走向公開

近現代中國的
文物論述、保存與展示

王正華 著

普林斯頓大學藝術與考古學系

走向公開

文物論述、保存與展示

近現代中國的

作　　　者：王正華
執行編輯：蘇玲怡
美術設計：吳彩華

出 版 者：石頭出版股份有限公司
發 行 人：龐慎予
社　　　長：陳啟德
副總編輯：黃文玲
編 輯 部：洪蕊、蘇玲怡
會計行政：陳美璇
行銷業務：曾芷誼
登 記 證：行政院新聞局局版臺業字第4666號
地　　　址：106臺北市大安區敦化南路二段34號9樓
電　　　話：(02) 27012775（代表號）
傳　　　真：(02) 27012252
電子信箱：ROCKINTL21@SEED.NET.TW
郵政劃撥：1437912-5　石頭出版股份有限公司
製版印刷：鴻柏印刷事業股份有限公司
出版日期：2024年6月　初版
定　　　價：新台幣 890 元

ISBN　978-986-6660-54-2

Address: 9F., No. 34, Section 2, Dunhua S. Rd., Da'an Dist.,
Taipei 106, Taiwan
Tel: 886-2-27012775
Fax: 886-2-27012252
E-mail: ROCKINTL21@SEED.NET.TW
Price: NT$ 890
Printed in Taiwan

國家圖書館出版品預行編目 (CIP) 資料

走向公開：近現代中國的文物論述、保存與展示 =
Heritage Preservation and Exhibition Culture in Modern China / 王正華著. --
初版. -- 臺北市：石頭出版股份有限公司，2024.06

　　面；26×19 公分

　ISBN 978-986-6660-54-2 (平裝)

　1.CST: 文物　2.CST: 文物典藏　3.CST: 文物展示　4.CST: 文集

790　　　　　　　　　　　　　　　　　　113007439

目次

自序

　　作為歷史相關學術研究者，總會有自己喜歡與感覺好奇的歷史時期。對我而言，研究清末民初的古物論述與展示文化雖屬意外，但如今追想，這一時期確實精彩，除有朝代更替，還面臨中外新的交流變局，瞬息萬變，數年之隔就恍如明日黃花，此一態勢可能在無形中吸引了當年的我。

　　若追溯緣起，自 2001 年秋天開始，我成為中央研究院近代史研究所的一員，所方雖未明文規定「近代史」始於何時，但此議題誠然是立所宗旨之一，不時出現在同仁的討論中。彼時，明末清初在中國史學研究中相對於歐洲史的近代早期（early modern）的位置已然奠立，即使在近史所，研究明末清初也被接受。我遂從博士論文的明代初中期轉向研究明末清初的十七世紀，甚至為了符合所上的期待，開始研究原本不熟悉的清末民初，進入毫無疑義的近現代史的研究範疇，二十世紀最初的二十年就成為我想瞭解的歷史時期。

　　本書包含七篇論文，寫作年代涵蓋我在近史所工作的前十年。謝謝近史所，讓我拓展研究的時間範圍，也從藝術史學者轉變成運用藝術史專長研究視覺展演與國族建構等議題的文化史學者。近現代史此一深具論辯能力考驗的領域不但進一步磨亮了我的思考，這些出版還成為探討中國古物論述與展示文化相關主題的前驅研究。為此，也要感謝國科會的補助，還有多位助理的幫忙。

　　在中國近現代的巨變中，來自西方的學術與制度較早為學界注意，但出自傳統的文物、藝術品或藝術實踐在前現代到近現代的歷史轉變中，有著如何的命運，如何被重新定義，並與「中國」作為一個立足於國際的現代民族國家相連結，這是本書所關心的議題。這些議題具有普遍性，集結出書，希望能為學界與文化界提供具體的範例。本書的出版全賴於石頭出版社編輯蘇玲怡與黃文玲的統籌協助，在此一併申謝。

導言

　　本書收入了王正華自 2001 年至 2013 年發表的七篇論文，除了第一篇是介紹視覺文化理論的外，其他六篇都是涉「史」的個案研究，具體內容則和清末民初的展示文化、現代印刷術、文化遺產、現代國家和國族的構建等議題相關。

　　細讀本書的第一篇論文〈藝術史與文化史的交界：關於視覺文化研究〉，對於理解後面六篇論文的研究理路甚有益處。王正華在文中寫道：「『視覺文化』研究的對象包括所有的影像（images）、觀看器具、技術或活動，以及與視覺有關的論述；討論的議題如影像的複製與傳播、視覺在某一文化脈絡中的位置、各式視覺表述（visual representations），以及觀者的凝視與角度等。」這一概念含括性大，允許不同學科的學者從各自的領域出發來研究與視覺相關的文化現象，顯示出其跨學科的性質。其指涉的現象，既可以是當代的，也可以是歷史的。本書六篇個案研究討論的問題大多在「視覺文化」的範圍，因此，第一篇論文或可被視為作者自撰的「導論」。

　　王正華這篇論文介紹了「視覺文化」研究領域在 1990 年代初興起的社會文化背景：大量圖像湧入當代人的生活、各種視覺產品充斥消費市場、觀看與消費頻繁結合、歐美上世紀 60 年代學生運動後藝術史的左傾化。此文還細緻地分析了「視覺文化」這一多學科關注的研究領域的智識背景，梳理了「視覺文化」研究的理論來源，包括潘諾夫斯基（Erwin Panofsky）和巴克森達爾（Michael Baxandall）等在其中的關鍵作用。

　　王正華對視覺文化理論的興趣，在一定程度上反映了她本人智識背景形成的過程。王正華本科畢業於臺灣大學歷史系，上世紀 80 年代下半期在臺灣大學藝術史研究所攻讀藝術史，碩士論文討論的是明代沈周的繪畫。當她 1980 年代末負笈耶魯大學藝術史系時，美國的藝術史界正經歷著範式（Paradigm）的轉換，除了早在 60 年代就已開始逐漸走向中心的藝術社會史外，物質文化研究方法日

益引起藝術史學者們的關注,「視覺文化」正成為匯聚不同學科的學者們參與的研究領域。作為一位來自異域的年輕學者,她目睹了這些轉變。其時,導師班宗華教授（Richard Barnhart）正在策畫「大明畫家:院體和浙派（Painters of the Great Ming: The Imperial Court and the Zhe School）」大展,此展於 1993 年先後在達拉斯藝術博物館和紐約大都會藝術博物館舉行,次年獲美國高校藝術聯合會年度最佳展覽學術獎。班宗華老師研究中國古代繪畫,重在構建風格譜系,他將某些冠為唐宋元名家的畫作還原為明代宮廷和浙派畫家的手筆,看似屬於傳統的鑑定和風格研究,但他一反以往畫史研究太過關注文人畫家並被文人藝術理論所遮蔽的積習,重估明代職業畫家的藝術成就和歷史地位,對抗當時中國藝術史界的主流書寫,具有重要的開拓和轉型意義。王正華曾參與這一展覽的籌備,這啟發了她對明代宮廷繪畫和物質文化的關注,並以此為題完成了博士論文。

二十世紀 60、70 年代的耶魯大學,是人文學科的重鎮,尤以文學研究著稱。彼時的藝術史系也不乏參與和推動前沿理論的學者,如研究女性藝術和藝術社會史的納克琳教授（Linda Nochlin）和研究物質文化的普朗教授（Jules Prown）。王正華入學時,庫布勒教授（George Kubler）已經退休,但他的 *The Shape of Time: Remarks on the History of Things*（New Haven and London: Yale University Press, 1962）一書（中譯本:《時間的形狀:造物史研究簡論》〔北京:商務印書館,2019〕）,依然很有影響力。差不多二十年前,王正華曾經計畫將此書譯成中文,雖然這一計畫並未實現,但卻從一個側面反映了她在 1990 年代就已經養成的理論興趣。

當然,方法學上更多的啟示來自廣闊的知識環境。那時 Amazon 還沒成立,買書不如今天便利。在大學書店的架上,擺放的是由教師推薦、書店訂購的書籍。作為藝術史的經典,沃爾夫林（Heinrich Wölfflin）和貢布里希（E. H. Gombrich）的著作依然在架,但更引人注目的是巴克森達爾、阿爾帕斯（Svetlana

Alpers）等的著作。其他諸如符號學、闡釋學、後結構主義之類的著作，也觸目可見。美國高校藝術聯合會每一次年會推出的議題，諸如《十月》（*October*）等引領前沿討論的期刊發表的文章和訪談，一起推動著藝術史界的範式轉變。王正華親歷了「視覺文化」這一領域在美國人文學界（包括藝術史界）的興起，並關注著與之相關的各種辯論及學術成果。這些以及其他的種種理論潮流都形塑著她日後的研究。

這篇論文發表時（2001），王正華正在臺灣工作。她預想的讀者，是臺灣藝術史界。目睹藝術史範式轉移，她對自己所從事的學科的現狀和前景有很深的關切。在這篇不長的論文中，她兩次提到「邊緣」：「藝術史研究在 1960、1970 年代的美國，可說已淪為學術邊緣，與其他學科鮮少交集，猶如秘密宗教，自寫自讀，不斷重複製造類似的知識，在方法學與認知論上少見建樹。」「即使不談『視覺文化』此一專門領域，久居學術研究邊緣的藝術史，如果要在學院中維持一席之地，必須思考其所生產的知識究竟對其他學科有何意義；而藝術史傳統中的文化史取向，正可提供學術發展所需之思辨向度與視野開展。」王正華對藝術史學科的直白評論，在多大程度上契合彼時臺灣的藝術史界呢？

臺灣由於特殊的地緣政治原因，在二戰後和歐美日有著密切的文化互動，在近數十年的中國藝術史的發展中扮演著很特殊的角色。這裡既有渡海的前輩學者李霖燦、張光賓，以及在大陸出生、臺灣成長的江兆申和傅申，也有一批歐美日留學後回到臺灣在大學和博物館任職的博士，臺北故宮的收藏為他們提供了研究和教學的依托，使得臺灣的中國藝術史研究的水準在相當長的一段時間居於漢語學術圈的高端，即使在大陸的藝術史崛起的今天，還是重鎮。王正華向漢語藝術史圈推介視覺文化理論，自然地引出了這樣一個問題：中國藝術史界和西方主流藝術史潮流之間處於何種關係？

　　在「視覺文化」論述建構之初，非但處於歐美地域以外的藝術史界缺席，而且在歐美的非西方藝術史也基本如此。值得注意的是，庫布勒教授是研究南美瑪雅文化的專家，但是他對藝術史方法的思考，卻成為主流話語的一部分。1962年，《時間的形狀》出版，中國藝術史的博士項目剛剛建立不久。在西方為建立中國藝術史學科做出重要貢獻的那些前輩學者，在當時主流藝術史的對話中罕有發聲，當然和這個學科建立的晚有關。或許我們也可以這樣認識，近幾十年來，非西方的藝術史研究在西方的不斷擴展，本身就是西方藝術史界去「中心化」的一個努力。

　　中國藝術史在上世紀60、70年代開始漸成規模，至今已經有超過半個世紀的歷史。2016年，「中國·藝術·歷史：新的啟程 —— 致敬巫鴻教授國際學術會議」中，有一場邀集了數名資深教授的座談會（會談記錄〈何所來？何所往？—— 中國藝術史的過去與未來〉發表於巫鴻、郭偉其主編，《世界3：海外中國藝術史研究》〔上海：上海人民出版社，2020〕一書中）。這些學者談到了歐美中國藝術史研究數十年來的巨大變化及面臨的問題和挑戰，諸如研究者身分構成的巨大變化（白人學者幾乎消逝）、鑑定學在西方的藝術史界幾乎成為一種「忌諱」（王正華也有類似的表述）、領域的擴張與分散、研究方法的多元化帶來學術嚴謹性的削弱等等。這些學者在描述和思考西方中國藝術史研究領域的變化時，並沒有涉及西方學界對中國藝術史近數十年的研究成果的接受歷史。今天已有為數可觀的學者在歐美獲得聲望卓著的榮譽，這個領域不乏一些極富原創性的成果，要比較允當地評價海外中國藝術史的成就，還需要細緻的梳理這個學科本身的歷史，以及它和其他區域藝術史領域及其他學科（包括人們習稱的「漢學」）互動的歷史。我們的領域也期待著像克里斯托弗·伍德（Christopher S. Wood）所著 *A History of Art History*（Princeton and Oxford: Princeton University Press, 2019）那樣的著作問世。

當 2001 年王正華重提藝術史在西方曾經的「邊緣化」時，這個學科正在中國大陸迅速擴張。藝術收藏活動空前活躍，公私博物館展事頻繁，卷帙浩繁的文獻叢刊和圖錄、各種專著和學術刊物紛紛問世。許多西方藝術史名著被譯成中文，高居翰（Jame Cahill）、方聞（Wen C. Fong）、雷德侯（Lothar Ledderose）、巫鴻（Wu Hung）、柯律格（Craig Clunas）等人的著作一印再印，各種新概念（包括「視覺文化」）也早出現在不少學術著作和論文中。景象繁榮，藝術史幾成「顯學」。

一個學科對外來思潮做何等反應，取決於地域、人口、傳統、體制等諸多因素。當鑑定學在西方藝術史界成為一種「忌諱」時，大陸的國家文物鑑定委員會和地方政府的各種鑑定站，將文物鑑定工作和文化遺產保護聯繫起來，鑑定學的公共形象頗為正面。近年來，一些前輩的鑑定筆記出版，依然受到藝術史界學者的關注和尊敬。1970 年代，傅申先生在鑑定方面的成就是他被耶魯大學聘用的原因之一。他和王妙蓮女士合作、於 1973 年出版的 *Studies in Connoisseurship: Chinese Painting from the Arthur M. Sackler Collection in New York and Princeton*（The Art Museum, Princeton University, Princeton），五十年後被譯成中文在上海出版（《書畫鑒定研究》，上海：上海書畫出版社，2022），頗受讀者好評。對比鑑定學在美國和中國大陸的境遇，是想說明，不同地域的文化傳統，會使藝術史研究成就的評判標準有所不同。不過，這種差異會不會只是一種暫時的現象？近二十年來，重要的學術期刊發表文物鑑定的論文越來越少了，高校體制的評判標準似乎在步歐美的後塵。這種「滯後」有著自己的時間序列，它或許會與某些因素結合，匯入另一次的範式轉型。

以規模而論，由於學科建制不同，在大陸設置藝術史系的綜合性大學並不多。對比歐美，似乎依然有擴展的空間。為數可觀的非體制內的獨立學者，在資

訊發達的今天，借助網路發表自己的研究，成績可觀。作為一個最「奢侈」的學科，近二十年來藝術史的發展，是挾經濟快速發展順勢而上。在 Covid-19 流行後，大陸經濟出現三十年來未有的衰退，藝術史研究的後續動向還有待觀察。不管東亞在全球藝術史的脈絡中所處的位置如何，人工智能的迅速發展，或許可以跨越語言的障礙，讓不同區域的藝術史寫作，找到更好的互動平臺。

「視覺文化」在歐美興起，已逾三十年，在今天仍然有廣泛的影響力。因此，重讀王正華對視覺文化理論脈絡的梳理，在一個更大的語境中，思考她提出的藝術史領域生產的知識究竟對其他學科有何意義這個問題，依然有意義。

任何理論視野或方法，落實到具體的藝術史研究之中，依然要和一些既有的規範銜接。王正華曾在所著《藝術、權力與消費 —— 中國藝術史研究的一個面向》（杭州：中國美術學院出版社，2011）一書的自序中這樣寫道：「我所受的藝術史訓練擺蕩在新舊之間，既新又舊，也可說不新不舊，今日回顧，這或許是最好的訓練。」這段話是理解她的研究風格的關鍵。《藝術、權力與消費》所收論文，皆和繪畫相關。從權力、消費的角度來討論繪畫，是新；汲取鑑賞學的成果，細讀畫作風格，是舊。新與舊因此構成具有建設性的張力。

本書所收的六篇個案研究，探討的是千年未有之大變局之下，中國開始步履蹣跚的現代國家建構過程中，出現在視覺文化和文化遺產領域中應對內外挑戰的種種現象，這與近數十年來人文和社會科學諸多領域對現代民族國家形成的研究產生共鳴，體現了王正華的理論視野。具體的切入點則是展演文化、攝影技術、珂羅版印刷、現代出版等，以研究對象來說，都原比古畫要新。雖說這些領域不再涉及傳統的鑑賞學，但是早年的歷史學和鑑定學的基本功訓練，依然發揮著「舊」作用，牽制著方法論這匹馬，不讓它一路狂奔。

本書的第二篇〈呈現「中國」：晚清參與 1904 年美國聖路易萬國博覽會之研究〉和第三篇〈走向「公開化」：慈禧肖像的風格形式、政治運作與形象塑造〉所要探討的是清政府及其掌權者在新的國際形勢下如何塑造自己的公共形象。1904 年，清政府參加了美國聖路易萬國博覽會。王正華指出，博覽會雖帶有展銷性質，但清政府的目的則是在西方的情景中呈現「中國」。但恰恰因為不熟悉現代的展陳語言，使得中國館並未能夠呈現民族國家所具有的同質性和統合性。她在討論慈禧肖像的公開化時，不但揭示了慈禧如何利用自己的照片和肖像來形塑自己的國際形象，更指出了大眾媒體在刊布領導人的形象時，促就了一種新的政治文化的形成。

民族文化遺產與民族藝術的構建是第四篇〈清宮收藏，約 1905-1925：國恥、文化遺產保存和展演文化〉和第五篇〈國族意識下的宋畫再發現：二十世紀初中國的藝術論述實踐〉的主題。1911 年清帝遜位，中國歷史翻開了新的一頁。在帝國向現代國家轉型的過程中，清宮收藏在變動的政治脈絡中被賦予新的意義——民族文化遺產。而古物陳列所對清宮舊藏的展示，也強化了觀覽者心目中文化遺產概念。民國成立後數年，新文化運動發生，知識分子和藝術家自覺地利用展覽、演講、出版刊物、發表論文等，創造了一個帶有現代性的藝術論述空間，將「宋畫」塑造成可以抗衡西方藝術的高度文明的象徵，在視覺藝術領域中，賦予「民族主義」具體而特定的含義。

本書的第六、第七篇論文都和收藏與出版有關。在民國初年，無論是新文化的提倡者還是抱殘守缺的清朝遺老，都意識到了出版的力量和重要性。第六篇論文〈新印刷技術與文化遺產保存：近現代中國的珂羅版古物複印出版（約 1908-1917）〉分析珂羅版這一新的印刷技術在 1908 至 1917 這十年間保護文化遺產的作用。八國聯軍入侵北京和清末戰亂，造成大量文物被掠奪、毀壞、流散，讓文

化遺產的保護具有緊迫性。當時的一些出版物，如《中國名畫集》和《神州國光集》，通過珂羅版印刷術，在收藏家和大眾之間建立了一個公共空間，展現中國民族文化的進步性，提高民眾對古物的民族文化地位的認知。本書的第七篇論文〈羅振玉的收藏與出版：「器物」、「器物學」在民國初年的成立〉，則以羅振玉為例，來探討「古物」的重新定義和重新分類，以及「器物」概念的提出對現代學科建設的貢獻。這一研究呼應了人類學、歷史學、考古學對 "antiquarianism"（王正華譯為「好古之風」）的研究。王正華在文中談到羅振玉個案的意義時這樣寫道：「從清遺民的文化生產入手，實可提供一個探討傳統文化如何參與近現代中國極其複雜之轉型過程的社會與文化脈絡。這些傳統因素或許還比那些自海外輸入的思想、社會、文化因素，更具關鍵性。」

本文在此引用王正華這段話，似可呼應前面曾經援引過的一些學者對領域的擴張與分散、研究方法的多元化帶來學術嚴謹性的削弱所表示的隱憂。視覺文化研究等理論興起前的藝術史，已經成為我們這個領域的「傳統文化」，其中還有哪些因素會參與下一次的範式轉型呢？

本書付梓在即，我寫下以上感想，權作導言。

浙江大學藝術與考古學院教授

白謙慎

2023 年 11 月撰於杭州

1 藝術史與文化史的交界
關於視覺文化研究

假若美國藝術學學界（College Art Association，以下簡稱 CAA）的年度大會可視為觀察英語世界藝術史研究的風向標，自 1990 年代初以來，「視覺文化」（visual culture）或與之相關的字眼如視覺性（visuality）、視覺化（visualization）等耀目非常，在長達四天、橫跨古今東西的各式議程主題中不時出現，稍能與之抗禮的僅有「物質文化」一詞。[1] 以具有視覺意義的物品或圖像為研究對象，本為藝術史之固有傳統，久以「視覺藝術」（visual arts）自稱，而與音樂、戲劇、詩作等相區分。如今冠上新而具有統稱性的「視覺文化」一詞，顯然著重點不在於形式之別，而在於「視覺」與「文化」二大分類範疇的連結。此一連結所代表的，不僅是藝術史自身的變化，與之相應的，更是人文社會學界對於「視覺」作為文化分析重要對象的共同趨勢；其牽涉之廣，遠非本文篇幅及筆者學力所能涵蓋。此處僅以視覺文化研究作為切入點，簡述近年學術思潮下藝術史與文化史交涉的一個層面。至於另一個重要的面向 —— 物質文化，日後若有機會，或可再作進一步的思考。

「視覺文化」為一正在成形的領域（field），實難以鳥瞰方式觀察其大貌，給予功過評判，學院中人對此的態度也莫衷一是。例如：1996 年，理論性極強的美國藝術學刊物《十月》（October）曾廣發問卷，徵詢各方學者對於「視覺文化」的意見，回應紛紜，肯定、質疑皆有。[2] 不過，儘管有些學者認為視覺文化跳脫目前已有之學科分門，不遵循研究傳統，甚至並無哲學基礎，眾人仍承認其存在於學術研究及學院課程中乃不爭之事實。[3] 視覺文化研究確實不能定義為學科（discipline），因為學科必須有固定研究對象及方法、有其學院內部傳統建制，而

「視覺文化」的研究對象及方法卻都跨越了學科的藩籬。以「領域」稱之，正可彰顯其跨學科（interdisciplinary）的特質。

簡言之，「視覺文化」研究的對象包括所有的影像（images）、觀看器具、技術或活動，以及與視覺有關的論述；討論的議題如影像的複製與傳播、視覺在某一文化脈絡中的位置、各式視覺表述（visual representations），以及觀者的凝視與角度等；所運用的研究方法可有多種，不限於各學門的傳統，在近年人文社會學界理論化的趨勢中，適可與各式理論交會對話。如此看來，在傳統學科分類下便有藝術史、社會史、文化史、人類學等學門與「視覺文化」息息相關，遑論新興學科中以各式影像為研究對象的電影研究、媒體分析等；而 1970 年代崛起於英國的「文化研究」，在大量運用理論解釋近現代與當代文化現象時，自然更少不了「視覺」部分。

無可諱言，視覺文化研究初盛於 1990 年代初，確實與當代文化的特質密切相關。[4]各種視覺產品充斥於當代消費市場，觀看與消費大量結合，取代傳統的消費形式。漫畫成為讀取故事的重要媒介，MTV 成為消費流行音樂（甚至若干古典音樂）的重要管道，兩者皆有其獨特的表達方式。例如，後者在處理音樂的視覺呈現時，不一定採用敘事形式，畫面剪接也不遵循線性的文字邏輯，而往往是以視覺上的聯想為連接點。更不用說近十年來各式電腦遊戲與虛擬真實的數位影像風靡全球，對於成長於電子時代之年輕世代的認知模式自有莫大影響。美國學界與大眾媒體在 1980 年代末期已開始熱烈討論視覺在生活中日趨重要的現象，以及隨之而來之認知方式的改變；連負有文藝發展重責的「國家人文基金會」（National Endowment for the Humanities）亦專文報告此一現象，憂心於以文字為主的人文傳統及西方文化將為之衰落。[5]「視覺」成為當代文化重要一環，在十九世紀後半已現端倪，如班雅明（Walter Benjamin）即曾討論視覺在現代主體性形成中所扮演的角色；[6]而今日與「視覺」有關的研究中，頗多將焦點集中於十九世紀後半此一特殊文化現象者。[7]由此觀之，視覺確為現代文化研究的重點之一，於今更演成一枝獨秀的局面。

歷史學強調時間的距離方能孕育出歷史的感覺，其在回應當代文化的挑戰上，或許不如文化研究或人類學靈敏。然而，「所有的歷史皆為當代史」，歷史學對於「視覺」此一文化範疇的注意或視覺材料的運用，並不後人，尤其是歷史學的「文化轉向」（cultural turn，或稱「語言轉向」〔linguistic turn〕），更是與視

覺文化研究多所相通。以文化為討論內容的歷史學著作，早已有之，但標舉文化史旗號，甚至自名為「新文化史」的史學潮流，近十餘年來才在英、美、法諸國盛行。[8]

在此次所謂的「文化轉向」中，受到結構主義與符號學以降學術思潮的影響，尤其強調人類意義的建構性（constructedness），表述史（history of represen-tations）一躍成為文化史研究的核心。[9] 歷史學從研究過去所發生的事情，轉向研究各種「歷史真實」（historical realities）的建構；原本被視為反映真實狀況的歷史文獻，也轉變成各種社會力交結糾葛之下產生的「文本」（text）。[10] 如此一來，歷史學研究的重點在於「文本」如何呈現某一作者或機構的特殊觀點，如何建構某一說法成為社會普遍接受、視為自然而然的事實，如何達到內化人心、型塑意識形態的作用。另一方面，正由於「文本」所顯示的並非客觀的真實，而是不同社群對於自己生存處境的主觀認知，研究各種感受的表達與記憶，遂亦成為歷史學的新議題。在此，具有視覺意義的物品與活動也被視為「文本」的一種，在討論「歷史真實」的建構或主觀感受上極具分析效力，可與文本同列，成為研究者討論的對象或論證的材料。[11]

回溯過往，西洋史學本有以藝術品表徵時代特色的傳統，例如「巴洛克」此一歷史時期的命名，即來自藝術品的風格特質，而歷史的分期也以風格的轉變為依歸，即使現代與後現代之爭，也與當代藝術形式的變化緊密糾結。[12] 此一長遠的歷史傳統，如今在若干歷史學家的著作中再度出現；這幾位文化史家大量運用視覺材料，討論原本被視為社會史或政治史的課題。例如，西蒙·夏瑪（Simon Schama）探討十七世紀荷蘭脫離西班牙統治後，意圖藉若干文化行為與社會價值，區隔自身與仍在西班牙統治下的南方尼德蘭，形成自我社群的認同；彼得·柏克（Peter Burke）以法王路易十四為例，討論各式視覺及文字媒介如何塑造君主形象，如何表徵其為權力的絕對擁有者。再有林恩·亨特（Lynn Hunt）討論法國大革命前後由君主政治轉向共和的過程中，如何藉由打破原有奠基於家庭神話的君主政體模式，形成革命與共和所需之新的意識形態。[13] 從若干文化史家對於圖像資料的討論，足見其嫻熟於形式分析，甚至得出文字資料難以推見的結論。例如：林恩·亨特對於法國大革命時期富含政治諷刺意味之視覺媒材的研究，早已成為藝術史課程中關於「藝術與政治」課題必讀的範文；作者並明白指出，法國當時不識字人口約占一半以上，視覺形式實為其吸收政治訊息及革命思

潮的主要媒介。[14]

　　當歷史學的研究涉及文化中的視覺面向時，自然會注意到慣於處理視覺物品或圖像的藝術史。事實上，在「視覺文化」此一跨學科領域蔚為風潮後，藝術史研究遂由人文學科中乏人問津的邊陲地帶，開始吸引各方的目光，雖不能說引領風騷，獨擅勝場，但其他學科希望與藝術史交流切磋的企圖卻也十分明顯。以中國史研究而言，許多學者便已注意到文化史與藝術史的交界地帶；多項由史學界主辦的研討會也相繼邀請藝術史學者與會，可見主辦者希望自此一交界地帶汲取研究上源頭活水的心思。[15]此一交界地帶的出現，除了歷史學的「文化轉向」外，藝術史學科內部因應學術思潮而來的變化，也是重要的原因。

　　藝術史作為學院中的一門學科，奠基於十九、二十世紀之交的德、奧；後因納粹德國迫害猶太人，促使重要學者播遷英、美，學科之建制包括研究對象、議題、方法與基本假設，也隨之在英語學術世界生根發展。二次大戰後的二十多年間，美國藝術史形成「形式主義」（formalism）與圖像學（iconography）二大研究方向，或專注於藝術形式的剖析與各家各派風格譜系的建立，或致力於發掘可解釋作品中人物或故事意義的文獻資料。此二方向雖來自德奧傳統中的風格分析（stylistic analysis）與內容（content）詮釋，唯其成為研究慣例後，藝術史卻慢慢失去原有的衝力、創見與思辨性。於是，批評之聲自1970年代初期開始匯聚，逐漸醞成藝術史研究第一次重大的轉變，即1970、80年代社會藝術史（或稱「新藝術史」）的興起。

　　社會藝術史的潮流與歷史學的社會科學化類似，皆受到1960年代學生運動後社會與學術思潮的影響，在反省社會建構與關心社會議題的同時，將性別、階級與族群等社會身分的劃分帶入藝術史研究中，或可歸類為左派藝術史。[16]在此之前，無論是形式主義或圖像學研究，皆秉持藝術的自主性、美感的超越性與普世性、藝術家為天才似的創造者與意義產生的主要來源等基本假設。尤其在黑格爾歷史觀的影響下，認為藝術的歷史發展為風格的單一直線進化，自原始的二度空間表現邁向具有視覺上幻覺效果的三度空間，各文化皆然，並無差異；而一個時代的各種藝術形式有其統合性，共同表徵時代精神。[17]在此一歷史觀下，藝術即使與其他範疇有所交涉，也僅限於當時所認為「人類精神文明」中的哲學或文學。左派藝術史則視藝術品為所有人造物品中的一種，具有物質性；其研究焦點由其內在彷彿與生俱來的美感特質，轉向藝術品作為產品的社會脈絡。原本獨自

品嘗創作冷暖的藝術家成為製造產品、行銷販賣的社會人；藝術史研究中開始出現有錢有勢的贊助者、觀看品評的評論者等角色，藝術品成為包括金錢交易、政治權力等各式社會關係的匯集點。

自 1970 年代中後期開始，美國學界開始面對來自歐陸強大的理論思潮；文學批評理論尤其是符號學，鋪天蓋地而來，席捲一世，不僅是文學研究，其他的人文社會學科也必須面對各式文本與符號理論，這就是先前已論及的「語言轉向」。藝術史的反應雖不如人類學、文學批評等學科迅速而全面，甚至對於跨學科理論的容受仍多有質疑，[18] 但自 1982 年 CAA 機關期刊《藝術期刊》（*Art Journal*）「學科的危機」（The Crisis in the Discipline）專號開始，1980 年代各種對於藝術史學科建構的反省，仍應與此一學術思潮的刺激有關。[19] 姑且不論個別學者對於藝術史改革所開出的良方為何，溫和、激烈與否，綜論之，當時年輕世代學者所以產生危機意識，殆肇因於對於己身養成訓練及藝術史研究環境的不滿。

相對於學科奠基之初，藝術史乃是學界智識活力的來源之一，學者如潘諾夫斯基（Erwin Panofsky）等的著作深具啟發性，探討學界普遍有興趣的重要議題，[20] 藝術史研究在 1960、1970 年代的美國，可說已淪為學術邊緣，與其他學科鮮少交集，猶如祕密宗教，自寫自讀，不斷重複製造類似的知識，在方法學與認知論上少見建樹。因此，在所謂的「藝術自主」與「學術客觀」的信念下，藝術史產生的知識很難與其他學科交流，也無法回應當代藝術創作與文化事件所提出的理論性問題，只能為藝術品市場買賣提供最好的諮詢服務。對於成長於 1960、1970年代社會議題盛行、並接受過社會藝術史思潮洗禮的新一代藝術史家而言，博物館雖名義上是為保存文化遺產、推動大眾教育而設立，實際上卻與昂貴的藝術品買賣、有錢人捐錢減稅脫不了干係；藝術史家為了研究價值昂貴的藝術品，不僅捲入博物館政治，也必須與拍賣市場及收藏家維持良好關係，時時處在衣香鬢影的開幕酒會等上流社會的交際應酬中，面對其他學科一波波在學術思考與智識方法上的反省與創發，不禁感嘆所學何為？

1980 年代的反思，對於藝術史研究影響深遠，直至今日，餘波蕩漾，猶未歇止；而其最重要的收穫，或在於打破藝術史的「幽閉症」。此一症狀既顯示於藝術史與其他學科缺乏交流，以及無能對應當代藝術創作與文化事件外，也在學科內部設立了重重關卡。關卡之一為藝術品的嚴格分類，研究上專以一類為主，研

究繪畫者不懂版畫、攝影，研究雕刻者不須理會建築；其二為「精緻藝術」與「應用藝術」截然劃分，品秩分明，研究者多以前者為主，對於相對而言可以大量生產的工藝品則較為忽略，相應而生的研究方法自然也大為不同。「幽閉症」的解除，明顯地表現在藝術史跨學科、跨品類與注意大眾文化視覺媒材的研究趨勢上；對於其他人文社會學科的理論遂亦較前開放、樂於暸解。「視覺文化」或「物質文化」研究乃因勢而起。

在此之前，社會藝術史已將「社會」帶入藝術史研究中，「藝術」不再是獨立自主的範疇，而是社會脈絡的一部分；藝術品也不僅是特出天才的傑作，更包括形式一再重複的商業作品。近十餘年來所形成的第二波轉變方興未艾，然而，藝術史跨學科、議題化及理論化的傾向已十分清楚。在此思潮中，藝術品因內在品質而來的美學考慮更趨邊緣化，各式物品與視覺媒材可依研究課題，混一討論、不分品秩，也不須區別其品質優劣；取代美學範疇而與藝術史相對話的，則是各式各樣的文化議題與理論。藝術史與其他學科之間，也因「視覺文化」與「物質文化」的崛起，首次出現廣大的交界地帶。

1980 年代學科建構反省中的另一收穫，應為對學科傳統的重新認識。相對於先前藝術史學史論著之稀少，[21] 近二十年的成果可謂豐碩許多；在回顧省思的同時，學界也對早期德、法等國的藝術史重要著作，重新整理與翻譯。[22] 其中，1991 年翻譯出版之潘諾夫斯基早年以德語寫作關於透視法的著作，前已提及之1996 年《十月》關於「視覺文化」的問卷回答，以及 1998 年英國藝術史重要刊物《藝術史》（*Art History*）對於當代藝術史家巴克森達爾（Michael Baxandall）早期著作的討論，在在表明「視覺文化」並非與藝術史傳統無關的外來物。反之，「視覺文化」與藝術史的淵源可謂極為深厚；不僅該詞作為有效的研究範疇與分析架構，首見於藝術史書籍，若干藝術史經典著作，今日更已成為「視覺文化」研究的範例。

1983 年，柏克萊加州大學藝術史家阿爾帕斯（Svetlana Alpers）出版的專書《描繪的藝術：十七世紀荷蘭藝術》（*The Art of Describing*），率先以「視覺文化」一詞分析視覺範疇的藝術品。該書研究十七世紀荷蘭地區俗世題材繪畫，反對沿用以義大利文藝復興時期宗教、歷史繪畫為研究對象的圖像學式典範。她認為，前者並不具備圖像學式的象徵意義（例如：蠟燭象徵上帝之光、骷髏頭象徵死亡與世俗的虛榮），反而是當地以視覺表述世界、形構知識的特有文化，與這些極具描

述風格的作品，更有關聯。也就是說，繪畫與當時科學上的視覺觀念、圖像製造器具及技術等與觀看有關的知識、實踐密切相關，共同形成荷蘭迥異於義大利式的視覺文化。[23]

在此書中，阿爾帕斯明言「視覺文化」一詞係借自其同事巴克森達爾。[24] 其實，巴克森達爾本人的著作中並未使用此一詞語，唯其 1972 年的成名作《十五世紀義大利的繪畫與體驗：圖畫風格社會史入門》（*Painting and Experience in Fifteenth-Century Italy*）所提出之「時代之眼」（the period eye）的分析架構，實與「視覺文化」研究的基本課題相通；1980 年出版的對於十五、十六世紀之交德國木刻的研究，也意圖凸顯歐陸北部與義大利不同的視覺表現及社會意涵。[25] 這兩本專書都被藝術史學者視為「視覺文化」的開山之作，在研究傳統中占有不可忽略的位置。[26]

貫穿巴克森達爾書中的「時代之眼」的概念，係探討文藝復興時期的義大利或德國為何會形成某種時人皆可理解的特殊藝術形式。除了傳統藝術史對於某一地區、時代或派別風格的定性分析外，巴克森達爾更意圖尋繹該風格之所以為社會接受的原因。因此，在 1972 年一書中，巴克森達爾並未刻意標舉該時期作品的美學特質或辨別其品質之良窳，而是去探索當時有經濟能力贊助及有知識能力要求繪畫風格的人，如何理解當時不同畫家及畫派的作品。不過，與「贊助型」研究不同者，巴克森達爾並未框定特定的贊助個人或群體，而是在當時社會的各式文化與知識養成中，抽出與理解藝術形式相關的部分，如戲劇表演的視覺形式、數學定理對於幾何形狀的測量等，這些視覺因素共同形成了「時代之眼」。黑格爾唯心史觀中抽象且具目的論與統合性的時代精神，在此落實到具體的社會構成與分析方法，將個別畫家的技藝與當時社會的集體視覺文化密切連結，無怪乎連美國人類學大家紀爾茲（Clifford Geertz）及引領現今社會學研究風潮的法國社會學家布迪厄（Pierre Bourdieu）皆對該書有所回應，並據之發展出自身關於文化分析的理論。[27]

同樣廣受好評的為潘諾夫斯基於 1927 年撰成的《作為象徵形式的透視畫法》（*Perspective as Symbolic Form*）一書（以下簡稱《透視》）。[28] 潘諾夫斯基為猶太裔德人，二次大戰前遷徙美國，為當時知識板塊自歐陸移轉美國之大變動中的一人，其對美國藝術史研究影響之深遠，無人能比。據學者研究，潘諾夫斯基遷美後，或因受到英美學界實證主義的影響，雖有圖像學及圖意學（iconology）研究方法

的提出，但較為刻板與狹窄，已不復早年在德國唯心哲學傳統籠罩下的哲學性思辨與宏觀視野。[29]《透視》一書正可顯示潘諾夫斯基早期在新康德學派哲學家卡西勒（Ernst Cassirer）啟發下，對於文化象徵形式的思考。[30] 該書於 1991 年翻譯成英文，彌補了英語藝術史學界長期以來對於潘諾夫斯基早年作品的期盼。許多學者在形構視覺文化研究時，也大量引述此書，例如：芝加哥大學專研文本與影像理論的米契爾（W. J. T. Mitchell）在提出「圖像轉向」（pictorial turn）此一蓄意與「語言轉向」相區別並標示未來學術研究趨勢的宏大概念時，即以該書為討論重心，引為研究典範。[31] 姑不論其所謂的「圖像轉向」是否確曾發生，抑或如其所言，藝術史研究將因而成為學界中心，潘諾夫斯基《透視》一書確實為視覺文化研究提出了一條寬闊的康衢，並直接與現今學術界普遍關心的人類認知模式與知識形成等知識論議題相連。

　　《透視》一書處理西方文藝復興時期二度空間畫面型構出三度空間幻覺的基本原理，也就是統合畫面各元素的透視法，認為該時期發展出來的定點透視，只是人類認知與再現世界之多種方法中的一種，既不比古典時期透視法更接近科學真理或視覺真實，也不是人類社會視覺再現由原始平面自然而然進化到視覺空間的終極階段。換言之，各種透視法之間，既無進步與否、優劣高下的關係，也不是直線的發展過程或畫作內部理路的必然走向，而是與當時社會文化的其他範疇相關 —— 在此，潘諾夫斯基舉出的，多為哲學、數學或認識論。此一角度將「透視」視為恩斯特・卡西勒所謂文化「象徵形式」的一種，與其他如數學等象徵形式，共同表徵著當時的文化。因此，在該書中，潘諾夫斯基所討論的，並不是個別畫家、畫派甚至地區風格或特色，而是表現在各藝術家、各式風格及各種媒材上，更具普遍性的觀看世界、表徵世界的方法。

　　潘諾夫斯基對於不同類別視覺圖像構成原則的討論，在早一代的德、奧藝術史家著作中已可窺見。學者或謂其承繼李格爾（Alois Riegl）傳統，處理所有圖像的形式邏輯與背後的時代推動力；或如沃爾夫林（Heinrich Wölfflin），觸及了普遍性的觀看形式，跨越繪畫、雕刻與建築之別。[32] 可列為德奧藝術史傳統第二代的潘諾夫斯基與第一代學者在問學思辨上的傳承，並不意外。此外，出身英國的巴克森達爾在寫作上述專書時，正任教於瓦爾堡研究所（Warburg Institute）。此一學術機構的前身，為德國第一代藝術史家瓦爾堡（Aby Warburg）所建立的研究圖書館，1933 年因德國情勢惡化而轉移至英國。瓦爾堡接受著名文化史家

布克哈特（Jacob Burckhardt）對於藝術品與時代特質存有密切關係的看法，在尋思文藝復興受容古典藝術之整體時代心理時，早已跨越藝術史學科的藩籬，難以傳統學科區劃加以框限。其後，瓦爾堡研究所的研究取向與著作出版常見此種跨越學科界限、探究文化議題的傳統，而巴克森達爾的研究，若以文化史相稱，當無疑義。[33]

事實上，德奧傳統中的藝術史家，便有許多人自我定位為文化史家，只不過其研究的對象為藝術品或人造物品，而非文字資料記載中的禮俗、思想觀念或文藝風潮。他們希望藉由對於物品或圖像的瞭解，尋思文化上的重大議題。瓦爾堡處理各式視覺材料，便很少觸及美學特質問題；他認為，藝術品一如文獻（documents），顯示了當時諸多的文化訊息。潘諾夫斯基許多著作，包括最具創意與宏圖的《透視》一書便繼承此一傳統。甚至連一向被歸為「形式主義」先鋒的李格爾與沃爾夫林等人，在其以風格分析著稱的著作中，也有宏大的文化藍圖。[34]

在今日的學術風潮下，重新審視藝術史傳統中「視覺」與「文化」的連結，雖不失為藝術史在面對思潮變化時，一個既有傳承又可開創新局的選擇，但此一選擇並非充滿樂觀信念的陽光大道，捨此即無救贖之法。藝術史家在回答1996年《十月》「視覺文化」的問卷時，固有極力倡導者，也有懷疑質難者；後者甚至包括學界中頗富名望且具宏觀視野與方法意識的學者，當時任教於耶魯大學的克勞（Thomas Crow），即為一例。[35] 今日藝術史學界雖有前述跨學科、議題化及理論化的趨勢，但許多學者對於此趨勢或無力回應，或力圖反擊；新舊交織並陳，正是學科轉變時可以想見的紛紜景象。

以「視覺文化」為例，藝術史家或憂心於傳統中關於藝術品真偽判斷、品質鑑賞與風格傳承等問題將因之而隱晦不彰，或認為「視覺文化」未能正視藝術品在文化中與他種物品不同的特質，或質疑把以視覺為主的當代文化現象投射於十九世紀之前或非西方文化的研究是否合適等等。不過，這些問題並非沒有解決之道。首先，美國藝術史研究已逐漸分化為學院學者與博物館學者，後者環繞著具體收藏品之真偽與風格的研究，或可承繼鑑賞學的傳統，成為藝術史學界的基石；此外，藝術品的文化位置或美學價值，若視為不同時空下的歷史問題，則其極具研究價值，殆無疑問。至於第三個問題，則牽涉到研究者個人的史識與處理角度，並非視覺文化研究的獨有難題。即使不談「視覺文化」此一專門領域，久

居學術研究邊緣的藝術史，如果要在學院中維持一席之地，必須思考其所生產的知識究竟對其他學科有何意義；而藝術史傳統中的文化史取向，正可提供學術發展所需之思辨向度與視野開展。尤其是臺灣本地的藝術史家，面對藝術史研究長久以來的有限局面，或許比美國藝術史學界更須思考此一問題。

原文刊於：《近代中國史研究通訊》，第 32 期（2001），頁 76-89。

註 釋

1. 相關資訊見「美國藝術學學界」網址：http://www.collegeart.org，其他指標或可自該機構發行之刊物 *Art Journal*、*Art Bulletin* 或近年藝術史博士論文題目測知。

2. 見 "Visual Culture Questionnaire," *October*, no. 77 (summer 1996), pp. 23-70.

3. 見 Susan Buck-Morss, "A Response to Visual Culture Questionnaire," *October*, no. 77, p. 29; Geoff Waite, "The Paradoxical Task...(Six Thoughts)," *October*, no. 77, p. 65.

4. 若干關於「視覺文化」的討論，都提到當代以視覺為重的文化現象對於學院研究的衝擊，例如 Nicholas Mirzoeff, "What Is Visual Culture?" in Nicholas Mirzoeff, ed., *Visual Culture Reader* (London: Routledge, 1998), pp. 3-13.

5. 見 W. J. T. Mitchell, "Introduction," in his *Picture Theory* (Chicago: The University of Chicago Press, 1994), pp. 1-2.

6. 關於班雅明對於十九世紀視覺活動、技術及文化現象的討論，見 Walter Benjamin, "Paris, Capital of the Nineteenth Century," in his *The Arcades Project*, trans. by Howard Eiland and Kevin McLaughlin (Cambridge: The Belknap Press of Harvard University Press, 1999), pp. 3-13; "A Short History of Photography," in Alan Trachtenberg, ed., *Classic Essays on Photography* (New Haven: Leete's Island Books, 1980), pp. 199-216.

7. 例如 Tony Bennett, "The Exhibitionary Complex," *New Formations*, no. 4 (Spring 1988), pp. 73-102; Thomas Richards, "The Great Exhibition of Things," in his *The Commodity Culture of Victorian England: Advertising and Spectacle, 1851-1914* (Stanford, Calif.: Stanford University Press, 1990), pp. 17-72; Curtis M. Hinsley, "The World as Marketplace: Commodification of the Exotic at the World's Columbia Exposition, Chicago, 1893," in Ivan Karp and Steven D. Lavine, eds., *Exhibiting Cultures: The Poetics and Politics of Museum Display* (Washington D.C.: Smithsonian Institution Press, 1991), pp. 344-365; Timothy Mitchell, "Orientalism and the Exhibitionary Order," in Nicholas B. Dirks, ed., *Colonialism and Culture* (Ann Arbor: University of Michigan Press, 1992), pp. 270-292. 日文著作見橫山俊夫編，《視覚の一九世紀：人間・技術・文明》（東京：思文閣，1992）。

8. 關於歷史學的文化轉向或語言轉向，見 Victoria E. Bonnell and Lynn Hunt, "Preface," and "Introduction," in Victoria E. Bonnell and Lynn Hunt, eds., *Beyond the Cultural Turn: New Directions in the Study of Society and Culture* (Berkeley: University of California Press, 1999), pp. ix-xi and 1-32; Peter Burke, "Unity and Variety in Cultural History," in his *Varieties of Cultural History* (Ithaca: Cornell University Press, 1997), pp. 183-212. 關於法國歷史學最近十年來的新趨勢，中國學者沈堅有簡要明白的介紹，見〈法國史學的新發展〉，《史學理論研究》，2000 年第 4 期，頁 76-89。

9. 關於結構主義、符號學、後結構主義等思潮的介紹不勝枚舉，筆者建議以下三本書可為參考：Terence Hawkes, *Structuralism and Semiotics* (Berkeley: University of California Press, 1977); Terry Eagleton, *Literary Theory: An Introduction* (Minneapolis: University of Minnesota Press, 1983); Christopher Tilley, *Reading Material Culture: Structuralism,*

Hermeneutics and Post-Structuralism (London: Basil Blackwell, 1990).

10. 關於「文本」的討論，筆者建議傅柯（Michel Foucault）一文可為參考："What is an Author?" in Michel Foucault, *Language, Counter-Memory Practice: Selected Essays and Interviews*, trans. by Donald F. Bouchard and Sherry Simon (Ithaca: Cornell University Press, 1977), pp. 115-124.

11. 關於新近文化史潮流的討論，見法國文化史重要學者 Roger Chartier, "Introduction," in his *Cultural History: Between Practices and Representations*, trans. by Lydia G. Cochrane (Cambridge, UK: Polity Press, 1988), pp. 1-16; Lynn Hunt, "Introduction: History, Culture, and Text," in Lynn Hunt, ed., *The New Cultural History* (Berkeley: University of California Press, 1989), pp. 1-24.

12. 事實上，「後現代」（post-modern）一詞最早見於 1970 年代後期的建築批評，見 Charles Jencks, *The Language of Post-Modern Architecture* (New York: Rizzoli International Publications, Inc., 1977). 關於西方史學以藝術風格轉變觀測社會與文化變化的傳統，見 Francis Haskell, *History and Its Images: Art and the Interpretation of the Past* (New Haven, Conn.:Yale University Press, 1993).

13. 見 Simon Schama, *The Embarrassment of Riches: An Interpretation of Dutch Culture in the Golden Age* (New York: Alfred A. Knopf, 1987); Peter Burke, *The Fabrication of Louis XIV* (New Haven: Yale University Press, 1992); Lynn Hunt, *The Family Romance of the French Revolution* (Berkeley: University of California Press, 1992). Peter Burke 早年的研究中，有專書探討義大利文藝復興時期藝文盛況賴以產生的文化、社會脈絡；書中大量使用建築、雕刻、繪畫等藝術品。唯該書首版成書於 1972 年，仍處於歷史學借取社會科學量化方法的學術潮流中，而未見後來新文化史中常見的各式文化理論。見其 *The Italian Renaissance: Culture and Society in Italy* (Princeton: Princeton University Press, 1986).

14. 見 Lynn Hunt, "The Political Psychology of Revolutionary Caricatures," in James Cuno, ed., *French Caricature and the French Revolution, 1789-1799* (Los Angeles: University of California Press, 1988), pp. 33-40. 此一短文的若干研究成果已被納入上引作者關於法國大革命的專書中。

15. 例如，宋史學者伊沛霞（Patricia Ebrey）在普林斯頓高等研究院所舉辦的「中國文化的視覺面向」研討會，即嘗試邀請不同領域學者與會，在論文結集出版的序言中，也強調近年來藝術史與文化史的交涉。見 Patricia Ebrey, "Introduction to a Symposium on the Visual Dimensions of Chinese Culture," *Asia Major*, vol. XII, part 1 (1999), pp. 1-8. 另外，筆者曾受邀參加由美國哥倫比亞大學「蔣經國中國研究中心」所舉辦的「中國婦女史研究的新方向（New Directions in Chinese Women's History）」研討會，與會者研究的領域包括社會史、文化史、藝術史、物質文化、文學史，主辦單位甚至邀請紐約大學藝術史家喬迅（Jonathan Hay）針對歷史研究中圖像與物品的使用發表看法。中央研究院近代史研究所於 2001 年舉辦的兩次「近代中國的視覺表述與文化構圖，一六〇〇迄今」研討會，亦邀請不同學科學者發表論文，包括藝術史學者，見張哲嘉，〈「近代中國的視覺表述與文化構圖，一六〇〇迄今」會議報導〉，《近代中國史研究通訊》，第 32 期（2001），頁 15-25。

16. 關於社會藝術史或新藝術史，見 T. J. Clark, "On the Social History of Art," in his *Images*

of the People: Gustave Courbet and the 1848 Revolution (London: Thames and Hudson Ltd., 1973), pp. 9-20; A. L. Rees and F. Borzello, "Introduction," in L. Rees and F. Borzello, eds., *The New Art History* (Atlantic Highlands: Humanities Press International, Inc., 1988), pp. 2-10; Donald Preziosi, *Rethinking Art History: Meditations on a Coy Science* (New Haven: Yale University Press, 1989), pp. 159-168.

17. 關於唯心哲學與藝術史傳統，見 Michael Podro, *The Critical Historians of Art* (New Haven: Yale University Press, 1982); Michael Ann Holly, *Panofsky and the Foundations of Art History* (Ithaca: Cornell University Press, 1984). 對於黑格爾歷史主義藝術史的批評，見 E. H. Gombrich, "In Search of Cultural History," in his *Ideals and Idols: Essays on Values in History and in Art* (London: Phaidon Press Limited, 1979), pp. 24-59.

18. 1970 年代初中期紀爾茲（Clifford Geertz）及卡勒（Jonathan Culler）分別將歐陸的文本與符號理論帶入美國人類學與文學批評，而藝術史「語言轉向」出現的年代約晚了十年左右，首見於 *Vision and Painting: The Logic of the Gaze* (New Haven: Yale University Press, 1983) 一書，該書作者為文學理論出身的布萊森（Norman Bryson），原本的訓練並非藝術史。「語言轉向」直至 1980 年代後期方在藝術史研究中形成氣候，布萊森一書在筆者於美國求學時的 1990 年代初期為藝術史學生必讀書籍。

19. 例如 Henri Zemer, ed., "The Crisis in the Discipline," *Art Journal*, vol. 42, no. 4 (Winter 1982); Hans Belting, *The End of the History of Art?*, trans. by Christopher S. Wood (Chicago: The University of Chicago Press, 1987); W. J. T. Mitchell, "Editor's Introduction: Essays toward a New Art History," *Critical Inquiry*, no. 15 (Winter 1989), p. 226; Donald Preziosi, *Rethinking Art History: Meditations on a Coy Science*.

20. 關於潘諾夫斯基之研究對於其他學科的啟發，見 Brendan Cassidy, "Introduction: Iconography, Text, and Audience," in Brendan Cassidy, ed., *Iconography at the Crossroads* (Princeton: Princeton University Press, 1993), pp. 3-15; Allan Langdale, "Aspects of the Critical Reception and Intellectual History of Baxandall's Concept of the Period Eye," *Art History*, vol. 21, no. 4 (December 1998), pp. 486-489.

21. 1980 年代之前常見的關於藝術史學史的文章僅有克萊包爾（W. Eugene Kleinbauer）一文，該文以平鋪直敘的方式回顧 1970 年代之前的藝術史研究與重要著作，為作者編選之論文集的導論。見 W. Eugene Kleinbauer, *Modern Perspective in Western Art History: An Anthology of 20th Century Writings on Visual Arts* (New York: Holt, Rinehart and Winston, Inc., 1971), pp. 1-60.

22. 除了以下將引用的潘諾夫斯基之書外，尚見 Henri Focillon, *The Life of Forms in Art,* trans. by Charles Beecher Hogan and George Kubler (New York: Zone Books, 1989); Alois Riegl, *Problems of Style: Foundations for a History of Ornament*, trans. by Evelyn Kain (Princeton N.J.: Princeton University Press, 1992); Christopher S. Wood, ed., The *Vienna School Reader: Politics and Art Historical Method in the 1930s* (New York: Zone Books, 2000). 第一本為舊譯本之重新編排並加上莫理羅（Jean Molino）的導言。

23. 見 Svetlana Alpers, *The Art of Describing: Dutch Art in the Seventeenth Century* (Chicago: The University of Chicago Press, 1983).

24. 其後，阿爾帕斯在填寫《十月》的問卷時，也如此回答。見 Svetlana Alpers, "A Res-

ponse to Visual Culture Questionnaire," *October*, no. 77, p. 27.

25. Michael Baxandall, *Painting and Experience in Fifteenth-Century Italy: A Primer in the Social History of Pictorial Style* (Oxford: Oxford University Press, 1972); *The Limewood Sculptors of Renaissance Germany* (New Haven: Yale University Press, 1980).

26. 見 Thomas Dacosta Kaufmann, "A Response to Visual Culture Questionnaire," *October*, no. 77, pp. 45-48.

27. 見 Allan Langdale, "Aspects of the Critical Reception and Intellectual History of Baxandall's Concept of the Period Eye," pp. 479-497.

28. Erwin Panofsky, *Perspective as Symbolic Form*, trans. by Christopher S. Wood (New York: Zone Books, 1991).

29. 關於圖像學與圖意學，見 Erwin Panofsky, "Iconography and Iconology: an Introduction to the Study of Renaissance Art," in his *Meaning in Visual Art* (Chicago: The University of Chicago Press, 1982), pp. 26-54; *Studies in Iconology: Humanistic Themes in the Art of the Renaissance* (New York: Harper and Row, 1962); E. H. Gombrich, "Introduction: Aims and Limits of Iconology," in his *Symbolic Images: Studies in the Art of the Renaissance II* (Oxford: Phaidon Press Limited, 1972), pp. 1-25; Keith Moxey, "Panofsky's Concept of 'Iconology' and the Problem of Interpretation in the History of Art," *New Literary History*, no. 17 (1985-1986), pp. 265-274; Brendan Cassidy, ed., *Iconography at the Crossroads*. 關於潘諾夫斯基的生平與學術，見 Michael Podro, *The Critical Historians of Art*, pp. 178-208; Michael Ann Holly, *Panofsky and the Foundations of Art History*; Christopher S. Wood, "Introduction," in Erwin Panofsky, *Perspective as Symbolic Form*, pp. 7-26; Keith Moxey, *The Practice of Theory: Post-Structuralism, Cultural Studies, and Art History* (Ithaca: Cornell University Press, 1994), pp. 65-98.

30. 潘諾夫斯基與卡西勒的關係，見 Michael Ann Holly, *Panofsky and the Foundations of Art History*, pp. 114-157; Silvia Ferretti, *Cassirer, Panofsky, and Warburg: Symbol, Art, and History*, trans. by Richard Pierce (New Haven: Yale University Press, 1989), pp. 142-160.

31. W. J. T. Mitchell, *Picture Theory*, pp. 11-24.

32. 見 Christopher S. Wood, "Introduction," in Erwin Panofsky, *Perspective as Symbolic Form*, pp. 7-26. 李格爾（Alois Riegl）的著作見註 22；沃爾夫林最有名的著作為 *The Principles of Art History: The Problem of the Development of Style in Later Art* (New York: Dover Publications, Inc., 1960).

33. 關於瓦爾堡（Aby Warburg）、瓦爾堡圖書館（Warburg Library）及瓦爾堡研究所（Warburg Institute），見 E. H. Gombrich, *Aby Warburg: An Intellectual Biography* (London: Warburg Institute, University of London, 1970); Kurt Forster, "Aby Warburg's History of Art: Collective Memory and the Social Mediation of Images," *Daedalus*, vol. 105, no. 1 (1976), pp. 169-176; Silvia Ferretti, *Cassirer, Panofsky, and Warburg: Symbol, Art, and History*, pp. 1-80; Carlo Ginzburg, "From Aby Warburg to E. H. Gombrich," in his *Clues, Myths, and the Historical Method*, trans. by John and Anne Tedeschi (Baltimore: John Hopkins University Press, 1989), pp. 17-41; K. Forster, "Aby Warburg: His Study of Ritual and Art on Two Continents," *October*, no. 77, pp. 5-20. 第一本書的作者貢布里希（E. H. Gombrich）雖寫成瓦爾堡之學術傳記，並且成為瓦爾堡研究所的領導人，但對於瓦爾堡式宏大且

趨近文化史的藝術史研究並不贊同，見 Silvia Ferretti, "Introduction," pp. xi-xix.

34. 關於德奧傳統藝術史的研究，除前引諸著作外，尚可見 Joan Hart, "Reinterpreting Wölfflin: Neo-Kantianism and Hermeneutics," *Art Journal*, vol. 42, no. 4, pp. 292-300; David Castriota, "Annotator's Introduction and Acknowledgments" and "Introduction," in Alois Riegl, *Problems of Style: Foundations for a History of Ornament,* pp. xxv-xxxiii and pp. 3-13; Christopher S. Wood, "Introduction," in Christopher S. Wood, ed., *The Vienna School Reader: Politics and Art Historical Method in the 1930s*, pp. 9-72.

35. 克勞（Thomas Crow）現為位於洛杉磯的蓋提研究所（Getty Research Institute）主持人，著述瞻富，其中 *Painters and Public Life in Eighteenth-Century Paris* (New Haven: Yale University Press, 1985) 一書屢獲藝術史學界大獎。其近年之新書 *The Intelligence of Art* (Chapel Hill: The University of North Carolina Press, 1999) 討論藝術史傳統，兼及於人類學的相關論述，可見其學識之廣度。

徵引書目

近人論著

沈堅
　　2000 〈法國史學的新發展〉，《史學理論研究》，第 4 期，頁 76-89。

張哲嘉
　　2001 〈「近代中國的視覺表述與文化構圖，一六〇〇迄今」會議報導〉，《近代中國史研究通訊》，第 32 期，頁 15-25。

橫山俊夫編
　　1992 《視覺の一九世紀：人間・技術・文明》，東京：思文閣。

Alpers, Svetlana
　　1983 *The Art of Describing: Dutch Art in the Seventeenth Century*, Chicago: The University of Chicago Press.
　　1996 "A Response to Visual Culture Questionnaire," *October*, no. 77 (Summer), p. 27.

Baxandall, Michael
　　1972 *Painting and Experience in Fifteenth-Century Italy: A Primer in the Social History of Pictorial Style*, Oxford: Oxford University Press.
　　1980 *The Limewood Sculptors of Renaissance Germany*, New Haven: Yale University Press.

Belting, Hans
　　1987 *The End of the History of Art?*, trans. by Christopher S. Wood, Chicago: The University of Chicago Press.

Benjamin, Walter
　　1980 "A Short History of Photography," in Alan Trachtenberg, ed., *Classic Essays on Photography*, New Haven: Leete's Island Books, pp. 199-216.
　　1999 "Paris, Capital of the Nineteenth Century," in his *The Arcades Project*, trans. by Howard Eiland and Kevin McLaughlin, Cambridge: The Belknap Press of Harvard University Press, pp. 3-13.

Bennett, Tony
　　1988 "The Exhibitionary Complex," *New Formations*, no. 4 (Spring), pp. 73-102.

Bonnell, Victoria E. and Lynn Hunt
　　1999 "Preface," and "Introduction," in Victoria E. Bonnell and Lynn Hunt, eds., *Beyond the Cultural Turn: New Directions in the Study of Society and Culture*, Berkeley: University of California Press, pp. ix-xi and 1-32.

Bryson, Norman
　　1983 *Vision and Painting: The Logic of the Gaze*, New Haven: Yale University Press.

Buck-Morss, Susan
　　1996　"A Response to Visual Culture Questionnaire," *October*, no. 77 (Summer), p. 29.

Burke, Peter
　　1986　*The Italian Renaissance: Culture and Society in Italy*, Princeton: Princeton University Press.
　　1992　*The Fabrication of Louis XIV*, New Haven: Yale University Press.
　　1997　"Unity and Variety in Cultural History," in his *Varieties of Cultural History*, Ithaca: Cornell University Press, pp. 183-212.

Cassidy, Brendan（ed.）
　　1993　*Iconography at the Crossroads*, Princeton: Princeton University Press.
　　1993　"Introduction: Iconography, Text, and Audience," in Brendan Cassidy, ed., *Iconography at the Crossroads*, Princeton: Princeton University Press, pp. 3-15.

Castriota, David
　　1992　"Annotator's Introduction and Acknowledgments" and "Introduction," in Alois Riegl, *Problems of Style: Foundations for a History of Ornament*, trans. by Evelyn Kain, Princeton, N.J.: Princeton University Press, pp. xxv-xxxiii and pp. 3-13.

Chartier, Roger
　　1988　"Introduction," in his *Cultural History: Between Practices and Representations*, trans. by Lydia G. Cochrane, Cambridge, UK: Polity Press, pp. 1-16.

Clark, T. J.
　　1973　"On the Social History of Art," in his *Images of the People: Gustave Courbet and the 1848 Revolution*, London: Thames and Hudson Ltd., pp. 9-20.

College Art Association
　　Website：http://www.collegeart.org

Crow, Thomas
　　1985　*Painters and Public Life in Eighteenth-Century Paris*, New Haven: Yale University Press.
　　1999　*The Intelligence of Art*, Chapel Hill: The University of North Carolina Press.

Eagleton, Terry
　　1983　*Literary Theory: An Introduction*, Minneapolis: University of Minnesota Press.

Ebrey, Patricia
　　1999　"Introduction to a Symposium on the Visual Dimensions of Chinese Culture," *Asia Major*, vol. XII, part 1, pp. 1-8.

Ferretti, Silvia
　　1989　*Cassirer, Panofsky, and Warburg: Symbol, Art, and History*, trans. by Richard Pierce, New Haven: Yale University Press.

Focillon, Henri
　　1989　*The Life of Forms in Art*, trans. by Charles Beecher Hogan and George Kubler, New York: Zone Books.

Forster, K.（Forster, Kurt）

1976 "Aby Warburg's History of Art: Collective Memory and the Social Mediation of Images," *Daedalus*, vol. 105, no. 1, pp. 169-176.

1996 "Aby Warburg: His Study of Ritual and Art on Two Continents," *October*, no. 77 (Summer), pp. 5-20.

Foucault, Michel

1977 "What is an Author?" in Michel Foucault, *Language, Counter-Memory Practice: Selected Essays and Interviews*, trans. by Donald F. Bouchard and Sherry Simon, Ithaca: Cornell University Press, pp. 115-124.

Ginzburg, Carlo

1989 "From Aby Warburg to E. H. Gombrich," in his *Clues, Myths, and the Historical Method*, trans. by John and Anne Tedeschi, Baltimore: John Hopkins University Press, pp. 17-41.

Gombrich, E. H.

1970 *Aby Warburg: An Intellectual Biography*, London: Warburg Institute, University of London.

1972 "Introduction: Aims and Limits of Iconology," in his *Symbolic Images: Studies in the Art of the Renaissance II*, Oxford: Phaidon Press Limited, pp. 1-25.

1979 "In Search of Cultural History," in his *Ideals and Idols: Essays on Values in History and in Art*, London: Phaidon Press Limited, pp. 24-59.

Hart, Joan

1982 "Reinterpreting Wölfflin: Neo-Kantianism and Hermeneutics," *Art Journal*, vol. 42, no. 4 (Winter), pp. 292-300.

Haskell, Francis

1993 *History and Its Images: Art and the Interpretation of the Past*, New Haven, Conn.: Yale University Press.

Hawkes, Terence

1977 *Structuralism and Semiotics*, Berkeley: University of California Press.

Hinsley, Curtis M.

1991 "The World as Marketplace: Commodification of the Exotic at the World's Columbia Exposition, Chicago, 1893," in Ivan Karp and Steven D. Lavine, eds., *Exhibiting Cultures: The Poetics and Politics of Museum Display*, Washington D.C.: Smithsonian Institution Press, pp. 344-365.

Holly, Michael Ann

1984 *Panofsky and the Foundations of Art History*, Ithaca: Cornell University Press.

Hunt, Lynn

1988 "The Political Psychology of Revolutionary Caricatures," in James Cuno, ed., *French Caricature and the French Revolution, 1789-1799*, Los Angeles: University of California Press, pp. 33-40.

1989 "Introduction: History, Culture, and Text," in Lynn Hunt, ed., *The New Cultural History*, Berkeley: University of California Press, pp. 1-24.

1992 *The Family Romance of the French Revolution*, Berkeley: University of California Press.

Jencks, Charles
1977 *The Language of Post-Modern Architecture*, New York: Rizzoli International Publications, Inc.

Kaufmann, Thomas Dacosta
1996 "A Response to Visual Culture Questionnaire," *October*, no. 77 (Summer), pp. 45-48.

Kleinbauer, W. Eugene
1971 *Modern Perspective in Western Art History: An Anthology of 20th Century Writings on Visual Arts*, New York: Holt, Rinehart and Winston, Inc., pp. 1-60.

Langdale, Allan
1998 "Aspects of the Critical Reception and Intellectual History of Baxandall's Concept of the Period Eye," *Art History*, vol. 21, no. 4 (December), pp. 486-489.

Mirzoeff, Nicholas
1998 "What Is Visual Culture?" in Nicholas Mirzoeff, ed., *Visual Culture Reader*, London: Routledge, pp. 3-13.

Mitchell, Timothy
1992 "Orientalism and the Exhibitionary Order," in Nicholas B. Dirks, ed., *Colonialism and Culture*, Ann Arbor: University of Michigan Press, pp. 289-317.

Mitchell, W. J. T.
1989 "Editor's Introduction: Essays toward a New Art History," *Critical Inquiry*, no. 15 (Winter), p. 226.
1994 "Introduction," in his *Picture Theory*, Chicago: The University of Chicago Press, pp. 1-2.

Moxey, Keith
1985-1986 "Panofsky's Concept of 'Iconology' and the Problem of Interpretation in the History of Art," *New Literary History*, no. 17, pp. 265-274.
1994 *The Practice of Theory: Post-Structuralism, Cultural Studies, and Art History*, Ithaca: Cornell University Press.

October
1996 "Visual Culture Questionnaire," no. 77 (Summer), pp. 23-70.

Panofsky, Erwin
1962 *Studies in Iconology: Humanistic Themes in the Art of the Renaissance*, New York: Harper and Row.
1982 "Iconography and Iconology: an Introduction to the Study of Renaissance Art," in his *Meaning in Visual Art*, Chicago: The University of Chicago Press, pp. 26-54.
1991 *Perspective as Symbolic Form*, trans. by Christopher S. Wood, New York: Zone Books.

Podro, Michael
1982 *The Critical Historians of Art*, New Haven: Yale University Press.

Preziosi, Donald

　　　　1989　*Rethinking Art History: Meditations on a Coy Science*, New Haven: Yale University Press, pp. 159-168.

Rees, A. L. and F. Borzello
　　　　1988　"Introduction," in L. Rees and F. Borzello, eds., *The New Art History*, Atlantic Highlands: Humanities Press International, Inc., pp. 2-10.

Richards, Thomas
　　　　1990　"The Great Exhibition of Things," in his *The Commodity Culture of Victorian England: Advertising and Spectacle, 1851-1914*, Stanford, Calif.: Stanford University Press, pp. 17-72.

Riegl, Alois
　　　　1992　*Problems of Style: Foundations for a History of Ornament*, trans. by Evelyn Kain, Princeton: Princeton University Press.

Schama, Simon
　　　　1987　*The Embarrassment of Riches: An Interpretation of Dutch Culture in the Golden Age*, New York: Alfred A. Knopf.

Tilley, Christopher
　　　　1990　*Reading Material Culture: Structuralism, Hermeneutics and Post-Structuralism*, London: Basil Blackwell.

Waite, Geoff
　　　　1996　"The Paradoxical Task…(Six Thoughts)," *October*, no. 77 (Summer), p. 65.

Wölfflin, Heinrich
　　　　1960　*The Principles of Art History: The Problem of the Development of Style in Later Art*, New York: Dover Publications, Inc.

Wood, Christopher S. (ed.)
　　　　1991　"Introduction," in Erwin Panofsky, *Perspective as Symbolic Form*, trans. by Christopher S. Wood, New York: Zone Books, pp. 7-26.
　　　　2000　*The Vienna School Reader: Politics and Art Historical Method in the 1930s*, New York: Zone Books.

Zemer, Henri ed.
　　　　1982　"The Crisis in the Discipline," *Art Journal*, vol. 42, no. 4 (Winter).

2 呈現「中國」
晚清參與1904年美國聖路易萬國博覽會之研究

引言：一個歷史事件的解讀

　　1904 年，大清光緒三十年，庚子事變後慈禧新政第四年，中國出銀七十五萬兩積極參與在美國聖路易城（St. Louis）舉辦之萬國博覽會。[1] 在此之前，中國雖曾多次參加類似的博覽會，然此次費用為歷年總和之三倍；以往多任令商人自行參展或由海關、當地使館策畫及派員參加，此次則由政府統籌參展事宜，派遣官方特使團，並首次出現二家官民合資專為參展而設立的公司。[2] 展出物品印有專刊目錄，以物品籌辦地分地詳盡記載，厚達三百七十餘頁，[3] 而美籍女畫家柯姑娘（Katherine A. Carl）專為參展所繪之巨幅慈禧油畫像，也費盡心思自頤和園運至會場展出。[4] 博覽會歷時七個月，4 月 30 日開展，12 月 1 日停展，隨即拆毀建物，弭平會場，撤離展品，一切猶如過眼雲煙。[5] 在清末財政困難、歲收入不敷出的情況下，如此勞師動眾、大舉花費，甚至請出大清國皇太后肖像之舉，究竟因由為何？是否達成預期之目的？又有何歷史意義？

　　此一歷史事件的解讀自然有多種方式，晚清時局下為工商利益、國際交流所作之考量，已為學者提出。[6] 翻閱當時參展相關文件，自同治朝至滿清覆亡的四十餘年間雖有對博覽會認識與著重點的差別，考察他國商產、拓展貿易利源、敦睦國際邦誼確實是大清政府所宣稱的參展因素，尤其是時間愈後，交流與商業目的愈顯。[7] 然清廷受邀參加不下八十次各國舉行之各式博覽會，為何選擇 1904 年聖路易博覽會傾注心力？更何況，1895 年受邀參加 1900 年巴黎博覽會時，猶等閒視之，[8] 1903 年大阪舉辦日本內國第五回勸業博覽會時，中國雖首次派特使

團參與，或因態度勉強，展出面積僅三十五坪，花費不多。[9]

清廷積極參與聖路易博覽會，或可視為 1895 年後中國重商主義興起脈絡中的一環，更可置於庚子事變後慈禧振興工商之新政中討論。[10] 除了重商因素外，美方態度與中、美關係或為更直接的考慮。聖路易博覽會當局選派特使至中國熱忱邀請，巴瑞特（John Barrett）與許多朝中或地方大員會面，如榮祿、張之洞、袁世凱等人，極力遊說，並在宮中舉辦一公聽會，發表邀請演說，蒙慈禧、光緒召見。[11] 學者尚指出中國對於美國在庚子事變後之協助心懷感謝，[12] 中、美關係之友好更可在具體的人際關係上窺見端倪，美國駐華公使康格（E. H. Conger）及其夫人在中國參展的過程中扮演重要的角色。

1904 年博覽會雖為聖路易城自發之活動，並由該城商人、退職官員及地方菁英組成之展覽公司負責所有籌辦業務，卻不能全然視為民間、非官方的活動。美國聯邦政府出資五百萬美元，邀請各國參加之函件由美國總統署名，而美國各地領事館參與襄助。[13] 庚子事變後美國公使夫婦與中國皇族來往密切，飽經世故的總稅務司赫德（Robert Hart）即曾觀察到康格家與中國人的關係遠非他國使館可比，而其所指的中國人即包括中國派往聖路易博覽會之特使團團長溥倫、大阪博覽會特使團團長載振及伍廷芳等人。[14] 據美國方面之資料顯示，中國以溥倫為代表係出自康格的建議，應為信然。[15] 溥倫為隱郡王載治之子，父亡，承襲貝子頭銜，並奉旨侍讀上書房，光緒二十年（1894）因慈禧六十誕辰加封貝勒。溥倫獲選為聖路易博覽會正監督時，年僅三十，既無洋務經驗，也未參與國政。回國後，於光緒末年及宣統年間，屢任要職，包括農工商大臣、國務大臣等，使美經驗應有助力。[16]

康格夫人則與慈禧及宮中女眷來往應酬：庚子事變後，慈禧於 1902 年開始接見外國使節夫人，並在宮中舉辦外交宴會，女眷如隆裕皇后、瑾妃等人與使節夫人在宴會中交際應對，猶如西洋禮節，也允許皇室婦女參加康格夫人舉辦之餐聚。康格夫人身為使節夫人團之長，在這些活動中扮演居中協調的角色，與慈禧頗有互動。[17] 中國宮廷接受外人進出宮中，情非得已，為庚子事變後之外交權宜。在中外地位不平等的狀況下，慈禧等人的心情可以想像。[18] 然此中未嘗不能發展出有利於中國的情況，例如康格夫人氣憤於西方畫報中醜化慈禧的諷刺畫（caricature），建議慈禧接受柯姑娘繪製肖像，送往聖路易展覽，有助於慈禧國際社會形象之改善。[19] 當時因義和團事件，西人甚且稱慈禧為「兇手」（murderer）

或位高掌權、兇悍狡獪的「龍女士」（dragon lady），形象之難堪，可見一斑。[20]
經過一番談話後，慈禧同意其建議。[21] 柯姑娘入宮生活九個月，與慈禧、隆裕等
人互動頻繁，完成包括聖路易參展品共四幅油畫像。[22]

評估此次中國參展的成效，可分多方面討論。自外交角度而言，中國特使不
僅提早抵達聖路易，親自安排展出事宜，也大量出席相關儀式，在美國媒體及
當地社交活動的能見度，恐為外交史上首見。副監督黃開甲（Wong Kai Kah）畢
業於耶魯大學，英文頗佳，又熟知西洋禮節，攜家帶眷於 1903 年 7 月即至聖路
易，據說為所有參展國家代表住進該地之第一人。黃開甲不僅負責展覽場地的選
取、「中國館」（Chinese Pavilion）的建造，也參加社交活動及儀式，重要者包括
「中國館」的破土興工、慈禧七十歲生日慶典。一如國際外交禮儀，黃開甲的家
人廣受邀請，與黃開甲共同參與多項活動，身穿大清服飾的黃家夫婦留影當地，
頗受注目。[23] 正監督溥倫因皇族及團長身分更受禮遇，大會特別安排雕琢精美之
四輪馬車供其乘用，來往猶如歐洲貴族。首次出國的溥倫一舉一動廣受曯目，包
括住處、膳食等生活細節均見詳細報導，尤其偏重其勇於嘗試西方文化的一面。
無論文字報導或留下之影像皆可證明，溥倫的出現率似乎遠高於包括男爵在內的
日本特使團，以及於 1904 年底訪問博覽會的伏見親王（Prince Fushimi）。相對
於日本的全面西式裝扮，清廷對於傳統服飾及髮式的堅持，反而使特使團代表在
聖路易成為眾人好奇觀看的對象，媒體不只仔細描繪，甚且形容為如圖畫一般
（picturesque）之景象。[24] 中國特使的「異國風味」（exoticism）帶來極高的「可
看性」，而清廷首次以政府名義參加博覽會之舉，顯然得到美國社會的認可，溥
倫的表現一如英國皇室成員，在美期間雖未肩負實際工作，然以其身分具有代表
國家之象徵意義，密集出現在大眾面前，成為觀看與品評的對象。[25]

遠在北京的慈禧並未親自出席博覽會，但由其油畫扮演與溥倫類似的角色，
中國皇室在國際舞臺上似乎正轉型成為眾人熟知其身影、日常談論其瑣事的名人
（celebrity）。慈禧畫像以柯姑娘美籍畫家身分受展於「美術宮」（Palace of Art）中
美國繪畫部門，而中國於此展覽場地全然缺席。[26] 雖然如此，因像主身分特殊，
仍受極大禮遇。畫像在搬運途中因慈禧貴為皇太后，覆有皇室象徵之黃色絲綢，
至聖路易後舉行揭幕儀式，由溥倫主持，為博覽會中正式儀式。[27] 畫像所置之處，
亦考量慈禧之地位，位於該宮正館重要位置。展覽繪畫及雕刻的「美術宮」位於
博覽會扇形設計的中軸位置頂端，又居於隆起之小丘上，可統攝全場。此宮本
是全會場最重要之點，以此象徵人類文明之極，超過其他諸如「電力與機械宮」

（Palace of Electricity and Machinery）或「運輸宮」（Palace of Transportation）等所代表的工業文明（圖 2.1）。「美術宮」計有四棟建築，分別為正館、東館、西館及雕刻館，形成一四方形（圖 2.2）。正館面向中軸線，以美國繪畫為主要

圖 2.1
1904 年聖路易萬國博覽會會場今昔對照平面圖

立體顯示的建築物為今日樣貌。標號 6 為博覽會中的「美術宮」；3、5、6 連成之直線為會場設計的中軸線；15 為「大道」。此圖原為紀念品，售於密蘇里歷史學會所辦之博覽會回顧展。

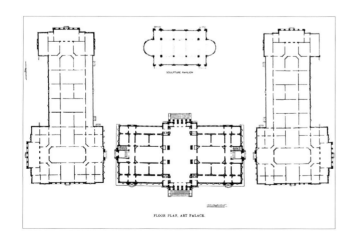

圖 2.2
聖路易萬國博覽會「美術宮」平面圖

出自 *World's Fair Bulletin*, vol. 5, no. 2, p. 9.

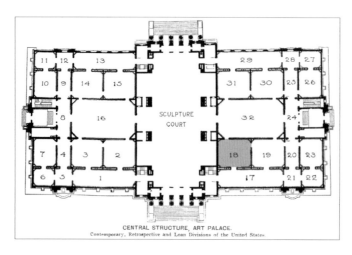

圖 2.3
聖路易萬國博覽會
「美術宮」正館平面圖

圖中標示色塊處即為慈禧
畫像展示地

出自 *Official Catalogue of
Exhibits, Department of Art.*

圖 2.4
聖路易萬國博覽會「美術官」
中慈禧畫像實際展出情況

出自 Frank Parker Stockbridge,
ed., *The Art Gallery of the
Universal Exposition*, p. 31.

展品，慈禧畫像位於第十八展覽室之東北角，尺幅遠大於鄰近作品（**圖 2.3、圖
2.4**）。[28] 以上種種，皆可見慈禧畫像之特別，而相關書寫及報導只要提及中國參
展之事，多言及此一畫像，其中若干記載甚且明言其廣受歡迎與讚美，未見惡
意之詞。[29] 以此觀之，慈禧意圖改善自己形象的做法，似乎頗有收穫。

　　中國特使團與慈禧肖像所受之歡迎未必延伸至同時出現在聖路易城的中國參展
商人與工匠，上層階級在外交上的廣受接納，並不一定代表美國各界對於中國人長
期以來的歧視為之改觀。眾所周知，西方人對於中國的觀感自十九世紀轉向極端
的負面，十九世紀末的美國不僅通過排華法案（Chinese Exclusion Act），包括小說、
戲劇、新聞報導等大眾媒體醜化中國之例亦屢見不鮮。[30] 大清政府未嘗不知此事，
1902 年應允參加聖路易博覽會後，也嚴詞要求華人赴會進口章程必須修改。[31] 聖路
易博覽會當局為了使中國參展順利，特別向聯邦政府申請中國商人及工匠之入境許

可。[32] 然而，這些非外交成員之一般中國民眾仍在舊金山海關、聖路易城受到不友善的待遇，不但入境頗受刁難，到聖路易後還須每日報到，表明自己行蹤，而新聞媒體的歧視依然如故。[33]

外交上的種種狀況猶可自美方反應得知，商業利益則難以評估。萬國博覽會確實具有推廣商業的目的，除了「美術宮」中的「精緻藝術」非賣外，聖路易博覽會中許多參展品均附有標籤，明言價格，參觀群眾可當場購買，等到博覽會結束後再提領貨品。[34] 如此看來，博覽會宛如今之大賣場，萬物皆有其價，入場者與參展者自由買賣，由博覽會當局提供陳設場地。以聖路易博覽會近二千萬的參觀人次看來，確實商機誘人。[35] 然若細細推敲，情形未必如此簡單。

中國參展品的銷售狀況缺乏明確記載，僅能自相關資料判斷。首先，中國正式參展品往往價錢驚人，見諸資料，便宜者亦達七十美元，昂貴者更是動輒上千上萬。[36] 以當年美國生活水準觀之，博覽會入場費僅五十分，尋常中產階級男性之月收入約為六十美元，中國參展品不啻天價，恐非占博覽會參觀群眾絕大多數的中產及上層勞工階級所能負擔。[37] 由今日尚存於聖路易地區的中國參展品即可見造價之昂貴，如密蘇里州歷史博物館（Missouri History Museum）收藏之桌椅組合，以紫檀木鑲嵌白木紋飾，漆面光滑，做工繁複，所費恐不貲（圖 2.5）。[38] 此外，在該博物館所辦之聖路易博覽會回顧展中，可見中國瓷盤、瓷瓶，皆為當地人家提供其父祖輩當年參觀博覽會攜回之紀念品。此類物品尺寸小，製作粗糙，未必為中國官方送展之物件，比較可能是博覽會之娛樂地帶「大道」（The Pike）中的「中國村」（Chinese Village）中或賣或贈的紀念品，價格低廉，與正式參展的紫檀桌椅比較，差別立見。[39]

中國參展品除了由海關港口、地方政府徵集而來外，各地私人公司亦有，外國貿易商若有興趣，應可訂購，例如上海茶

圖 2.5
聖路易萬國博覽會中國參展品
寧波桌椅組合
密蘇里歷史學會檔案照

磁公司的茶葉因得獎而與紐約一茶行簽訂長期交易合同。[40] 參展目錄以英文印製，隨展販賣，可供日後買貨參考。[41] 然而，日本專為博覽會參展設置之協會擔負與潛在買主日後聯絡之責，[42] 未聞中國有此措施。更甚者，博覽會後，許多聖路易之展品隨即運至比利時，以充實次年之列日博覽會，銷售不佳之狀，可以想見。[43] 據聞，以溥倫夏日所居宅邸為本而建成之「中國館」，雖耗費十三萬五千美元（四十五萬兩），展完後整體建築及內部裝潢、家具獻給博覽會籌辦公司之總裁大衛‧法蘭西斯（David R. Francis），永誌中國參展之誼。[44] 慈禧肖像亦以中美邦誼為名贈與美國政府，隨收於國立美國歷史博物館（National Museum of American History）。[45] 若與博覽會主辦當局會後廣賣建築拆卸物、甚至於拆毀過程中收取門票開放參觀的做法比較，[46] 商機似乎不是大清政府優先之考量。

檢討清廷參展之利害得失並非本文目的，然上述以外交收穫與商業利益的角度所進行之考察，已顯示其侷限性。中文學界若干關於晚清時期參加萬國博覽會的研究，所用資料以清廷檔案為主，雖有整理之功，綜覽歷史發展也有其貢獻，但呈現的是公文文書中的「顯性」官方說法，處理的重點偏於外交、商業實利等具體可見的部分，較少其他議題的討論。[47] 較為不同的是大陸學者馬敏一文，援引資料較觸及文化交流與價值觀改變等議題，值得參考。[48]

事實上，若翻閱當年之參展目錄，整體送展物品無法全由「實利」角度解釋，例如城市景觀照片、中國各地地圖、婚喪典禮之模型、各式服飾、古銅器、度量衡器具、歷代錢幣或《三國志》、《聊齋誌異》等中文書籍。[49] 即使是由公司行號所出、可供買賣的貨品，一如前言，商業利益也難以計算。再者，外交不只是敦睦邦誼，而商業涉及之廣也非買賣計利而已。前言溥倫、慈禧等中國皇室成員外交職責與名人形象的出現，即已跨出敦睦邦誼之思考，觸及大清皇室進入西方主導的現代世界後，自然被視為與歐洲皇室同質之群體，皇室在運行國際慣例的同時，在域內的形象塑造、權力基礎與性質是否隨之改變等課題。再者，中國參展物品中無法歸類為商品的部分，事實上多為呈現生活習俗、地理景觀或歷史文化之相關物品，其所表述的，並非大清國某個特殊部門或面向，而是無法再分割的「中國」。即使是討論參展品中的貨品，也必須面對美國市場品味需求的課題，包括中國異國風味、中國在西方的形象等，何嘗不涉及中國在西方的呈現，傳統商業史的角度難以涵蓋。

以上的課題皆牽涉異文化的交涉，萬國博覽會本屬於西方世界之發明，品評

觀看者又多為西方人，中國涉足其中，等於是進入西方安排好的秩序中呈現「自己」，此一自己也就是與主辦國美國、參展多國所形成之國際社會相對而產生的「中國」。如此看來，博覽會主辦國與參展國自有其外交與商業考量，但晚清參與博覽會的歷史意義需要更深刻的思考。本文企圖以文化史的角度進行研究，同時參照中文檔案與美國所存資料，包括聖路易博覽會之參展目錄，以及舉辦當局、美國大眾媒體或出版商所出版或保存的圖像、文字資料，將此一歷史事件之解讀一則置於中國晚清的時空脈絡中，一則不外於國際社會舉辦萬國博覽會的歷史情境。在此一異文化的多向觀照中，本文希望藉由瞭解博覽會的複雜面向及聖路易博覽會的主旨、設計等，進而考察大清政府如何在一西方的情境中呈現「中國」。也就是說，假設「中國」並非指向一本質性的範疇，具有永恆不變的特質，而是相應於特殊歷史時空下經由自我與他者的對應、協調關係而來的混合產物，探討此種呈現重要的是框架出一特殊的歷史時空，觀察中國處於其中的種種細節。尤其是聖路易博覽會中的中國與他者具有多重的對應關係，他者可以是美國、西方，或如日本等參展國，而「中國」本身也非一同質體，展覽的主導者國籍、單位互異。處理如此多線交織、歧異複雜的課題，本文將落實至博覽會現場參展品的內容及陳列方式，以此討論「中國」形象的呈現。以下即回溯到博覽會發生的場所（site），看看中國所面對的西方情境。

一、何謂萬國博覽會：以聖路易博覽會為主的討論

萬國博覽會（美國稱之為 world's fair, 英國 great exhibition, 法國 exposition universelle）綰結了十九世紀中期以來現代文化所有的意象與課題，學者稱之為多重象徵體系（symbolic universes），允為適宜。[50] 在聖路易博覽會中，萬物萬事及萬般景象具陳眼前，無一不新奇，無一不是現代性的象徵，例如工業革命後使用新能源的陸空運輸工具，以及來自遠方因帝國勢力擴展方能目睹的「原始部族」。即使是展後隨即拆毀的會場也是：博覽會十多棟主要建築看似莊嚴堂皇，外飾繁麗，入夜因電力輸送而徹夜彩燈輝映，令人眩目，卻以石膏材質（staff）建成，入冬即碎，難以長久。[51] 表面如真，風光閃耀，而內中簡陋，耗材低廉，一如電影拍攝布景，虛構短暫，展演文化（exhibition culture）於此發揮極致。此種華美片刻、浮光掠影的現世樂土，營造出無數引人觀看（spectacular）、真實與不真實交界曖昧的景象，為現代最終之象徵。再者，博覽會所牽涉的歷史課題豐

饒複雜，舉凡資本主義的發展、國際貿易與新型外交場域、商品經濟與消費、展演文化的萌發、各國自我定位與呈現、帝國主義的權力展示、現代化城市的藍圖等，均為探究現代世界政經、社會、文化等面向的重要切入點，自此可體現「現代」此一巨大聚合體難以名狀的若干樞紐。

據研究，萬國博覽會起於十八世紀中期後英、法二國國內的商品及藝術品陳列活動，以此刺激工商業的繁榮。[52] 具有普世性質的萬國博覽會則源於英國 1851 年的「水晶宮博覽會」（習稱 Crystal Palace Exhibition，全名為 Great Exhibition of the Works of Industry of All Nations），自此後，舉世投入博覽會之設立，並競相以規模、參與國數目等較勁，尤以英、法、美三國為烈。盛況衍行近百年，於二次大戰爆發後方見消萎，其間較具規模者約八十，若全數算入，不下三百。[53] 因此，將十九世紀中至二戰前稱為「博覽會世紀」，並不為過。

工業先進國廣設博覽會，有其原因，初衷為促進國內商業及國際貿易，經濟原因為主，[54] 但一如許多經濟活動及機制，並非單純地買進賣出、互通有無，全以金錢之多寡為依歸。萬國博覽會自始即涉及國家的定義、國勢的展現及文化的宣揚，尤其自十九世紀中期以來，歐、美、日等強國一則對內形構統一而同質性的民族國家，強調基於共同的民族特性而來的國家特色；同時，對外則以民族國家形式為基礎，展現個別的特色，盡力彰顯自身與他國的差別，並在此差別中尋求國勢的展現。在國家之間競爭劇烈的國際局勢中，萬國博覽會遂成為各民族國家總體表現之競技場。例如：法國在大革命後，即著力於定義「法國性」（Frenchness），對國家特色的意識遠先於海峽對岸的競爭對手 —— 英國。在王朝政治形式的君主無法繼續象徵法國時，藝術取而代之，成為標示「法國性」的焦點。此一新的國家象徵貫穿於法國所舉辦的萬國博覽會中，這些博覽會皆強調藝術的重要性，考量如何以建築形式、內部裝潢與展出的藝術品彰顯「法國性」，尤以 1900 年的巴黎博覽會為最。[55]

反之，博覽會的展出形式也給予參展國一個反身思考自己國家屬性的機會，要求其展現民族國家定義下所應有的國家文化特色。日本雖非博覽會之起始國，但堪稱為「博覽會世紀」中的勝出者。自 1867 年日本積極參與法國巴黎博覽會以來，藉著對外的展示，逐漸建構「日本國」及「日本文化」，刻意標示出的若干文化特質，如精緻的工藝傳統，頗得國際社會的認同。[56] 萬國博覽會既然為國家總體國勢的展示地，競爭在所難免，也與國際局勢息息相關。1904 年，當日

俄戰爭荼毒中國東北時，同時在聖路易的博覽會場上，日本的文宣品流傳，更因宣傳上的優勢，日本甚至奪取俄國原應有的參展空間。簡言之，博覽會場成為日俄戰爭的另一個戰場，爭奪的是國際社會的輿論與象徵國力大小的展示空間。[57]

再者，若跨越國界藩籬，西方世界一世紀以來對於人類未來將因工業的發展、知識的提昇、文明的進化而更趨向進步美好的樂觀信念，也具體呈現在博覽會的舉辦宗旨、整體設計及展出內容上，例如各博覽會除了推展商業外，莫不將世界和平、文明進化及大眾教育列為籌設目標。[58] 上述信念與帝國主義之意識形態實為表裡：為了全人類文明之進化，以歐美白種人為主的強國剝削弱勢民族及國家的作為，成為自然之理，無須懷疑，而博覽會則是帝國慾望的最佳表徵，具體而微地視覺化帝國的意識形態與種族優越感。[59] 1889 年巴黎博覽會中的「開羅街」（la rue du Caire）在模擬與竊占真實之中自有法蘭西帝國對於埃及的想望，[60] 更甚者，殖民地人種的展示幾乎貫穿博覽會的歷史，殖民母國帝國權力的展現與博覽會大眾教育、文明進化等宗旨緊密疊合，難以釐清彼此的分別。[61] 以教育遂行意識形態的內化並非博覽會創舉，而博覽會特別之處在於涵化的形式有別於前。無論是「開羅街」或印第安人特區的生活展覽，皆著眼於視覺、聽覺等感官娛樂，以觀看異民族異於己身的生活為中心，有權觀看的人藉視覺的宰制建構種族與文化的優越感。[62]

聖路易博覽會舉行之 1904 年距上世紀中的「水晶宮博覽會」已五十餘年，美國在此之前也有五次舉辦大型萬國博覽會的經驗，聖路易策展當局面對如此強大的傳統，自然苦思如何超越。尤其是 1893 年的芝加哥博覽會（The Worls's Columbian Exposition）原為哥倫布登陸美洲四百週年紀念，申辦之初，聖路易城亦極力爭取，然敗於芝加哥。聖路易與芝城久爭中西部第一大城，適逢美國自法國手中購買土地的百年紀念，遂以之名舉辦博覽會，期望藉此提昇城市之聲望與地位。[63] 在眾多輝煌的前例面前，聖路易博覽會採取的策略是規模更大、容納更多，除了占地歷來最廣、建物尺度宏偉外，以往各博覽會留下之重要傳統一併收受，甚至加以擴大，例如萬燈齊照的夜景、具有觀景點功能的超高地標、長街形式的娛樂地帶、以及活生生的人種展覽等。[64] 因此即使 1889 年巴黎博覽會率先採用燈光照明及部落生活展示，1893 年芝加哥博覽會正式將一長條形的娛樂地帶納入博覽會設計中，聖路易博覽會皆超過原有之規模，足可誇示為歷來之冠。[65]

聖路易博覽會籌建之初即希望展示人類文明的總和，在法蘭西斯的開幕演講中甚至指出如果地球上的文明遭到毀滅，只要留下博覽會，便可重建文明，可見其百科全書式的全覽特質。[66] 此種求多求全的做法已在較早的博覽會中見到，例如 1876 年慶祝美國獨立百年紀念的費城博覽會（The Centennial Exhibition），即將顯示人類文明進步的物品分成七大類，1889 年巴黎博覽會以「活的百科全書」（living encyclopedia）為目標分成九類。[67] 聖路易博覽會所訂下之展覽品分類更為全面，共十五大類，與 1876 年比較，除了多出工業文明的「運輸宮」和「電力宮」（Palace of Electricity）外，還有關於人文教養（Liberal Arts）、人類學（Anthropology）、社會經濟（Social Economy）、體育（Physical Culture）等分類。[68] 所增加的部分與博覽會的宗旨有密切關係，聖路易博覽會初始即標榜教育，與其前博覽會強調的比重有所不同。[69] 因為教育功能，主辦單位要求參展國不只展示完成的物品，更應展示製造過程，也比費城博覽會多出許多與教育有關的項目，例如：度量衡器具、樂器、民族學（ethnology）等，意圖與以商品展示為重點的法、比等國博覽會有所區隔，形成特色。同時，博覽會希望藉由動態的展示教導群眾新知識，當然「動」（motion）本身即是現代文明的象徵之一。[70] 上述的特色均由主辦當局告知參展國，而德國與日本的運輸展即是成功配合之例，美商勝家（Singer）動態的縫紉機使用示範也是一例（**圖 2.6、圖 2.7**）。[71] 展示本為博覽會之核心概念，但要求動態及生產、使用細節說明，而不只是成品陳列，恐為聖路易之特色。[72]

尚有二點值得注意：第一，為了強調人類全體知識的發展與教育，以及顯示美國學術的成熟，博覽會也邀請世界各國學者出席「人文與科學大會」（Congress of Arts and Science），涵蓋當時各個學科領域。[73] 第二，與教育宗旨合一的是前所未見的大規模人種展，尤其是展出美國近年來在海外的殖民收穫。美國在 1898 年美西戰爭中，自西班牙贏得菲律賓等地，正式進入帝國強權的行列，領有殖民地。聖路易博覽會特別安排一區為「菲律賓保留區」（Philippine Reservation），自當地運來上千人，包括不同的部落，將其生活全然顯露在參觀者面前，以強化「白種人的優越感」及殖民的正當性。[74] 此一舉動不啻宣示美國帝國主義的新紀元，這也是聖路易籌展當局初始的計畫：在美墨、美西戰爭後，美國國勢如日中天，正可以博覽會形式慶祝之。[75]

以上的討論可見博覽會宗旨、性質與意義之複雜，絕非商品展示可解釋。國外學界以博覽會為專題之研究涵括甚廣，前言提及之博覽會重要歷史課題均有研

究成果，不再贅述。[76] 相對於 1851 年倫敦博覽會、1889 年巴黎博覽會、1893 年芝加哥博覽會，聖路易博覽會或因未有任何新的發明，或因聖路易城的重要性遠不如當年，研究成果遠遜，但關於中國參展的討論仍有四種。除了早期一篇介紹性文章外，近年計有三篇西文論文或多或少觸及中國參展聖路易博覽會一事，雖非專題討論，但均以文化史的角度提出有趣的議題。[77]

　　蘇・布拉德福德・愛德華（Sue Bradford Edwards）一文討論聖路易大眾對於中國參加博覽會全體成員的對待與印象，同一專號中，芭芭拉・范納曼（Barbara Vennman）一文則處理清末五個美國博覽會中的中國形象，尤其作者以中國表現方式及美國反應，勾勒出 1876 年至 1904 年美國對於中國的視覺宰制與形成的刻

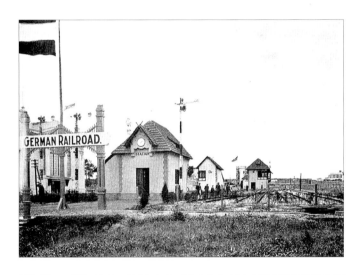

圖 2.6
聖路易萬國博覽會
德國鐵路展

出自 William H. Rau,
The Greatest of Expositions Completely Illustrated, p. 44.

圖 2.7
聖路易萬國博覽會
勝家縫紉機使用示範展

出自 Timothy J. Fox and Duane R. Sneddeker, *From the Palaces to the Pike: Visions of the 1904 World's Fair*, p. 65.

板印象，頗有啟發性。然而，該文處理聖路易博覽會之部分雖占較多篇幅，仍覺不夠完整，若干細節不察，例如：認為中國參展品集中一地，而未遵照博覽會規定分置不同主題展覽場地，乃美國的安排，而中國參展目錄全依物品徵集地之通商口岸編排。此二細節的誤判正好符合該文宗旨，因為作者認為中國在各博覽會中的呈現為「他傳」而非「自傳」，掌控權全然操在赫德領導而以洋員為主的通商口岸海關，中國於此一新興場域中處於被壓迫者的角色，壓迫者除了外人統領的海關外，尚有主辦國。在此一狀況下，作者似乎暗示唯有喧囂嘈雜、脫離西方固有秩序的「中國村」，方有中國自己的聲音。1904 年博覽會的狀況比作者陳述的更為複雜，主導者多方，不能全然視為西洋人對於中國形象的操弄，毋寧是各種勢力混合交揉出來的結果。

　　與之相似的是卡蘿・克里斯特（Carol Ann Christ）一文，皆以文化史角度討論博覽會參展國之視覺呈現與權力關係。此文主要以日本為中心，討論日本在博覽會中藉著貶抑中國而塑造自己為「亞洲藝術遺產的唯一守護者」，思路清晰，頗有見地。就中國部分而言，一則引述前文之說，認為中國未能有強力的主導權，展品與布置完全操控在海關洋員及美方主辦當局，並更進一步具體陳述美方在藝術部門犧牲中國、獨厚日本；再則作者指出中國會場布置因海關人員全以買賣為考量，陳列方式不合其他參展國所呈現的秩序感，而相對之下就顯得無意義（meaninglessness）與無秩序（disorder）。該文觸及中國的部分不多，然而作者引用若干理論著作，注意到具體的陳列方式、展覽秩序與意識形態的問題，就中國參展博覽會之議題而言，實為首創。雖然作者若干意見必須再思考，本文將在其上，更全面及細部地探討中國參加博覽會的展品與陳列方式，以及其所縐結的意義。與之最大的不同或在於該文脈絡置於日本在聖路易博覽會中的帝國展示，因之減低中國的主動性，同時也簡化中國所面對的現代情境，而此一情境的重點即是現代性的視覺表述。

　　談到陳列與展示的現代性，不得不提及二十世紀初的班雅明（Walter Benjamin），視其為此種論說角度的重要開創者：他指出博覽會的現代性，並與巴黎當時新興如「長廊商店街」（passage）等展示體就意義與視覺表述上作一連結。簡言之，在資本主義高度發達的西歐，商品的價值並非來自生產所耗費之原料與勞動力，超越內在製造價值的商品，取得類似宗教的崇高性，轉換成新的拜物對象。在商品價值的神化中，尤其重要的是十九世紀中期後逐漸出現如商店街、博物館、博覽會等大型物品展示體，以及相關的特殊建築空間設計、陳列形

式。由此可見，班雅明注意之處並不止於經濟學範疇之商品生產、消費問題，將視覺展演中所具有之「可觀」特質置入資本主義商品經濟發展中，關切及現代與現代形式表現的問題，實有獨到之處。[78] 或取法如此，今之學者在博覽會舉辦宗旨、籌備過程及商業效益等討論外，尚論及博覽會及其空間安排、陳列形式如何呈現帝國主義權力運作及現代消費文化等。[79] 此一取徑立基於研究對象作為展示體而具有實質形式，且形式並非外在於觀念的附著物，對於觀念涵化於人心更具力量，以此研究博覽會，確實恰當。

二、中國參展品及陳列方式

（一）聖路易博覽會的展示區

中國所涉足的聖路易博覽會以巨大無比、遠超人體的尺度傲視其前的一切展示體，除了占地一千二百七十畝為芝加哥博覽會的二倍外，擔任主要展覽場地的十二棟建築高達六十英呎左右，人步行其中，彷若進入一個遠比現實世界輝煌偉大的國度（圖 2.8）。博覽會採用象牙色為底，略配其他色彩；與芝加哥博覽會相似，建築風格以仿希臘、羅馬的「新古典主義」（neo-classicism）為主，將建國僅百年餘的美國直接連上西方文明的起源，用意可見。十二棟建物全以「宮」為名，將芝加哥博覽會僅用於「精緻藝術」的「美術宮」名稱，擴展至全部參展類別，儼然以皇家氣派自居。[80] 這十二棟建物呈扇形分布，如前所述，以「美術宮」為中軸頂點，下接人工湖與渠道，兩旁分列各宮，自正通道入口觀之，即是一幅

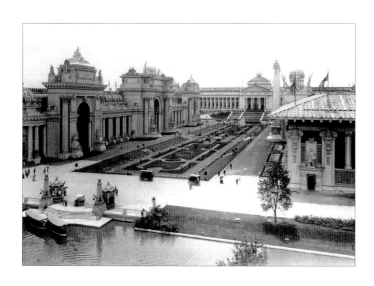

圖 2.8
聖路易萬國博覽會會場
出自 Timothy J. Fox and Duane R. Sneddeker, *From the Palaces to the Pike: Visions of the 1904 World's Fair*, p. 252.

壯麗無比的圖畫（圖 2.9）。十二宮中除了前已提及之「美術宮」、「運輸宮」、「電力與機械宮」外，尚有人文教養、製造、礦業與冶金、教育與社會經濟、「多樣工業」（Varied Industries）、機械、園藝、農業、農林、漁業與狩獵等展覽專屬場地（見圖 2.1）。1876 年費城博覽會之前，展覽場地大致集中一處，如最早的「水晶宮博覽會」，在單一建築中各國物品依國別展出。[81] 費城博覽會首先將藝術品獨立另闢展場，1893 年芝加哥博覽會更為完整，以分類項目展出，遂形成各館分立、以主題區分的展覽形式。[82] 聖路易籌展當局因為標榜人類文明的總和，不希望呈現各國分立對抗之狀，再因規模宏大，勢必分地分類展出。

除了各宮外，在扇形設計的右方，為各國分館區，代表參展二十餘國文化的各棟建築林立道旁，具有普天一同、共襄盛舉的象徵意義。與之相似，美國各州政府會館羅列於扇形地帶左側，顯示聯邦間攜手赴會的盛況。各國分館之右則是「菲律賓保留區」、奧林匹克運動會之競技場，博覽會與世界運動會同時同地舉行此乃首次，然因中國未派員參賽，不再多述。再轉往各國分館之左下側，此即為博覽會所設之娛樂地帶，也就是前已提及的「大道」。博覽會原有附設之娛樂攤位，因觀者日眾、收益頗夥，卻吵鬧雜亂、管理困難，芝加哥博覽會遂將其納入正式的展覽中，廣取利源，又收管理之效。「大道」位於聖路易博覽會正通道之南，水平列於全會場南面邊緣，入場須另外收費，不包含在五十分的正式入場費中（見圖 2.1）。由此可見，此一娛樂地帶的尷尬位置：博覽會既思其利，又恐其內形形色色光怪陸離的表演與遊樂設施顛覆了大會舉辦的神聖宗旨，遂置於邊緣地帶，介乎正式與不正式之間。此一廣集當時所有娛樂形式的街道包含甚廣，

圖 2.9
聖路易萬國博覽會平面圖
出自 Timothy J. Fox and Duane R. Sneddeker, *From the Palaces to the Pike: Visions of the 1904 World's Fair*, p. 10.

觀者既可體驗阿爾卑斯山冰河奇觀、古羅馬街景及海底世界，又可觀看來自中東的肚皮舞孃表演、中國堂會中常見的開場「天官賜福」與波爾戰爭（Boer War）實況重現（圖 2.10、圖 2.11）等。除了視覺感受外，品嚐錫蘭、日本茶、中國食物及當時新發明的蛋捲冰淇淋等，未嘗不是另一種難忘的經驗。舉世新奇之事物，莫以此為全為盛。佛羅里達州的狄斯奈樂園，差可比擬，唯聖路易博覽會的規模與當時的新奇度顯然遠超今之主題樂園。[83]

在博覽會的三個主要展覽區中，包括十二宮、各國分館及「大道」，皆有以中國為名的展覽。遠自中國運來的大量物品，幾乎全然置於「人文教養宮」中展出，自成一區。「中國館」位於各國館區中，按照國名 CHINA 的字母安排，處

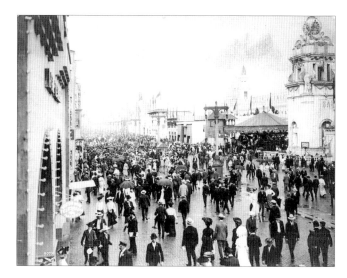

圖 2.10
聖路易萬國博覽會「大道」

出自 Timothy J. Fox and Duane R. Sneddeker, *From the Palaces to the Pike: Visions of the 1904 World's Fair*, pp. 218-219.

圖 2.11
聖路易萬國博覽會「大道」中的中國戲劇表演

出自 *Gateway Heritage*, vol. 17, no. 2, p. 39.

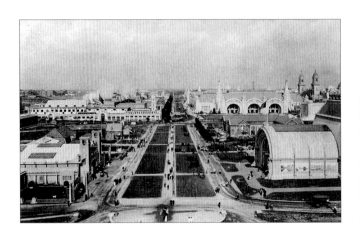

圖 2.12
聖路易萬國博覽會各國館區
圖中右方所見最明顯的建築
為比利時館，其左手邊即為
中國館
出自 Timothy J. Fox and
Duane R. Sneddeker, *From the
Palaces to the Pike: Visions of the
1904 World's Fair*, p. 254.

於比利時（BELGIUM）旁。位置上應無優劣之別，也無歧視之意（**圖 2.12**）。上述二區以中國官方為名展出，而「大道」中的「中國村」則為非官方性質，由二位美國人、一位在美華人籌備策畫而成，與大清政府無關，故不討論。[84]

（二）外銷品、復古器、古物與模型：「人文教養宮」中的中國物品

中國參展物由黃開甲之外的另一副監督柯爾樂（Francis A. Carl）於 1904 年 4 月陸續運至聖路易，總重超過一千四百噸。[85] 柯氏乃美國人，長期服務於中國海關，當時為東海關稅務司。因出生美國南方，而聖路易為美國南、北交界之大城，地緣因素受赫德保薦為副監督。當然必須提及柯爾樂為赫德之美國表親，柯姑娘之兄弟，親屬關係或是一因。[86] 在此之前，黃開甲於前一年 7 月抵達聖路易時，首務即是與博覽會主辦當局交涉中國參展場地。黃開甲提議中國展品同置一處，估計需地三萬四千平方英呎。博覽會負責展覽事務的史吉夫（Frederick J. V. Skiff）與之協調，解釋博覽會係依照分類原則將各國展品分置。[87] 協調過程未見記載，然結果可見的是中國展品幾乎全置於「人文教養宮」中，中國未遵循博覽會章程的主張似乎堅持成功，美方的說詞則解釋為中國首次以「國家」（nation）身分參展，因此展覽會當局特別應允。行文間並引黃開甲之說，隱約暗示若有一完整的展示空間，較能呈現中國匠藝成就與人民生活。[88] 綜觀博覽會十二宮，「人文教養宮」最具彈性，Liberal Arts 一詞的模糊性博覽會當局原已承認，但認為在未有更好的統合性標題之下，「人文教養」所涵蓋的展品應比「製造」高一級，低於「美術」。[89] 美方給中國此一展區，應是協調後基於中國展品的性質而選，其他較專門的宮，如美術、運輸、電力、機械、農林、漁獵、教育等，若非過於原料取向，即是與西方傳統、工業革命或新式教育有關的觀念或產品，中國無法

嵌入。除了上述以國為單位的展示外，中國另在「教育及社會經濟宮」中有零星的中、英文算學、文法書籍，以及儒服紙像等陳列。[90]

中國的展出顯然大加違背美方辦展原則，可以確定的是，此乃中國本身之意願，非美方施壓強迫，而且中國並非不知規定。萬國博覽會主辦單位慣例在會前將宗旨、章程及會場平面圖等寄給各參展國，中國官方檔案資料即可證明。[91]中國早知美方分類原則，各海關與行省在徵集物品參展及準備說明時，應也依照此原則進行。海關所編纂的參展目錄中，將十五類、一百四十四項細目的詳細分類表列於前；參展目錄先依地方、公司區分，再以博覽會分類原則羅列各項參展品及附帶說明。據美方統計，中國在十五大類中至少參加十三類，九十九項細目，未送展品者，或為家禽家畜，難以維持生命，或因該項細目為歐美專有，例如「電力類」相關產品。[92]中國顯然盡力徵集適當展品以符合美方的規定，並呈現一個前所未有的盛大展覽。試舉數例：在「建築工程」項目，營口展出滿州人住宅模型；「一般機械」項目，天津展出風力幫浦；湖北省在「民族學」項目之下，安排的是漢代石刻搨本及古代盔甲。[93]相較於 1876 年費城博覽會的展覽目錄，聖路易包含更多產品的介紹與風俗文化的闡釋，而二者有時混合為一，難以界定，例如：上海以七頁篇幅解釋中國樂器與造紙，這一切應是為因應聖路易博覽會教育與人類文明等宗旨而做的安排。[94]

再者，除了依照品類之分準備展出外，參展國應先預訂展覽場地與面積，俾使主辦國即期規畫。黃開甲所提出的面積，應是估量國內參展商品而來，檔案資料可見中國官方及參展商人為此所作的打算。[95]參展國甚而應在國內即已依照博覽會之會場平面圖先行設計展場，包括細節如通道大門、玻璃櫥櫃、休息座椅、建築裝飾及配飾地毯等。若干裝潢組件或須在國內完成，屆時依圖行事，完成整體布置。聖路易博覽會中展覽備受讚賞的日本與德國，應是如此完成其場地設計，一如今日展覽之預先規畫、整體設計。[96]中國未能完全體會此一策展概念：溥倫受欽點為正監督後，曾電召二位副監督赴京共同商議展出事宜，當時應已估量中國展的面積，但未事先知會美方或規畫布置事宜。[97]美方以「人文教養宮」處之，給出三萬平方英呎，包括展地與代表團辦公室，相當符合中國的期望，約占總面積的十一分之一，位於 4、5、6 區及 A、B、6、9 四條走道（圖 2.13）。[98]在該宮參展九國中，與英國、德國、美國同受矚目。[99]

依照參展目錄，中國展品中原有大量茶葉、藥材及礦石，皆屬農林、礦業原料或半原料，但在美方文字或攝影資料中，少有發現。當然這並不表示該類物品

圖 2.13
聖路易萬國博覽會
「人文教養宮」平面圖
圖中標示色塊處即為中國
展區
出自 *Official Catalogue of
Exhibits*, ground plan.

全未展出，事實上，在中國得獎名單中，多有植物、礦物。真正原因應是博覽會以陳列展覽為主，可觀性重要，即使上海茶磁公司的茶葉或其他森林產品、菸草等得獎，也不如視覺上吸引目光、容易取角的物品。[100] 觀者以文字或影像證明最受注目的是表彰技藝的工藝品或展示中國生活的模型，呼應前言黃開甲對於中國展覽的提示。以貨品而言，巨大的彩瓷花瓶、長達數尺的象牙雕刻、流利繁複的琺瑯器、精美鑲嵌的家具或紋樣引人的織物才是重點，屢屢出現在文字或相機記述中（圖 2.14、圖 2.15）。[101] 英語出版品在描述上海茶磁公司的展品時，多種茗茶僅占其一，未得獎的瓷器、銅器與絲織品仍有篇幅。[102]

　　許多展出的雕刻、器物或家具本為中國長期以來的外銷貿易品，並非全為博覽會而生。中國專為外銷而製的產品可上溯至唐代長沙窯器，十六世紀海運大開後，更形興盛，瓷都景德鎮與廣東、浙江沿海地區多有專業生產，如寧波、汕頭、廣州等皆是，甚至出現可接外國訂單生產西洋樣式物品的工坊，器物、家具皆有。由於與西方接觸最早，廣州在外銷品貿易中占有重要位置，出品物包括西式肖像、風景或風俗油畫、木製家具、象牙雕刻，以及漆製家具、漆盒等。[103] 油畫類作品不見於歷來中國參展品中，然廣州出品的漆器已見於 1876 年費城博覽會（圖 2.16）。1904年聖路易會場上，費時費工的牙雕更引起西人驚嘆，誇為世界第一。[104] 環環相套的象牙球即為西方熟知的中國工藝品，今日以中國貿易品收藏聞名的博物館皆有。[105]

　　寧波家具也是常見外銷品之一，尤以鑲嵌及複雜的雕鏤技術聞名。前已提及的桌椅組合在漆桌上擺置以寺廟建築為仿的木櫃，雙門雕花鏤空，屋脊上蟠龍為

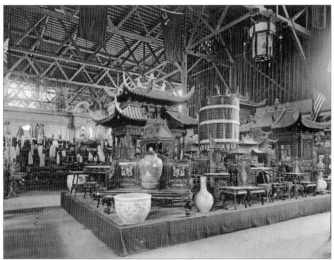

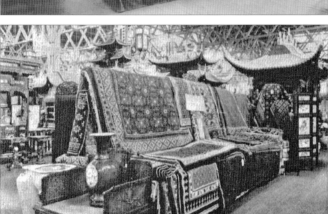

（上）圖 2.14、（下）圖 2.15
聖路易萬國博覽會
「人文教養宮」中的中國展區

圖 2.14 為密蘇里歷史學會檔案照

圖 2.15 出自 Mark Bennitt, ed., *History of Louisiana Purchase Exposition: St. Louis World's Fair of 1904*, p. 298.

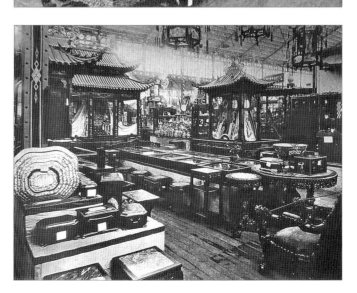

圖 2.16
1876 年費城萬國博覽會
中國展區

出自 Carl L. Crossman, *The Decorative Arts of the China Trade*, p. 287.

飾，遍體鑲嵌白木紋飾，種類繁多，作工精巧。桌上置櫃以擺放文具，本非中國習慣，不見於中式家具中，椅子又為旋轉椅，就功能及結構而言，皆為西式。[106]然遍體卻鑲嵌中國式紋飾，包括松、梅、竹、菊、蘭、龍、鳳凰、鹿、太湖石、雙喜、如意串等個別紋飾，以及花園景觀、漁樵耕讀中的漁人與農夫。無以名之，只能讚嘆為「中國」，因為幾乎所有可連接至中國意象的紋飾全在，無一遺漏下，確保「中國」的純度（見圖2.5）。相對於西方傳統，鑲嵌及雕鏤本為中國家具特色，久為西人認識，此套寧波桌椅反覆展演這些技術，製造出「中國高級家具」的印象（圖2.17）。[107]

　　在中國外銷品中，有極盡模仿西式者，也有如象牙連環套般以中國式巧藝成為西人矚目的焦點，而其中寧波家具所代表的意義最為有趣。此套桌椅一則滿足西方人功能性的需求，一則顯現中國風味。所謂的「中國風味」即是中國因應外銷所需的中國意象而產生的一套風格範疇，在單一紋飾的象徵意義上連結中國，但就全體排列或整合而言，與國內市場所呈現的物品樣貌差距可見，可說是混合著西方需求與中國因應而來的中國異國風味。然而，若希望透過細查去追溯何謂中國成分，何謂西方，評斷此種「異國風味」並未呈現「真正的」（authentic）中國，又過於簡化問題。姑且不論任何文化在任一時刻皆為異質性，從未有所謂的「真正的中國」存在，[108]單就展覽會當時的中國異國風味而言，其形成並非全由一方製造出來，也非起自二十世紀之交。也就是說，聖路易博覽會中的文化交涉，並非二個本質性的西方、中國首次相遇，而是長期歷史中的一個片段。如此看來，異國風味並未貶低中國，自我異文化風味化（self-exoticism）應是十六世紀後中國外銷貨品的常態。

圖 2.17
博覽會寧波桌椅組合中的椅子
出自 *Gateway Heritage*, vol. 17, no. 2, p. 46.

此次展出中亦包括非傳統外銷品，其中若干甚至為晚清實業開發中的成果。工藝品的改良與研新本為當時重商強國思潮之一環，上至清廷，下至各級政府或憂國之士，皆作如是主張。[109] 例如：光緒二十八年（1902）順天府創辦工藝局，後一年移交農工商部，而各省各縣政府也有工藝局的設立，甚至官吏、富紳皆投資經營民辦工藝局。[110] 在聖路易博覽會大出風頭的「北京工藝局」（Peking Industrial Institute）原為光緒六年（1880）科考狀元黃思永及其子黃中慧籌設，時為 1901 年，除了興利外，以收容並訓練庚子事變後流離失所的貧苦遊民為主旨。[111]「北京工藝局」曾在 1902 年越南河內博覽會中示範生產「景泰藍」琺瑯器，與日本琺瑯工匠當場競美，頗受西人好評，為中國參展之創舉。[112] 在聖路易博覽會上，也展示景泰藍自黃銅至成品的生產過程，並於參展目錄中附有英文解說。[113]「北京工藝局」以景泰藍、絨氈等物參展河內，在聖路易博覽會中亦是如此，而景泰藍更獲得大獎殊榮。[114]

「景泰藍」原指明景泰年間宮廷生產之掐絲琺瑯器，該工藝元代時輸入中國，據傳景泰年間生產者最稱完善，成為該器類之傳奇，「景泰藍」一詞也變成中國掐絲琺瑯的總稱。盛清宮廷雖也生產掐絲琺瑯，尤以乾隆朝聞名，但其後中衰數十年。[115] 景泰藍復興於清末，雖非北京工藝局獨創，但仍有推波助瀾之功，甚至在 1929 年西湖博覽會中與地毯同列北平的工業品代表，僅外銷即值八十萬元以上。[116]

在聖路易會場上，「北京工藝局」復興傳統工藝的「景泰藍」與古代陶瓷、青銅、琺瑯等並置，或欲藉古物彰顯現代工藝之精巧與傳承。古器中以盛清宮廷的桃花紅球形瓶（peach-bloom oviform bottle）最受矚目，參展目錄中也稍加介紹（圖 2.18）。[117] 除此之外，中國展品中的古物尚包括錢幣、玉器、漢磚、刺繡及武梁祠的拓片等。湖北省以二百多件古物的展出受到西人的推崇，並獲得大

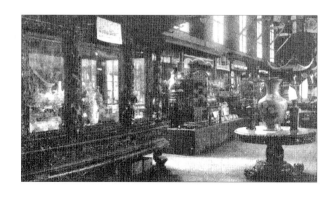

圖 2.18
聖路易萬國博覽會
「人文教養宮」中的中國展區

出自 Mark Bennitt, ed., *History of Louisiana Purchase Exposition: St. Louis World's Fair of 1904*, p. 296.

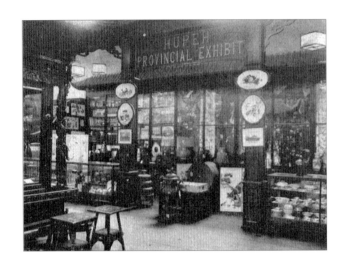

獎，其中一件康熙朝黑地五彩花果瓶為西方媒體特別介紹（**圖 2.19**）。[118] 當時著名的收藏家端方，也借出其所收藏的古銅器、瓷器等赴美展出，估計約達一萬美元。[119] 無論就種類或數量而言，聖路易博覽會中的中國古代文物十分突出。與當代工藝品相同，這些古物也標有定價：桃花紅價值不菲，自五千至一萬不等，而康熙五彩花瓶在報導中，則因類似器物曾以一萬美元出售而顯示其價值。西方人自十九世紀初期開始大量收藏中國古物，早期受青睞的皆為工藝品，尤其是瓷器。十九世紀中期後蓬勃而生的博覽會雖然促成西人見識中國古物，但傳統繪畫進入西方收藏市場仍晚至世紀之交。西人認為中國傳統繪畫缺乏透視及立體畫法，難以欣賞，世紀之交的收藏似乎侷限於少數人，並非一般上流階級普遍的愛好，聖路易參展品中即不見傳統書畫。[120]

上述如瓷、銅器等各類古物在今日皆屬於美術類博物館的收藏及展品，聖路易博覽會中國參展目錄也將其列於該部門下。中國在該門類除了列出古器物外，尚有當代工藝品及少許當代卷軸畫及木雕。[121] 然而，中國參展品即使自行歸類為藝術門，也全在「人文教養宮」中展出；捨棄象徵人類文明最高位階的「美術宮」，除了上言為表現最完整的中國外，是否透露出其他值得深思的歷史議題？

聖路易博覽會「藝術門」分類細目中，除了西方文化歷來「精緻藝術」（fine arts）定義下的繪畫、雕刻、建築外，尚包括稱為「裝飾藝術」或「應用藝術」（applied arts）的工藝品。工藝品之所以「提昇」至「美術宮」中展出，卡蘿．克里斯特文內將其歸因於「美術宮」籌展者為適應日本藝術獨重匠藝的特質所作的特殊安排，其實更重要的原因應來自十九世紀中後期以來西方藝術論述及品味的

潮流趨勢。「藝術與手工藝運動」（Arts and Crafts Movement）與「新藝術」（Art Nouveau）等思潮皆企圖泯除西方藝術長期以來「精緻」（純欣賞）與「裝飾」（應用）上下之分，統合所有的藝術，因此無論是手工或工業製造的工藝品皆可列入美術範疇。[122] 1876 年費城博覽會首次獨立展出的藝術類中，即有「裝飾藝術」一項。[123] 聖路易博覽會「美術宮」籌辦當局也驕傲地宣稱該次展覽不再區隔精緻與裝飾藝術，自許為歷來工藝品展最盛大的一次，顯示歐陸藝術思潮的影響。[124]

綜觀「美術宮」的展出，各參展國主要的展品以當代繪畫、雕刻為主，也有各項工藝品，並有前代大家如林布蘭特（Rembrandt）、特納（Turner）的作品。法國展中出現精緻的家具，荷蘭的陶器與英國的建築裝飾頗受好評，而日本瓷器、琺瑯器等工藝品更突出於整體以繪畫、雕刻為主的場地中。日本得獎的作品中既有工藝品，也不乏傳統的佛畫及花鳥畫，美方出版品即使以西畫觀點對日本傳統畫風評點一番，也未見嚴厲貶詞，更何況屢獲獎項一事顯現出日本藝術在西方世界的容受性。[125] 日本自明治維新積極參與國際社會以來，成功地將日本藝術品推廣至世界，尤其將日本工藝塑造成藝術品，甚而成為日本文化的代表。例如在瓷器上，日本選擇「乾山瓷」，該類瓷器由於傳統上歸名於尾形乾山，與十八世紀繪畫流派「琳派」有關，遂較易與藝術家連結，脫離工業製造的形象，成為藝術家心血的結晶。然而，以今日研究看來，所謂的「乾山瓷」許多為後代的生產，「乾山」云云所代表的不是個別的藝術家，而是種類。[126] 在聖路易博覽會上，日本展出的琺瑯器也牽繫上個別名字，彷彿為單一藝術家創作出的作品；荷蘭陶器即使無名，大會仍為其冠上「藝術陶器」（art pottery）之名。[127]

既然日本當代工藝可置於象徵人類文明最高成就的「美術宮」中展出，中國的缺席更耐人尋味。卡蘿・克里斯特認為中國為「美術宮」籌辦人排擠，遂不及籌備該宮的展覽。此點或為其因，但中國本身並不積極在「藝術類」建立世界聲望或取得光環應為主因。晚清中國在參與萬國博覽會時，並未將「藝術部門」獨立出來置於如「美術宮」般的特殊場地展覽。原本可成為藝術品而藉以象徵文化傳統的當代工藝與古代文物，在物物有價的情形下，似乎與價值崇高而脫離商品範疇的「美術宮」距離遙遠。大量展出的古今工藝品皆繫於實業範疇中，而繪畫多隨處徵集，畫家名不顯，題材為景物、神佛或風俗節慶，因為表現了當地地理景觀、生活習俗而入選，藝術成就並非重點。[128]

進而言之，西方自文藝復興以來，視藝術為文化遺產、文明結晶，賦予創造

力無上之桂冠，保存與展示並行。尤其是十八世紀後半期以來，公立博物館的建立與民族國家的形成揉合一體，一國藝術的保存與展示成為定義該國文化、教育現代公民的重要媒介。[129] 聖路易會場上的中國並未出現西方民族國家形成時關於「藝術保存與展示」的論述，未意識到送展博覽會之某些物品足以表徵「中國文化」，而標示出的「文化傳統」有助於中國之國際形象。1904 年的中國在經歷甲午戰敗、庚子事變後，若干知識分子已有強烈的危機意識，致力於保存外力衝激下的民族文化傳統，1905 年《國粹學報》的創立為一顯例。「國粹」一詞來自日文，1901 年梁啟超論文中即提及該詞，自此至 1905 年間，清廷官方、重要官員如張之洞或知識界如鄧實、黃節等人均有意於「保國粹」。姑且不論「國粹」的精準定義，「文化」作為一個範疇在「國粹」的討論中成為重心，在西方文化觀念中占有重要位置的「美術」，自是不能缺席。[130]《國粹學報》自光緒三十三年（1907）第一號開始陸續見到「美術篇」專欄，刊出劉師培等人的文章，其中論及明清繪畫、早期銅器、漢代畫象石及文人硯石等。[131]

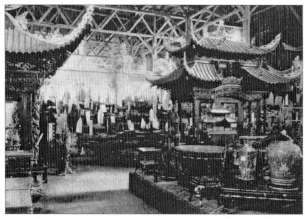

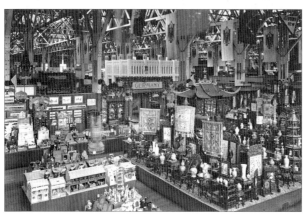

（上）圖 2.20、（下）圖 2.21
聖路易萬國博覽會
「人文教養宮」中的中國展區內
可見眾多模型

圖 2.20 出自 Mark Bennitt,
ed., *History of Louisiana Purchase
Exposition: St. Louis World's Fair of
1904*, p. 298.

圖 2.21 為密蘇里歷史學會檔案照

　　即使如此，在1904年，無論在晚清國族建構的論述中或與日本、西方相對之下必須確定中國特性時，傳統文物如何與中國歷史傳統、國家民族連結，成為代表中國或中華民族的物品，仍未清楚釐清。[132] 細言之，中國傳統的「文物觀」並不等同於西方的「美術」，銅器及硯臺等文物如何轉化成西方與博物館展示相合的美術，並未見討論。上言日本在傳統陶瓷上，鎖定乾山瓷，形成一套符合西方美術創作觀的說詞，並因確定的名稱易於辨識，而使該類瓷器及日本文化揚名於國際。就文學而言，操作方式極為類同，如英國的莎士比亞、法國的巴爾札克及德國的歌德均在此種操作下，成為其國族文化的當然代表。[133]

　　中國展品中尚包括大量模型，有一類為生產說明，例如前述「北京工藝局」將琺瑯器的製作以模型一步步顯示自黃銅原料到成品的過程。另有模型顯示難以運達的中國大型物品，多為各式水上工具如舢舨、小船等，並附有價錢標籤（圖2.20）。最多者為說明中國生活習俗的建築或人偶，茶館、佛塔、政府官衙、墳墓皆有，街道上小販、商人、乞丐、理髮匠、補瓦匠俱全，婚喪禮及各式人等服飾也用模型表現（圖2.21）。[134] 如此運用模型與聖路易博覽會的教育宗旨相當有關，1876年中國參展費城博覽會未見此一展出方式。[135] 尤其是生產示範類模型，雖未用動力，但未嘗不是博覽會強調的「過程」（圖2.22）。由此可見，中國在展出上，嘗試與博覽會配合，開發新的形式。無論以模型示範生產或展示文化皆跳

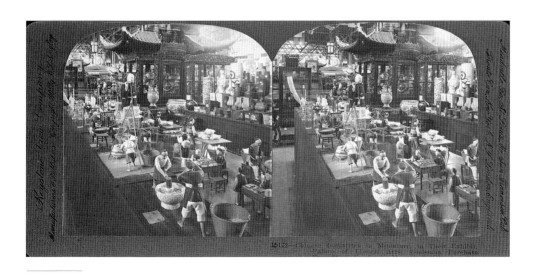

圖2.22
聖路易萬國博覽會「人文教養宮」中的中國展區
密蘇里歷史學會檔案照

脫文字或平面圖的範圍，進入立體空間展示，在晚清中國應稱新穎。然而，此一新穎的展示法若置於中國整體展覽或聖路易博覽會全體會場中觀看，又如何？

（三）現代展示體中的「中國」

聖路易博覽會場上的「人文教養宮」為一三度空間的展示體，一如前述，各國展地的設計如同現今室內設計般，先確定展地地點、面積及形狀，再以平面圖規畫，訂做展示櫃等物，最後設計師及工匠至會場上，實地完成布展。中國的展覽缺乏此一作業流程，理由究竟是經費不足、策展人才能力不夠，抑或時間倉促使然？前言已討論過中國參展之用心甚且及於新形式的嘗試，也提及溥倫等人齊聚北京商討展出事宜及黃開甲提早抵達聖路易城準備等，可見上述理由無法成立。更重要的或許在於中國未能理解博覽會此一現代性場所中的「展示」，簡言之，也就是前言班雅明等學人所討論的議題——展示的現代意義。

在西方世界，「展示」於世紀之交已成眾人習於關注之事，展演文化深入生活之中。就社會分工而言，商品展示設計在當時剛成為專門職業，各地商店街的玻璃櫥窗經過設計後，城市內有閒階級閒逛觀看，品賞對象不只物品本身，陳設方式甚至成為賣點。聖路易博覽會所強調的「過程」展示未嘗不是此種新興風潮的推動，而策展當局甚而宣稱芝加哥博覽會的展示只求實效，聖路易方要求藝術性及悅目。[136]

有展示就有觀看，二者為一體兩面。博覽會自初即強調展示與觀看，或者更恰當的說法應是博覽會為展示與觀看而存在。1851 年倫敦博覽會的水晶宮以鋼鐵與玻璃建成骨架，內部空間不見隔間，結構體之鋼架形成自然的分段，將各國物品在長條形空間中分兩側依序排列，一國一區，觀者在中間主通道中自一端走到另一端，看盡左右各國物品，視覺並無障礙（圖 2.23）。選擇鋼鐵、玻璃雖為該博覽會的權宜之計，但所造成的效果卻遠超出當初的決定。玻璃為一透明媒介，本為展示與觀看的最佳象徵，一整座水晶宮即與班雅明所說的「長廊商店街」相似，不僅展示其內物品，也展示自身。觀者除了身在其中的漫步瀏覽外，還可上二樓側廊，自高處定點靜靜觀看其下陳列商品與來往人群。往後萬國博覽會場的內部設計皆遵循此一原則，即使外觀未採用玻璃，內部也以長廊形式設計，將各國物品分區羅列於長廊側。一如班雅明所闡釋的城市漫遊者（flâneur），觀者在現代性的展示體中，既沿著長廊大道閒逛，也自定點觀看城市風光。[137]

　　萬國博覽會在展示與觀看上的用心，尚見於觀景地標。例如：1889 年巴黎博覽會建有艾菲爾鐵塔，首次出現一全為觀景而設的建築，但又是博覽會地標，也是被觀看的對象，1893 年芝加哥博覽會的菲瑞斯巨輪（Ferris Wheel）的性質與之類似。[138] 聖路易博覽會將此一巨輪買下重新組裝，立於博覽會場，也是地標。日本在擇地建本國館時，特別離開中國所在的各國館區，選擇巨輪旁，原因即是著眼於觀看與展示。一是觀景人潮在巨輪上低頭即見日本館全景，二是攝影取地標之景時想必帶到日本館，三是攝取該館風采時，以巨輪為背景尤有意義，可彰顯本身科技文明的進步（**圖 2.24**）。日本的考慮可說是嫻熟於現代性的視覺表述，無怪乎整體展覽深受好評。[139]

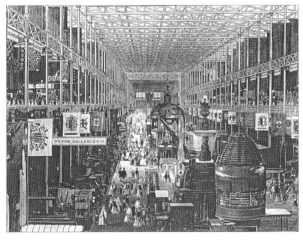

圖 2.23
1851 年英國水晶宮萬國博覽會展覽會場

出自 John Tallis, *Tallis's History and Description of the Crystal Palace and the Exhibition of the World's Industry in 1851*, the Great Exhibition, Main Avenue.

圖 2.24
聖路易萬國博覽會「日本館」

圖中可見複製「金閣寺」的建築物及背後的菲瑞斯巨輪

出自 *Gateway Heritage*, vol. 17, no. 2, p. 7.

　　西方觀展文字中關於展示的評語頗多，如前所述，中國的展出亦是品評重點。在多數稱讚的聲音中，二處異質之音特別引人注目。一則以同情語氣提及中國展之擁擠，將之歸因於分配到的展地過於狹小，另一則直指中國展出「亂七八

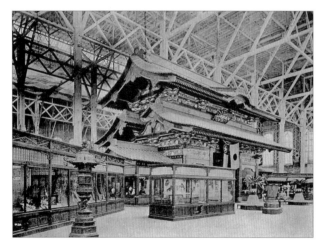

圖 2.25
聖路易萬國博覽會
「多樣工業宮」中的日本展區入口

出自 William H. Rau, *The Greatest of Expositions Completely Illustrated*, p. 35.

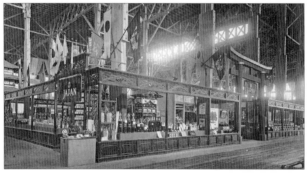

圖 2.26
聖路易萬國博覽會
「農業宮」中的日本展區

密蘇里歷史學會檔案照

圖 2.27
聖路易萬國博覽會
「運輸宮」中的英國與德國展區

出自 Timothy J. Fox and Duane R. Sneddeker, *From the Palaces to the Pike: Visions of the 1904 World's Fair*, p. 129.

糟」（topsy-turvydom），令人無法觀看。[140] 場地不敷使用確實難為，但如前所述，中國對「現代性的展示」一事缺乏概念更值得討論。在與他國對照之下，中國的「混亂」似乎難以為觀者理解，也無法找到易於觀看的角度。何謂「現代性的展示秩序」？又如何有「易於觀看的角度」？

　　試以日本在「多樣工業宮」的設計為例，入口處建一傳統形式的門道，二側以對稱排列之玻璃櫃引領視線，與入口呈一漏斗形，運用透視法，將焦點集中於中軸線頂端的入口。入口建築上掛有巨牌，標示「JAPAN」，太陽旗與聖路易博覽會會旗同懸於其下。此一設計主題清楚，即為「萬國博覽會中的日本」。該設計主動引導行走與視線方向，主從瞭然，觀者一望便知如何循動線瀏覽，如何選定位置觀看，如何取角入鏡，自然有其秩序感。門道建築裝飾繁多細緻，運用傳統顯現日本特色，加上尺幅巨大，壯觀宏偉，予人印象深刻（圖 2.25）。再觀日本在其他宮的入口設計，雖華麗不如，但原則一致。「農業宮」中使用傳統的鳥居，下懸「JAPAN」，四處可見太陽旗幟，邊角地界以玻璃櫃圍出，既框限也突出自己，又隔離他人，「日本」彷彿為一主體完整、形象清晰的區域（圖 2.26）。「運輸宮」中英、德二國入口交界處更可見到地域的截然劃分，左側為德國，與大英對面，皆以具有本國特色的建築形式框界出自己，標示清楚，「GERMANY」與「GREAT BRITAIN AND IRELAND」絕對不會混淆，硬體設計彷彿盔甲保衛著各自的地域，一如民族國家的主權，不容侵犯（圖 2.27）。

　　每個國家的展區基本上皆為塊狀，以走道分出彼此，各國在界內布置，並以各式設計標示出國名、地界與特性。此種統合性即使在長條式空間難以布置的狀況下，也以班雅明提及之巴黎「長廊商店街」形式，依樣完成。即在建築內部，作出拱廊設計，無論以原有建築之鋼樑為骨架或另行在室內搭建，配上走廊兩側之玻璃櫃，整齊有序的觀看空間隨即形成，參觀者在其中東逛西看（圖 2.28、圖 2.29）。再不然以標示國名的匾額掛於走道

圖 2.28
黎居福洛伊「長廊商店街」
（Passage Jouffroy），1845-1847
出自 Walter Benjamin, *The Arcades Project*, frontispiece.

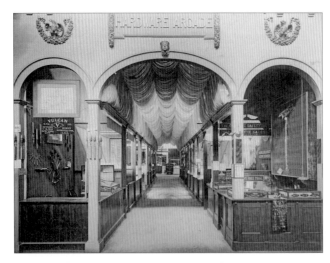

圖 2.29
聖路易萬國博覽會
「製造宮」中的長廊設計

出自 Timothy J. Fox and Duane
R. Sneddeker, *From the Palaces
to the Pike: Visions of the 1904
World's Fair*, p. 67.

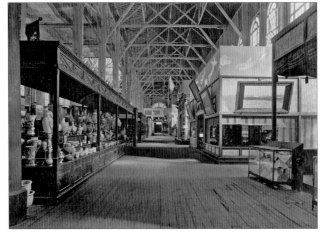

圖 2.30
聖路易萬國博覽會
「製造宮」中的日本展區

長廊盡頭處可見 JAPAN 標誌
密蘇里歷史學會檔案照

盡頭，自然入鏡，區域完整又一目瞭然，一如日本的設計（**圖 2.30**）。

　　各國以玻璃或木質外殼界定展區，其內放置的是最能彰顯各國成就與特色的物品，多為同類相聚，同質性高，絲織品、瓷器與輪船模型各自成區，不會混淆。物品多置於玻璃櫃中，玻璃本凸顯觀看一事，其內物品也成為視線焦點，彷彿為觀看而存在。為了讓物品發光發亮，吸引人的眼光，法國服裝的展示櫃在夜晚點上燈光，頗有迷離幻境之感（**圖 2.31**）。物品即使未置於玻璃櫃中，也依照易於觀看原則，作出主從位階秩序。例如：奧匈帝國的器物展利用多層臺架，依次而上，重要物品置於最高點，觀者立即掌握其秩序，理解設計者預設的觀看之道（**圖 2.32**）。除了展示用裝置外，法國在「製造宮」的展出，每一大型陳列櫃相距二尺之外，廳中設一環形座椅，觀者可藉以休息，更重要的是提供固定的觀

看點與被觀看點。該展地的攝影照片令人印象深刻：影像中的男孩坐於其上，正是攝影最好的取景點，可統攝所有背景。由此可見，此一照片不僅指向展覽廳中現代性的展示秩序，本身也代表一種現代性的觀看秩序，畫面主人翁與從屬背景似乎全在攝影者眼睛的掌控之下（圖2.33）。

圖 2.31
聖路易萬國博覽會
「製造宮」中的法國服裝展
密蘇里歷史學會檔案照

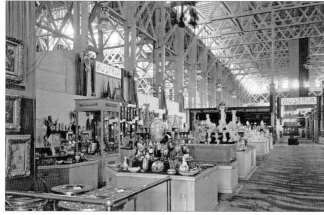

圖 2.32
聖路易萬國博覽會
「製造宮」中的奧匈帝國展區
密蘇里歷史學會檔案照

圖 2.33
聖路易萬國博覽會
「製造宮」中的法國展區

出自 Timothy J. Fox and Duane R. Sneddeker, *From the Palaces to the Pike: Visions of the 1904 World's Fair*, p. 69.

漫遊在博覽會現場的觀看者，或貼近玻璃櫃，視線高於物品，或與物品有一段距離，進行全覽式觀看，但無論何者，觀者視線如欲掌控被觀看的景物，必有適合之觀看點。如此一來，壅塞之空間無法提供漫遊瀏覽的觀看點，而排列未依此一現代性秩序則難以觀看。

最能表現此一現代性展示與觀看秩序者，首歸英國，此一老牌的博覽會國度在其參展目錄中印有大量圖版，以圖說話。除了一張地圖標示英國物品的所在地、便於觀者搜覽外，其他照片影像共有二十七張，在在顯示英國展覽中的現代性秩序。照片中大型玻璃櫃的風格傾向明亮整潔，腳柱輕盈的感覺加強櫃內物品的雅緻。空間安排以櫃子為主，觀者隔著玻璃櫃觀看櫃內以織布襯托的瓷器，大大提高物品的價值。二十七張照片拍攝的角度也具體體現現代的秩序感，攝影本是現代的象徵，以此為媒介表現現代，英國的做法深諳展示與觀看之道（圖2.34）。[141]

透過上述的分析，博覽會中西方觀者對於中國展地「亂七八糟」的觀感似乎可以想見。中國展地以長條形為主布展，而不是塊狀分割，遂不見如日本、德國或英國般的明顯入口或地界圈限；再者，未如「長廊商店街」般布置展品，遂不知展地自何而始，又終於何處。中國展地上可見若干「CHINA」標誌，但懸於樑柱上，不夠清楚，而黃龍旗則混雜在多種旗幟中，一如標誌，未能突出中國展地區域的完整與主權的統一。黃龍旗來自滿族的八旗制度，原為大清皇室正黃旗的代表，在清末國際外交中用以象徵「CHINA」，也可見皇室意味遠高於國家。一如前言，中國的展品未見國族意識，而中國展地的布置也未如民族國家般有明確的地界與象徵（圖2.35）。

再細看中國的布展：展地占有四條長廊，整體段落不分，而各式工藝品與模型混合陳列，品類複雜，觀者難以分辨不同的訊息（見圖2.35）。展品未有主從之分，小几、屏風、瓷瓶、佛塔模型與作成傳統屋宇形式的展示櫃並陳在擁擠的空間中，再夾雜繡有「大清國」三字的旗幟（見圖2.21）。觀者在狹窄的走道中，行走未有餘裕，與物品無法維持一定的觀看距離，既難有漫遊之趣，也難以取角入眼，只見無以勝數而裝飾繁複華麗的物品令人目不暇給、眼花撩亂，但究竟看到什麼，卻無法確定。即使陳列於玻璃櫃中的器物，雖有放置高低之別，卻無設計與秩序感，彷彿倉庫般見隙就放，多層堆疊，若與英國展示櫃中以精緻織品烘托的瓷器相比，猶如今日地攤貨與美術館藏品的比較，身價一望即知（圖2.36）。

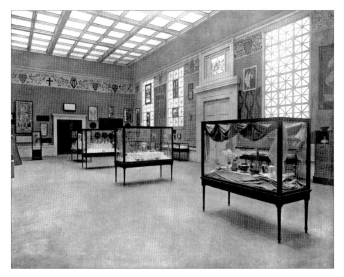

圖 2.34
聖路易萬國博覽會
「美術宮」中的英國展區

出自 Sir Isidore Spielmann,
compiled, *Royal Commission,
St. Louis International Exhibition
1904*, p. 249.

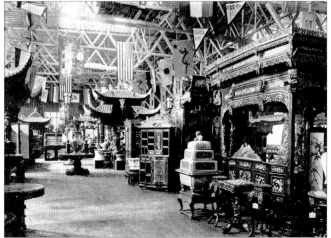

圖 2.35
聖路易萬國博覽會
「人文教養宮」中的中國展區

出自 William H. Rau, *The Greatest
of Expositions Completely Illustrated*,
p. 46.

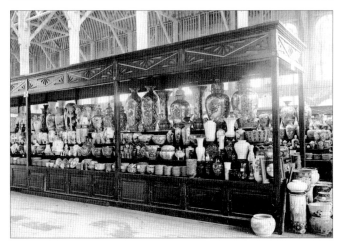

圖 2.36
聖路易萬國博覽會
「人文教養宮」中的中國展區

密蘇里歷史學會檔案照

中國傳統中並非不見物品展示，然展示地多為小型商店或市集廣場，仍以貨品買賣為主，場地設計未在考量之內。私人或宮廷收藏的觀者畢竟為少數，不須設計展場，吸引眾人目光，觀物之場所甚至為私人雅集，強調的是友朋間的親密感與對文化的共同體認。[142] 中國未嘗不見秩序感，此為強調嚴整君臣位階的政治秩序，具體體現在帝國都城的設計上。若以明清北京皇城為例，以絕對對稱的設計突出中軸線上建築群的至高無上，大小城牆重重相套，居中行走的人視線侷限，只見城牆的高聳，唯有經過層層大門關卡後，方見帝王所在的大殿。此種設計著重的是閉鎖而層層包圍的空間，在有限的視線下，觀者僅能驚嘆於帝國的宏圖秩序與君威的浩蕩難測。[143] 明清的帝王秩序重對稱與隱藏，設計元素以障蔽的城牆、門道為主，而西方現代性的展示秩序展現在長廊直道的開放式效果，力求視線無礙與觀看清晰，二者差別極大。

晚清中國涉入博覽會此一現代性的展示體時，整體的視覺觀感不脫雜貨店式以貨品買賣為主的思考模式，即使展出的物品有 1893 年張之洞所設之漢陽鋼鐵廠新式煉鋼及北京工藝局運用新方法製成的復古器物，[144] 仍在實業的範圍內思考，如何展示似乎不是考慮。上海茶磁公司為展覽會製作了多頁的說帖，上呈清廷，其中念茲在茲之處在於如何取西洋新式瓷器之法大開中國瓷器銷售之門，然銷售之方，卻只提出經理人才。[145]

綜論之，中國在「人文教養宮」呈現的是晚清實業開發與物品的生產面，尚未觸及資本主義消費層面中最重要的展示與觀看問題。就展演而言，雖極力符合博覽會教育宗旨，傳達若干風俗習慣特徵，也嘗試以模型進行非文字的立體呈現，但終究不見現代性的展演，對於看慣其他各國主從有序、完整統合展示的觀者，中國只能是主權不清、難以界定而且亂七八糟。

三、結論：誰的「中國」？什麼形象？

混亂的中國呈現傳統市集般的秩序，不免要問到底布展人為誰？如前所述，展地面積與集中展示應為代表團在國內的決定，主導者為溥倫及二位副監督。中國展自 1904 年 3 月開始布置，柯爾樂與海關相關洋員 4 月方至，[146] 在此之前，黃開甲可能全權處理，其後海關人員參與布置。黃開甲係辦洋務出身，曾服務於招商局，獲選當時為外務部代表，[147] 而海關久為博覽會負責單位，自然較嫻熟

於展覽業務。據美方資料顯示，海關洋員法國人巴有安（J. A. Berthet）為「人文教養宮」實際布展人。[148] 如此看來，混亂的中國式展示是否與「真正的」中國人無關？

聖路易博覽會中的中國，主導展示的單位多重，不能推至巴有安個人。物品徵集地包括通商口岸之外的行省，如湖北省、湖南省，也包括個人如端方價值一萬美元的古物收藏，更有北京工藝局，並非全由海關把持。再者，展地面積及集中展示的定案已經大致決定了展覽擁擠無序的狀況，巴有安所能作的應為細部整理。更何況，前已言及中國當時對於博覽會的看法將之視為商業利益競逐場，在實業開發的框構下看到的皆為生產面，本與展示或文化傳統等論述無關。「人文教養宮」的布置體現了中國在現代性的展示與觀看秩序之外，但諷刺的是，即使如此，仍無以逃脫西人安排好的現代展示場所及無處不在的凝視。

在聖路易博覽會的脈絡中，就國家代表而言，「中國館」應更能標示民族國家框架下定義的「中國」，但事實卻非如此。初始決定溥倫官邸的決策機制今已不詳，但清廷確實花費一番心思布置該館。黃開甲在北京與溥倫開完會後，隨即南下上海，由二位英籍建築師繪製藍圖，帶圖與數十名工匠至美國後，由美建築商依圖建成，但細部雕琢為求原味，則由中國匠人負責。[149] 為使內部如生活場景般的客廳、臥房更加華美，以襯清廷，據聞慈禧有意借出大內若干家具，也向江南富室巨紳等商借。[150] 今見照片影像，外部建築與內部裝潢確實精雕細琢，花樣繁多，難怪花費不貲（圖 2.37、圖 2.38）。選擇溥倫宅邸，而非文化古蹟，

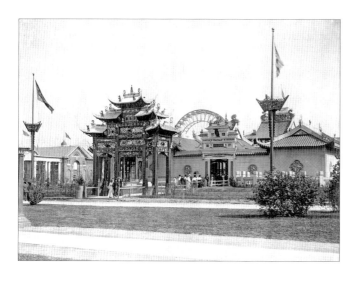

圖 2.37
聖路易萬國博覽會
「中國館」外觀

出自 Timothy J. Fox and Duane R. Sneddeker, *From the Palaces to the Pike: Visions of the 1904 World's Fair*, p. 176.

圖 2.38
聖路易萬國博覽會
「中國館」內部
密蘇里歷史學會檔案照

也顯示中國當時「文化傳統論述」並不彰顯，而與之相連的「國族論述」尚未在文物範疇中發展。清廷注意之點似乎在於是否美侖美奐符合皇室之尊，而不是如何代表中國，展示形象。與之相較，日本選擇金閣寺為「日本館」建築之一，在摩天巨輪的映照下，傳統與現代並陳兼備，既有歷史文化又有工業文明，日本參展聖路易即以此二種看似不容、實則互補的形象獲致莫大成功（見圖2.24）。[151]

行文至此，彷彿能見出晚清中國面對現代情境的困境，既無反身觀照後對於自己文化傳統的定義，又無學習西方後對於展演文化的熟練操作。然而，在西人與日本帝國主義和民族國家一體兩面雙重體系的強勢作為下，聖路易博覽會中的中國並非全然不見能動性。前言中國代表在聖路易的高度曝光與形象營造，即是與其他文化交涉後必須呈現自己的展演行為。更具歷史意義的應是美籍畫家柯姑娘所繪的慈禧油畫像，由於筆者已有論文敘述詳盡，此處僅簡述如下：畫中形象的呈現與傳統帝王或后妃像不同，具有新的樣貌，視覺展示性遠非傳統肖像畫所能比擬，而其製作目的與使用空間均涉及公共領域，意圖發揮影響力，製造公眾輿論。此種展示性與公共性實為一體，可見中國帝后肖像之運用與意義已有重大

改變。一如現代社會中名人製造工業的肖像運用，慈禧油畫像已進入現代文化中自我形象的塑造與展示的範疇（見圖 2.4）。[152] 慈禧形象的主筆者雖為外人，但其中主導風格者仍為慈禧本人，一如前言，未嘗不能視為中國在國際舞臺上的主動作為。

再觀清人關於博覽會的記述，更能體會聖路易博覽會此一歷史情境如何映照出複雜的「中國」。參觀 1876 年費城博覽會的李圭及 1878 年巴黎博覽會的徐建寅，在字裡行間透露出對於博覽會視覺展示的好奇，注意到中國陳列的方式。尤其是李圭的參展描述與西方觀者類似，充滿好奇與新鮮，恍若新入大觀園。然而，世紀初之後的言論有所改變，無論是親身與會或轉述之言，焦點在於代表物品或人員所顯示的中國形象與中國參展所受的不平待遇，民族主義式的情感充盈於文字間，激動有之。評論點多集中於中國陳列什麼物品，而非如何陳列。例如抗議聖路易博覽會展出弓鞋、煙具、小腳婦人與城隍廟等模型，用意在物品本身有違中國形象，卻未及展示形式。唯一例外為錢單士厘，在不平之情外，尚提及中國參加 1903 年大阪內國勸業會時陳列悉如西法。[153] 由此可見庚子事變後的晚清在與西方、日本帝國主義及民族國家密切接觸後，知識分子及商人已有熾烈的民族意識，對於中國形象極為敏感，對於外人（尤其是海關洋員）的態度十分注意。姑且不論這些抗議言論是否有理，顯而易見的是當時菁英之士並非無知之輩，可被帝國主義隨意操弄。

另以《時報》為例，新式傳播媒體對於聖路易博覽會的報導，更可見出中國當時的能動性與生命力，《時報》乃上海大報，派員至聖路易會場專題報導博覽會點滴。[154] 在特別報導及海外新聞中，《時報》描寫溥倫受到的歡迎與禮遇，一如前言所述。然值得注意的是，在一系列關於溥倫穿著、用車及活動的細節描述中，閱報的晚清菁英是否感覺到皇室形象與皇權政體的轉變？[155] 因為一個身著滿清服飾，且因皇室身分而出入受到破格待遇的國家代表，履行如英國皇室般的責任，不免令人想到皇室無實權卻成為國家象徵的立憲政體。《時報》也登載外交參贊孫正叔參觀聖路易博覽會後的感想，檢討中國參展的利弊得失，對於商品陳列方式著墨甚多。文內詳細敘述各參展國值得效法的陳列方式，標舉該會中最佳的展示國 —— 德、日，提及包括所在位置、置物櫃、擺設方式、解說人員及紀念品等項，並積極提倡中國日後商品銷售應注意的陳列方式。[156]

綜言之，聖路易博覽會中的「中國」未呈現民族國家式的同質性與統合性，

但也未因西方或日本帝國主義的壓迫而完全失去自主性，毋寧說是景象異常複雜，顯示多重的歷史意義，既有困境，亦見能動性。中國所呈現的形象並未合唱著現代性的和諧之聲，而是交相混雜，難以定義。

原文刊於：黃克武主編，《畫中有話：近代中國的視覺表述與文化構圖》（臺北：中央研究院近代史研究所，2003），頁 421-475。

本文初稿承蒙諸位學友的幫助與指教，尤其是沈松僑、吉開將人、卡蘿‧克里斯特（Carol Christ）、邱澎生、張哲嘉、張建俅、林美莉、呂紹理、張寧、祝平一等位，同時謝謝助理師大美研所盧宣妃同學熱忱襄助。筆者在美國聖路易「密蘇里歷史學會」（Missouri Historical Society）進行研究期間，多受各館員及助理的協助，在此謹申謝忱，尤其是卡羅‧史密斯（Carol Smith）及艾倫‧湯馬森（Ellen B. Thomasson）二位。另本文二稿曾在「藝術史研討會」上發表，謝謝與會師友的建議，對於二名匿名審稿人的意見也致上謝忱。

註釋

1. 此次博覽會正式名稱為「購買路易斯安娜紀念博覽會」（Louisiana Purchase Exposition），關於籌辦緣由，詳見下文。

2. 見趙祐志，〈躍上國際舞臺：清季中國參加萬國博覽會之研究（1866-1911）〉，《國立臺灣師範大學歷史學報》，第 25 期（1997 年 6 月），頁 287-344。

3. 見 China. Imperial Commission, Louisiana Purchase Exposition, 1904, *China: Catalogue of the Collection of Chinese Exhibits at the Louisiana Purchase Exposition, St. Louis, 1904* (St. Louis, The Imperial Chinese Commission, Louisiana Purchase Exposition, 1904).

4. 為了繪製慈禧之肖像，Katherine A. Carl 曾入宮居住，宮內稱她為柯姑娘，見容齡，《清宮瑣記》（北京：北京出版社，1957），頁 31-38。容齡與其姐德齡曾在慈禧身邊四年，對於慈禧晚年宮中生活多所記載，然德齡其後移民美國，出版的多種回憶錄中頗有不實之處，而容齡的《清宮瑣記》尚可供採用。見朱家溍，〈德齡、容齡所著書中的史實錯誤〉，《故宮博物院院刊》，1982 年第 4 期，頁 25-46。關於此幅肖像畫，筆者曾為文討論，見 Cheng-hua Wang, "Presenting the Empress Dowager to the World: Cixi's Images and Self-fashioning in Late-Qing Politics," a paper presented at the International Conference "New Directions in Chinese Women's History," Columbia University, New York, February 16-17, 2001。

5. 除了「美術宮」（Palace of Fine Arts）的正館外，全數占地一千二百七十畝的會場建築幾乎拆毀殆盡，此為設計之初的決定。博覽會的傳統照例僅留下少數建物，而「美術宮」後來成為聖路易市美術館（St. Louis Art Museum）。見 Henry S. Iglauer, "The Demolition of the Louisiana Purchase Exposition of 1904," *Missouri Historical Society Bulletin*, vol. 22, no. 4, part 1 (July 1966), pp. 457-467.

6. 除前引趙祐志之文外，可參考古偉瀛，〈從「炫奇」、「賽珍」到「交流」、「商戰」：中國近代對外關係的一個側面〉，《思與言》，第 24 卷第 3 期（1986 年 9 月），頁 1-18。另馬敏一文的角度較廣，包含類似觀點，見其〈中國走向世界的新步幅 —— 清末商品賽會活動述評〉，《近代史研究》，1988 年第 1 期，頁 115-132。

7. 清廷參與博覽會之檔案資料，可見中央研究院近代史研究所收藏之《外交檔》中的〈各國賽會公會〉部分，上引趙祐志、古偉瀛二文，均以此檔為主要資料撰寫論文。另北京中國第一歷史檔案館收藏之外務部檔案中，亦有當時來往公文等資料，聖路易博覽會的部分已由汪岳波選編出版，見〈晚清赴美參加聖路易斯博覽會史料〉，《歷史檔案》，第 28 期（1987），頁 22-33。

8. 見〈各國賽會公會〉，《外交檔》，01-27-1-(2)，「法使照請派員赴巴黎萬國賽奇會案提要」。

9. 見〈賽會近事〉，收入廣文編譯所，《外交報彙編》（臺北：廣文書局，1964），第 21 冊，頁 100-101。另在錢單士厘的記載中，頗為抱怨中國參賽態度導致出物甚少。見錢單士厘，《癸卯旅行記》，收入鍾叔河主編，《走向世界叢書》，第 10 冊（長沙：岳麓書社，1985），頁 688-689。大阪博覽會本為日本國內商品展，僅設一參考館陳列來

自他國之物品，約有十餘國及地區參加。清廷出物之寡，或須考慮此點。關於該博覽會，見芳井敬郎，〈第 5 回内国勧業博のディスプレー〉，收入吉田光邦編，《万国博覧会の研究》（京都：思文閣出版，1996），頁 287-306；Hiroko Takada, "Images of a Modern Nation: Meiji Japan and the Expositions, 1903-1904," pp. 10-23. 此文收入聖路易市「密蘇里歷史學會」之圖書館中，未附相關資料，僅知該文完成於 1992 年 4 月 1 日。

10. 關於晚清官方工商政策，見李達嘉，《商人與政治 —— 以上海為中心的探討（1895-1914）》（臺北：國立臺灣大學歷史學研究所博士論文，1994 年 6 月），頁 53-91。

11. 見 *World's Fair Bulletin*, vol. 4, no. 3 (January 1903), pp. 24-25. 其中有巴瑞特與榮祿、康格公使、張之洞等人的合照。關於公聽會，見 *The Forest City*, vol. 1, no. 1 (April 14, 1904), p. 268.

12. 見趙祐志，〈躍上國際舞臺：清季中國參加萬國博覽會之研究（1866-1911）〉，頁 303。

13. 見 Billie Snell Jensen, "The World's Fair of 1904: St. Louis Celebrates," in Frances H. Stadler and the Missouri Historical Society, *Louisiana Purchase Exposition: The St. Louis World's Fair of 1904* (St. Louis: Missouri Historical Society, 1979), pp. 5-26; Stephen J. Raiche, "The World's Fair and the New St. Louis, 1896-1904," *Missouri Historical Review*, vol. LXVII, no. 1 (October 1972), pp. 99-121. 關於美國領事館襄贊之事，見博覽會專屬之新聞期刊的報導：*World's Fair Bulletin*, vol. 4, no. 2 (December 1902), p. 30.

14. 見陳霞飛主編，《中國海關密檔：赫德、金登干函電匯編》，第 7 卷（北京：中華書局，1990），頁 740。

15. 見 *World's Fair Bulletin*, vol. 4, no. 6 (April 1903), p. 32.

16. 見金松喬等纂修，《愛新覺羅宗譜》，宗室甲冊（奉天：愛新覺羅修譜處，康德五年〔1938〕），頁 2-9。承蒙中研院近史所魏秀梅女士告知此一資料，謹此致謝。另見楊學琛、周遠廉，《清代八旗王公貴族興衰史》（瀋陽：遼寧人民出版社，1986），頁 420-421。

17. 見 Sara Piker Conger, *Letters from China: With Particular Reference to the Empress Dowager and the Women of China* (Chicago: A. C. McClurg and Co., 1910), pp. 217-233; Katherine A. Carl, *With the Empress Dowager of China* (London: KPI Limited, 1986), pp. 165-169; 陳霞飛主編，《中國海關密檔：赫德、金登干函電匯編》，第 7 卷，頁 318。

18. 慈禧曾與外國使節夫人合影，照片中的慈禧將左手置於站於左側的美國公使夫人手掌中，此姿勢應非中國傳統宮廷禮節，顯然是為了表示親近與友好，方採此西洋禮節。慈禧之姿勢與神情不自然，可能並不習慣。見劉北汜、徐啟憲編，《故宮珍藏人物照片薈萃》（北京：紫禁城出版社，1995），頁 40。照片之說明未言明該公使夫人的國籍，然參對其他照片，應為康格夫人無誤。關於康格之影像，見 Sara Piker Conger, *Letters from China: With Particular Reference to the Empress Dowager and the Women of China*, pp. 40-41. 再者，容齡記載宮中對於柯姑娘並不喜歡，理由是脾氣不好、舉止粗魯，也批評康格夫人不懂外交禮節，顯見對於與之親近的西洋人並非由衷喜愛。見容齡，《清宮瑣記》，頁 35-38。

19. 見 Sara Piker Conger, *Letters from China: With Particular Reference to the Empress Dowager and*

the Women of China, pp. 247-248.

20. 見 Katherine A. Carl, "With the Empress Dowager," *The Century Magazine*, vol. LXX, no. 6 (October 1905), pp. 803-804. 近人研究見鄺兆江，〈慈禧形象與慈禧研究初探〉，《大陸雜誌》，第 61 卷第 3 期（1980 年 9 月），頁 104-111。直至 1993 年，為西方一般讀者所寫之慈禧傳記，仍採用「龍女士」為標題，見 Sterling Seagrave, *Dragon Lady: The Life and Legend of the Last Empress of China* (New York: Alfred A. Knopf., 1993). 另可見當時美加報刊對於慈禧英文傳記的評價，見 Emily MacFarquhar, "The Dowager Got a Bad Rap," *New York Times Book Review* (May 3, 1992), p. 12; John Fraser, "The Wicked Witch of the East," *Saturday Night* (June 1993), pp. 10-11.

21. 容齡《清宮瑣記》中記載慈禧曾詢問西洋油畫繪製的過程，可見並非全無疑慮，其後在繪製中，慈禧對於久坐一事不耐煩，唯對於最後結果相當喜歡，見頁 34、36。根據柯姑娘的回憶錄，慈禧對於被畫一事並不討厭，甚至好奇於繪製方式，期間發表許多意見，主導作品的風格。見 Katherine A. Carl, *With the Empress Dowager of China*, pp. 217, 237-238, 280-281, 287-288, 294. 1905 年慈禧主動要求另一西洋畫家繪其肖像，可見甚為喜歡西洋油畫像。見鄺兆江，〈慈禧寫照的續筆：華士·胡博〉，《故宮博物院院刊》，2000 年第 1 期，頁 81-91。

22. 關於柯姑娘所繪肖像之數目與今之狀況，見汪萊茵，《故宮舊聞軼話》（天津：天津人民出版社，1986），頁 175-180；《清宮藏照揭秘》（太原：書海出版社，1992），頁 18-27。作者以為聖路易參展油畫像仍在美國，事實上自 1960 年代中期始，此作長期借給臺北國立歷史博物館。見羅煥光，〈清慈禧畫像〉，《歷史文物》，第 5 卷第 5 期（1995 年 12 月），頁 108。

23. 見 *World's Fair Bulletin*, vol. 4, no. 10 (August 1903), pp. 2-4; vol. 4, no. 12 (October 1903), pp. 2-6; *The Forest City*, vol. 1, no. 1, p. 268.

24. 例如：*World's Fair Bulletin*, vol. 4, no. 5 (March 1903), pp. 33-34; vol. 5, no. 1 (November 1903), p. 22; vol. 5, no. 2 (December 1903), pp. 20-22, 27; vol. 5, no. 8 (June 1904), p. 71; vol. 5, no. 9 (July 1904), p. 28; vol. 6, no. 2 (December 1904), p. 6; John Wesley Hanson, *The Official History of the Fair* (St. Louis: JWH and the St. Louis Fair Officials, 1904), p. 214; Mark Bennitt, ed., *History of the Louisiana Purchase Exposition: St. Louis World's Fair of 1904* (St. Louis: Universal Exposition Publishing Co., 1905), pp. 285, 288; Robert A. Reid, *Sights, Scenes and Wonders at the World's Fair* (St. Louis: Official Photographic Company, 1904), 未標明頁碼。另外，美國當時有名的雜誌在報導博覽會的新聞中，可見中國特使的照片，如 *The Cosmopolitan*, vol. XXXVII, no. 5 (September 1904), pp. 492, 505.

25. 據往來公文，溥倫在國內時，主導籌展業務，但自 1904 年 1 月經日赴美後，在美六個月期間，似乎全為拜會與儀式活動，博覽會未結束，即已整裝回國。關於博覽會業務，詳見下文。溥倫在美日期，見〈各國賽會公會〉，《外交檔》，02-20-2-(1)，「美國散魯伊斯慶賀購得魯義地方百年紀念萬國賽會案目錄」。

26. 關於中國參展品的內容與所在位置詳見下文之討論，而中國在「美術宮」中未有參展品一事，可以聖路易博覽會之官方目錄證明之，見 *Official Catalogue of Exhibits, Universal Exposition, St. Louis, 1904* (St. Louis: The Official Catalogue Company, 1904); *Official Catalogue of Exhibitors, Universal Exposition, St. Louis, 1904, Division of Exhibits,*

Department B, Art (St. Louis: The Official Catalogue Company, 1904).

27. Mark Bennitt, ed., *History of the Louisiana Purchase Exposition: St. Louis World's Fair of 1904*, pp. 291-292; *World's Fair Bulletin*, vol. 5, no. 9, p. 28.

28. 見 *Official Catalogue of Exhibitors, Universal Exposition, St. Louis, 1904, Division of Exhibits, Department B, Art*, 平面圖部分；Frank Parker Stockbridge, ed., *The Art Gallery of the Universal Exposition* (St. Louis: Universal Exposition Publishing Co., 1905), p. 31.

29. 見 Frank Parker Stockbridge, ed., *The Art Gallery of the Universal Exposition*, p. 31; J. W. Buel, ed., *Louisiana and the Fair: An Exposition of the World, Its People and Their Achievements* (St. Louis: World's Progress Publishing Co., 1904), vol. 5, pp. 1671-1682; vol. 6, pp. 2134-2138; vol. 9, pp. 3441-3442, 3449-3450; Mark Bennitt, ed., *History of the Louisiana Purchase Exposition: St. Louis World's Fair of 1904*, pp. 287-298, 560-561; *World's Fair Bulletin*, vol. 5, no. 4 (February 1904), pp. 42-43; vol. 5, no. 9, pp. 28, 88; Martha R. Clevenger, ed., *"Indescribably Grand": Diaries and Letters from the 1904 World's Fair* (St. Louis: Missouri Historical Society Press, 1996), pp. 58, 84, 87-90, 101, 104.

30. James S. Moy, *Marginal Sights: Staging the Chinese in America* (Iowa City: The University of Iowa Press, 1993), pp. 48-63.

31. 見〈各國賽會公會〉,《外交檔》,02-20-2-(1),「美國散魯伊斯慶賀購得魯義地方百年紀念萬國賽會案提要」。另美國學者 Robert W. Rydell 認為,清廷早在 1893 年芝加哥博覽會時,即因抗議「排華法案」而未遣代表。見其 *All the World's a Fair: Visions of Empire at American International Expositions, 1876-1916* (Chicago: The University of Chicago Press, 1984), pp. 49-50.

32. 見 *World's Fair Bulletin*, vol. 3, no. 8 (June 1902), p. 15.

33. 見 Sue Bradford Edwards, "Imperial East Meets Democratic West: The St. Louis Press and the Fair's Chinese Delegation," *Gateway Heritage*, vol. 17, no. 2 (Fall 1996), pp. 32-41.

34. 見 Martha R. Clevenger, ed., *"Indescribably Grand": Diaries and Letters from the 1904 World's Fair,* pp. 84, 93, 114, 139; Mark Bennitt, ed., *History of the Louisiana Purchase Exposition: St. Louis World's Fair of 1904*, p. 296. 自「密蘇里歷史學會」(Missouri Historical Society)所藏之聖路易博覽會檔案照片,亦可見若干中國參展品附隨有紙卡,或即是價錢標籤。清政府於 1905 年訂定「出洋賽會通行簡章」,其中規定陳列之物若已為人訂購而尚在會場者,需用洋文註明。見〈各國賽會公會〉,《外交檔》,02-20-18-(2),「一九零五年比國黎業斯萬國各種賽會」。此一要求保留至正式章程中,見〈商部新訂出洋賽會章程〉,收入憲政編查館輯錄,《大清法規大全》,實業部,第 2 冊(出版地不詳:政學社,1911),頁 1 下。

35. 見 John E. Findling, ed., *Historical Dictionary of World's Fair and Exposition, 1851-1988* (N.Y.: Greenwood Press, Inc., 1990), Appendix A.

36. 例如 Martha R. Clevenger, ed., *"Indescribably Grand": Diaries and Letters from the 1904 World's Fair*, pp. 84, 114; China. Imperial Commission, Louisiana Purchase Exposition, 1904, *China: Catalogue of the Collection of Chinese Exhibits at the Louisiana Purchase Exposition*, pp. 7-8, 63.

37. 參觀聖路易博覽會的美國觀眾留有若干日記及書信,其中一位男性木匠甚至記下每日花費,在十七次的參觀中,花費最多的一次僅為九點一一美元,而且包括五

位成人，十七次總花費不過三十五美元左右。另有一位男性簿記員雖然喜歡一日本銅製花瓶，但因價錢一百七十五美元為其三個月薪水而望瓶興嘆。見 Martha R. Clevenger, ed., *"Indescribably Grand": Diaries and Letters from the 1904 World's Fair*, pp. 117, 139. 關於此二人的身分，見 Martha R. Clevenger, "Through Western Eyes: Americans Encounter Asians at the Fair," *Gateway Heritage*, vol. 17, no. 2 (Fall 1996), pp. 43-44.

38. 關於此件桌椅組合，見 Andrew Van Der Tuin, "Recent Acquisition," *Missouri Historical Society Bulletin*, vol. XXXIV (April 1978), pp. 176-177. 根據「密蘇里歷史學會」收藏品的檔案，此套桌椅的捐贈者說明此乃其父購自舊金山的古董商，該人聲稱來自聖路易博覽會。學會研究後，認為與中國參展目錄中寧波家具的記載十分接近，所以接受其說法。中國參展目錄中關於寧波家具的記載，見 China. Imperial Commission, Louisiana Purchase Exposition, 1904, *China: Catalogue of the Collection of Chinese Exhibits at the Louisiana Purchase Exposition*, pp. 239-241. 此套桌椅即使未必真正參展，但與寧波參展家具風格類似，可見照片：Mark Bennitt, ed., *History of the Louisiana Purchase Exposition: St. Louis World's Fair of 1904*, p. 293.

39. 筆者曾於 2001 年 7 月 5 日左右參觀該博物館所辦之「1904 年萬國博覽會」展覽，並與該館辦展館員討論展出品。關於「大道」所出售或贈送的紀念品，可見 Martha R. Clevenger, ed., *"Indescribably Grand": Diaries and Letters from the 1904 World's Fair*, p. 104; Robert L. Hendershott, *The 1904 St. Louis World's Fair: The Louisiana Purchase Exposition Mementos and Memorabilia* (Iola, Wisconsin: Kurt R. Krueger Publishing, 1994).

40. 見馬敏，〈中國走向世界的新步幅 —— 清末商品賽會活動述評〉，頁 120。

41. 見〈各國賽會公會〉，《外交檔》，02-20-18-(2)，「一九零五年比國黎業斯萬國各種賽會」。參展目錄之出售似乎為博覽會慣例，見〈詳述華商河內賽會情形〉，收入廣文編譯所，《外交報彙編》，第 21 冊，頁 65-66。

42. 見 Hiroko Takada, "Image of a Modern Nation: Meiji Japan and the Expositions, 1903-1904," pp. 43-44.

43. 見陳霞飛主編，《中國海關密檔：赫德、金登干函電匯編》，第 7 卷，頁 757、759；〈各國賽會公會〉，《外交檔》，01-27-1-(2)，「比國黎業斯萬國各種賽會案提要」。

44. 見〈各國賽會公會〉，《外交檔》，02-20-3-(2)，「散魯伊斯會」。美方說法見 Barbara Vennman, "Dragons, Dummies, and Royals: China at American World's Fairs, 1876-1904," *Gateway Heritage*, vol. 17, no. 2 (Fall 1996), p. 27. 副監督黃開甲會後決定捐贈拆卸後不值錢之物給聖路易城，此種捐贈似乎為晚清中國參加博覽會之慣例，見趙祐志，〈躍上國際舞臺：清季中國參加萬國博覽會之研究〉，頁 20。

45. 見〈各國賽會公會〉，《外交檔》，02-20-2-(1)，「美國散魯伊斯慶賀購得魯義地方百年紀念萬國賽會案提要」。此畫後轉至美國藝術博物館（American Art Museum），1960 年代中蔣復璁赴美獲知此作，商借至臺北，見註 22 及 *Inventories of American Painting and Sculpture*，網址為 http://nmaa_ryder.si.edu.

46. 見 Henry S. Iglauer, "The Demolition of the Louisiana Purchase Exposition of 1904," pp. 457-461.

47. 古偉瀛一文中提及中國「經濟民族主義」，但未深入探討。見其〈從「炫奇」、「賽珍」到「交流」、「商戰」：中國近代對外關係的一個側面〉，頁 266。

48. 見馬敏，〈中國走向世界的新步幅 ── 清末商品賽會活動述評〉，頁 115-132。另中文學界以文化史角度研究博覽會的成果，可見呂紹理，〈始政四十周年紀念博覽會之研究〉，《北台灣鄉土文化學術研討會論文集》（臺北：國立政治大學歷史系，2000），頁 325-353；〈展示台灣：1903 年大阪內國勸業博覽會台灣館之研究〉，《台灣史研究》，第 9 卷第 2 期（2002 年 12 月），頁 103-144。

49. 例如 China. Imperial Commission, Louisiana Purchase Exposition, 1904, *China: Catalogue of the Collection of Chinese Exhibits at the Louisiana Purchase Exposition*, pp. 1-2, 29-32, 39-49, 111-116, 137-139.

50. 見 Robert W. Rydell, *All the World's a Fair: Visions of Empire at American International Expositions, 1876-1916*, p. 2.

51. 見 Billie Snell Jensen, "The World's Fair of 1904: St. Louis Celebrates," p. 25; Henry S. Iglauer, "The Demolition of the Louisiana Purchase Exposition of 1904," p. 458.

52. 見 Paul Greenhalgh, *Ephemeral Vistas: The Expositions Universelles, Great Exhibitions, and World's Fairs, 1851-1939* (Manchester, U.K.: Manchester University Press, 1988), pp. 3-10.

53. 見 John E. Findling, ed., *Historical Dictionary of World's Fairs and Expositions, 1851-1988*, pp. 376-381, 395-402. 二次世界大戰後，萬國博覽會已不如其前盛行，但近如 1990 年代或甚至世紀末之 2000 年，仍有歐陸多國舉辦過萬國博覽會。見 Robert W. Rydell, John E. Findling, and Kimberly D. Pelle, *Fair America: World's Fair in the United States* (Washington, DC: Smithsonian Institution Press, 2000), p. 4.

54. Paul Greenhalgh, *Ephemeral Vistas: The Expositions Universelles, Great Exhibitions, and World's Fairs, 1851-1939*, pp. 10-11.

55. 同上，頁 15-24、112-139。另見 James Gilbert, "World's Fairs as Historical Events," in Robert W. Rydell and Nancy Gwinn, eds., *Fair Representations: World's Fairs and the Modern World* (Amsterdam: VU University Press, 1994), pp. 20-22; Debora L. Silverman, "Conclusion: The 1900 Paris Exhibition," in her *Art Nouveau in Fin-de-Siècle France: Politics, Psychology, and Style* (Berkeley: University of California Press, 1989), pp. 284-314. 謝謝臺大歷史系劉巧楣教授告知 Debora L. Silverman 之書。此處並謝謝審查人的提醒，法國因工業弱勢，難以與英國抗衡，故取藝術為立國重鎮。

56. 見 Richard L. Wilson, *The Potter's Brush: The Kenzan Style in Japanese Ceramics* (Washington D.C.: The Smithsonian Institution, 2001), pp. 22-39. 謝謝耶魯大學藝術史系博士候選人賴毓芝提供此一書目。另見 Ellen P. Conant, "Refractions of the Rising Sun: Japan's Participation in International Exhibitions 1862-1910," in Tomoko Sato and Toshio Watanabe, eds., *Japan and Britain: An Aesthetic Dialogue 1850-1930* (London: Lund Humphries, 1991), pp. 79-92; Carol Ann Christ, "Japan's Seven Acres: Politics and Aesthetics at the 1904 Louisiana Purchase Exposition," *Gateway Heritage*, vol. 17, no. 2 (Fall 1996), pp. 3-15; ""The Sole Guardians of the Art Inheritance of Asia": Japan at the 1904 St. Louis World's Fair," *Positions: East Asia Cultures Critique*, vol. 8, no. 3 (Winter 2000), pp. 675-711.

57. 除了上引 Carol Ann Christ 二文外，尚可見 Robert C. Williams, "'The Russians Are Coming!': Art and Politics at the Louisiana Purchase Exposition," in Frances H. Stadler and the Missouri Historical Society, *Louisiana Purchase Exposition: The St. Louis World's Fair of 1904*,

pp. 70-93.

58. 見 Paul Greenhalgh, *Ephemeral Vistas: The Expositions Universelles, Great Exhibitions, and World's Fairs, 1851-1939*, pp. 16-24.

59. 可見 Robert W. Rydell 一書中對於美國數個大型博覽會的研究，尤其是 1876 年費城、1893 年芝加哥、1904 年聖路易博覽會。見其 *All the World's a Fair: Visions of Empire at American International Expositions, 1876-1916*, "Introduction" and chapters 1, 2, 6.

60. 見 Timothy Mitchell, *Colonizing Egypt* (Berkeley: The University of California Press, 1991), pp. ix-xvi, 1-33; Timothy Mitchell, "Orientalism and the Exhibitionary Order," in Nicholas B. Dirks, ed., *Colonialism and Culture* (Ann Arbor: University of Michigan Press, 1992), pp. 290-292.

61. 見 Burton Benedict, "Rituals of Representation: Ethnic Stereotypes and Colonized Peoples at World's Fair," in Robert W. Rydell and Nancy Gwinn, eds., *Fair Representations: World's Fairs and the Modern World*, pp. 28-60.

62. 因主辦國之不同，各博覽會對於教育與娛樂之微妙關係看法互異。英國認為難以互容，即使是能吸引大眾目光、較具娛樂性質的展示項目，亦必須強調教育功能；法國對於過於娛樂化的人種展示並不以為意，未有教育與娛樂必須區分的觀念；而美國博覽會中負責人種展示的人類學家，往往對於自己籌辦的人種展太過於接近娛樂性質的怪物展（freak show）而憂心忡忡。見 Paul Greenhalgh, "Education, Entertainment and Politics: Lessons from the Great International Exhibition," in Peter Vergo, ed., *The New Museology* (London: Reaktion Books Ltd., 1989), pp. 75-98. 關於美國的狀況，見 Robert W. Rydell, *All the World's a Fair: Visions of Empire at American International Expositions, 1876-1916*, pp. 56-68.

63. Paul Greenhalgh, *Ephemeral Vistas: The Expositions Universelles, Great Exhibitions, and World's Fairs, 1851-1939,* pp. 39-40; Robert W. Rydell, *All the World's a Fair: Visions of Empire at American International Expositions, 1876-1916*, pp. 41-43; Stephen J. Raiche, "The World's Fair and the New St. Louis 1896-1904," pp. 98-121.

64. Robert W. Rydell, *All the World's a Fair: Visions of Empire at American International Expositions, 1876-1916*, pp. 157-159.

65. *World's Fair Bulletin*, vol. 2, no. 10 (August 1901), p. 2; Debora L. Silverman, "The 1889 Exhibition: The Crisis of Bourgeois Individualism," *Oppositions*, no. 8 (Spring 1977), pp. 71, 80; Robert W. Rydell, *All the World's a Fair: Visions of Empire at American International Expositions, 1876-1916*, pp. 62-63, 160-178.

66. 見 Mark Bennitt, ed., *History of the Louisiana Purchase Exposition: St. Louis World's Fair of 1904*, p. 134.

67. 見 United States Centennial Commission, *International Exhibition, 1876, Official Catalogue* (Philadelphia: John R. Nagle and Co., 1876), p. viii; Debora L. Silverman, "The 1889 Exhibition: The Crisis of Bourgeois Individualism," pp. 78, 80.

68. 見 *Official Catalogue of Exhibits, Universal Exposition, St. Louis, 1904*, 其中分類及展覽場地的名稱。

69. Eugene F. Provenzo, Jr., "Education and the Louisiana Purchase Exposition," in Frances H.

Stadler and the Missouri Historical Society, *Louisiana Purchase Exposition: The St. Louis World's Fair of 1904*, pp. 109-119.

70. John Brisben Walker, "The Five Great Features of the Fair," *The Cosmopolitan*, vol. XXXVII, no. 5, pp. 493, 496; J. W. Buel, ed., *Louisiana and the Fair: An Exposition of the World, Its People and Their Achievements*, vol. 4, pp. 1410-1458, 1481-1507. 關於聖路易博覽會十五大分類、一百四十四項細目，見 China. Imperial Commission, Louisiana Purchase Exposition, 1904, *China: Catalogue of the Collection of Chinese Exhibits at the Louisiana Purchase Exposition*, pp. ix-xiii.

71. 德國與日本的運輸展因展出方式新穎頗受讚賞，見 William H. Rau, *The Greatest of Expositions Completely Illustrated* (St. Louis: The Official Photographic Company of the Louisiana Purchase Exposition, 1904), p. 44; Martha R. Clevenger, ed., *"Indescribably Grand": Diaries and Letters from the 1904 World's Fair*, p. 62.

72. 據學者研究許多博覽會仍以靜態陳列為主，尤其是最早的「水晶宮博覽會」，類似今日美術類博物館的做法。見 Tony Bennett, "The Exhibitionary Complex," *New Formations*, no. 4 (Spring 1988), pp. 73-102; Thomas Richards, "The Great Exhibition of Things," in his *The Commodity Culture of Victorian England: Advertising and Spectacle, 1851-1914* (Stanford, Calif.: Stanford University Press, 1990), pp. 17-72.

73. A. W. Coats, "American Scholarship Comes of Age: The Louisiana Purchase Exposition 1904," *Journal of the History of Ideas*, vol. 22 (1961), pp. 404-417.

74. Robert W. Rydell, *All the World's a Fair: Visions of Empire at American International Expositions, 1876-1916*, pp. 167-178; Eric Breitbart, *A World on Display: Photographs from the St. Louis World's Fair, 1904* (Albuquerque: University of New Mexico Press, 1907), pp. 51-61.

75. 見 *World's Fair Bulletin*, vol. 2, no. 10, p. 2.

76. 關於博覽會研究概況與書目的介紹，見 Robert W. Rydell, "The Literature of International Expositions," in his *The Book of Fairs: Materials about World's Fairs, 1834-1916, in the Smithsonian Institution Libraries* (Washington D.C.: Smithsonian Institution, 1992), pp. 10-41; Robert W. Rydell, John E. Findling, and Kimberly D. Pelle, *Fair America: World's Fair in the United States*, pp. 5-7, 153-61; Robert W. Rydell and Nancy Gwinn, eds., *Fair Representations: World's Fairs and the Modern World*, pp. 218-247. 這些書籍並未討論日文學界的研究成果，關於相關研究書目，或可見吉田光邦編，《万国博覧会の研究》；吉見俊哉，《博覧会の政治学：まなざしの近代》（東京：中央公論社，1992），頁 282-300。

77. 四篇論文依發表年代排列如下：Irene E. Cortinovis, "China at the St. Louis World's Fair," *Missouri Historical Review*, vol. LXXII, no. 1 (October 1977), pp. 59-66; Barbara Vennman, "Dragons, Dummies, and Royals: China at American World's Fairs, 1876-1904," pp. 16-31; Sue Bradford Edwards, "Imperial East Meets Democratic West: The St. Louis Press and the Fair's Chinese Delegation," pp. 32-41; Carol Ann Christ, ""The Sole Guardians of the Art Inheritance of Asia": Japan at the 1904 St. Louis World's Fair," pp. 675-710.

78. 見 Walter Benjamin, "Paris, Capital of the Nineteenth Century," in his *The Arcades Project*, trans. by Howard Eiland and Kevin McLaughlin (Cambridge: The Belknap Press of Harvard

University Press, 1999), pp. 3-13.

79. 其中有名之例如 Thomas Richards, *The Commodity Culture of Victorian England: Advertising and Spectacle, 1851-1914*, pp. 1-72; Curtis M. Hinsley, "The World as Marketplace: Commodification of the Exotic at the World's Columbia Exposition, Chicago, 1893," in Ivan Karp and Steven D. Lavine, eds., *Exhibiting Cultures: The Poetics and Politics of Museum Display* (Washington D.C.: Smithsonian Institution Press, 1991), pp. 344-365; Timothy Mitchell, *Colonizing Egypt*, pp. ix-xvi, 1-33; "Orientalism and the Exhibitionary Order," pp. 290-292.

80. 關於芝加哥博覽會的會場與建築設計，見 Stanley Appelbaum, *The Chicago World's Fair of 1893: A Photographic Record* (New York: Dover Publications, Inc., 1980).

81. *Tallis's History and Description of the Crystal Palace and the Exhibition of the World's Industry in 1851* (London: John Tallis and Co., 1851). 此書共有三冊，見第 1 冊及第 2 冊附圖。

82. 見 Robert W. Rydell, John E. Findling, and Kimberly D. Pelle, *Fair America: World's Fair in the United States*, pp. 20-21; Stanley Appelbaum, *The Chicago World's Fair of 1893: A Photographic Record*, pp. 7-74.

83. 關於聖路易博覽會整體的設計，見 Timothy J. Fox and Duane R. Sneddeker, *From the Palaces to the Pike: Visions of the 1904 World's Fair* (St. Louis: Missouri Historical Society Press, 1997). 對於「大道」聲光奇景的記載，可見 *World's Fair Bulletin*, vol. 5, no. 6 (April 1904), p. 34; *The Piker*, vol. 1, no. 2 (June 1904), p. 35; *The Cosmopolitan*, vol. XXXVII, no. 5, pp. 615-620. 關於「大道」所留下的回憶，可見時人日記與今人所攝之紀錄片。見 Lillian Schumacher, *A Wichita Girl Comes to the 1904 World's Fair* (St. Louis: The 1904 World's Fair Society, n.d.); Eric Breitbart, *A World on Display: The St. Louis World's Fair of 1904* (Corrales: New Deal Films Inc., 1994).

84. 見 *World's Fair Bulletin*, vol. 5, no. 9, p. 88.

85. 見 *World's Fair Bulletin*, vol. 5, no. 6, p. 56.

86. 官方選派柯爾樂的文件見〈各國賽會公會〉，《外交檔》，02-20-2-(1)，「散魯伊斯會」。關於柯爾樂小傳及其關係網絡，見陳霞飛主編，《中國海關密檔：赫德、金登干函電匯編》，第 4 卷，頁 821；第 5 卷，頁 51；Mark Bennitt, ed., *History of the Louisiana Purchase Exposition: St. Louis World's Fair of 1904*, p. 286.

87. 見 *World's Fair Bulletin*, vol. 4, no. 10, p. 3.

88. 見 J. W. Buel, ed., *Louisiana and the Fair: An Exposition of the World, Its People and Their Achievements*, vol. 9, pp. 3441-3442.

89. 見上引文，頁 3438。中國將此宮翻譯成「工藝宮」，頗符合美方設計原意，也可見中國並非不知各宮展示原則。見〈散魯伊斯華人賽會公所上副監督黃請將陳紙像遷出會場稟〉，收入廣文編譯所，《外交報彙編》，第 25 冊，頁 96-98。

90. 見〈散魯伊斯華人賽會公所上副監督黃請將陳紙像遷出會場稟〉，同上，頁 96-98；Martha R. Clevenger, ed., *"Indescribably Grand": Diaries and Letters from the 1904 World's Fair*, p. 88. 另翻閱博覽會官方目錄，中國僅出現在「人文教養宮」，未見「教育宮」有中國相關展覽，或因展出稀少未成單元。見 *Official Catalogue of Exhibits, Universal Exposition, St. Louis, 1904*, Department C, p. 31, Department D, p. 23, Department H, p. 76, Department K, p. 23, Department L, p. 76, Department M, p. 16, Department N, p. 16.

91. 見〈各國賽會公會〉，《外交檔》，02-20-2-(1)，「美國散魯伊斯慶賀購得魯義地方百年紀念萬國賽會案目錄」。其他展覽會可見同一檔案，01-27-1-(2)，「比使照請派員赴北京珍奇賽會案提要」；01-27-2-(2)，「美使函請赴西嘎哥開辦四百年誌慶萬國賽奇會案目錄」。

92. 見 Mark Bennitt, ed., *History of the Louisiana Purchase Exposition: St. Louis World's Fair of 1904*, p. 292.

93. 見 China. Imperial Commission, Louisiana Purchase Exposition, 1904, *China: Catalogue of the Collection of Chinese Exhibits at the Louisiana Purchase Exposition*, pp. 4, 33, 143-144.

94. 1876 年費城博覽會的展覽目錄見 The Inspector General of Chinese Maritime Customs, *China: Catalogue of the Chinese Imperial Maritime Customs Collection at the United States International Exhibition, Philadelphia, 1876* (Shanghai: Statistical Department of the Inspectorate General of Customs, 1876). 聖路易博覽會中上海參展品見 China. Imperial Commission, Louisiana Purchase Exposition, 1904, *China: Catalogue of the Collection of Chinese Exhibits at the Louisiana Purchase Exposition*, pp. 187-225.

95. 見〈各國賽會公會〉，《外交檔》，02-20-2-(1)，「美國散魯伊斯慶賀購得魯義地方百年紀念萬國賽會案目錄」；02-20-2-(3)，「散魯伊斯會」。

96. 見 Carol Ann Christ, "The Sole Guardians of the Art Inheritance of Asia": Japan at the 1904 St. Louis World's Fair," pp. 697-698; J. W. Buel, ed., *Louisiana and the Fair: An Exposition of the World, Its People and Their Achievements*, vol. 10, pp. 3711-3717; Timothy J. Fox and Duane R. Sneddeker, *From the Palaces to the Pike: Visions of the 1904 World's Fair*, pp. 128-129. 筆者在聖路易「密蘇里歷史學會」的收藏中曾見一蓋有美國海關章記的德國展示用木櫃，呈三角形，可嵌入角落，成為轉角置物櫃，可見德國的展覽在國內已完成設計，全套裝潢運至美國後再組裝。

97. 見〈各國賽會公會〉，《外交檔》，02-20-2-(1)，「美國散魯伊斯慶賀購得魯義地方百年紀念萬國賽會案目錄」。

98. 見 Mark Bennitt, ed., *History of the Louisiana Purchase Exposition: St. Louis World's Fair of 1904*, p. 287; *Official Catalogue of Exhibits, Universal Exposition, St. Louis, 1904*, pp. 16, 31, 76.

99. J. W. Buel, ed., *Louisiana and the Fair: An Exposition of the World, Its People and Their Achievements*, vol. 9, pp. 3438-3446.

100. 關於中國得獎物品的清單，見農工商部統計處編，《農工商部統計表》，第 1 次，第 6 冊（北京：農工商部統計處，1908），頁 28 上 -29 上。

101. 除了註 27 所引資料外，筆者在「密蘇里歷史學會」的圖書館中，曾翻閱上千張聖路易博覽會的檔案照片。

102. 見 Mark Bennitt, ed., *History of the Louisiana Purchase Exposition: St. Louis World's Fair of 1904*, p. 296.

103. 關於十六世紀後中國外銷工藝品的研究無以數計，僅提供二本以中美貿易為主的書籍作為參考：Carl L. Crossmam, *A Catalogue of Chinese Export Paintings, Furniture, Silver and Other Objects* (Salem: The Peabody Museum of Salem, MA, 1970); Carl L. Crossman, *The Decorative Arts of the China Trade: Paintings, Furnishings and Exotic Curiosities* (Suffolk: Antique Collector's Club, 1991).

104. 見 Carl L. Crossman, *The Decorative Arts of the China Trade: Paintings, Furnishings and Exotic Curiosities*, p. 287. 關於聖路易博覽會中廣州牙雕作品的記載，見 Mark Bennitt, ed., *History of the Louisiana Purchase Exposition: St. Louis World's Fair of 1904*, p. 298.

105. 見 Carl L. Crossman, *The Decorative Arts of the China Trade: Paintings, Furnishings and Exotic Curiosities*, p. 294; Craig Clunas, *Chinese Carving* (London: The Victoria and Albert Museum, 1996), p. 26.

106. 關於中國十六世紀後家具的研究，可參考王世襄，《明式家具研究》（香港：三聯書店有限公司，1991）；古斯塔夫・艾克，《中國花梨家具圖考》（北京：新華書店，1991）。

107. 見 Craig Clunas, *Chinese Furniture* (London: Bamboo Publishing Ltd., 1988), pp. 31, 33; Mark Bennitt, ed., *History of the Louisiana Purchase Exposition: St. Louis World's Fair of 1904*, pp. 291, 293, 297, 299; David R. Francis, *The Universal Exposition of 1904* (St. Louis: Louisiana Purchase Exposition Company, 1913), p. 317.

108. Jonathan Hay, "Toward a Theory of Intercultural," *RES*, no. 35 (Spring 1999), pp. 5-9.

109. 關於晚清振興工商業及新機構的設立，除了前引李達嘉之文外，可見阮忠仁，《清末民初農工商機構的設立 ── 政府與經濟現代化關係之探討（1903-1916）》（臺北：國立臺灣師範大學歷史研究所，1988）；龔俊編，《中國新工業發展史大綱》（臺北：華世出版社，1978）。

110. 見彭澤益編，《中國近代手工業史資料》，第 2 卷（北京：三聯書店，1957），頁 505-576。

111. 同上，頁 515-520、575。關於黃思永生平事蹟，見金梁，《光宣小記》，收入《民國史料筆記叢刊》（上海：上海書店，1998），頁 13；寶鎮輯，《國朝書畫家筆錄》，收入周駿富輯，《清代傳記叢刊》（臺北：明文書局，1985），頁 450-451。

112. 見〈詳述華商河內賽會情形〉，收入廣文編譯所，《外交報彙編》，第 21 冊，頁 65-66。

113. 見 Mark Bennitt, ed., *History of the Louisiana Purchase Exposition: St. Louis World's Fair of 1904*, p. 292; China. Imperial Commission, Louisiana Purchase Exposition, 1904, *China: Catalogue of the Collection of Chinese Exhibits at the Louisiana Purchase Exposition*, pp. 56-57.

114. 見〈華物赴賽〉，收入廣文編譯所，《外交報彙編》，第 21 冊，頁 46。關於聖路易方面，見農工商部統計處編，《農工商部統計表》，第 1 次，第 6 冊，頁 29 下；Mark Bennitt, ed., *History of the Louisiana Purchase Exposition: St. Louis World's Fair of 1904*, pp. 292, 294; China. Imperial Commission, Louisiana Purchase Exposition, 1904, *China: Catalogue of the Collection of Chinese Exhibits at the Louisiana Purchase Exposition*, pp. 54-57.

115. 關於中國琺瑯器的研究，見劉良佑，《故宮所藏琺瑯器的研究》（臺北：國立故宮博物院，1987），頁 9-21；Helmut Brinker and Albert Lutz, *Chinese Cloisonné: The Pierre Uldry Collection* (New York: The Asia House Galleries, 1989), pp. 80-93, 125-142.

116. 見張鴻藻，〈西湖博覽會中之北平工業品〉，《東方雜誌》，第 26 卷第 10 號（1929 年 5 月），頁 84-85。

117. 見 Mark Bennitt, ed., *History of the Louisiana Purchase Exposition: St. Louis World's Fair of 1904*, p. 296; China. Imperial Commission, Louisiana Purchase Exposition, 1904, *China:*

Catalogue of the Collection of Chinese Exhibits at the Louisiana Purchase Exposition, p. 50.

118. 見 China. Imperial Commission, Louisiana Purchase Exposition, 1904, *China: Catalogue of the Collection of Chinese Exhibits at the Louisiana Purchase Exposition*, pp. 129-144; Mark Bennitt, ed., *History of the Louisiana Purchase Exposition: St. Louis World's Fair of 1904*, p. 295.

119. 見 David R. Francis, *The Universal Exposition of 1904*, p. 317. 端方可說是清末最重要的收藏家，現今華盛頓弗利爾美術館（Freer Gallery）本的《洛神賦圖卷》即為其收藏，於 1911 年左右賣給美國收藏家弗利爾（Charles Lang Freer）。見 Warren I. Cohen, *East Asian Art and American Culture: A Study in International Relations* (New York: Columbia University Press, 1992), pp. 62-71.

120. Warren I. Cohen, *East Asian Art and American Culture: A Study in International Relations*, pp. 12-73.

121. 見 China. Imperial Commission, Louisiana Purchase Exposition, 1904, *China: Catalogue of the Collection of Chinese Exhibits at the Louisiana Purchase Exposition*, pp. 51-57, 67.

122. 見 Paul Greenhalgh, *Ephemeral Vistas: The Expositions Universelles, Great Exhibitions, and World's Fairs, 1851-1939*, pp. 142-171; Debora L. Silverman, *Art Nouveau in Fin-de-Siècle France: Politics, Psychology, and Style*, pp. 1-2; Paul Greenhalgh, "Introduction," in Paul Greenhalgh, ed., *Art Nouveau, 1890-1914* (London:V & A Publications, 2000), pp. 14-35.

123. 見 United States Centennial Commission, *International Exhibition, 1876, Official Catalogue*, p. viii.

124. 見 Mark Bennitt, ed., *History of the Louisiana Purchase Exposition: St. Louis World's Fair of 1904*, pp. 483-487.

125. 見 Frank Parker Stockbridge, ed., *The Art Gallery of the Universal Exposition*, p. 68; J. W. Buel, ed., *Louisiana and the Fair: An Exposition of the World, Its People and Their Achievements*, vol. 7, pp. 2445-2457; Timothy J. Fox and Duane R. Sneddeker, *From the Palaces to the Pike: Visions of the 1904 World's Fair*, p. 138; Mark Bennitt, ed., *History of the Louisiana Purchase Exposition: St. Louis World's Fair of 1904*, pp. 483-559.

126. 見 Richard L. Wilson, *The Potter's Brush: The Kenzan Style in Japanese Ceramics*, pp. 22-44.

127. 見 Mark Bennitt, ed., *History of the Louisiana Purchase Exposition: St. Louis World's Fair of 1904*, pp. 521, 534.

128. 見 China. Imperial Commission, Louisiana Purchase Exposition, 1904, *China: Catalogue of the Collection of Chinese Exhibits at the Louisiana Purchase Exposition*, pp. 15, 67, 75, 281-282.

129. 見 Carol Duncan, "Art Museums and the Ritual of Citizenship," in Ivan Karp and Steven D. Lavine, eds., *Exhibiting Cultures: The Poetics and Politics of Museum Display*, pp. 88-103.

130. 關於「國粹」與《國粹學報》，見 Laurence A. Schneider, "National Essence and the New Intelligentsia," in Charlotte Furth, ed., *The Limits of Change: Essays on Conservative Alternatives Republican China* (Cambridge: Harvard University Press, 1976), pp. 57-89; Lydia H. Liu, *Translingual Practice: Literature, National Culture, and Translated Modernity---China, 1900-1937* (Stanford, Calif.: Stanford University Press, 1995), pp. 239-246; 喻大華，《晚清文化保守思潮研究》（北京：人民出版社，2001），頁 82-104。

131. 關於劉師培等在《國粹學報》「美術篇」上的論文，見該學報第三年第 1 號至第 5 號

（光緒三十三年〔1907〕1 月至 5 月）。

132. 關於晚清國族論述，見沈松僑，〈我以我血薦軒轅 ── 黃帝神話與晚清的國族建構〉，《台灣社會研究季刊》，第 28 期（1997 年 12 月），頁 1-77；〈振大漢之天聲 ── 民族英雄系譜與晚清的國族想像〉，《中央研究院近代史研究所集刊》，第 33 期（2000 年 6 月），頁 81-158。

133. 見 Lydia H. Liu, *Translingual Practice: Literature, National Culture, and Translated Modernity---China, 1900-1937*, pp. 244-45.

134. Mark Bennitt, ed., *History of the Louisiana Purchase Exposition: St. Louis World's Fair of 1904*, pp. 291, 293, 294, 295, 296, 297, 298.

135. 在費城博覽會的中國展覽目錄中未見模型，而該博覽會相關出版品也不見關於模型展示的描述。見 The Inspector General of Chinese Maritime Customs, *China: Catalogue of the Chinese Imperial Maritime Customs Collection at the United States International Exhibition, Philadelphia, 1876*; George T. Ferris, *Gems of the Centennial Exhibition* (New York: D. Appleton and Co., 1877), pp. 81-87; *Magee's Illustrated Guide of Philadelphia and the Centennial Exhibition* (Philadelphia: R. Magee and Son, 1876), pp. 112-168; *Frank Leslie's Illustrated Historical Register of the Centennial Exhibition, 1876* (New York: Frank Leslie's Publishing House, 1877).

136. J. W. Buel, ed., *Louisiana and the Fair: An Exposition of the World, Its People and Their Achievements*, vol. 9, pp. 3403-3404.

137. 見 Walter Benjamin, Rodney Livingstone, trans., "The Return of Flâneur," in *Walter Benjamin: Selected Writings*, vol. 2, 1927-1934 (Cambridge: The Belknap Press of Harvard University Press, 1999), pp. 262-267. 班雅明所說的「漫遊者」雖永遠在移勤，但仍以特別方式觀看特定景觀，其中應包括為時短暫的定點凝視。事實上，班雅明在解釋「漫遊者」如何在都市快速移動的人群及事物中見到風景（landscape），即是將運動轉成靜止，方能見到。此一觀念與其歷史觀接近，見 Hannah Arendt, "Introduction: Walter Benjamin, 1892-1940," in Hannah Arendt, ed., Harry Zohn, trans., *Illuminations: Essays and Reflections* (New York: Schocken Books, 1968), pp. 12-14.

138. 主要觀念見 Debora L. Silverman, "The 1889 Exhibition: The Crisis of Bourgeois Individualism," pp. 71-91; Thomas Richards, *The Commodity Culture of Victorian England: Advertising and Spectacle, 1851-1914*, pp. 1-72; Tony Bennett, "The Exhibitionary Complex," pp. 73-102.

139. 見 Dorothy Daniels Birk, *The World Came to St. Louis: A Visit to the 1904 World's Fair* (St. Louis: Chalice Press, 1979), pp. 71-72; Carol Ann Christ, "Japan's Seven Acres: Politics and Aesthetics at the 1904 Louisiana Purchase Exposition," pp. 3-15.

140. Mark Bennitt, ed., *History of the Louisiana Purchase Exposition: St. Louis World's Fair of 1904*, p. 287; Martha R. Clevenger, ed., *"Indescribably Grand": Diaries and Letters from the 1904 World's Fair*, p. 58.

141. Sir Isidore Spielmann, compiled, *Royal Commission, St. Louis International Exhibition 1904, The British Section* (London: Hudson and Kearns, 1906), pp. 248, 249, 287, 288, 289, 332, 333, 334, 336, 340, 341, 366, 393, 398, 399, 401, 402, 419, 431, 432, 433, 434, 436, 437, 438, 440, 444. 關於攝影與現代性的研究，見 Walter Benjamin, "A Short History of Photography," in Alan Trachtenberg, ed., *Classic Essays on Photography* (New Haven: Leete's Island

Books, 1980), pp. 199-216.

142. 關於中國若干觀看情境，見 Craig Clunas, *Pictures and Visuality in Early Modern China* (Princeton University Press, 1997), pp. 102-133.

143. 見 Wu Hung, "Tiananmen Square: A Political History of Monuments," *Representations*, no. 35 (Summer 1991), pp. 84-117.

144. 關於漢陽鋼鐵廠的展品，見 China. Imperial Commission, Louisiana Purchase Exposition, 1904, *China: Catalogue of the Collection of Chinese Exhibits at the Louisiana Purchase Exposition*, p. 109.

145. 見〈各國賽會公會〉，《外交檔》，02-20-2-(1)，「散魯伊斯會」。

146. 見 Mark Bennitt, ed., *History of the Louisiana Purchase Exposition: St. Louis World's Fair of 1904*, p. 291; *World's Fair Bulletin*, vol. 5, no. 6, p. 56.

147. 見陳霞飛主編，《中國海關密檔：赫德、金登干函電匯編》，第 7 卷，頁 368；〈各國賽會公會〉，《外交檔》，02-20-2-(1)，「散魯伊斯會」。

148. Mark Bennitt, ed., *History of the Louisiana Purchase Exposition: St. Louis World's Fair of 1904*, p. 287.

149. 見〈各國賽會公會〉，《外交檔》，02-20-2-(1)，「美國散魯伊斯慶賀購得魯義地方百年紀念萬國賽會案目錄」；〈聖路易賽會之華式房屋〉，《時報》，1904 年 7 月 6 日，2 張 6 頁；*World's Fair Bulletin*, vol. 4, no. 10, pp. 3-4. 筆者曾翻閱相關研究，並未發現任何關於溥倫宅邸的記載或討論，例如趙志忠，《北京的王府與文化》（北京：燕山出版社，1998）。

150. 見〈賽會彙記〉，收入廣文編譯所，《外交報彙編》，第 21 冊，頁 91。

151. 見 William H. Rau, *The Greatest of Expositions Completely Illustrated*, p. 67; Carol Ann Christ, "The Sole Guardians of the Art Inheritance of Asia": Japan at the 1904 St. Louis World's Fair," pp. 675-710.

152. Cheng-hua Wang, "Presenting the Empress Dowager to the World: Cixi's Images and Self-fashioning in Late-Qing Politics," pp. 1-27.

153. 見李圭，《環游地球新錄》，收入鍾叔河主編，《走向世界叢書》，第 6 冊，頁 201-239；黎建昌，《西洋雜誌》，收入鍾叔河主編，《走向世界叢書》，第 6 冊，頁 479-486；梁啟超，《新大陸游記及其他》，收入鍾叔河主編，《走向世界叢書》，第 10 冊，頁 520；錢單士厘，《癸卯旅行記》，收入鍾叔河主編，《走向世界叢書》，第 10 冊，頁 685-691；廣文編譯所，《外交報彙編》，第 1 冊之〈論各省派員賽會辦法未合〉，頁 265-268；〈論倫貝子賽會之結果〉，頁 505-508；〈書美洲學報實業界記散魯伊斯博覽會中國入賽情形後〉，頁 599-610；廣文編譯所，《外交報彙編》，第 21 冊之〈華物赴賽〉，頁 46；〈詳述華商河內賽會情形〉，頁 65-66；〈賽會彙記〉，頁 91-92；〈賽會近事〉，頁 100-101。另曾紀澤出使英、法日記中也提及博覽會，但記述簡短。

154. 關於《時報》的研究，見 Joan Judge, *Print and Politics: 'Shibao' and the Culture of Reform in Late Qing China* (Stanford, Calif.: Stanford University Press, 1996), pp. 17-53.

155. 例如《時報》，1904 年 6 月 13 日，2 張 6 頁；1904 年 6 月 20 日，1 張 6 頁，2 張 6 頁；1904 年 7 月 3 日，2 張 6 頁。

156. 見《時報》，1905 年 3 月 21 日，2 張 7 頁；1905 年 4 月 4 日，2 張 7 頁；1905 年 4 月 5 日，
2 張 7 頁；1905 年 4 月 6 日，2 張 7 頁。

徵引書目

近人論著

王世襄
　　1991　《明式家具研究》，香港：三聯書店有限公司。

古偉瀛
　　1986　〈從「炫奇」、「賽珍」到「交流」、「商戰」：中國近代對外關係的一個側面〉，
　　　　　《思與言》，第 24 卷第 3 期（9 月），頁 1-18。

古斯塔夫‧艾克
　　1991　《中國花梨家具圖考》，北京：新華書店。

外交檔
　　　　　中央研究院近代史研究所藏

吉田光邦編
　　1996　《万国博覧会の研究》，京都：思文閣出版。

吉見俊哉
　　1992　《博覧会の政治学：まなざしの近代》，東京：中央公論社。

朱家溍
　　1982　〈德齡、容齡所著書中的史實錯誤〉，《故宮博物院院刊》，第 4 期，頁 25-46。

呂紹理
　　2000　〈始政四十周年紀念博覽會之研究〉，《北台灣鄉土文化學術研討會論文集》，
　　　　　臺北：國立政治大學歷史系，頁 325-353。
　　2002　〈展示台灣：1903 年大阪內國勸業博覽會台灣館之研究〉，《台灣史研究》，第
　　　　　9 卷第 2 期（12 月），頁 103-144。

李圭
　　1985　《環游地球新錄》，收入鍾叔河主編，《走向世界叢書》，第 6 冊，長沙：岳
　　　　　麓書社。

李達嘉
　　1994　《商人與政治 —— 以上海為中心的探討（1895-1914）》，臺北：國立臺灣大學
　　　　　歷史學研究所博士論文。

汪岳波選編
　　1987　〈晚清赴美參加聖路易斯博覽會史料〉，《歷史檔案》，第 28 期，頁 22-33。

汪萊茵
　　1986　《故宮舊聞軼話》，天津：天津人民出版社。
　　1992　《清宮藏照揭秘》，太原：書海出版社。

沈松僑

1997 〈我以我血薦軒轅 ── 黃帝神話與晚清的國族建構〉,《台灣社會研究季刊》,
　　　第 28 期（12 月）,頁 1-77。
2000 〈振大漢之天聲 ── 民族英雄系譜與晚清的國族想像〉,《中央研究院近代史研
　　　究所集刊》,第 33 期（6 月）,頁 81-158。

阮忠仁
1988 《清末民初農工商機構的設立 ── 政府與經濟現代化關係之探討（1903-
　　　1916）》,臺北：國立臺灣師範大學歷史研究所。

芳井敬郎
1996 〈第 5 回内国勧業博のディスプレー〉,收入吉田光邦編,《万国博覧会の研究》,
　　　京都：思文閣出版,頁 287-306。

金松喬等纂修
1938 《愛新覺羅宗譜》,宗室甲冊,奉天：愛新覺羅修譜處。

金梁
1998 《光宣小記》,收入《民國史料筆記叢刊》,上海：上海書店。

容齡
1957 《清宮瑣記》,北京：北京出版社。

時報
1904 6 月 13 日,2 張 6 頁；6 月 20 日,1 張 6 頁；6 月 20 日,2 張 6 頁；7 月 3 日,
　　　2 張 6 頁；7 月 6 日,2 張 6 頁。
1905 3 月 21 日,2 張 7 頁；4 月 4 日,2 張 7 頁；4 月 5 日,2 張 7 頁；4 月 6 日,
　　　2 張 7 頁。

馬敏
1988 〈中國走向世界的新步幅 ── 清末商品賽會活動述評〉,《近代史研究》,第 1 期,
　　　頁 115-132。

國粹學報
1907 「美術篇」第 1 號至第 5 號（1 月至 5 月）。

張鴻藻
1929 〈西湖博覽會中之北平工業品〉,《東方雜誌》,第 26 卷第 10 號（5 月）,頁 84-
　　　86。

梁啟超
1985 《新大陸游記及其他》,收入鍾叔河主編,《走向世界叢書》,第 10 冊,長沙：
　　　岳麓書社。

陳霞飛主編
1990 《中國海關密檔：赫德、金登干函電匯編》,第 7 卷,北京：中華書局。

喻大華
2001 《晚清文化保守思潮研究》,北京：人民出版社。

彭澤益編
1957 《中國近代手工業史資料》,第 2 卷,北京：三聯書店。

楊學琛、周遠廉

　　1986　《清代八旗王公貴族興衰史》，瀋陽：遼寧人民出版社。

農工商部統計處編

　　1908　《農工商部統計表》，第 1 次，第 6 冊，北京：農工商部統計處。

趙志忠

　　1998　《北京的王府與文化》，北京：燕山出版社。

趙祐志

　　1997　〈躍上國際舞臺：清季中國參加萬國博覽會之研究（1866-1911）〉，《國立臺灣師範大學歷史學報》，第 25 期（6 月），頁 287-344。

劉北氾、徐啟憲編

　　1994　《故宮珍藏人物寫真選》，北京：紫禁城出版社。

劉良佑

　　1987　《故宮所藏琺瑯器的研究》，臺北：國立故宮博物院。

廣文編譯所

　　1964　《外交報彙編》，臺北：廣文書局。

黎建昌

　　1985　《西洋雜誌》，收入鍾叔河主編，《走向世界叢書》，第 6 冊，長沙：岳麓書社。

憲政編查館輯錄

　　1911　《大清法規大全》，出版地不詳：政學社。

錢單士厘

　　1985　《癸卯旅行記》，收入鍾叔河主編，《走向世界叢書》，第 10 冊，長沙：岳麓書社。

鄺兆江

　　1980　〈慈禧形象與慈禧研究初探〉，《大陸雜誌》，第 61 卷第 3 期（9 月），頁 104-111。

　　2000　〈慈禧寫照的續筆：華士‧胡博〉，《故宮博物院院刊》，第 1 期，頁 81-91。

羅煥光

　　1995　〈清慈禧畫像〉，《歷史文物》，第 5 卷第 5 期（12 月），頁 108。

竇鎮輯

　　1985　《國朝書畫家筆錄》，收入周駿富輯，《清代傳記叢刊》，臺北：明文書局。

龔俊編

　　1978　《中國新工業發展史大綱》，臺北：華世出版社。

Anonymous

　　1876　*Magee's Illustrated Guide of Philadelphia and the Centennial Exhibition*, Philadelphia: R. Magee and Son.

Appelbaum, Stanley

　　1980　*The Chicago World's Fair of 1893: A Photographic Record*, New York: Dover Publications,

Inc.

Arendt, Hannah
1968 "Introduction: Walter Benjamin, 1892-1940," in Hannah Arendt, ed., Harry Zohn, trans., *Illuminations: Essays and Reflections*, New York: Schocken Books.

Benedict, Burton
1994 "Rituals of Representation: Ethnic Stereotypes and Colonized Peoples at World's Fair," in Robert W. Rydell and Nancy Gwinn, eds., *Fair Representations: World's Fairs and the Modern World*, Amsterdam: VU University Press, pp. 28-60.

Benjamin, Walter
1980 "A Short History of Photography," in Alan Trachtenberg, ed., *Classic Essays on Photography*, New Haven: Leete's Island Books, pp. 199-216.
1999 "Paris, Capital of the Nineteenth Century," in his *The Arcades Project*, trans. by Howard Eiland and Kevin McLaughlin, Cambridge: The Belknap Press of Harvard University Press, pp. 3-13.
1999 "The Return of Flâneur," in Rodney Livingstone, trans., *Walter Benjamin: Selected Writings*, Cambridge: The Belknap Press of Harvard University Press, pp. 262-267.

Bennett, Tony
1988 "The Exhibitionary Complex," *New Formations*, no. 4 (Spring), pp. 73-102.

Bennitt, Mark ed.
1905 *History of the Louisiana Purchase Exposition: St. Louis World's Fair of 1904*, St. Louis: Universal Exposition Publishing Co.

Birk, Dorothy Daniels
1979 *The World Came to St. Louis: A Visit to the 1904 World's Fair*, St. Louis: Chalice Press.

Breitbart, Eric
1907 *A World on Display: Photographs from the St. Louis World's Fair, 1904*, Albuquerque: University of New Mexico Press.
1994 *A World on Display: The St. Louis World's Fair of 1904*, Corrales: New Deal Films Inc.

Brinker, Helmut and Albert Lutz
1989 *Chinese Cloisonné: The Pierre Uldry Collection*, New York: The Asia House Galleries.

Buel, J. W. ed.
1904 *Louisiana and the Fair: An Exposition of the World, Its People and Their Achievements*, St. Louis: World's Progress Publishing Co.

Carl, Katherine A.
1905 "With the Empress Dowager," *The Century Magazine*, vol. LXX, no. 6 (October), pp. 803-804.
1986 *With the Empress Dowager of China*, London: KPI Limited.

China. Imperial Commission, Louisiana Purchase Exposition, 1904
1904 *China: Catalogue of the Collection of Chinese Exhibits at the Louisiana Purchase*

Exposition, St. Louis, 1904, St. Louis, The Imperial Chinese Commission, Louisiana Purchase Exposition.

Christ, Carol Ann

1996 "Japan's Seven Acres: Politics and Aesthetics at the 1904 Louisiana Purchase Exposition," *Gateway Heritage*, vol. 17, no. 2 (Fall), pp. 3-15.

2000 ""The Sole Guardians of the Art Inheritance of Asia": Japan at the 1904 St. Louis World's Fair," *Positions: East Asia Cultures Critique*, vol. 8, no. 3 (Winter), pp. 675-711.

Clevenger, Martha R.

1996 "Through Western Eyes: Americans Encounter Asians at the Fair," *Gateway Heritage*, vol. 17, no. 2 (Fall), pp. 42-51.

Clevenger, Martha R. ed.

1996 *"Indescribably Grand": Diaries and Letters from the 1904 World's Fair*, St. Louis: Missouri Historical Society Press.

Clunas, Craig

1988 *Chinese Furniture*, London: Bamboo Publishing Ltd.

1996 *Chinese Carving*, London: The Victoria and Albert Museum.

1997 *Pictures and Visuality in Early Modern China*, Princeton University Press.

Coats, A. W.

1961 "American Scholarship Comes of Age: The Louisiana Purchase Exposition 1904," *Journal of the History of Ideas*, vol. 22, pp. 404-417.

Cohen, Warren I.

1992 *East Asian Art and American Culture: A Study in International Relations*, New York: Columbia University Press.

Conant, Ellen P.

1991 "Refractions of the Rising Sun: Japan's Participation in International Exhibitions 1862-1910," in Tomoko Sato and Toshio Watanabe, eds., *Japan and Britain: An Aesthetic Dialogue 1850-1930*, London: Lund Humphries.

Conger, Sara Piker

1910 *Letters from China: With Particular Reference to the Empress Dowager and the Women of China*, Chicago: A. C. McClurg and Co.

Cortinovis, Irene E.

1977 "China at the St. Louis World's Fair," *Missouri Historical Review*, vol. LXXII, no. 1 (October), pp. 59-66.

Crossmam, Carl L.

1970 *A Catalogue of Chinese Export Paintings, Furniture, Silver and Other Objects*, Salem: The Peabody Museum of Salem, MA.

1991 *The Decorative Arts of the China Trade: Paintings, Furnishings and Exotic Curiosities*, Suffolk: Antique Collector's Club.

Duncan, Carol

 1991 "Art Museums and the Ritual of Citizenship," in Ivan Karp and Steven D. Lavine, eds., *Exhibiting Cultures: The Poetics and Politics of Museum Display*, Washington D.C.: Smithsonian Institution Press, pp. 88-103.

Edwards, Sue Bradford

 1996 "Imperial East Meets Democratic West: The St. Louis Press and the Fair's Chinese Delegation," *Gateway Heritage*, vol. 17, no. 2 (Fall), pp. 32-41.

Ferris, George T.

 1877 *Gems of the Centennial Exhibition*, New York: D. Appleton and Co.

Findling, John E. ed.

 1990 *Historical Dictionary of World's Fair and Exposition, 1851-1988*, N.Y.: Greenwood Press, Inc.

Fox, Timothy J. and Duane R. Sneddeker

 1997 *From the Palaces to the Pike: Visions of the 1904 World's Fair*, St. Louis: Missouri Historical Society Press.

Francis, David R.

 1913 *The Universal Exposition of 1904*, St. Louis: Louisiana Purchase Exposition Company.

Fraser, John

 1993 "The Wicked Witch of the East," *Saturday Night* (June), pp. 10-11.

Gilbert, James

 1994 "World's Fairs as Historical Events," in Robert W. Rydell and Nancy Gwinn, eds., *Fair Representations: World's Fairs and the Modern World*, Amsterdam: VU University Press, pp. 20-22.

Greenhalgh, Paul

 1988 *Ephemeral Vistas: The Expositions Universelles, Great Exhibitions, and World's Fairs, 1851-1939*, Manchester: Manchester University Press.

 1989 "Education, Entertainment and Politics: Lessons from the Great International Exhibition," in Peter Vergo, ed., *The New Museology*, London: Reaktion Books Ltd., pp. 75-98.

 2000 "Introduction," in Paul Greenhalgh, ed., *Art Nouveau, 1890-1914*, London: V & A Publications.

Hanson, John Wesley

 1904 *The Official History of the Fair*, St. Louis: JWH and the St. Louis Fair Officials.

Hay, Jonathan

 1999 "Toward a Theory of Intercultural," *RES*, no. 35 (Spring), pp. 5-9.

Hendershott, Robert L.

 1994 *The 1904 St. Louis World's Fair: The Louisiana Purchase Exposition Mementos and Memorabilia*, Iola, Wisconsin: Kurt R. Krueger Publishing.

Hinsley, Curtis M.

 1991 "The World as Marketplace: Commodification of the Exotic at the World's Columbia Exposition, Chicago, 1893," in Ivan Karp and Steven D. Lavine, eds., *Exhibiting Cultures: The Poetics and Politics of Museum Display*, Washington D.C.: Smithsonian Institution Press, pp. 344-365.

Iglauer, Henry S.

 1966 "The Demolition of the Louisiana Purchase Exposition of 1904," *Missouri Historical Society Bulletin*, vol. 22, no. 4, part 1 (July), pp. 457-467.

Inventories of American Painting and Sculpture

 Website：http://nmaa_ryder.si.edu

Jensen, Billie Snell

 1979 "The World's Fair of 1904: St. Louis Celebrates," in Frances H. Stadler and the Missouri Historical Society, *Louisiana Purchase Exposition: The St. Louis World's Fair of 1904*, St. Louis: Missouri Historical Society, pp. 5-26.

Judge, Joan

 1996 *Print and Politics: 'Shibao' and the Culture of Reform in Late Qing China*, Stanford, Calif.: Stanford University Press.

Leslie, Frank

 1877 *Frank Leslie's Illustrated Historical Register of the Centennial Exhibition, 1876*, New York: Frank Leslie's Publishing House.

Liu, Lydia H.

 1995 *Translingual Practice: Literature, National Culture, and Translated Modernity---China, 1900-1937*, Stanford, Calif.: Stanford University Press.

MacFarquhar, Emily

 1992 "The Dowager Got a Bad Rap," *New York Times Book Review* (May 3), p. 12.

Mitchell, Timothy

 1991 *Colonizing Egypt*, Berkeley: The University of California Press.

 1992 "Orientalism and the Exhibitionary Order," in Nicholas B. Dirks, ed., *Colonialism and Culture*, Ann Arbor: University of Michigan Press, pp. 289-317.

Moy, James S.

 1993 *Marginal Sights: Staging the Chinese in America*, Iowa City: The University of Iowa Press.

Official Catalogue

 1904 *Official Catalogue of Exhibitors, Universal Exposition, St. Louis, 1904, Division of Exhibits, Department B, Art*, St. Louis: The Official Catalogue Company.

 1904 *Official Catalogue of Exhibits, Universal Exposition, St. Louis, 1904*, St. Louis: The Official Catalogue Company.

Provenzo, Jr., Eugene F.

 1979 "Education and the Louisiana Purchase Exposition," in Frances H. Stadler and the

Missouri Historical Society, *Louisiana Purchase Exposition: The St. Louis World's Fair of 1904*, St. Louis: Missouri Historical Society, pp. 109-119.

Raiche, Stephen J.
1972 "The World's Fair and the New St. Louis, 1896-1904," *Missouri Historical Review*, vol. LXVII, no. 1 (October), pp. 99-121.

Rau, William H.
1904 *The Greatest of Expositions Completely Illustrated*, St. Louis: The Official Photographic Company of the Louisiana Purchase Exposition.

Reid, Robert A.
1904 *Sights, Scenes and Wonders at the World's Fair*, St. Louis: Official Photographic Company.

Richards, Thomas
1990 "The Great Exhibition of Things," in his *The Commodity Culture of Victorian England: Advertising and Spectacle, 1851-1914*, Stanford, Calif.: Stanford University Press, pp. 17-72.

Rydell, Robert W.
1984 *All the World's a Fair: Visions of Empire at American International Expositions, 1876-1916*, Chicago: The University of Chicago Press.
1992 "The Literature of International Expositions," in his *The Book of Fairs: Materials about World's Fairs, 1834-1916, in the Smithsonian Institution Libraries*, Washington D.C.: Smithsonian Institution, pp. 10-41.

Rydell, Robert W. and Nancy Gwinn, eds.
1994 *Fair Representations: World's Fairs and the Modern World*, Amsterdam: VU University Press.

Rydell, Robert W., John E. Findling, and Kimberly D. Pelle
2000 *Fair America: World's Fair in the United States*, Washington, DC: Smithsonian Institution Press.

Schneider, Laurence A.
1976 "National Essence and the New Intelligentsia," in Charlotte Furth, ed., *The Limits of Change: Essays on Conservative Alternatives Republican China*, Cambridge: Harvard University Press, pp. 57-89.

Schumacher, Lillian
不詳出版年 *A Wichita Girl Comes to the 1904 World's Fair*, St. Louis: The 1904 World's Fair Society.

Seagrave, Sterling
1993 *Dragon Lady: The Life and Legend of the Last Empress of China*, New York: Alfred A. Knopf.

Silverman, Debora L.
1977 "The 1889 Exhibition: The Crisis of Bourgeois Individualism," *Oppositions*, no. 8 (Spring), pp. 71-79.

1989 *Art Nouveau in Fin-de-Siècle France: Politics, Psychology, and Style*, Berkeley: University of California Press.

Spielmann, Sir Isidore, compiled
1906 *Royal Commission, St. Louis International Exhibition 1904, The British Section*, London: Hudson and Kearns.

Stockbridge, Frank Parker ed.
1905 *The Art Gallery of the Universal Exposition*, St. Louis: Universal Exposition Publishing Co.

Takada, Hiroko
1992 "Images of a Modern Nation: Meiji Japan and the Expositions, 1903-1904," pp. 10-23. 此文收入聖路易市「密蘇里歷史學會」之圖書館中，未附相關資料，僅知該文完成於年 4 月 1 日。

Tallis, John
1851 *Tallis's History and Description of the Crystal Palace and the Exhibition of the World's Industry in 1851*, London: John Tallis and Co.

The Cosmopolitan
1904 vol. XXXVII, no. 5 (September).

The Forest City
1904 vol. 1, no. 1 (April 14).

The Inspector General of Chinese Maritime Customs
1876 *China: Catalogue of the Chinese Imperial Maritime Customs Collection at the United States International Exhibition, Philadelphia, 1876*, Shanghai: Statistical Department of the Inspectorate General of Customs.

The Piker
1904 vol. 1, no. 2 (June), p. 35.

Tuin, Andrew Van Der
1978 "Recent Acquisition," *Missouri Historical Society Bulletin*, vol. XXXIV (April), pp. 176-177.

United States Centennial Commission
1876 *International Exhibition, 1876, Official Catalogue*, Philadelphia: John R. Nagle and Co.

Vennman, Barbara
1996 "Dragons, Dummies, and Royals: China at American World's Fairs, 1876-1904," *Gateway Heritage*, vol. 17, no. 2 (Fall), pp. 16-31.

Wang, Cheng-hua
2001 "Presenting the Empress Dowager to the World: Cixi's Images and Self-fashioning in Late-Qing Politics," a paper presented at the International Conference "New Directions in Chinese Women's History," Columbia University, New York, February 16-17.

Williams, Robert C.

1979　"'The Russians Are Coming!': Art and Politics at the Louisiana Purchase Exposition," in Frances H. Stadler and the Missouri Historical Society, *Louisiana Purchase Exposition: The St. Louis World's Fair of 1904*, St. Louis: Missouri Historical Society, pp. 70-93.

Wilson, Richard L.
2001　*The Potter's Brush: The Kenzan Style in Japanese Ceramics*, Washington D.C.: The Smithsonian Institution.

World's Fair Bulletin
1901　vol. 2, no. 10 (August).
1902　vol. 3, no. 8 (June); vol. 4, no. 2 (December).
1903　vol. 4, no. 3 (January); vol. 4, no. 5 (March); vol. 4, no. 6 (April); vol. 4, no. 10 (August); vol. 4, no. 12 (October); vol. 5, no. 1 (November); vol. 5, no. 2 (December).
1904　vol. 5, no. 4 (February); vol. 5, no. 6 (April); vol. 5, no. 8 (June); vol. 5, no. 9 (July); vol. 6, no. 2 (December).

Wu, Hung
1991　"Tiananmen Square: A Political History of Monuments," *Representations*, no. 35 (Summer), pp. 84-117.

3 走向「公開化」
慈禧肖像的風格形式、政治運作與形象塑造

引言

　　1904 年 5、6 月間，發生三件與慈禧太后（1835-1908）肖像有關的事情，若與當時重大的政治事件與議題相比，這些事情看似微不足道，也難有歷史效應。本文認為這三件事情不僅不是微塵泡沫，更啟示晚清歷史中重要的二大議題。其一關係著清朝轉變成國際社會中國家成員時，慈禧透過肖像的形象塑造成為國家代表；其二討論肖像成為統治者形象塑造最重要的媒介，並在新興的公共領域中塑造公眾輿論，成為具有影響實際政治的視覺資源。

　　這三件事情簡述如下。第一，1904 年 5 月慈禧開始與外國統治者、貴族及使節交換照片，並且留下正式記錄，應為官方機制。第二，同年 6 月 12 日到次年 12 月 29 日，有正書局頻頻在同樣奠基於上海的《時報》上刊登廣告，販售慈禧的照片。第三，同年 6 月 13 日，美國女畫家凱瑟琳・卡爾（Katherine A. Carl, ?-1938）所繪的慈禧油畫像運抵美國聖路易城，在揭幕儀式後，成為該城所辦萬國博覽會的展示品。

　　本文主要分為四個部分，其中三個部分即分別討論上述三件事情，透過分析檔案報紙等文獻及慈禧的攝影照片與油畫像，建構這些肖像與慈禧自我形象塑造的關係，並探究當這些肖像擁有超越以往的國內外觀眾時，晚清政治所可能有的變化。除此之外，本文也討論並未在外交或公共領域流通的慈禧傳統肖像畫，因為慈禧自我形象的塑造並不始於 1904 年，從較早的傳統肖像畫可見相對於慈安太后（1837-1881），慈禧如何建立有利於自己的形象。

一、導論：1904 年慈禧肖像相關議題

在清末紛擾多事的國內外變局中，1904 年與慈禧太后肖像有關的三件事看來既不相關，也微不足道。當年 5 月，慈禧開始與外國統治者、皇親貴族或外交人員交換攝影照片，此一象徵國際邦誼的親善行為留下正式記錄，應為官方機制；[1] 同年 6 月 12 日到次年 12 月 29 日，出版於上海的《時報》不定時刊登有正書局出售慈禧照片的廣告，列出具體的照片內容與販賣價格；同年 6 月 13 日，美國女畫家凱瑟琳·卡爾（當時宮中稱之為柯姑娘）所繪的慈禧油畫像運抵美國聖路易（St. Louis），並在萬國博覽會中揭幕展出。[2]

這三件事情所涉及的肖像在媒材上相差甚遠，也各有其製作與使用脈絡。再就能動者（agent）而言，攝影肖像的外交使用與油畫像的製作展出經過慈禧本人的推動，自有其政治考量；慈禧照片成為商品，出現在以上海租界為基地的消費市場上，並非清廷主動為之，卻可見新興媒體與商人的能動性（agency）。這三件事情若並置合觀，除了皆運用西洋肖像技術之外，有何歷史關連？另一方面，慈禧油畫像的展出不過是中美外交史中一個小註腳，慈禧照片的外交與社會流通既無關國計民生，也無涉於當時如火如荼進行的政治改革，更與主流藝術發展不相關連，這三件事情無論就現今政治外交史或藝術史研究，均可視為邊緣，研究的目的為何？

本文並不認為上述三件事情為歷史中的微塵泡沫，共同發生於 1904 年也並非偶然。這三件事情若置於 1904 年的歷史情境中解讀，其中的關連處與共通性指出重要的歷史訊息。就政治外交而言，首先是中國透過參與國際社會而來的國家建構與慈禧代表性的建立。慈禧身為皇太后，在以國家為主體的國際政治外交場域中，成為大清國的代表，與清朝的國家屬性合一，確立其統治者的地位。這關係著清朝國家屬性的進一步確認，與其在國際社會的代表，應為晚清政治外交史中重要的議題。除此之外，慈禧如何透過肖像的風格形式，傳達自己身為大清國統治者的角色，更是分析重點，也是藝術史的切入點。

與之相關但更為宏大的議題在於近現代政治與社會文化中統治者的再現與能見度，包括能見度所糾結的統治基礎。統治者的再現多半透過肖像而來，形象塑造為其重要用意，有其所針對的觀者。透過肖像而進行形象塑造並非近現代統治者所專擅，然而當觀者為大眾媒體與公共空間（包括公開展覽與報紙輿論）中所預設的「大眾」時，統治者所賴以生存的執政基礎觸及近現代社會的新興階層，

也就是所謂的「大眾」。此階層不是帝制中國傳統上所仰賴的皇親貴族與官僚士人等政治基礎，難以使用傳統社會的地位、財富與文化資本等刻度來區分，但透過報紙等輿論卻能揣測其意向，清末施政已不得不將大眾輿論納入視野。「大眾」也可針對統治者肖像，闡發意見，並連結時政而形塑輿論，擁護或顛覆當朝權要或政權本身。這不僅是政治史的議題，也因為涉及代表統治者的各種視覺或物質形式，包括最具再現功能的肖像，也是藝術史應該關心的研究課題。

中國帝王傳統中除了肖像可代表統治者外，其餘可作為帝王代表的事物尚有他種。最明顯的為皇帝發出的詔諭，以文字加上印章的視覺與物質雙重形式，代表皇帝的權威與意志。前人研究更標誌出皇帝手跡所具備的代表性與神聖性，甚且超越最具象的肖像。[3] 統治者在世痕跡具有意義並不侷限於傳統中國，但中國的特殊性在於強調以毛筆寫下的手跡。皇帝筆跡被賦予特殊的意義，觀者與接受者皆感受此意義。然而，到了近現代時期，肖像卻成為統治者最重要的代表，全球皆然，此點從慈禧肖像在 1904 年左右的政治運用與曝光度上即可見到。

再者，中國傳統中並不乏統治者的肖像，但在 1904 年的中國，當大眾媒體與公共空間開始蓬勃發展的時刻，統治者的身影以肖像形式公開出現在大眾面前，確實是新的歷史文化現象。傳統中國帝王像的能見度又如何呢？就帝王像形成制度的宋代之後而言，帝王像的能見度與流通性有其限制。如果以最嚴格的明代為例，除非子孫有祭祀崇拜的需要，帝王像並不容易得見，擁有更是限制重重。[4] 清代帝王像的能見度遠大於明代，例如雍正皇帝（1678-1735；1723-1735 在位）與乾隆皇帝（1711-1799；1736-1795 在位）留有眾多帝王像，某些甚至以貼落的形式，呈現在來朝的蒙古部族領袖與使臣前。[5] 即使如此，盛清時期帝王像仍遠非一般人所能見到，帝王的體貌更非民間普遍熟知並能加以議論。

身為皇太后的慈禧，雖為實際的統治者，但畢竟不是皇帝，又身為女性，其體貌原本應深藏於宮禁內。中國歷來的女性統治者，無論是身為女皇帝的武則天，或歷代以皇后或皇太后之名掌握大權的皇家女性，皆運用藝術媒介展現及謀取權力；[6] 然而，女主對於肖像的政治運用較為少見，慈禧乃為特例。慈禧運用肖像塑造形象並且賦予政治作用的做法，雖見於其前帝王，但其肖像能見度之廣，實為僅見。

1902 年慈禧首次成為影中人物，次年夏天主動入鏡拍攝系列影像；[7] 約於同時，慈禧接受西洋油畫家柯姑娘近身寫像；[8] 接續而來，1904 年慈禧肖像在外交

與社會場域中流通，橫跨中外界線。當慈禧油畫像在聖路易萬國博覽會中公開展覽時，其攝影照片不但在國際外交圈中流通，也在中國國內透過報紙媒體公開販售。博覽會為期七個月，參觀者二千萬人次，只要付得出門票，皆可一覽大清國皇太后肖像。[9] 攝影照片因為複製技術相對容易，流出宮廷的照片在民間散布，也可透過金錢交易而取得。這些關於慈禧肖像的林林總總若置於數年之前，仍然難以想像，1904 年的轉變確實值得探究。

慈禧油畫像與攝影像之間若相呼應的微妙關係，尤其是二者所顯示的「公開化」現象，發人省思。慈禧油畫像在聖路易的展出，已涉及公共空間中的展覽行為，所造成的大眾輿論雖有操控法則，卻非傳統帝后肖像的形象塑造可比擬想像。聖路易會場觀眾的組成與大眾輿論的形成雖非清廷所能控制，但慈禧願意將自己的肖像「暴露」在不知其名、無法揣度的群眾中，未嘗不能視為對於近現代世界公共空間與大眾輿論的新體會與新態度。另一方面，有正書局位於上海租界，販賣皇太后照片，清廷無可置喙，而賣出的慈禧照片，即使為平民買者毀損塗抹，辱及慈禧，也全非清廷所能掌握。雖然如此，在當時開放的氛圍中，清廷並未禁止慈禧攝影照片的買賣；甚至有資料顯示，就在 1904 年 5 月，慈禧接受外國使節夫人的建議，採取國際慣例，允許民間擁有君主肖像，以示愛戴之忱。[10]

1904 年的慈禧並非初次接觸肖像運用與形象塑造等課題，事實上，早在同治年間（1862-1875），慈禧已然入畫而留有肖像，皆為中國傳統繪畫的形制與風格。雖然本文重點在於新式的油畫像及攝影像，但慈禧以中國傳統繪畫所呈現的多幅肖像畫也一併討論，用以見出長期以來慈禧對於自我形象的塑造，以及不同時期形象的轉變。綜觀慈禧入宮後的際遇，隨著地位的改變，自有相應的形象塑造，所呈現的角色也有所不同。當本文時間的縱深包括慈禧早期到晚期的傳統肖像畫，慈禧晚期新式肖像中的特有形象及其轉變方能清楚浮現。

總而言之，本文集中討論 1904 年左右與慈禧新式肖像有關的三件事情，共探究兩大議題。其一，在大清王朝轉型為國際社會國家成員的過程中，慈禧如何成為國家的代表；其二，在清末大眾媒體與公共空間興起之下，慈禧如何透過肖像的能見度與公開化，進入近現代世界大眾輿論的場域。清朝政權因為必須正視「大眾」與「公共」的出現，其統治基礎或也微現改變的曙光。另一方面，觸動慈禧肖像「公開化」的報社、書局等社會機構與見到慈禧肖像的「大眾」也參與輿論的產生，具有顛覆或支持慈禧的政治力量。

如欲探究上述兩大議題，必須瞭解 1904 年左右慈禧與清廷所處的歷史情境，並參照中國傳統中統治者肖像的政治運用、形象塑造與能見度。慈禧肖像除了與傳統對話外，清末國際社會與中外媒體對於慈禧的評論並不少見，這些輿論與慈禧自我呈現及形象塑造之間的對照互動，顯現慈禧形象並非孤立獨存，全然是個人想像出來的產物，而應有對應的觀看脈絡可尋，隱含著慈禧形象所預設的運作邏輯與其產生作用的政治場域和社會網絡。這正是新舊與中外政治文化交錯中的清末歷史，具體彰顯在慈禧新式肖像上。這一番光景並非微不足道，不值得探究，反而映照出清末十年在政治、社會與文化上的巨大變化。

二、傳統肖像畫中的慈禧形象

據保守估計，慈禧留下多達五十多件肖像，其中約三分之二為攝影照片，群像、獨像皆有，其餘畫像皆為獨像，包括油畫像及傳統形制與風格的肖像畫。現存於世的帝后妃像，皆出自宋代之後。時間久遠的朝代雖然在記載上可見帝后妃像，但既不見實物，數量上也難以追溯。若以現存宋代之後的帝后妃像為例，慈禧肖像的數目，除了雍正與乾隆外，無人出其右者。[11] 相對於宋、元、明三代，清代留下大量的帝后妃像，此一特色應不只是因為其前三代距今時間較遠所造成的畫作亡佚；即使與時間最近的明代相比，清代皇室對於畫像的喜好與新種類畫像的創發，也讓人印象深刻，遑論盛清三位皇帝對於畫像相當高超的政治運用，尤其是雍正與乾隆。[12]

奠基於盛清宮廷對於畫像的製作與運用，慈禧太后肖像的多元風格與罕見數量似乎並不突出，然而慈禧並非皇帝，在對

圖 3.1
《慈禧祖宗像》
絹本設色，253×110.5 公分，北京故宮博物院藏

照現存宋代以來的后妃像後，慈禧肖像的「非傳統」更形彰顯。一般而言，中國傳統的女性肖像除了妓女畫像外，多半為祭祀祖宗所需的大婦像，換言之，一般女性只有進入宗族祭祀系譜中，才有資格留下肖像。如是之故，宋、明二代僅有皇后留下肖像，蒙元皇室雖不遵循漢人的祭祖傳統，仍只有皇后留影後世。[13] 清代皇室雖然遺留不少嬪妃像，但正式的祖宗像並未脫離前代規範，基本上只有皇后方留下形制統一的巨幅畫像。[14] 此類帝后像有其定制，從清初確定後，其後歷代遵循，無論在服制、姿勢與配置上，均見一慣性。一般而言，在像主離世後，這些帝后像置於景山壽皇殿等處，以供皇室家族祭祀，一般人難以得見。[15]

慈禧的祖宗像依照祖制，全身穿戴著正式的明黃色禮服，包括朝服、朝冠、朝掛與披領，佩戴朝珠與采帨，這是清代等級最高的服制。[16] 慈禧作為像主，端坐於鳳椅上，全對稱的姿勢加強此種端正效果。據容貌判斷，年齡與其逝世的七十多歲相稱，臉上表情帶有肅穆氣息，但未流露明顯情緒（**圖 3.1**）。即使慈禧在清末近五十年間貴為天下主宰，權傾一世，在帝王的祭祀系統中，仍是皇后、皇太后，[17] 與鳳椅相配，而非皇帝的龍椅。其形象與其前的皇后、皇太后祖宗像穿戴配置一致，表情姿勢相似，呈現曾經母儀天下皇太后與家族女性祖先值得尊敬與景仰的一貫特質。

除了祖宗像之外，慈禧還留下約五幅「行樂圖」傳統中的肖像畫。所謂「行樂圖」，描繪像主的各式活動，像主多半呈現悠然閒逸或甚至賞心玩樂之態，在中國晚期肖像畫傳統中，與「祖宗像」並列兩大類。此一傳統名稱或始於元代，歷經明代初年成為定制，十六世紀後，文人士大夫留下大量的行樂圖，其中可再細分為各式肖像，但「行樂圖」作為常見的歸類並未改變。[18]

慈禧「行樂圖系」的畫像中有兩幅看似並不出奇，描寫慈禧於宮苑中閒坐之姿，常見於文士「行樂圖」畫像，但由伴隨慈禧出現的物件可看出慈禧的自我標誌。另外，「弈棋像」與「扮觀音像」就肖像畫模式而言，較為突出，顯現像主的自我定位與政治運作，值得更進一步的討論。

慈禧以蘭貴人身分入宮，清代嬪妃制度共分七級，貴人為第五級，身分不高。咸豐四年（1854）晉升為懿嬪，六年（1856）生子載淳後，母以子貴，連升兩級為懿貴妃。因為當時並無第一級的皇貴妃，懿貴妃已是皇后之下第一高位嬪妃。咸豐皇帝（1831-1861；1850-1861 在位）駕崩後，載淳繼位為同治皇帝（1856-1875；1862-1875 在位），懿貴妃與皇后同尊為皇太后，徽號分別為慈禧與慈安，

慈禧皇太后位於慈安皇太后之下。兩位皇太后聯合恭親王奕訢奪權成功，第一次垂簾聽政，開始掌握實權。同治年間，慈禧雖與慈安、恭親王共享權力，但慈安太后個性溫謹恭簡，對於政事的興趣不高，恭親王又於同治四年（1865）被削去「議政王」頭銜，慈禧意欲集權於己的企圖相當清楚。同治十二年（1873），皇帝親政，名義上兩宮歸政於帝，但慈禧仍然不時干預朝政。次年歲末，同治染病早逝，慈禧力主同輩的光緒皇帝（1872-1908；1876-1908 在位）載湉入嗣，維持皇太后地位，並能再次垂簾聽政。

慈安太后雖不管事，但畢竟位居慈禧之上，唯光緒七年（1881）慈安逝世後，慈禧成為唯一的皇太后，名位與權勢無人能比。光緒十年（1884），慈禧罷去奕訢軍機處要職，更進一步獨掌大權。其後雖曾重用醇親王奕譞（1840-1891），而奕訢於光緒二十年（1895）中日甲午戰爭後因其涉外經驗再次重用，但已時不我予，皆無法與慈禧的權勢抗衡。光緒於十五年（1889）大婚後，慈禧名義上歸政於帝，實際上仍監督朝政，朝內逐漸形成帝黨后黨之爭。直至光緒二十四年（1898）戊戌政變，慈禧在權力天平上顯現從未弱化的實力，一舉幽禁光緒並謀廢立，重新主導政事。自此至光緒三十四年 10 月（1908 年 11 月）光緒與慈禧相繼病逝，皇帝僅是宮內蒼白的影子，無論是光緒二十六年（1900）庚子事變後帝后往西安避禍，或光緒二十八年（1902）西狩歸來後的大規模新政，全是慈禧的決定，慈禧掌握權柄，直至生命最後一刻。[19]

上述對於慈禧地位與權勢變化的簡述，用來鋪陳以下對於慈禧幾幅畫像的討論。清代雖不乏嬪妃肖像，咸豐時期的兩張畫像更畫出後宮中年輕嬪妃的青春氣息，但也是咸豐妃子的慈禧，並未在入宮初期留下美麗身影。[20] 反過來說，祖宗像想必是像主最後出現的肖像，製作時間較易掌握，自一般慣例與慈禧形貌觀之，應是慈禧逝世後不久的製作。[21] 現存五幅慈禧「行樂圖」由於其上並無任何簽款印章，單憑慈禧容貌所顯現的年齡感，很難確定製作時間，僅能在考量畫面內外諸多因素後，約略推斷。

（一）同治年間畫像

《慈禧吉服像》（圖 3.2）與《慈禧便服像》（圖 3.3）應是較早的畫像，畫作完成時，慈禧並未獨攬大權，慈安太后仍在人世，兩宮垂簾聽政，共同輔佐同治皇帝。[22] 兩畫尺幅與慈安太后畫像《慈竹延清》（圖 3.4）同樣大小，《慈禧吉服像》構圖格式與慈安另一幅畫像《璇闈日永》（圖 3.5）相似，而《慈禧便服像》

（左）圖 3.2
《慈禧吉服像》
紙本設色
130.5×67.5 公分
北京故宮博物院藏

（右）圖 3.3
《慈禧便服像》
紙本設色
130.5×67.5 公分
北京故宮博物院藏

圖 3.4（左）
《慈安便服像》
（慈竹延清）
紙本設色
130.5×67.5 公分
北京故宮博物院藏

圖 3.5（右）
《慈安便服像》
（璇闈日永）
紙本設色
169.5×90.3 公分
北京故宮博物院藏

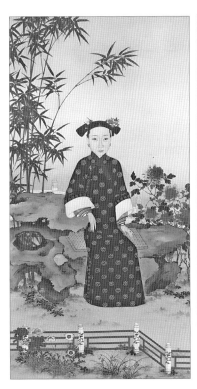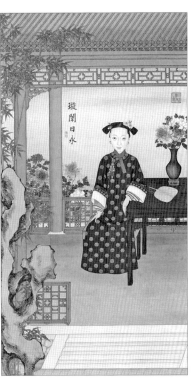

中的衣著又與慈安畫像僅有顏色紅藍之別。再根據《內務府造辦處各作成做活計清檔》（以下簡稱「活計檔」）的記載，同治四年（1864）3、4月時，慈安與慈禧同時接受繪像，先有半身臉像，後繪成全圖。[23] 如此看來，這兩幅慈禧畫像與慈安畫像的製作時間相隔不遠，其中兩幅更可能為同時之作。慈安太后二幅畫像上皆有同治題名與印章，年代落於同治年間並無疑問。

《慈禧吉服像》中的服制屬於禮服的一種，適用於吉禮、嘉禮等。[24] 虯松挺立的宮廷院落中，慈禧坐於雕飾精美的椅榻上，啜飲茗茶，手撮鼻煙。几案上的如意有吉祥意味，也是身分地位的象徵。在數張雍正與乾隆皇帝的肖像中，如意或出現在像主手中，握之如權柄，或置於其旁几案上，視之為身分象徵。畫中的鼻煙壺亦然，也見於咸豐、同治等皇帝畫像中，成為慈禧可以借鏡的表徵，用來象徵天下至尊。慈禧畫像中出現的辛夷與牡丹皆為春季開花，加上鮮花水果與蝴蝶圖樣的環繞，慈禧理應在春光愉悅中，閒適度日。然而，其神情端莊，穿戴禮服，身邊不乏身分地位的象徵，顯然春日花園閒坐並非慈禧意圖，藉著畫像，慈禧彰顯自己的地位。若與慈安畫像相比，此點更為清楚。《慈竹延清》與《璇闈日永》兩幅畫中的慈安，皆穿著簡單的藍色團壽紋便服，身邊除了瓶花與團扇等尋常肖像裝飾物外，並無其他。

相似的狀況亦見於《慈禧便服像》。像中的慈禧閒坐於庭院中，小几上擺著茶盞，攤開著的書，雖無明確內文，但書的形象相當明顯。若比較此幅慈禧畫像與二幅慈安畫像，雖可見類似的風格與製作時間，但書籍一物卻洩漏慈禧特別心機。[25] 慈安太后無論在真實人生或形象塑造上，皆不以文藝擅場。[26]《慈禧便服像》可見慈禧強調自己品茶讀書的知性，手上的摺扇似乎也透露相似訊息。自康熙以來，讀書形象已是清代帝王像常見的模式，慈禧嫻熟於前朝統治者形象，屢屢運用於自己畫像中。

慈禧喜好文藝、能讀能寫的長處，為其地位加分不少，傳聞在咸豐年間，已為皇帝代批奏章。[27] 另據「活計檔」，咸豐五年慈禧仍為懿嬪時，其畫作已經內務府造辦處裝裱成幅，[28] 似乎企圖以文藝取勝，標榜自己與其他后妃不同的特色。清代皇帝與皇室多人能書善畫，皇子教育中也有書畫項目，今日留存咸豐、同治等帝的書畫手跡可見證明。[29] 在此種氛圍中，慈禧畫像運用讀書的形象，意圖與慈安有所區隔，亦可想像。

比較前兩幅肖像，《慈禧弈棋像》（**圖 3.6**）展現更為強烈的政治企圖心，但

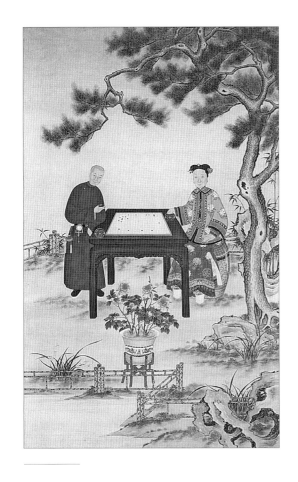

圖 3.6
《慈禧弈棋像》
絹本設色，235×144.3 公分，北京故宮博物院藏

表現上卻較為幽微，在對弈的兩人之間，在弈棋的傳統意象上，本幅肖像隱然透露棋盤與天下等政治符號的連結。畫面中慈禧與一男性對弈，在典型的清宮肖像背景中，兩人地位具有微妙的對比，在高下之別中又有頡頏平等之意。

按照圍棋慣例，持白子的慈禧應為尊長者，棋力也較強，畫中棋子數確實顯示白子略勝。北京故宮命名為《奕詝孝欽后弈棋圖軸》並不正確，畫中男子顯然並非咸豐皇帝。另一方面，弈棋雙方各據棋桌左右，棋桌前方正中擺設盆花，以盆花為中軸線，雙方各據其位。盆景作為中軸，標誌出以「中」為上的位階性，常見於帝王肖像，從宋徽宗《聽琴圖》到乾隆皇帝《是一是二》文士像，位於中軸線南面的盆景與坐於北面的帝王相對。[30] 同樣的情形可見《光緒與珍妃弈棋像》，此畫與《慈禧弈棋像》如出一轍，只是光緒立於棋桌北面正中，與盆花相對，一如徽宗與乾隆，珍妃則坐在棋桌右面的繡墩上。[31] 光緒與珍妃之間的權力關係相當清楚，彷彿光緒指導珍妃下棋，光緒為主，珍妃為輔。與之相比，《慈禧弈棋像》對弈雙方的權力關係較為複雜，慈禧雖為尊者，但對弈的男性也可成為對手，各據一方，共同下棋。此人顯然並非如太監般地位卑下，[32] 既然並非太監，此畫的意圖也不在於表現慈禧閒暇優游的生活片段。[33]

文字記載中並未見慈禧喜好或擅長於圍棋，此畫是否為實境描寫，頗具疑慮。歷來與圍棋相關的圖像眾多，若是對弈，皆為同性，未見跨性別的對手，且

二者平分秋色。這些圖像除了表現閒情逸致之外，有二幅作品因為其政治寓意值得注意。其一是傳周文矩《重屏會棋圖卷》，畫中出現南唐中主李璟兄弟四人，中主居中觀棋，旁坐同樣觀棋的大弟，另兩位皇弟對坐弈棋。[34] 此圖雖可視為李家兄弟閒暇活動，但也可能具有政治意涵，棋局競賽中對於落子地盤的掌控，象徵現實世界中政治權力的爭奪或分享。[35] 其二是南宋《中興瑞應圖卷》，該畫以多幅故事繪出高宗即位前的祥瑞徵兆，用來宣傳高宗取得大位的正當性。畫中第七段落描寫韋太后以圍棋子占卜，卜得吉兆，預示高宗登極。[36]

圍棋在中國源遠流長，歷來相關論述或意象，皆以兵法中常見的說法來表述棋盤上的勝負爭奪。棋盤猶如領土範圍，雙方在此領土內攻防掠地，以取得大半領土為勝，與天下的觀念有所連結並不難想像，正所謂「世事如棋，一局爭來千秋業」。[37]

綜合以上所論，與慈禧弈棋的年輕男子非居高位者不宜，此人地位可與慈禧對弈，共論天下，除了同治、光緒兩位皇帝，以及恭親王奕訢、醇親王奕譞外，並無其他可能。比對四人的面容、相對年齡及其他線索後，此人或為同治皇帝。觀察今存同治皇帝的多幅畫像，其面貌的一大特色是嘴型小、額骨高，《慈禧弈棋像》中的男性與之相似。再者，同治幼時有一肖像，右側腰間繫著掛錶與香袋，與弈棋男子相仿。[38] 同治在成年後的肖像中，手戴綠翡翠斑指，身穿團壽紋藍袍，與慈禧畫像中的男子穿戴相像，面容相似（圖 3.7）。

《慈禧弈棋像》除了「宣示」與同治之間的母子關係外，雙方對弈的活動也加深共治的印象。畫中的母子關係較為

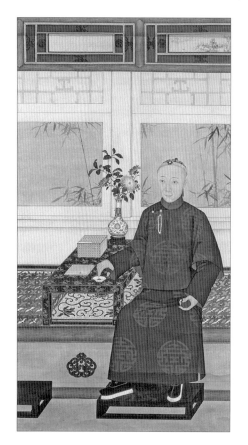

圖 3.7
《同治皇帝便裝像》
絹本設色，182.5×98 公分，北京故宮博物院藏

儀式化，框構在弈棋規則與帝王像中軸為上的形式中，同治姿勢恭謹，手持黑子，正欲出棋，與對弈的慈禧之間呈現距離感。位於慈安畫像上的同治題名與印章，點出同治與慈安遠比與慈禧更為親近。更何況，「璇闈日永」題字可能為慈安祝壽，「慈竹延清」也與母親有關。慈安畫像缺乏象徵物品的烘托，「居家式」的服裝與背景，再加上同治的手跡，瀰漫的是家人的感覺。相比之下，同治年間的慈禧已深諳盛清皇帝對於畫像政治運用的靈活手段，善於運用圖像塑造有利形象，此時的形象著重在凸顯自己的特色，標誌自己的統治地位。

（二）光緒年間觀音扮裝畫像

慈禧兩幅觀音扮裝畫像應是光緒年間的製作，[39] 眾所周知，慈禧照相中有多張觀音扮裝像，像主慈禧喜好觀音扮相的時間點，或許在光緒後期。[40] 這兩幅畫像繼承雍正、乾隆肖像畫的重要特色，突破傳統「行樂圖」的窠臼，展現較為活潑的自我想像與呈現。「扮裝像」或「變裝像」為現今學界通稱，並非傳統之名，用來指稱雍正、乾隆穿戴特定類型人物服飾的肖像畫，背景也配合人物類型，烘托該人物出現的特殊環境。例如，雍正留有高達八十多頁扮裝像，喬裝成文人高士、和尚道士、西藏喇嘛、蒙古王公，甚至戴起假髮假扮西洋人。[41] 乾隆扮裝像不如雍正多變，最常扮演的是漢族高級文士。[42] 扮裝像猶如演戲，但並不一定扮演有名有姓的角色，而是像主穿起某種類型人物的衣飾，在場景的配合下，轉變成另一類人物。又因為雍正、乾隆扮裝像表現出一致的面貌特徵，像主身分容易分曉，仍屬於像主的自我呈現，彷彿不斷地在各種角色間轉換，既有娛樂效果，又可呈現給不同的觀者，傳達出不同的政治訊息。

雍正所扮演的角色多半以類型分別，並不具體指向確定的人物，但乾隆肖像中，有些較為特別，雖可稱為「扮裝像」，但扮演與再現的層次顯然與雍正不同。雍正扮裝像猶如沙龍照，不同裝扮的雍正身處各式布景中，由畫家畫下容貌身影，再現的是演戲中的雍正，乾隆多數的漢裝像亦是如此。對比之下，丁觀鵬《掃象圖》中的文殊菩薩雖然可說是乾隆的扮演，但演出確定的角色，已與雍正不同。另外，多幅唐卡中可見乾隆穿戴猶如藏傳佛教祖師形象，被視為文殊菩薩的化身，一般稱之為「乾隆佛裝像」。[43] 這些畫像並非顯示乾隆披上佛教裝扮，在真實世界中展演給畫家觀察入畫。這些畫像或模擬自清宮收藏的圖像，例如，《掃象圖》來自晚明丁雲鵬同名作品，或取材自已有長遠傳統的藏傳高僧唐卡，在相似的構圖中，將其中的文殊菩薩或藏傳祖師以乾隆代替，宛如乾隆進入畫中

世界，取代原先的菩薩與祖師，而原畫的象徵意義也全為乾隆所挪用，分毫不差。這種扮裝已經進入演戲的最高境界，扮裝者與被扮裝者難以分辨，二者合而為一，也就是說，乾隆分明已是文殊（或化身為祖師的文殊），該類畫作既可歸於肖像畫，也可歸於佛教繪畫。

清代之前，鮮少有扮裝像。少數的例子如馬麟《靜聽松風》，據學者研究，其中人物或為宋理宗，扮裝成陶弘景或陶淵明的樣貌出現，屬於確定歷史人物的扮裝像。[44] 扮裝像的盛行，應是清代宮廷肖像畫的一大特色，複雜的表現手法，彰顯這批畫像在肖像畫史上的重要性，其中多層次的扮演與再現，大大豐富中國肖像畫的傳統，而雍正及乾隆深具想像與彈性的自我呈現也開啟新的傳統。此一傳統並未在其後的帝王像上見到，反而是《慈禧觀音扮裝像》屬於此傳統的後期佳構。

在慈禧之前，除了乾隆外，穿戴成佛教神明的扮裝像少見。即使學者認為武則天在龍門所建造的大日如來像，融合了武則天的面容特色，[45] 其主體仍是佛像，只是若干特徵令人想起武則天。《慈禧觀音扮裝像》（見圖 3.8、圖 3.9）中的慈禧是主體，慈禧仍是慈禧，但穿戴起觀音的服飾，成為觀音，與武則天之例不同。慈禧扮裝像應放在前述清宮帝王像的傳統中觀察，如此一來，這兩幅畫像又有不同層次的扮演與再現意涵。

第一幅扮裝像（圖 3.8）如雍正扮裝像，畫家再現的是扮裝成觀音的慈禧，彷彿當時真有此事，畫家對景作畫。慈禧身穿正式吉服，戴著吉服珠，[46] 一如皇太后應有的形貌。整體背景仍呈現宮廷環境，屏風、座椅與漆桌裝飾繁複，顯然為清宮樣式。在此一基礎上，慈禧頭戴五佛冠，吉服上罩著披肩，坐在雕飾著蓮花的座椅上，其旁桌上放有觀音持物的柳枝淨水，背後屏風上畫著也常伴隨觀音出現的紫竹叢，扮演觀音不言而喻。

五佛冠常見於佛教相關神明與人物造型，類似的頭冠可在藏傳佛教的觀音造像上發現，[47] 慈禧畫像與藏傳佛教的關係尚見於桌上的金剛杵與法鈴。[48] 披肩為戲臺上女角常見的裝束，留存至今的晚清宮廷戲曲圖冊中可見，慈禧的扮相顯受戲劇表演的影響。[49] 此一披肩可解讀為與觀音造型有關的瓔珞，《西遊記》小說與多種戲劇表演中的觀音即身披瓔珞。[50]

根據晚清宮廷戲曲文物，同治十一年（1872）為了慶祝慈禧生日，曾演萬壽

承應戲《慈容衍慶、蝠獻瓶開》，戲中出現觀音的角色。[51] 慈禧喜好看戲，同治、光緒年間宮中常演出的祝壽節令承應戲中，有多齣與觀音相關。[52] 觀音的角色除了一般熟知的大慈大悲救苦救難的神性與神力外，觀音出現時的服飾姿容、隨從排場、舞臺布景，甚至火彩雜耍等，更加增添觀戲的樂趣，與祝壽節慶等場合相得益彰。[53]

觀音形象與造型在中國文化中歷經多種轉變，更為了普渡眾生，觀音可幻化成百般樣貌，在明末清初即有三十二像、五十三像之說。[54] 慈禧的扮裝畫像並未遵循這些變容，不企圖透過圖像傳統，為自己的扮演展現歷史深度。畫面中的主要服飾明確表示慈禧為皇太后的身分，身為皇太后的慈禧正扮演著觀音，而其扮演並不正統，反而揉雜多方的文化因素，既顯示藏傳佛教的信仰，又有舞臺上戲劇演出的影響。慈禧彷彿在輕鬆娛樂的氣氛中，挪用了觀音慈悲與救世的正面意涵。

就女性統治者而言，觀音的信仰文化提供最好的模擬對象。觀音信仰根深蒂固的慈悲與救世內涵，正是統治者最佳的道德訴求，可用來進行政治教化。更重要的是，自宋代以來轉變成女性形象的觀音，至晚明時期，其信仰涵化女性身為母親所具有的撫育與保護意義，而舞臺上的觀音有時遂以老旦演出，表現觀音眾生之母的觀念。[55] 佛教中的其他神祇均無此種意涵，唯有觀音與女性、母性緊密相連，又不

圖 3.8
《慈禧觀音扮裝像》（之一）
絹本設色，191.2×100公分
北京故宮博物院藏

失其高貴尊嚴與神奇力量。
在慈安與恭親王逝世後的光
緒晚期，慈禧在清代皇室中，
本以宗族之母的角色扮演宗
族之長，又是女性統治者，
觀音的形象相當適合其身分
地位。在第一幅慈禧扮裝畫
像中，慈禧僅是扮演觀音。
第二幅畫像中的慈禧更成為
觀音，一如乾隆為文殊菩薩
的化身。

在《慈禧觀音扮裝像》的
第二幅（圖 3.9）中，慈禧不
再身穿符合其皇太后身分的吉
服，而穿上較為素色的藍袍，
依然頭戴五佛冠與瓔珞，坐於
岩石高臺上。慈禧身旁的桃
樹結滿果實，竹林也高聳茂
盛，挺立於後。慈禧座前有一
童子，手奉靈芝獻上，應是善
才。除了桃實指向祝壽用的仙
桃外，整幅畫中還充滿著長
壽的象徵 —— 靈芝與蝴蝶。
「蝶」因其讀音，在畫中常被
轉化成「耋」（七十歲）的意
涵，用來祝壽，可見此畫或為

圖 3.9
《慈禧觀音扮裝像》（之二）
絹本設色，217.5×116 公分，北京故宮博物院藏

慶祝慈禧七十歲生日而作，大約是 1904 年。在這幅祝壽用畫像中，慈禧身著戲
臺上常見的觀音素色藍袍，[56] 坐在歷來觀音圖像中常見的高臺石座上，宛如接受
信眾的膜拜。畫中的善才彎身向前，即是敬奉之意。善才的面容並非肖像，而是
一般的人物畫，顯現畫家並非再現現實世界中的扮演行為，而是將慈禧轉成畫中
的觀音，接受善才的敬奉與祝壽。在此畫中，觀音即是慈禧，慈禧即是觀音。

上述畫像中觀音所處的場景，與一幅雍正肖像畫（圖 3.10）甚為相似。在該畫像中，坐於岩石高臺上的雍正皇帝，四周全為牡丹包圍。兩幅畫中的慈禧與雍正皆位居全畫中心，為高樹籠罩，宛如華蓋，而四周的人物與植物皆環繞著像主，以像主為宗。除此之外，慈禧在此畫中轉化成觀音，一如乾隆轉化成文殊，其畫像在扮演與再現層次上深得乾隆畫像之三昧。

慈禧援引清代早期帝王像的例證不僅於此，由前述對於慈禧畫像的分析已知，慈禧對於清代帝王像傳統相當熟悉，有心運用這些傳統彰顯自己的地位。當慈安仍在世時，慈禧引用前代帝王像僅及於其中某些象徵物件，等到慈禧成為皇室宗族之長、唯一的統治者後，其扮裝像對於前代帝王像的援用轉趨明顯。就歷代后妃像而言，慈禧當為唯一，不僅數量第一，在畫像模式的多樣上也難見匹敵。更何況慈禧畫像援引帝王圖像傳統，在同治朝時意圖鞏固自己的地位，甚至搬演讀書像與「共治」的弈棋比喻。在光緒晚期時，更以宗族之長、統治者與佛教神祇三者合一之身自居。

慈禧「行樂圖」系畫像的使用與流通，由於未見具體資料，可能一如傳統帝后行樂圖，作為歷史記錄的性質遠大於懸掛展示。畫作完成的當時，應有觀者，不外乎慈禧自己、宮中女眷、皇親貴族與身旁近侍等人，相當有限。隨後多半收藏於宮內，與歷史文獻一般，等待後世審閱，共同形構慈禧的歷史形象，在歷史評斷的場域中發揮作用。[57]

圖 3.10
《雍正觀花行樂像》
絹本設色，204.1×106.6 公分
北京故宮博物院藏

三、《聖容賬》與慈禧照片的政治外交運用

1904 年七十歲左右的慈禧似乎著迷於扮演觀音，除了上述兩幅畫像外，還留下九種照相。連同慈禧其他類別的獨照與群體照合觀，慈禧似乎在相似性甚高的四十多種影像中領略新的生活樂趣與政治運作的機制。1902 年才因一場意外的會面而被動入鏡的慈禧，不久之後轉被動為主動，甚至嫺熟於運用新式攝影媒體。

1902 年初慈禧回到北京，當初因八國聯軍避禍西安的記憶想必仍然深刻。當時慈禧自永定門入北京，在正陽門內舉行回朝儀式，一群歐洲人就聚集在城牆上觀看，慈禧的反應如何？據聞，她拱手為禮，身軀微彎，有禮又優雅，讓這群人相當驚訝。當時留下的影像顯示慈禧為官員及太監簇擁著，仰頭向上，舉手招呼應是位於城牆上的外國人，手中的淺色絹帕特別突顯其對著鏡頭熱情回應的肢體動作，這是前年才下詔義和團攻擊洋人而導致八國聯軍占領北京的慈禧嗎？[58]

久駐北京的義大利外交官丹尼爾·華蕾（Daniele Varè, 1880-1956）在其 1936 年關於慈禧的書中，明白表達此刻代表中國重大的轉變。[59] 今之學者有更進一步的解釋，歷來從未有皇帝或皇太后出現在公眾面前，慈禧此舉揚棄了舊有傳統，顯示中國正邁向新的歷史紀元。[60] 確實，1902 年初的這天恐怕是慈禧本人第一次出現在未經事先規畫又非宮廷人物的群眾面前，也是第一次進入現代世界的影像記憶中。比起其他滿清皇室成員對於攝影的接觸，慈禧顯然延遲許久。然而，慈禧靈敏機警，學習力強，從 1903 年夏天開始，慈禧拍攝約四十多種照片，隨著攝影的複製技術，其影像公開化的速度與廣度遠超他人，正預示著政治新紀元的來臨。

因應慈禧的攝影行為與其外交目的，內務府設立《聖容賬》作為正式記錄。此一記載慈禧照片種類、數目等資料的檔簿於光緒二十九年（1903）7 月設立，其中記錄的照片多為當時所攝，只有兩張聖容是光緒三十二年（1906）8、9 月間由載振（1876-1947）呈上。如果與今存慈禧照片相對照，此檔簿除了並未登錄慈禧與身邊近侍有如家人般的合照外，其餘各種照相種類皆在其中。大部分為慈禧個人照，多用於外交場合的餽贈與交換，但慈禧簪花照鏡獨照應非為了外交，而是自我欣賞。群體照包括慈禧乘轎、與美國公使夫人合照，以及扮觀音照，前二者也用於外交，但扮觀音照應是例外。若就影像的視覺效果與複雜程度

看來，慈禧簪花照鏡與扮觀音像最為引人，但就本文所欲討論的能見度與公開化議題，這兩種照片反而最不重要。

　　根據裕容齡回憶錄，光緒二十九年（1903）閏 5 月間，美國公使康格（Edwin Conger, 1843-1907）推薦柯姑娘給慈禧畫像，慈禧不耐西方畫像過程中對於像主久坐對描的要求，遂想以攝影照片代替。[61] 容齡的父親裕庚曾任駐日、法公使，慈禧自西安返回北京後，持續推動新政，瞭解國際社會社交習慣勢在必行，容齡與其姐德齡（1885-1944）成長於國外，熟於西文，遂因載振的推薦，成為御前女官。[62] 慈禧照相的攝影師裕勛齡（1874-1944）為兩人兄長，據現存慈禧照片推斷，風格一致，品質一般，應為業餘攝影師的作品，出自勛齡之手也可想見。[63] 另有記載，慶親王奕劻（1838-1917）引介日本攝影師山本讚七郎為慈禧拍照，慈禧並在 1904 年 6 月間贈送高級官員。[64] 慶親王一家在慈禧晚年備受寵信，其女長年陪伴慈禧跟前，兒子載振也承擔許多與宮廷外交有關的任務。光緒三十二年載振所呈上的照片或許即為日本攝影師所作，可惜自今存照片看來，很難想像品質不高的影像中有花費不貲的職業攝影師的作品。[65]

　　慈禧在短期內，拍攝四十多種影像，難道只是為柯姑娘準備畫像所用？以照片為肖像畫的參考確實見於當時畫像慣例中，[66] 但慈禧的目的並非如此狹小。德齡的記載更認為慈禧因為見到其房內擺設照相之逼真，因而心存仿效。[67] 言下之意，慈禧似乎在先前並無任何與攝影相關的經驗。一般觀感往往認為晚清皇室顢頇迂腐，甚至將現代世界看作洪水猛獸，其實他們對於攝影並不陌生，更能有效運用攝影的各種性質。

　　首先接觸攝影的是恭親王奕訢，因為處理清廷對外事務，早在 1860 年交涉第二次鴉片戰爭善後事宜時，英軍隨行攝影師費利斯·比托（Felix Beato, 1820s?-1907?）曾為奕訢留影。第一次攝影時，奕訢據說相當驚訝，或許在半強迫的狀況下接受攝影，第二次則欣然接受。[68] 由今存二張照片看來，奕訢對於鏡頭的熟習程度有限，確實透露著像主的緊張與生澀。這二張照片以單張方式出售，被不同的收藏者收入照相冊中，在當時也曾以銅版或石印方式出版。[69]

　　其後，1872 年，蘇格蘭攝影師約翰·湯姆生（John Thomson, 1837-1921）在中國進行攝影之旅時，也曾為奕訢拍攝二張照片，其中一張收於其關於中國的攝影集 *Illustrations of China and Its People* 中。該攝影集以珂羅版印刷，於 1873 年出版，

共分四冊，第一冊首張照片即是奕訢之影。[70] 不獨奕訢，當時總理各國事務衙門的官員也曾為約翰‧湯姆生攝入影像。[71] 在約翰‧湯姆生鏡頭下的奕訢，與攝影機之間充滿張力，積蓄力量的身體微向前傾，眼睛專注地看著鏡頭，直視鏡頭的眼神中既有敵意也見自信，一付其奈我何之樣（圖 3.11）。經過了十年，此時鏡頭中的奕訢已經態若自然，掌握面對鏡頭的神氣。

晚清皇室中最熱衷於攝影者莫過於光緒的生父醇親王奕譞，留下多張影像，有私人性質的獨影，也有家族合照，更有因公巡視時的留影。在北京故宮收藏的皇室照片中，最早的奕譞照來自 1863 年左右，並有多張 1880 年代的官服照：例如，1886 年攝於天津大沽口砲臺的馬上戎姿。[72] 這些照片顯示當時官場已經流行拍照紀念，奕譞巡視大沽口海防時，隨行即有攝影師，並曾將照片進呈宮中。[73]

今日北京故宮博物院還留有許多皇室的照片，其中，光緒與珍妃的照相以橢圓形框出頭胸半身像，邊緣淡出，正是當時流行的樣式（圖 3.12）。[74] 光緒此時尚稱青澀，而珍妃於 1900 年庚子西狩前離世，兩張照片的時間應為 1890 年代。據聞，光緒與珍妃均喜好攝影，留下多張照片。[75] 慈禧對於光緒、珍妃留影的行為豈有不知之理，收藏於清宮的奕譞照，也有可能為慈禧審視。更何況，攝影早與清朝施政密切相關。

清朝政府體制運作擅於運用圖像並非始於攝影，清末之前的奏摺中可見地圖或圖示，用來解說或補足文字所述。[76] 十九世紀中期攝影引進中國後，一如歐美社會的看法，被視為再現真實世界的最佳工具。攝影當然能夠透

圖 3.11
恭親王奕訢照
約翰‧湯姆生（John Thomson）攝
出自 Stephen White, *John Thomson: A Window to the Orient*, no. 108.

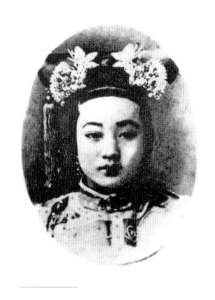

圖 3.12　珍妃照
出自劉北汜、徐啟憲編，
《故宮珍藏人物寫真選》，頁 68

過取角或構圖的差異，呈現不同的觀點，操控所謂的「真實」。然而，不能否認的是，如果拍攝的對象是真實存在的人、物與地點，照片可以保證在拍攝的當下，該人、物與地點真實地存在於鏡頭之前。再者，攝影所具有的再現功能、形似能力與實證性質能夠製造寫實效果（reality effect）與真實價值（truth value）。[77] 晚清地方官員想必認識攝影的特性，因而在施政報告中屢屢運用照片來呈現他們想讓清廷瞭解的政績「實況」。1890 年代，張之洞等地方大吏已經上呈照相冊，附上貼說，將漢陽鋼鐵廠等新式建設訊息以圖文並茂形式告知清廷。[78] 在今存實物與文字記載中，尚可見到晚清宮廷收有許多與施政相關的照片，例如：江南製造局的機器與平定捻匪戰圖照片。[79]

清宮還有外國致贈的照片，如英國維多利亞女皇與俄國沙皇、皇后照相，在 1903 年慈禧熱衷於攝影之前應已入宮廷，甚至成為慈禧寢宮的擺設。[80] 由此可見，慈禧並非對攝影無知無識，也未曾因為種種迷信而將攝影摒棄於宮外。無論慈禧當初對於攝影有何意見，庚子事變後，新形勢的要求顯然相當嚴峻，攝影也是調適之一。

攝影代表慈禧對於肖像製造與使用的新取徑，慈禧全盤運用攝影與其國際形象息息相關。不滿於國際社會對其形象的負面描繪，慈禧意圖運用攝影展示自己真實的面容與統治者的特質。攝影所製造的真實效果提供觀者像主真實存在的感覺，此種存在感包括像主面容與身影的寫實性呈現。在討論慈禧照片的風格細節之前，我們必須先回顧慈禧的國際形象。

慈禧在國際上的形象大致可以庚子事變為分水嶺。身為實質統治者，又是守寡女性，歷經喪夫喪子、慈安逝世、兩次宮廷政變與多次權力鬥爭，慈禧顯然無法期待清白無垢的名聲。1898 年戊戌政變後，逃往國外的康有為、梁啟超大量散播不利於慈禧的傳言，甚至包括與榮祿、李蓮英等人的姦情，確實對於慈禧形象的敗壞有莫大的影響。[81]

在此之前，慈禧即使無法維繫全然正面的形象，西方報導中不時可見對其之偏見與誤傳，但代表慈禧之圖像仍屬於「正常人」範圍，甚至深具女性氣質與美貌。例如，1898 年 12 月慈禧首次接見各國駐中國使節夫人，倫敦與巴黎的報紙均有所報導，並附上顯著插圖，圖中的慈禧毫無本人形貌的任何依據，但顯無嘲弄或諷刺意味。[82] 另一幅缺乏根據的慈禧「肖像」還出現在明恩溥（Arthur H. Smith, 1845-1932）頗具影響力的《中國人的氣質》（*Chinese Characteristics*）中，該書首版見於 1892 年，其後同一作品又在 1900 年出版於英國有名的期刊《評論》（*Review of Reviews*）上（圖 3.13）。[83] 此一「畫像」據今日藝術史學者的研究，實為盛清時期的作品，與慈禧毫無關係，也不是肖像。[84] 畫中仕女托腮斜倚，情思款款，顯然為了男性觀者擺出誘人的姿勢。將情色意味如此濃重的仕女畫當作慈禧肖像，當時西方人對於中國宮闈的綺思與遐想可以想見，其中還有征服的意味。

（左）圖 3.13
英國期刊《評論》刊登的慈禧肖像
出自 Arthur H. Smith, *Chinese Characteristics*, p.98.

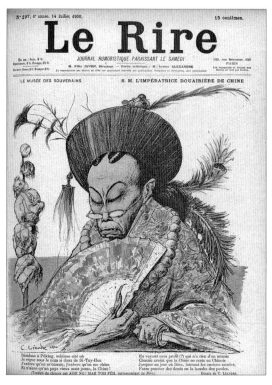

圖 3.14（右）
法國雜誌《笑聲》封面上
具有「鼠臉」特質的慈禧像
出自 *Le Rire*, no. 297.

庚子事變時，慈禧下令義和團攻擊外國人與各國使館的行為，違反國際外交慣例，甚至被西方人認為是「人類」（human race）公敵，侵犯人性。[85] 既然不符合國際強權對於「人」的定義，西方媒體所呈現的慈禧形象轉趨極度負面，醜化與諷刺不遺餘力。前此美麗可人的慈禧轉眼變成既老又醜，奸笑猙獰的臉上還帶著殘忍的痕跡，更甚者脫離正常人的形貌。例如，法國雜誌《笑聲》（Le Rire）封面上具有「鼠臉」特質的慈禧，冷眉低吟，正算計著如何使用手中短刀，謀殺更多人，而慈禧優美的長指甲變成鷹爪，彷彿可隨時刺向敵人咽喉，一旁像串燒般的屍體正是其戰利品（圖 3.14）。[86]

慈禧對於西方媒體的報導即使不知細節，上述醜化的傾向並不難透過各種管道得知。慈禧自西安返回北京後的諸種作為，可見慈禧意識到當初對於西方「人類」價值的侵犯，同時也嚴重違反國際外交通例。例如，慈禧擴大外人的晉見，1902 年 6 月起持續舉辦宴會，宮中女眷與女官也參與其中，與外國使節夫人等貴賓交際往來。[87] 慈禧不得不努力學習國際外交慣例與禮節，以皇太后的名義與各國使節與訪客進行聯誼，這也攸關著清廷與慈禧的國際聲望與形象。唯有謹守國際禮儀，慈禧才能修補因仇外事件而嚴重受損的聲譽，照片正擔當此種功用。

西洋人互換照片殊為尋常，在外交場域中尤然。其他國家的領導人學習西洋禮儀，喜好攝影與互換照片者也不乏其人，暹羅國王蒙固（Mongkut, 1804-1868）即是其一，曾贈照片予多國統治者，包括英國維多利亞女王。[88] 清朝官員中最早見證此一禮節者為兩廣總督兼五口通商大臣耆英，1844 年法國海關總檢察長埃迪爾（Jules Itier）來華訪問時，曾為耆英拍照，耆英並將該照分贈英法等國使臣。為此，耆英曾上奏表明此事，並說明基於國際外交禮儀。[89]

根據《聖容賬》，慈禧照片確實多為外交禮儀所需。自光緒三十年（1904）4 月到光緒三十二年（1906）8 月，慈禧照片曾贈與各國統治者、皇親貴族、使節與其夫人，涵蓋德、奧、俄、日、英、美、法、墨、義大利、荷蘭等國，包括當時所有強權。這些送給各國政要的照片，即可能為了禮尚往來表明親善。例如：光緒三十午農曆 10 月，美國、奧地利、德國、俄國及比利時統治者曾以親筆簽名信恭賀慈禧壽誕，慈禧回贈照片以示謝忱；[90] 慈禧在光緒三十年、三十一年分贈義大利君王與美國總統羅斯福之女的照片，在光緒三十二年獲得對等回贈；光緒三十二年 3 月日本使臣內田康哉之妻進內田照相，次月慈禧回贈聖容一件。[91] 慈禧在兩年多中，頻繁地贈送各國照片，顯見企圖以學習國際外交禮儀來修復與

各國的邦誼，並且強烈希望加入國際社會。

　　慈禧外交照片有高低位階之別，據《聖容賬》記載，尺寸大者高於小者，戴頭冠高於梳頭，手上拿絹帕高於團扇或摺扇。梳小頭拿團扇乘轎者只能賞給使臣，而

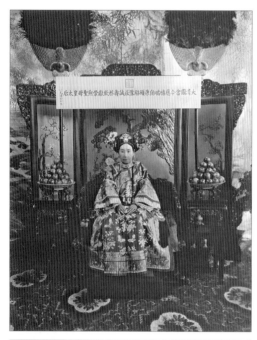

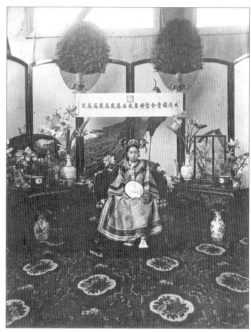

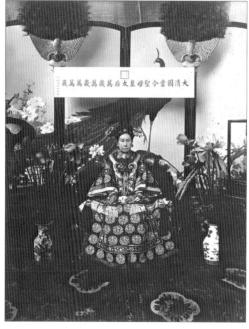

圖 3.15 ～ 圖 3.17
慈禧正式獨照
1903 年攝
北京故宮博物院藏
（Photograph in the public domain）

戴冠大聖容則留給皇帝、皇后或總統。照片若有展示或贈送的需要，則將影像放大至七十五乘以六十公分左右，甚至加彩，配上雕花金漆鏡框。[92] 例如，慈禧送給美國羅斯福總統及其女兒的照片，依照西洋習俗裝裱在西式相框中，且送給羅斯福總統的照片並經加彩放大。[93]

今存慈禧獨照中，慈禧正面（或稍側）對著鏡頭，位處全照正中，多採坐姿，站姿也可見。除了照鏡簪花像外，姿勢均屬端莊，表情正經，背後及身旁有屏風、花瓶及果盤等裝飾，其上並有橫幅匾額寫明慈禧的頭銜、徽號與「萬歲」等嵩呼，最多者達二十六字（圖3.15、圖3.16、圖3.17）。無論字數多寡，每個匾額都包含「大清國」與「皇太后」兩詞。

如果是群體合照，慈禧在隆裕皇后、瑾妃、格格與近侍等人的環繞之下，眾星拱月，多半也面對鏡頭，端正嚴肅，布景中或也出現頭銜標語。其中乘轎照，慈禧為眾多太監簇擁，彷彿正要出巡或上朝，根據《聖容賬》，此照贈送外國使臣（圖3.18）。另有慈禧與美國公使康格夫人（Sarah Pike Conger）等人的合照，慈禧端坐中央，特地將左手置於左方康格夫人的手中，以示親善。此照也登記在《聖容賬》中，想必沖洗後致贈合影之公使夫人（圖3.19）。

無論是獨照或群照，慈禧影像與當時所流行的肖像大相逕庭，呈現相當特殊的風格。此種特殊性在獨照中更清楚，應來自慈禧意欲塑造的國際形象，非攝影者勤齡所致，以下分三點討論。第一，與慈禧傳統肖像畫不同，慈禧照片的風格一致，

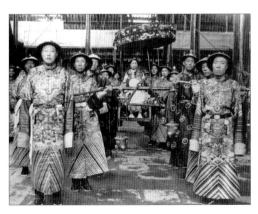 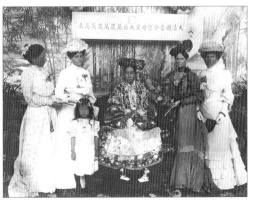

（左）圖3.18　慈禧乘轎合照
（右）圖3.19　慈禧與公使夫人合照
1903年攝，北京故宮博物院藏（Photograph in the public domain）

且形成系列性，表現出統一的形象。所謂的「系列性」在於每張照片大同小異，雖在裝扮、姿勢與伴隨物上可見細微差異，但不掩其共通性，也就是相同的構圖、慈禧身分頭銜的展示與正經嚴肅的表情。唯有攝影媒介才能允許此種系列性，像主慈禧彷彿在短期的時間內，每次拍攝嘗試一點變化，進行修正，達到想要的效果，這是繪畫媒介所無法提供的特點。此種系列性創造了慈禧一致且穩定的形象，但又不至於陷入重複無聊。一致的形象顯示慈禧控制下的形象塑造，也是建立國際形象的第一步。

第二，為了反駁慈禧負面及醜化的國際形象，慈禧照片建構其道德與政治上的權威感。就道德層面而言，慈禧全正面直視鏡頭，以一種直白無隱的態度，讓觀者直接看到慈禧的正經與嚴肅，更彷彿見到慈禧真誠的自我。同樣地，絕對對稱的花瓶、果盤與屏風等裝飾物品構成層層的框架，將慈禧框構與定位在構圖中間，也框構在抽象的道德框架中間。再者，慈禧的影像表現出平穩與恆定的特色，也具有道德意味，卻與攝影媒介的特性背道而馳。在二十世紀初，照相機的進步已經可以捕捉快速的表情與姿勢變化，但慈禧的影像卻以凍結的畫面屏除變動與意外的可能，也排除不定與浮動。

慈禧影像中的一致性與恆定感，有其隨之而來的道德訴求，正適足扭轉西方世界對其極盡惡意與諷刺的形象謀殺，尤其道德上的訴求更是推翻慈禧「非人」與邪惡形象的最好策略。任何政權的正統性都帶有道德成分，非僅是政治權威就能隻手支撐統治的延續，回復道德上的高度應是慈禧影像的目標之一。看起來不具靈巧設計感的影像，遠遠不如藝術攝影的品質，卻可能造就慈禧具有道德訴求的形象。

第三，慈禧照片顯現政治權威，此種權威加強慈禧貴為皇太后的身分，進一步扭轉不利於慈禧的形象，也建構慈禧在國際社會成為大清國的代表與當然統治者。慈禧照片的政治能動性表現在風格細節中。首先，像主與所有物象皆與相機位置平行，缺乏斜線的構圖使得影像中的空間淺短。在有限的空間中，慈禧位於構圖中軸線上，更能凝聚目光。中軸線本是視線的焦點，也是影像中最重要的位置。再者，此空間充滿裝飾紋樣，從地毯、衣袍到屏風，無處不是吉祥符號與地位象徵。例如，孔雀即是鳳凰，象徵皇太后的地位。[94] 在代表大清國的空間中，在各種象徵符號的環繞下，慈禧是影像中最顯眼的物象。

慈禧照片中正面的像主與對稱的構圖似乎相當符合十九世紀晚期西方攝影師

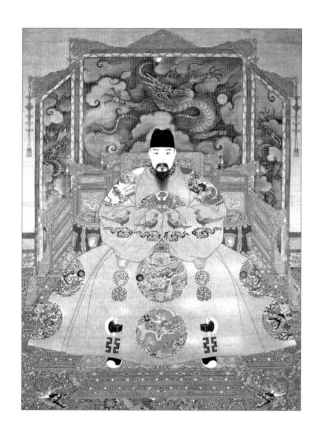

圖 3.20
《明孝宗像》
絹本設色
209.8×115 公分
臺北 國立故宮博物院藏

對於中國肖像常見風格的描述，他們批評或嘲諷此種風格，認為與當時西方人物攝影美學大相違背。在早期中國攝影文獻較為缺乏的狀況，西方攝影師的描述形成今日對於十九世紀晚期中國人物攝影的認識。然而，一如巫鴻的論述，此種被建構出來的刻板印象用來支撐西方跟中國攝影的二元對立結構，形成可供批評的他者 ——「中國性」。[95] 雖然正面性與對稱性確實可見於中國祖宗像與受祖宗像影響的攝影肖像，慈禧影像中各種風格要素的統合仍具特殊效果。換言之，慈禧影像並非被動地繼承傳統祖宗像的風格，也不是可簡單納入西方攝影師所描述的「中國性」風格。

　　最好的例證見於明代中後期的帝王像，尤其是明孝宗（1470-1505；1487-1505 在位）（圖 3.20）。孝宗像與慈禧像有三個共通點，包括全正面的姿勢、完全對稱且框架性強的構圖與瀰漫表面的裝飾，這些特點強調像主地位的重要，以及道德與政治上的權威。慈禧與明孝宗年代相隔甚遠，雖然孝宗像在清宮收藏的南薰殿帝王像中，但慈禧影像徵引此特別的帝王像傳統，重點在於慈禧政治意圖的展現與統治者意識的作用，而非直線的風格繼承關係。

更何況，畫中的孝宗臉色蒼白，幾何身形有如剪影，缺少生命，照片中的慈禧卻有臉色與皮膚等實質感覺，為真實存在的人物。再者，慈禧發明以橫幅標語顯示身分頭銜，恐怕是中外第一人。使用類似標語標示出拍照場合與合影人關係的做法，其後屢見不鮮。此一做法或與傳統肖像有些許相關，清代文士肖像中，常見題款標明像主身分，通常題字為直式，位於右上角，但偶見橫寫標誌，題於圖像上緣。[96] 即使如此，在攝影照片中運用具體的匾額或旗幟表明影中人身分目的，仍與傳統肖像的題名做法有所差距。

慈禧正式照片的全對稱與正面性就中國早期影像而言，仍有其特殊性。試比較當時上海流行的妓女照，慈禧照相的端謹嚴正與對於身分地位的強調，在當時照相中實屬少見。上海有正書局出版的《海上驚鴻影》蒐集上海五百位妓女的照片，可說集當時女性攝影之大成，各式姿勢與布景皆有（**圖 3.21**）。[97] 即使從如此齊全的視覺資料庫中，也尋找不出與慈禧照片同等的穩定感與權威感。再觀察同時西方攝影，少見正面像，遑論全正面，對稱構圖更是歐洲傳統肖像所不取，攝影亦然。即使是正式的西方攝影肖像，影中人物姿勢與身形脫離較顯板滯的正面與對稱，正襟危坐未免過於僵硬，有時甚至以側面示人，例如英國維多利亞女王的正式影像（**圖 3.22**）。

圖 3.21
上海妓女照
出自有正書局編，
《海上驚鴻影》

圖 3.22
英國維多利亞女王照
出自 Deborah Jaffé, *Victoria:
A Celebration*, p. 124.

　　慈禧影像的特殊風格若置於前述慈禧照片使用的國際外交脈絡中觀察，端謹嚴正的姿勢與崇高地位的象徵有其作用。慈禧身分地位的確認想必是其作為大清國外交代表的必要條件，而端正之姿彰顯慈禧德行與品格，正是對抗前述扭曲諷刺圖像的利器。如是之故，慈禧正式攝影像缺少變化與稍嫌呆板的風格有其存在價值，與西方媒體醜化的圖像相比，慈禧影像的正常與規範性，破除慈禧「非人」的形象。除此之外，穿戴貴氣、手拿扇面或絹帕的慈禧，雖已屆高齡，仍然呈現高貴華麗的姿容，活生生地推翻醜化圖像中殘忍、奸邪等特質。

　　除了使用於國際外交場合，慈禧照片尚有其他用途。根據《聖容賬》，照片也曾賞賜給李蓮英與喜壽等總管，並懸掛於紫禁城寧壽宮樂壽堂、頤和園樂壽堂與西苑海晏堂中。前二處為慈禧日常活動之地，海晏堂則為慈禧返回北京後新修之西洋式建築，曾在此接見外國公使夫人。[98] 這些懸掛於宮中的照片應為正式獨照，與外交場合所用屬於同一系列。除了慈禧自己與身邊親近人可見到外，來到海晏堂晉見慈禧的外國公使夫人或也得攬其影，依舊在外交場合發揮矯正慈禧形

象的功能。

這些照片展示給慈禧自己與近身之人觀看，又是為哪端？慈禧的自戀心理與表演特質在簪花照中已可見到，[99] 懸掛於宮中的獨照，也顯露自我觀照與展示的心理需求，更具有標舉空間主人與凝聚向心力的作用。慈禧對於己身所處群體的氣氛營造頗具魅力，常與身旁之人輕鬆說笑，製造親近與家庭感，連柯姑娘都有切身的感受。[100] 慈禧與近身之人的集體合照，想必具有培養感情的作用，而懸掛於起居空間的獨照，應可凝聚宮中成員的集體感情。

在清宮的具體空間中，除了景山壽皇殿懸掛帝后像，以供皇室瞻仰外，前代帝王像也於誕辰、忌辰與重要時節時，懸掛於乾清宮、養心殿等帝王起居處。[101] 若以群像而言，當朝帝王像中深具政治意味、為了特殊目的所繪製的肖像，確實曾展示於宮殿中。例如，乾隆《萬樹園賜宴圖》描寫十九年（1754）夏季，乾隆於避暑山莊萬樹園冊封宴請准部諸王公的狀況，完成後以貼落形式張貼於避暑山莊卷阿勝境殿內，日後前來晉見的蒙古等部族，可藉由觀看此圖，領會當年准部來歸、滿蒙一心的情境。[102]

在清宮的生活環境中，當朝帝王像並非全然不見，但后妃畫像屬於女眷。由慈禧公然懸掛自己照片於宮中看來，就宮廷的環境而言，慈禧晚年對於身為統治者的身分地位未曾有絲毫的掩飾。至於大量贈送照片給外國人一事，更可見慈禧在國際社會也被視為統治者。在外交場域中交換統治者的肖像以示親善的做法，也見於傳統時期，例如宋遼（907-1125）之間，但侷限於帝王像。[103] 慈禧身為皇太后卻全然掌控宮廷外交的場域，光緒作為皇帝卻缺席，確實為歷來傳統中僅見之例。

再者，慈禧外交用途的照片上，多見「大清國」的標示，更顯示慈禧代表國家進行國際外交。「大清國」此一國家自稱在晚清時期確定，標誌出中國成為國際社會的成員，世界上眾國之一，而其國號為「大清國」。1689 年康熙皇帝與帝俄簽訂尼布楚條約時，仍自名「中國」。當中國於晚清時期踏入國際社會與外交場域時，原有的朝貢體系用以自稱的「中國」難以表明特殊的統治權，從 1858 年中英簽訂「天津條約」時，即以「大清國」為名。[104] 慈禧除了是國際社會公認的統治者外，也成為國家的代表，一如英國維多利亞女王。

慈禧照相中最為人樂道的部分為其扮觀音照，據野史記載，也懸掛於寢宮。

無論其用法為何，自慈禧擇日入影與指導扮裝等事看來，拍照一事已經給予慈禧與身邊之人某種集體扮裝宛若演戲的樂趣，這是畫像所無法達成的氛圍。[105] 一如前言，畫像運用兩種手法讓像中慈禧與觀音連結，一是利用少數物象表現觀音特質，二是慈禧進入虛擬世界，成為觀音。在照相中，慈禧化己身為觀音的意圖相當認真，不但穿戴力圖與觀音形象合一，背後紫竹林屏風框構出觀音活動的空間場景，前景荷花池更以繪畫或人造荷花手法製造擬真效果。

在虛擬的實境中，慈禧恍若變身觀音，但屏風上「普陀山觀音大士」的牌子，又提醒觀者這是舞臺上的作戲，並非真實。再者，攝影捕捉到成像時刻的片刻真實，而就慈禧照片而言，此真實自扮演與虛擬而來。攝影與畫像不同，照片逃脫不了慈禧只是扮演觀音的「真實」。於是，在是與不是、像與不像之間，照片中虛擬與真實之間的關係，遠比畫像更複雜，也更具有戲劇效果。慈禧扮觀音照之所以吸引目光，或許就在於扮演、虛擬與真實之間所形成的視覺張力。

慈禧扮演觀音攝入影像，或也有特殊政治企圖，但歸根究柢，政治本就是「扮演」，扮演給不同群眾觀看，也給自己看。形象上的「扮演」即是清代皇室統治多元種族與文化的一項重要政治傳統，對於滿、蒙、漢、藏、回不同族群而言，清代皇帝有著不同的統治形象與治理觀念，也充分顯現在盛清三帝的畫像上。相對於此，慈禧畫像所訴諸的實際觀者，仍在清宮範圍之內，而後代的觀者，雖然較為廣大，但相當抽象，屬於歷史評價的範疇。綜觀之，慈禧畫像影響的範圍不出傳統帝王像，甚且比不上乾隆畫像能夠超越宮廷與歷史評價的範圍，影響到治下蒙古等部族。

然而，慈禧照相所含攝的觀者與影響力，顯然遠超上述兩種範圍。首先，慈禧為攝影機而演出的攝像行為，過程比畫像快速，也更能絲毫不差地呈現像主當時的姿勢與表情。在反覆觀看影像結果與經歷攝像演出後，更能精確地演練出像主個人理想的形象，而且此種形象因為攝影所含備的再現能力與實證性質，深具真實效果。攬照觀看的受贈者想必如睹其人，相信影像另一端的慈禧真實存在，擁有崇高的地位與端正的品質。一如康格夫人在引介柯姑娘為慈禧畫像時所言，當時登載在畫報上的諷刺畫，極力醜化慈禧，唯有讓世界見到「還原如實」的慈禧，才能改變世界的看法。[106]

畫像與照相的區別還有後者的複製性，可快速複製的底片在傳播速度上遠非繪畫可比。根據《聖容賬》，慈禧照片中「梳頭穿淨面衣服拿團扇聖容」沖洗

高達一百零三張，流布狀況令人好奇。1904 年 7 月，慈禧正式獨照登載在日本頗具影響力的《時事新報》；[107] 次年，上海的《萬國公報》與《新小說》跟進，但照片不同；[108] 1908 年慈禧過世後，英國著名畫報《倫敦新聞畫報》（*Illustrated London News*）刊出慈禧照鏡簪花照，以示紀念。[109]

由此觀之，雖然歐洲人對於中國皇太后的綺情想像仍然透過慈禧最為女性化的簪花形象透露出來，慈禧努力改變西方人對其極端厭惡與詆毀形象的意圖，尚稱有成。另一方面，慈禧照片的取得看來並非難事，即使是日本與英國媒體，仍有其管道。這些管道開啟關於慈禧影像的新故事，詳見下文分曉。

四、慈禧照片的社會流動與其意義

環繞慈禧照相最引人的故事即在於這些影像的社會流動，流動在身分地位不明的大眾之間，慈禧的照片創造了歷史，中國的統治者開始有社會形象可言。始於 1904 年 6 月，上海發行的《時報》陸續登載有正書局販賣慈禧照片的廣告，在此後數年的時間中，類似的廣告雖非每日見報，但也屢屢出現，為有正書局致力推銷的影像商品之一。[110] 約於同時，上海的耀華照相館也出售慈禧照片，但廣告內容極為簡單，並未如有正書局般大肆宣傳。[111] 另外，1905 年天津的照相館，已經在櫥窗擺設慈禧照像以供選購。[112]

有正書局的廣告內容以慈禧身為皇太后的身分為號召，吸引買者。例如，1904 年 6 月 12 日的廣告，標題為「大清國皇太后真御影」，內容強調照片為真，自外人取得，更是原版晒出，廣告詞還宣稱「欲使清國人民咸睹聖容，如西人之家家懸其國主之相也」，「咸睹聖容」四字以放大字體凸顯訴求。

廣告中出售的照片與今日所見類型雷同，計有慈禧獨照、慈禧與後宮女眷、太監及德齡一家等各式團體合照，觀音扮裝像也出現。[113] 由此看來，勛齡為慈禧所拍攝的照片，歷經一年左右，就已經流出宮外。至於流出的管道，由於資料不全，僅能推測。目前存於美國弗利爾美術館的慈禧照片得自德齡家族，可見拍照當時或許特准勛齡或德齡持有。有正書局的廣告，曾以日人高野文次郎之名刊登，另一日人飯塚林次郎之名也出現在有正書局《北京庚子事變照相冊》的廣告中。[114] 這二位日人的身分，今日已難追溯。

有正書局與《時報》同屬狄葆賢所有，皆在上海法租界四馬路上。狄氏倡議

政治改革，甚至主張革命，曾兩度流亡日本，與康有為、梁啟超甚為友好。除了身為清末著名的政治人物與重要改革報刊的出版人外，狄葆賢家富收藏，對攝影極有興趣，並熱衷於新式攝影印刷技術的引進。[115] 狄氏與日人關係良好，曾因此種關係得以在八國聯軍占領北京時，進入圓明園等皇家宮殿參觀。以外國人為名刊登廣告，是否為了規避清廷的追索，難以確定。姑且不論慈禧照片如何自勛齡手中變成上海租界商號的商品，有利可圖確為事實。

早在 1902 年，有正書局已經開始出售照相，《北京庚子事變照相冊》包含慈禧自西安回鑾進京影像，雖不見慈禧真容，皇太后鑾轎入影且成為商品已非傳統。[116] 有正書局關於慈禧照片的廣告詞強調其前所販售者皆非真實，此次費盡心力才網羅到珍貴影像。再據廣告詞，先前流傳的照片中，已有柯姑娘所繪慈禧油畫像的翻拍照。姑且不論此照是否為真，慈禧各式肖像在民間確有吸引力，統治者形象的社會流傳已勢不可擋。

對於宮闈內只聞其名不得一見的上層人物的好奇，歷來皆然，唯有到了近現代時期，中國統治者的影像才廣及社會無名大眾。拜攝影之賜，統治者形象的公開相當容易，但此一趨勢並非僅因新式技術的引進，應有更宏大的政治想像與推動力在內。更何況，如果考量狄葆賢的政治履歷，販售慈禧照片除了商業利益外，應有政治謀算。

有正書局販賣名人照相並非限於慈禧，光緒皇帝、恭親王及曾國藩等人的照片也可買到。[117] 然而，多種廣告直接點名慈禧，以慈禧為主，顯然慈禧影像最能吸引買者，也是其背後政治考量的中心。前引廣告詞中的「國主」不清楚指向何種政治制度的統治者，可能是英國女王，也可能是美國總統，但用來比附慈禧地位毋庸置疑。由此可見，慈禧身為清廷統治者甚至國家之主的角色已然確定。前已言及，在清朝宮廷與國際社會上，慈禧代表「大清國」已成定勢，由廣告詞看來，此點共識也貫穿消費大眾。

有正書局出售慈禧照相時所用的修辭，援引西方世界統治者肖像的普及流傳，振振有詞地為自己的商業行為提出冠冕堂皇的理由。這理由雖未涉及中國政治制度與西方的差異，也未攻擊清朝政權的統治，仍具顛覆作用。此一顛覆作用來自統治者肖像的能見度與商業性，當尋常人可見甚至買賣統治者的肖像，破除統治者高高在上的神秘感與神聖不可侵犯的權威感。換言之，統治者肖像變成商業市場中的商品，只要出得起價錢，皆可擁有，也可轉手出售，完全操之在擁有

者。此種消費與掌控的感覺，前所未有，掌握肖像就可進行個人詮釋，消解統治者權力與道德結合的制高點。

除此之外，統治者肖像的能見度與政權立基的群眾基礎有關，前言乾隆張貼於避暑山莊的大幅肖像畫即是例證，意圖拉攏與清朝政權基礎息息相關的蒙古部族。傳統帝王像相當有限的觀者為該政權意欲訴求的對象，所以不脫文人士大夫與皇親貴族兩類。進入近現代社會，政權的統治基礎轉向民眾，尤其是民主制度，統治者與所謂的「人民」必須透過直接或間接的政治手法進行接觸，而各種政治制度與過程的透明化，也包括統治者的相關資訊與容貌。如是之故，慈禧肖像透過商業行為的流傳有可能顛覆清朝統治者的至高形象，並暗藏改變傳統中國政治基礎慣性思考的可能，「如睹聖容」顯然也在中國社會有其作用。

關於慈禧照片社會流動所具有的顛覆性，更來自於慈禧照片與其他名人照片的並置出售。有正書局所出售的照片除了單張照外，還有照相冊。慈禧單張照自今存北京故宮博物院者觀之，照片黏貼於白紙板上，紙板下緣印有「上海四馬路北京廠西門有正書局」字樣。[118] 有正書局以此種形式販賣的麗人（妓女）名人單張照片，計有六百種。照相冊除了《北京庚子事變照相冊》外，廣告中尚見《北京庚子事變照相冊》、《上海百麗人照相全冊》、《京津百麗照相全冊》、《中國百名人照相全冊》及《中外二百名人照相全冊》等。[119] 由於《北京庚子事變照相冊》並非攝影印刷，而是個別照片黏貼其上而成，[120] 可以想見有正書局在搜羅六百種妓女名人照片後，再以某專題為名，集合而成各種照相冊。這些照相冊應都是單張照片黏貼而成，這也是當時照相冊販賣的普遍狀況，即使在 1904 年《東方雜誌》首創照相銅版印刷之後，清末照相冊仍然維持原貌，並非印刷而成。[121]

慈禧照片出現在《中國百名人照相全冊》及《中外二百名人照相全冊》中，所謂「中國百名人」包括光緒、慈禧、親王貝子、名臣高官、康有為、梁啟超、戊戌六君子、裕庚女公子（德齡或容齡）等人，而「中外名人」除了上述人名外，還包括名妓，以及歐亞各國皇室、統治者、大臣與美人等。[122]

有正書局將身分地位、政治立場與國籍文化不同的人物照片膾炙一爐，統稱在「名人」之下，反映當時上海商業機制透過塑造「名人」而博取利益的一面，也反映新式的「名聲」培養，端靠照相取觀於人。[123] 換言之，「名人」成為文化資本，能夠藉由「名聲」獲利，而「名聲」的養成與「能見度」息息相關，倚賴當時的大眾媒體與商業體的宣揚和塑造，影像的流傳成為重要的手法。[124]

「名人」影像的流傳在晚清社會相當普遍，流傳形式有單張照片或照相冊，也有如《東方雜誌》般，自創刊號開始陸續登載中外名人照片，首兩期包括慶親王、恭親王、載振、溥倫等人。[125] 根據魯迅所記，庚子事變前其故鄉紹興城的照相館，常見曾國藩等平定太平天國的名臣、名將照片，用來吸引顧客。[126] 晚清時期，照相館門前掛有「名人」影像以拉攏生意的做法，不限於紹興，也是北京景象，最常見政界人物與花叢名妓。[127] 當時妓女影像的流傳甚為普及，早在1870年代，上海的照相館已經出售妓女照。[128] 1910年《圖畫日報》有幅石印版畫，描寫路邊小販沿街兜售上海著名妓女的照片，明言「四處八方都賣到」，其中並以「四大金剛」照片最為搶手。[129] 此種買賣方式顯示名人照片市場相當活絡，不同層級的銷售管道具備。市街上的小販代表不須藉由住商與專門管道而來的消費行為，而上海、北京、天津及紹興等地的照相館，在實體商店中販售名人照片，有正書局既有上海、北京兩處商店，也有郵購服務。

有正書局所囊括的「名人」多為政治人物，無論皇太后、皇帝、皇室成員或高官大臣，皆為社會有名人士。上海妓女在當地也有社會名聲，「四大金剛」即為其中佼佼者。[130] 這些在社會上眾所周知的人名，本就仰賴眾人的口耳相傳，而大眾媒體與商業體的加入，更加倍傳播的效果。德齡、容齡及異邦美人等女性，稱不上具有社會名聲的「名人」，加入其中，實則沿著仕女畫傳統發展而來，滿足男性購買者的偷窺慾與好奇心。有正書局蓄意搜羅人物照相，其中有知名之人，也有男性讀者可能有興趣的女性影像。無論原有的身分地位如何，這些人物在其照片的流傳中轉變成社會「名人」，其姿容可供消費與談論，一如今日大眾傳媒中的各式「名人」，其臉面具有可辨識性，其生活變成公開話題。

慈禧雖貴為天下第一人，掌握眾人的生殺大權，也不過是社會「名人」中的一員，不會比戊戌六君子或妓女高明。正如《中國百名人照相全冊》廣告詞所言，「將中國三十一年來，或有功會社，或有害國家之相片，眾一百數十人于金邊冊上。雖蘭艾之同登，然芳臭之自別，百世欽之，萬人唾之，自有公論在也」，究竟慈禧是蘭是艾，百世欽之還是萬人唾之，端賴觀者判斷，就如同為變法而亡的譚嗣同。由此可見有正書局在出售照相冊時，確有自覺意識，政治意圖隱含其中。這些照相冊將慈禧與譚嗣同等人的照片並置合售，深具政治顛覆意味，顯然當權者與被壓迫者之間那天差地別的界限已然泯除。妓女照片的加入，看似與政治無關，實則其政治顛覆性並不稍減。皇太后與妓女同為名人，花一種價錢就可擁有雙方影像，顛覆儒家社會的位階觀念，與之相應的價值判斷和道德

框架也隨之受到嘲諷與質疑，對於當權者所要求的「正常」社會秩序具有威脅性，政治秩序也隨之搖動。

或問光緒皇帝的照片也與譚嗣同、妓女照一同出售，慈禧有何特殊處？如果有正書局意欲顛覆清廷統治下的政治秩序，其目標為何集中於慈禧身上？如前所述，戊戌政變後，光緒遭慈禧幽禁，康有為、梁啟超等保皇黨極力散播慈禧的負面形象。即使狄葆賢並非保皇黨，以他的政治立場及與康、梁的關係，在慈禧與光緒之間，絕非支持慈禧人士。更何況，主張變法的改革派站在光緒這端，政變後為慈禧處死，可見光緒與譚嗣同並非對照組，慈禧才是。再者，妓女跟皇帝之間可有綺情豔史流傳，並非「蘭艾同登」，而妓女與皇太后才是另一種對照，同屬女性，身分地位卻有雲泥之別，妓女對照出皇太后高高在上不容懷疑的道德高度與貞節價值。一旦妓女與皇太后並置合觀，後者的高度與價值受到質疑，再加上皇太后還是女性統治者，更製造話題，顛覆原有秩序。民間野史流傳慈禧與榮祿、李蓮英的姦情，不正是在皇太后的貞操上打轉？

有正書局名人照片買賣的銷售狀況不詳，無法確定流傳的範圍與具體的情境。[131] 雖然如此，照片的售價或可提供些許蛛絲馬跡，以供揣測。1904 年 6 月慈禧照片剛上市時，值洋元一元，未標明尺寸。當年 10 月後的廣告，標示八寸者一元，六寸五角，多買折扣愈多。[132] 相對於其他麗人名人照每張四角、全本照相冊數十人十五元的價錢，慈禧照片可說高價。[133] 次年 5 月後，或因銷售狀況不佳，減價到八寸六角，六寸三角，七張合購二元五角。[134] 此價格在當時照片市場仍屬高價，前言 1910 年《圖畫日報》中四大金剛照片不過數十文錢，同年山海關到天津火車上所兜售的長城照片，也不過一角。[135] 1904 年年底，一洋元可兌換七錢四分多，將近半兩，也約等於六百多文制錢。[136] 當時城市中靠技術生活的工匠每月收入約九千文，上海人力車夫約六千文，一石米約值五千多文，文化商品如同為有正書局出版的《中國名畫》，一期售價一元五角。[137] 如此看來，慈禧照片雖非價廉，勞動階層在糊口之餘難以負擔，與當時其他文化性消費品比較，仍是城鄉士紳或城市中新興中產階級可以購置的商品。

除了以照片形式流傳外，慈禧與皇室照片也製成明信片，隨著收件人所在，遠揚國外。目前蒐集到的慈禧明信片共四種，其中兩種所用照片相同，皆為慈禧與隆裕皇后、瑾妃、德齡、容齡等人的合照，但明信片邊緣說明文字卻有英、法文之不同。第三種為慈禧簪花照，說明文字為英文。第四種為《聖容賬》所記載

外交場合運用的慈禧照，影像中慈禧正襟危坐手握摺扇，說明文字為德文。除了慈禧外，尚見光緒、珍妃、醇親王載灃、溥儀等人影像相關明信片。[138]

　　這些說明文字的內容也顯示當其中兩種明信片發行時，慈禧已然去世。印有法文的慈禧合照明信片，在 1907 年 10 月 10 日由越南寄往法國，慈禧簪花照明信片則在 1912 年 6 月 12 日由漢口寄往法國，二者的通信內容皆以法文書寫，內容不外乎問候親友與報告自己在中國的旅行。由此可見，這些明信片應為前往中國及越南旅行的法語人士郵寄。明信片作為西方世界友朋家人之間互相連絡溝通的媒介，在十九世紀末到第一次世界大戰前普遍流行，當時高峰期（如 1909 年左右）一年即有超過三十億張明信片從歐美寄出。明信片上常見異國情調的影像，也包括中國的地理、風俗、人物與時事等，對於形構西方人的中國印象應有相當大的影響。[139] 慈禧照片出現在明信片上，隨著在中國的歐洲旅人，寄給自己的親友，讓當地人目睹慈禧真容。以上所舉的例證雖然不多，但慈禧形象顯然在其生前，已然跨越皇室貴戚、統治人物與外交人員等慈禧照片受贈名單，而及於更廣大階層的外國人。

　　二十世紀初在各種在地與全球因素的糾結促動下，慈禧與滿清皇室的影像再也無法深居宮內，僅有少數人見到，而清室再也無法對於自己的肖像握有全權。攝影術在十九世紀下半葉深入中國大小城鎮，皇室本就難以完全隔絕，更何況照片所運用的國際外交場合，正是清室亟欲參與的場域。庚子事變後的政治局勢迫使慈禧親自面對外國人，姿容無法隱藏，積極地運用照片，更能為慈禧洗刷國外媒體所醜化的形象。社會大眾對於「名人」的興趣，也促使上海的影像市場企圖以慈禧照片牟取商業利益。有正書局與政治改革派或革命派的關係，更使得慈禧照片的販售隱含政治意圖，擴大慈禧照片流傳民間社會的政治顛覆性。全球明信片工業的發達，再加上西方世界對於中國皇太后的高度興趣，慈禧照片出現在西文為主的明信片上並不令人意外，更讓慈禧容貌變成全球流通的影像之一。

五、大清國皇太后與世界：1904 年慈禧油畫像在聖路易的展示

　　今存慈禧油畫像約有六幅，分別為兩位畫家的作品。其一是前已提及的柯姑娘，另一為荷蘭歸化美籍的畫家華士・胡博（Hubert Vos, 1855-1935）。前者為業餘畫家，曾在巴黎學畫，兄弟服務於中國海關，在美國公使與夫人的牽線下，為

慈禧繪製畫像，時為 1903 年。當時康格夫人與慈禧關係最稱友善，憂心於慈禧國際形象之敗壞，推薦柯姑娘為其畫像，該畫像預期將在 1904 年美國聖路易萬國博覽會上展示，讓世人瞻仰慈禧真容。[140] 為了該畫像，柯姑娘在頤和園留駐九個月，近身觀察慈禧生活與面容，繪製四幅大小不等的油畫像。其中兩幅下落不明，一幅存於北京故宮博物院。[141] 這四幅畫像中，最符合慈禧繪製畫像動機的巨幅油畫像，在聖路易參展過後，以敦睦中美友誼之名，送給美國政府。[142]

華士‧胡博為職業畫家，以肖像畫聞名，活躍於紐約社交圈，曾旅行東亞及太平洋等區域，包括中國、韓國、爪哇與夏威夷，為統治者、貴族高官等繪製肖像。[143] 華士‧胡博於 1899 年訪問中國時，透過旅華軍職外人的推薦，輾轉為慶親王、李鴻章與袁世凱等位高權重人士繪製過肖像。親身經歷過西方油畫繪製過程的慈禧，在目睹華士‧胡博所繪慶親王畫像後，大為讚賞，於 1905 年邀請他重訪中國。華士‧胡博在北京期間，完成一幅慈禧畫像，據說深得慈禧喜愛，置放於頤和園中，迄今仍在。[144] 華士‧胡博回到紐約後，依照畫稿完成另一幅慈禧畫像，該畫曾以畫家之名在 1906 年巴黎沙龍（Paris Salon）中展出，今存哈佛大學福格藝術博物館（Fogg Art Museum, Harvard University）。[145]

由於本文討論的議題是慈禧對於肖像的運作與公開化，本節將以參與聖路易萬國博覽會的巨幅油畫像為重心，其餘尚存的油畫像略及而已。在聖路易展出的油畫像，除了展出場所與展示效應由於資料豐富可供討論外，其重要性更在於慈禧積極參與國際社會，並且運用肖像改變輿論的作為。清廷之所以願意改變先前對於萬國博覽會的消極態度，花費不貲，甚至大費周章參與聖路易博覽會，與慈禧利用該博覽會展示自己肖像、塑造新形象的意圖密不可分。慈禧參與國際社會的作為雖然已經在照相上見到，但聖路易萬國博覽會所蘊涵的觀眾更是慈禧或大清宮廷無法掌控，全然進入近現代世界的展示場域與大眾社會。

藏於福格藝術博物館的慈禧畫像雖曾於巴黎沙龍展出，但係畫家個人行為，與慈禧無關，慈禧應也不知情。在二十世紀初年，具有公共展覽性質的巴黎沙龍有數個，公私皆有，多是徵集畫家作品而舉辦的年度展。[146] 在無法確定展出的沙龍，並且難以追溯其展出脈絡的情況下，只能就其風格而論，難以觸及慈禧姿容公開後的效應問題，故僅作為比較之用。

慈禧參展聖路易博覽會的油畫像令人過眼難忘，重點不在於品質，而在其巨

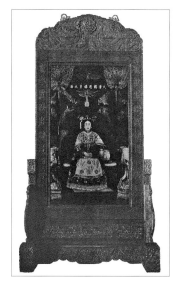

圖 3.23
凱瑟琳・卡爾，《慈禧畫像》
1904 年，油畫
畫心 284.5×162.6 公分
含框 484×203 公分
史密森尼學會藏

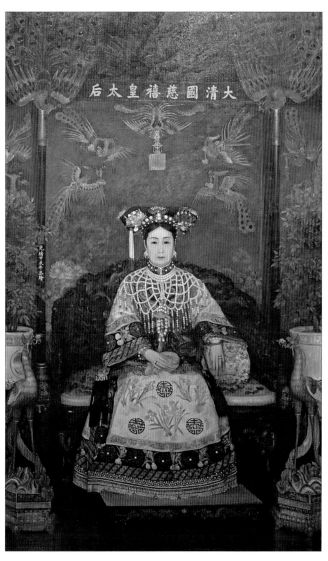

幅的尺寸與特別的形制（圖 3.23）。木質畫框甚為厚重實在，雕滿蟠龍與壽字裝飾紋樣，直立成一屏風，全幅高四百八十四公分，寬二百零三公分。遠大於常人的比例，讓身高不過五英尺（約一百五十二公分）的慈禧望之儼然神祇，供人仰頭瞻視，也具有皇家氣質，統攝全場。[147] 木框形制獨自立地，並非西洋油畫式樣以懸掛為主，較接近中國的單屏。然而，木質的厚實、裝飾的繁麗與油畫的特質，仍讓該畫充滿特殊的風味，難以歸類。可以想見當此畫像放置於聖路易博覽會場時，應該相當吸引目光。

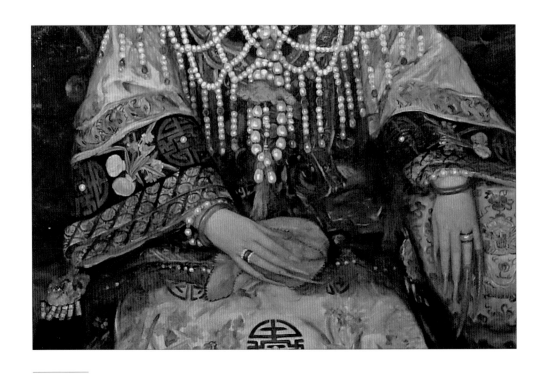

圖 3.23 局部

　　畫面上慈禧中坐，右手拿著淺綠色半透明絲帕，左手置於黃色靠枕上，雙手手腕及手指上，裝飾著翡翠與黃金製成的手環、戒指與指甲護套（圖 3.23 局部）。慈禧髮式也相當講究，梳大頭，其上用大小珍珠綴成流蘇與鳳凰紋樣。身穿代表皇家顏色的黃色冬服，繡有水仙與壽字紋樣，上身並披上坎肩與珍珠串成的瓔珞。[148]如此穿戴的正式性與尊貴氣，已然超過慈禧正式照片中的最高等級。油畫風格對於黃金、絲綢等物質性的呈現，更彰顯畫中珠寶配件與織繡材質的高貴與華麗。

　　畫中繪出橫匾上的「大清國慈禧皇太后」頭銜，正中又畫有「慈禧皇太后之寶」的印章，印證畫中人物的身分地位，也加強其重要性。前此照片中較為複雜的稱號，於此簡化成更為直接有力的「大清國慈禧皇太后」，可見慈禧體會到在國際社會，身為「大清國」代表，僅需標明國名與皇太后身分，不須徽號全名與嵩呼萬歲。此一定型的稱呼，也在華士・胡博所繪的兩幅畫像上見到。由此可見，慈禧學習如何面對國際社會的同時，也學習如何在以國家為主體的國際社會上自我定位。省略在清廷儀式與史傳評價場域所使用的徽號，也刪去僅對內部有意義的「萬歲」嵩呼，表明慈禧已知對內與對外的不同。

全畫採取嚴格的中軸對稱構圖，一如照片，但畫面較為靠近觀者，包含的物象較少，觀者的視線更集中於慈禧身上。畫中最光亮的兩處在於慈禧臉上與垂在腿上的黃色絲綢衣料，臉部畫法遵循清宮西洋肖像畫風傳統，全然不見陰影。[149]畫中既然有光線的運用，可見西方傳統，卻也並非常見的單一光源，符合物理性原則，而是隨著畫面主題的需求選擇多重光源。慈禧身上的亮點，映襯起屏風等背景的刻意暗化處理，烘托慈禧身軀的突出，使之更接近觀者，也更具有崇高與尊貴的氣質。

如同慈禧照片的風格，畫面也重視裝飾性，但油畫像上的裝飾紋樣與陪襯物件更具象徵意義。慈禧背後的屏風上，可見十二鳳凰以飛翔展翅之姿，騰躍空中，座椅前的孔雀花瓶也是鳳凰象徵。再加上畫框上的五爪龍紋雕飾，處處是中國皇家象徵。鳳凰本是皇后或皇太后的象徵，五爪龍的使用也未違反大清禮制，[150]但滿載的五爪龍確實帶給該畫帝王般的氣勢。

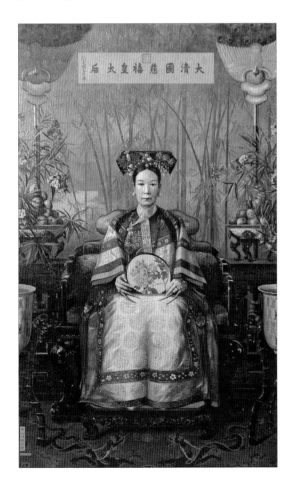

聖路易油畫像中軸對稱構圖與裝飾性等風格特質，也見於慈禧運用於國際外交場合的照片，而頤和園中華士·胡博所繪的慈禧肖像亦有如此風格（圖 3.24）。由此可見，1904 年左右的慈禧，確定以此種形象展示在國際社會之前；換言之，慈禧的形象已成定型，該風格特質所造成的端正嚴謹與崇高尊貴形象已是慈禧對外固定形象。在慈禧代表大清國進入國際社會的同時，慈禧正面的形象也成為國際流通的形象。

圖 3.24
華士·胡博，《慈禧畫像》
1905 年，油畫，232×142 公分
北京市頤和園管理處藏

此一形象雖未見僭越大清禮制，但也不僅是皇太后，更接近統治者。

此一形象顯然為慈禧個人所決定，無論媒材是攝影或油畫，畫家是誰，慈禧才是其形象的主人。根據柯姑娘的記載，慈禧主宰著油畫製作過程的所有細節，包括穿著、背景與容貌。柯姑娘甚而抱怨其創作受到很大的限制，尤其慈禧堅持細節的描繪與嚴拒陰影法的施用。[151] 如果比較畫家另一幅作品的風格，慈禧畫像的掌控者在於慈禧，更毋庸置疑。柯姑娘留存繪畫不多，其中一幅畫像描寫美國孟斐斯城當地閨秀（圖 3.25）。畫面相當簡約，像主一身黑衣，身軀靈轉，側面呈現，背景毫無裝飾，既無中軸對稱，也無細節繁飾。兩幅畫像差異之大，宛若出自二人之手。由此可見，柯姑娘在慈禧的堅持與權威下，不得不放棄原有的畫風，努力表現慈禧所要的形象。

圖 3.25
凱瑟琳・卡爾
Portrait of Bessie Vance
約 1890 年，油畫
孟斐斯布魯克斯藝術博物館
（Memphis Brooks Museum of Art）藏

慈禧國際形象的定型化雖然橫跨油畫與攝影媒材，也橫跨兩位西洋畫家的肖像畫，但聖路易油畫像仍有其不可忽略的特殊性，此種特殊性更確定慈禧體認到不同肖像因其個別所適用的脈絡，應有不同的訴求。其一是聖路易油畫像的尺幅巨大，就畫心而言，比頤和園的油畫像高出五十多公分，再加上畫框的氣勢，彰顯獨一無二的皇家氣質。第二，聖路易油畫像對於物質性的描寫，包括慈禧穿戴的配件，也包括孔雀花瓶的琺瑯質料，使畫面上各種顯示像主尊貴的物體更具視覺與觸覺真實性，這是照片所無法獲致的效果，連華士・胡博的油畫像也不強調此點。第三，聖路易油畫像中的皇家象徵遠多於照片與其他油畫像，代表「大清

國」參與國際外交場合的意圖相當清楚。頤和園中的畫像充滿花果竹林的意象，皇家象徵不多。另一幅哈佛大學福格藝術博物館藏華士·胡博的慈禧畫像（**圖3.26**），雖然慈禧背後的屏風上，雲龍窺探，但此龍三爪，顯然並非來自清廷的規制，而是畫家個人的揣想。

更重要的是，聖路易油畫像所表現的女性特質（femininity），在慈禧正式照片與華士·胡博油畫像中均未見到，應是特意為之。慈禧使用於國際場合的照片雖然也穿戴富麗，不乏貴重配件，手握團扇、摺扇或絹帕，但照片的媒材與勛齡的手法，在於清晰明白地呈現所有的物象，並未凸顯出慈禧配件所彰顯的女性特質。照片中的慈禧即使保養得宜，不顯蒼老，在眾多物象與裝飾的環繞下，仍是高齡老婦的樣貌，身軀嬌小，甚至有點佝僂。頤和園畫像中的慈禧背脊挺直，臉部瘦削，面容較為年輕，但稱不上美貌，表情相當嚴肅。福格藝術博物館的畫像，則因未曾經慈禧過目，畫中人物的年齡與慈禧實際的七十歲較為接近，甚至畫出慈禧擔憂的面容，彷彿心事重重。無論美醜或年輕年老，華士·胡博畫像中的慈禧即使手拿繪有牡丹的團扇，也因為面容表情的嚴肅與憂心，減少女性化的特質。

與之相對，聖路易油畫像中的慈禧臉龐圓潤，面色柔和，年齡不過四十許。慈禧手中半透明的絹帕置於大腿上，也是身體的中心。畫家特別描寫出絹帕輕柔羽毛般的效果，

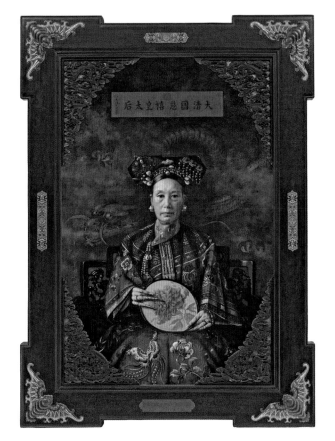

大清國慈禧皇太后

圖 3.26
華士·胡博，《慈禧畫像》
1905 年，油畫，131×91.4 公分
哈佛大學福格藝術博物館藏

被慈禧娟娟玉手輕輕地護著，唯有油畫媒材才能將絹帕的物質特性描寫如實（見圖3.23局部）。透過絹帕的物質性質與慈禧的身體語言，該畫刻意表現慈禧柔美的一面，而畫家的回憶錄中，也不乏對於慈禧女性特質的讚美。[152] 可以想見，此種女性化又不失端莊尊貴的皇家氣質，適足以讓觀者更親近慈禧，緩解國際社會的敵意。

慈禧本為女人，又是後宮爭寵的勝利者，容貌與手段顯然雙備。然而，從其不同肖像可見，慈禧是否要表現其女性化的一面，實為經過思考後的選擇，並非身為女人必然之結果。總體而言，慈禧蓄意表現女性柔媚特質的肖像除了聖路易油畫像外，簪花照是另外之例。其餘的肖像在女性化特徵上並未見特別著意，畫面上眾多風格因素可說混合多種性別特質。例如，觀音扮裝畫像中的慈禧，就外貌而言明顯是女性，但並未突顯女性化的特質，反而有神明之尊的中性與宗族之長的男性氣質。其中一幅畫像更因為承襲雍正等男性統治者的肖像風格，而顯現慈禧作為統治者不可一世的氣勢。由此可見，「女性化」特質也是慈禧肖像呈現自我的風格選項之一，可隨著慈禧的訴求而塑造不同的形象。

聖路易油畫像除了女性化特質值得討論外，還有「展示性」的風格特質也與其他肖像有所區隔。此種特質顯現該畫像在繪製之初已經預設公眾場合與大型空間的展出，預設其觀者之眾多已達所謂的「觀眾」程度。該畫「展示性」特質表現在三方面，其一是尺幅的巨大與畫框的表現性，前已論及，不再贅述。其二在於慈禧目光形成「觀看」或「凝視」（gaze）的效果，與觀者視線有所交會。慈禧面對觀者而坐，但此姿勢並不一定構成像主的「觀看」或「凝視」。中國傳統肖像畫自十六世紀後，普遍形成像主全正面姿勢的格式。像主雖然對著畫外，目光卻茫然空洞，並未望向畫外定點，構成有意識的觀看或凝視動作，與觀者之間也無目光的交會可言。這些肖像畫多數是祖宗像，作為祭祀的崇拜對象，與子孫間不是透過眼神的交會而產生連結感，焚香的味道或祝禱的語詞可能更為重要。若是文人士大夫畫像，眼神的交會本來就不是中國社會社交互動之要素。再就祖宗像之外的帝王像而言，居下位者眼神直視帝后本是禁忌，當然也無上下之間眼神的交會。反之，聖路易油畫像中慈禧的目光為實質的存在，並且隨著觀者而移動，無論觀者觀看的位置為何，慈禧都宛如看著觀者。此種眼神的交會企圖連結觀者與像主，形成交流的感覺，營造有利的印象。此種眼神與視線的設計，預設的是多數的觀眾，而不是單一的觀者。

　　由第二點可知，該畫像的「展示性」來自對於觀者或觀眾的意識，與之相關的則是該畫像對於繪畫乃是「再現」的意識。該畫像將焦點集中在慈禧身上，周邊的屏風與花瓶僅露出小半部，截然切斷，彷彿截取全景的局部，讓人意識到畫框的存在，也意識到一切皆是畫面安排的結果。比較之下，在慈禧傳統畫像與正式照片中，周邊擺設物品儘量表現全貌，構圖上具有全觀的效果，彷彿一完整的世界。聖路易油畫像對於畫框的意識，更顯現畫家或主導者慈禧意識到繪畫是一種「再現」，一種形象塑造的媒介，有畫內、畫外之別。畫內是「再現」，可以透過形式技法而傳達訊息，畫外是真實世界，有觀者存在。

　　聖路易油畫像的「展示性」不僅表現在該畫像的風格特質上，與該畫像有關的各種活動與報導，也加強其展示性。在該畫像於 1904 年 6 月正式展出前，有關其在大眾傳媒的「展示性」早已展開。早在 1903 年 8 月，柯姑娘第一次為康格夫人引薦入宮畫像時，美國著名的《紐約時報》（ New York Times）隔日即報導此事。[153] 當年 9 月分，畫像繪製過程中，《紐約時報》持續報導，並且強調該畫像將在聖路易萬國博覽會中展出。[154] 畫像完成後，自北京運到聖路易途中，也備受皇室般的待遇。由於是「聖容」，不能放平運送，為了直立，甚至必須拆除火車頂部，畫像上並蓋著皇家象徵之黃色絲綢，而且每到一地，「接駕」的官員必須舉行儀式，以示崇敬之意。[155] 到了聖路易會場，中國派往聖路易博覽會的正監督溥倫主持揭幕儀式，為博覽會中正式的儀式。[156] 以上關於畫像的諸種對待勢必吸引大眾與傳媒的目光，除了揭幕儀式外，多半的觀者或讀者在未見到該畫像的時候，已經得知該畫像，這或許就是康格夫人與慈禧所希望的公開性（publicity）。

　　如此耗費心力為了取得更大的公開性，而聖路易油畫像在展出期間的評價或接受度又如何？該畫像以「美術品」的分類在會場上的「美術宮」展出，因為中國在該展場缺席，基於畫家之國籍與作品之媒材，置於美國繪畫的區域。即使如此，該畫像的像主身分仍然使其受到重視。對於該博覽會的私人書寫或公開報導，只要提及中國參展一事，多言及此畫像，若干記載明言該畫像廣受歡迎與讚美。[157] 畫像的尺寸顯然受到特別的注目，《紐約時報》關於該畫像抵達聖路易的報導，已經點出此特質。其後該報對於畫像的專門報導，更在尺寸上大作文章，顯然尺幅巨大有違西洋肖像畫的比例。[158] 無論如何，如果與前述慈禧的國際形象相比，聖路易油畫像所造成的效果仍屬正面。

即使展覽結束後，該畫像的公開效應並未停止，甚至掀起另一波高潮，影響美國大眾對於慈禧的看法。該畫像送給美國政府之事，也在報導中見到。[159] 以柯姑娘為報導素材的新聞效應更在 1905 年明顯出現，內容集中在柯姑娘作為進入清宮的唯一外國人與其為慈禧繪畫之事；尤其 1905 年年底柯姑娘出書 *With the Empress Dowager of China*，敘述其在清宮的日子，更引起美國媒體廣泛的注意。[160] 該書對於慈禧的評價甚為正面，即使柯姑娘抱怨慈禧掌控畫像的繪製，也不影響書中慈禧善體人心、談笑盈盈與女性柔美的一面。對於慈禧而言，這是藉由畫像所引起的另一波「公開性」效果。

環繞著畫像的繪製與展出而來的公開性，顯示慈禧的形象正式進入國際社會的「大眾」範疇。在慈禧照片接觸中國消費「大眾」的同時，慈禧的油畫像也觸及此一範疇。「大眾」無名無狀，難以揣度，對慈禧而言，也無法親身接觸，唯有透過各式的「再現」，慈禧的形象才能為大眾所見，甚至在大眾之間流傳。聖路易油畫像在風格特質上，顯現慈禧肖像前所未見的「女性化」與「展示性」，也顯示慈禧體會近現代世界中複雜的聚合體 ──「再現政治」（the politics of representation）與「展演文化」（exhibition culture）。慈禧意識到如何透過油畫的「再現」形式，操作自我形象的塑造，而此形象藉由展示的機制與媒體的報導，影響大眾輿論。

結論

1904 年慈禧肖像的公開化是多種歷史因由交織而成的結果，而庚子事變後，慈禧面臨國際局勢的險惡並力圖挽救自己形象的作為，應是其形象公開的主要動力。然而，慈禧之所以能在短短的兩三年內學習運用新式的再現形式，塑造自己的大眾形象，並非朝夕之間頓悟，也非突然自渾然不知形象塑造為何物的新手轉變成高手。慈禧自同治初年即接觸肖像，早期的畫像已顯示其熟知前代帝王像的傳統，擅於利用畫中配件物品與構圖設計，展現自己的長處與彰顯自己的地位，包括挪用傳統中具有象徵意義的物件與構圖。1903 年後，慈禧肖像的數量遠超早期，甚至可與雍正、乾隆等皇帝相比，對於統治者地位的挪用更是明顯。不同媒材與形式的肖像，運用於不同的場合與範疇，訴求不同的觀者或觀眾，也有著不同的形象。

觀音扮裝畫像與照片的具體觀者不外乎慈禧身邊之人與少數的皇親貴族，但

抽象觀者也可能是未來掌握慈禧歷史評價與形象的後人，包括史家。觀音扮裝像針對內部，表現慈禧三者合一的形象，既是神佛之尊，也是宗族之長，更是王朝的統治者。慈禧正式照片的訴求對象主要為國外，用於國際外交場合，贈予政界人士與外交人員。端謹嚴肅之姿與崇高尊貴的頭銜，適足以彰顯慈禧大清國皇太后與統治者的地位，並改變慈禧因庚子仇外事件而形成的負面形象。聖路易油畫像的製作略晚於照片，更是針對國外難以個人化處理的參展與閱讀大眾。該畫像一方面將正式照片中的慈禧形象定型化，另一方面也自照片學習到更適合在國際社會展示的形象特質，因而將畫中慈禧的頭銜簡化，使之更具國家代表性，並表現出慈禧女性化的面向，對觀眾而言，更親切溫和。除此之外，油畫像巨大尺幅與眼光視線等風格特質顯示慈禧意識到公開展覽所蘊涵的「展示性」，而環繞著畫像的媒體報導不但更增強該畫的展示性，也推動該畫的「公開性」。如是之故，在聖路易萬國博覽會與美國大眾媒體等公眾場域中，「大清國慈禧皇太后」遂成為國際舞臺上大眾熟悉的人物。

對於帝王肖像的靈活操作是盛清宮廷的傳統，雍正與乾隆更擅長此道。這兩位皇帝運用不同的形象，展示給不同的觀者觀看，訴求不同的目標，可見再現政治與展演政治並非慈禧時期的清廷所面臨的新課題。然而，乾隆之後的清代皇帝似乎無意維持多面形象塑造的傳統，慈禧卻以皇太后身分挪用此傳統，更甚而發揚光大，涉足近現代世界的大眾場域，公開自己的形象於大眾之前，企圖影響輿論。

上海及天津等地的報社、書局與照相館對於此一「公開化」現象具有推波助瀾之功，慈禧照片的公開販賣所具有的的政治顛覆性如前所述，而整體看來，油畫像與照片公開後，一種新的政治文化應運而生。在此文化中，統治者的公眾形象成為政治扮演重要的一環，具有左右政治局勢的作用，形象與媒體的操作成為政治人物必須處理的課題。隨之而變的是政權統治的基礎，原本傳統中國政權的統治基礎在於皇親貴戚與文人士大夫，並無所謂的「社會大眾」。在十九世紀晚期後的中國，大眾媒體的發展已非清廷所能忽視，在政治人物形象公開化的同時，也預示大眾輿論對於政治走向的影響。面對無名的社會大眾，想必是新的政治挑戰。

在慈禧晚年時期，上述的政治文化尚未發展成熟，只是萌芽蠢動。然而，吾人已見慈禧肖像在國內外的流通，而慈禧身居內宮幕後弄權者的角色，一則轉

圖 3.27
《袁世凱漁父照》
出自《東方雜誌》，
第 8 卷第 4 期，局部

變成社會名人，成為社會大眾笑談評論的對象，再則轉變成堂堂的統治者，也是「大清國」的國家代表，一國形象之所繫。此種局面如果持續發展，不難推測慈禧在國際社會的形象，將與英國維多利亞女王相比，女王與大英帝國的關係也可用以想像慈禧與大清帝國的關係。整體大清皇室將成為社會名流，各式報導將其政治與生活等面向揭露於大眾之間，人人識其面容，也論其作為。在國際社會，皇室成為「大清國」的代表，也象徵「大清國」作為國際社會成員的國家全體。就國家象徵與政治權力而言，大清皇室可作為國家象徵，並擁有政治權力，二者合一，也可分開而行，僅作為國家象徵，而不擁有實權。這牽涉到晚清國家政體與政治制度改革的重大議題，公開化的政治人物形象與大眾展演文化的成形，也是其中必須思考與討論的一環。

清末民初大眾展演文化與再現政治成形最好的例證，莫過於袁世凱扮裝漁父的照片（圖 3.27）。略論其因由，可總結本文的論說。1908 年袁世凱被剝奪兵權而下野「隱居」時，摹仿中國傳統漁隱形象而留影。照片中的袁世凱身披蓑衣，於一小舟上，寒江獨釣，恍若古代隱居江湖、遠離塵世的文人高士。該照於 1911 年辛亥革命之前登載於《東方雜誌》上，[161] 既顯示袁世凱隱居之高志，也提醒各界勿忘照片中人。

就在慈禧逝世數年後，政治人物對於大眾媒體的操作已成定勢，袁世凱正為其中先驅者。此後，中國進入近現代世界的大眾展演文化與再現政治更如洪流席

捲，難以阻擋。慈禧若增壽至八十餘歲方駕崩，清廷若晚些年下臺讓位，吾人或許更見大清國皇太后在國內外政治舞臺上的演出，留下的形象或許更精彩煥發。

原文刊於：《國立臺灣大學美術史研究集刊》，第 32 期（2012），頁 239-299。

本文的完成端賴國家科學及技術委員會在研究經費上的資助，更承蒙多位學者的幫助與鼓勵，內心非常感謝，尤其是以下諸位：張瑞德、楊丹霞、賴貞儀、霍大為（David Hogge）與魯道夫·瓦格納（Rudolf Wagner）。

註 釋

1. 《聖容賬》，光緒二十九年（1903）7 月立，北京第一歷史檔案館藏；《各國呈進物件賬》，光緒三十年（1904）10 月 16 日立，北京第一歷史檔案館藏。

2. 見 Mark Bennitt, ed., *History of the Louisiana Purchase Exposition: St. Louis World's Fair of 1904* (St. Louis: Universal Exposition Publishing Company, 1905), pp. 291-292; *World's Fair Bulletin*, vol. 5, no. 9 (July 1904), p. 28.

3. Jonathan Hay, "The Kangxi Emperor's Brush-Traces: Calligraphy, Writing, and the Art of Imperial Authority," in Wu Hung and Katherine R. Tsiang, eds., *Body and Face in Chinese Visual Culture* (Cambridge: Harvard University Asia Center, 2005), pp. 311-334.

4. 關於明代帝王像的皇權觀念與能見度，見 Cheng-hua Wang, "Material Culture and Emperorship: The Shaping of Imperial Roles at the Court of Xuanzong (r. 1426-35)," (Ph.D. diss., Yale University, 1998), chapters 2, 3, 4.

5. 見楊伯達，〈《萬樹園賜宴圖》考析〉，收入氏著，《清代院畫》（北京：紫禁城出版社，1993），頁 178-210。

6. 關於中國歷代女主如何運用藝術形式塑造形象的研究不少，李慧漱的新書雖集中討論宋代皇后與皇太后，但有全面性的概述。見 Hui-shu Lee, *Empresses, Art, and Agency in Song Dynasty China* (Seattle: University of Washington Press, 2010), pp. 3-22.

7. 慈禧首次入鏡應是 1902 年年初，卻是偶發事件，並非主動為之。照片見 Gilles Béguin and Dominique Morel, *The Forbidden City: Center of Imperial China* (New York: Harry N. Abrams, Inc., 1997), pp. 88-89，關於慈禧與攝影，詳見下文。

8. 慈禧油畫像的繪製，見 Katherine A. Carl, *With the Empress Dowager of China* (London: KPI Limited, 1986).

9. 展期自 4 月 30 日到 12 月 1 日。有關聖路易萬國博覽會的舉辦細節，見王正華，〈呈現「中國」：晚清參與 1904 年美國聖路易萬國博覽會之研究〉，原刊於黃克武主編，《畫中有話：近代中國的視覺表述與文化構圖》（臺北：中央研究院近代史研究所，2003），頁 421-432；後收入本書第 2 章（頁 36-99）。

10. 〈太后照相傳聞〉，《大公報》，1904 年 5 月 5 日，「時事要聞」欄。

11. 雍正最引人入勝的畫像為六套扮裝像冊頁，總共八十八頁。雖然學界對於這六套冊頁的製作年代究竟是雍正登基前或後，尚未見定論，但雍正其人對於畫像的興趣顯而易見。相關的研究見 Wu Hung, "Emperor's Masquerade: 'Costume Portraits' of Yongzheng and Qianlong," *Orientations*, vol. 26, no. 7 (July/August 1995), pp. 25-35; Hui-chih Lo, "Political Advancement and Religious Transcendence: The Yongzheng Emperor's Deployment of Portraiture," (Ph.D. diss., Stanford University, 2009), chapter 4; 陳葆真，〈雍正與乾隆二帝漢裝行樂圖的虛實與意涵〉，《故宮學術季刊》，第 27 卷第 3 期（2010 年春季號），頁 49-58；邱士華，〈青史難留畫業名？《胤禛行樂圖冊》之作者及相關問題研究〉，收入李天鳴主編，《兩岸故宮第一屆學術研討會：為君難 —— 雍正其人其事及其時代論文集》（臺北：國立故宮博物院，2010），頁 469-499。根據國民政府

接收清宮後所進行的物品點查，景山壽皇殿中即有約五十餘件乾隆肖像。見故宮博物院，《故宮物品點查報告》，第 6 編第 1 冊，壽皇殿（北平：故宮博物院，1929），頁 1-46。

12. 關於盛清三帝對於畫像的政治運用尚未有全面性的研究，雍正與乾隆的部分，見 Wu Hung, "Emperors Masquerade: 'Costume Portraits' of Yongzheng and Qianlong," pp. 25-41; Hui-chih Lo, "Political Advancement and Religious Transcendence: The Yongzheng Emperor's Deployment of Portraiture," chapters 1, 2, 4; 陳葆真，〈雍正與乾隆二帝漢裝行樂圖的虛實與意涵〉，頁 49-102。

13. 關於宋、元、明三代帝后像，見《南薰殿圖像考》的記載。胡敬，《南薰殿圖像考》，收入盧輔聖主編，《中國書畫全書》，第 11 冊（上海：上海書畫出版社，1997），頁 774-780。元代帝后像的研究，見 Anning Jing, "The Portraits of Khubilai Khan and Chabi by Anige (1254-1306): A Nepal Artist at the Yuan Court," *Artibus Asiae*, vol. LIV, no. 1/2(1994), pp. 40-86.

14. 少數的例外為乾隆慧賢皇貴妃肖像，也是絹本巨幅，原收儲於壽皇殿中，應為祭祀之用。見故宮博物院，《故宮物品點查報告》，第 6 編第 1 冊，壽皇殿，頁 2。圖作見商務印書館，《清代宮廷繪畫》（香港：商務印書館，1996），頁 207。

15. 見章乃煒、王藹人編，《清宮述聞》（北京：紫禁城出版社，1990），頁 955-960。

16. 見崑岡等，《欽定大清會典圖》（光緒二十五年〔1900〕石印本），卷 58、59。

17. 慈禧在咸豐皇帝（1831-1861）死後，因為親生子載淳繼位為帝，徽號慈禧皇太后，但其生前並未當過皇后，死後謚號為孝欽顯皇后。

18. 關於「行樂圖」的名稱與其在明代初年成為定制的發展，見 Cheng-hua Wang, "Material Culture and Emperorship: The Shaping of Imperial Roles at the Court of Xuanzong (r. 1426-35)," pp. 216-221.

19. 關於慈禧入宮後的際遇與政治，見徐徹，《慈禧大傳》（瀋陽：遼瀋書社，1994）。

20. 關於這兩張畫，見朱誠如主編，《清史圖典》，第 10 冊，咸豐、同治朝（北京：紫禁城出版社，2002），頁 273-274。

21. 根據光緒元年《內務府造辦處各作成做活計清檔》關於同治祖宗像製作的記載，我們可知這類帝后像製作的梗概。見光緒元年（1875）2 月 8 日、12 日、16 日條目。本文所參照的「活計檔」為臺北國立故宮博物院圖書文獻館所收藏的影印本。

22. 由於慈禧肖像並未有確定且公認的畫名，以下的命名係根據畫上特徵而來。感謝北京故宮博物院楊丹霞女士告知《慈禧便服像》的尺寸。

23. 見《內務府造辦處各作成做活計清檔》，同治四年閏 5 月初 4 日條目。其他相關記載也顯示同治四年兩宮太后的畫像同時裝裱，見同治四年（1865）5 月 29 日、6 月初 6 日條目。

24. 見宗鳳英，《清代宮廷服飾》（北京：紫禁城出版社，2004），頁 122-124、圖 67。

25. 除了前言提出的衣物相似外，慈禧與慈安的髮飾相同，坐姿也相同，而畫面左側皆出現修竹與太湖石。同治五年（1866）亦見慈禧畫像記載，《內務府造辦處各作成做活計清檔》，同治五年 5 月 24 日條目。

26. 徐徹，《慈禧大傳》，頁 166。

27. 徐徹，《慈禧大傳》，頁 45-46。

28. 《內務府造辦處各作成做活計清檔》（國立故宮博物院圖書文獻館藏影印本），咸豐五年（1855）5 月 21 日條目。

29. 見朱誠如主編，《清史圖典》，第 10 冊，咸豐、同治朝，頁 276-284。

30. 關於《聽琴圖》中尊卑位階性的討論，見王正華，〈《聽琴圖》的政治意涵：徽宗朝院畫風格與意義網絡〉，《國立臺灣大學美術史研究集刊》，第 5 期（1998），頁 84-86。

31. 圖版見葉赫那拉・根正，《我所知道的慈禧太后》（北京：金城出版社，2005），頁 98；徐徹，《美麗與哀愁：一個真實的慈禧太后》（北京：團結出版社，2007），頁 376。

32. 有些出版品的說明認為該男子是太監，見徐徹，《慈禧畫傳》（上海：上海科學技術文獻出版社，2006），頁 222。另據慈禧照片顯示，影像中若出現太監，太監與慈禧之間的尊卑相對位置相當清楚，並非如本肖像般仍有對等的可能。

33. 《慈禧太后生活藝術》與《清史圖典》兩書認為該畫描寫慈禧閒暇時的娛樂生活。《慈禧太后生活藝術》（香港：香港區域市政局與故宮博物院，1996），頁 88；朱誠如主編，《清史圖典》，第 10 冊，頁 293。

34. 見單國強，〈周文矩《重屏會棋圖》卷〉，《文物》，1980 年第 1 期，頁 88-89。

35. 南唐時期的統治往往委賴宗室的支持，在王位的繼承上，中主與其兄弟皆有可能繼位，其間多有合作關係，但也見若干矛盾。由於本文的重點不在於此畫，僅能約略揣測該畫的動機。見馬令，《馬氏南唐書》（臺北：商務印書館，1966），卷 2、3、4、7。另見陳葆真，〈南唐中主的政績與文化建設〉，收入氏著，《李後主與他的時代：南唐藝術與歷史論文集》（臺北：石頭出版股份有限公司，2009），頁 81-83。

36. 見 Julia Murray, "Ts'ao Hsün and Two Southern Sung Historical Scrolls," *Ars Orientalis*, no. 15 (1985), pp. 1-7.

37. 見何云波，《圍棋與中國文化》（北京：人民出版社，2001），頁 289-304、387-396。

38. 見朱誠如主編，《清史圖典》，第 10 冊，頁 275。

39. 慈禧另有三幅觀音扮裝像，一為宮廷畫家私作，未經慈禧認可；一為冊頁像；一為《心經》扉頁。這三幅畫像各有其製作與觀看的脈絡，與立軸畫像不同，且本文的重點在於慈禧公開的形象，故捨去不談。關於這三幅畫像，見 Yuhang Li, "Gender Materialization: An Investigation of Women's Artistic and Literary Reproduction of Guanyin in Late Imperial China," (Ph.D. diss., The University of Chicago, 2011), pp. 54-66.

40. 關於慈禧扮裝觀音的相關資料與照相，見劉北汜，〈慈禧扮觀音〉，收入氏編，《實說慈禧》（北京：紫禁城出版社，2004），頁 197-205。另據「活計檔」，光緒三十年（1904）2 月左右，慈禧確有傳統肖像畫的製作，此時間點與慈禧照相一致。見《內務府造辦處各作成做活計清檔》，光緒三十年 2 月 12 日條目。

41. 關於雍正扮裝像的研究，見 Wu Hung, "Emperor's Masquerade: 'Costume Portraits' of Yongzheng and Qianlong," pp. 25-35; Hui-chih Lo, "Political Advancement and Religious Transcendence: The Yongzheng Emperor's Deployment of Portraiture," chapters 2, 4; 陳葆真，〈雍正與乾隆二帝漢裝行樂圖的虛實與意涵〉，頁 49-58。

42. 關於乾隆扮裝像的全面討論，見陳葆真，〈雍正與乾隆二帝漢裝行樂圖的虛實與意涵〉，頁 58-80。

43. 今存共有七幅「乾隆佛裝像」，相關研究見 Patricia Berger, *Empire of Emptiness: Buddhist Art and Political Authority in Qing China* (Honolulu: University of Hawai'i Press, 2003), pp. 59-61; 羅文華，《龍袍與袈裟：清宮藏傳佛教文化考察》（北京：紫禁城出版社，2005），頁 537-546。

44. 見王耀庭，〈從《芳春雨霽》到《靜聽松風》── 試說國立故宮博物院藏馬麟繪畫的宮廷背景〉，《故宮學術季刊》，第 14 卷第 1 期（1996 年春季號），頁 39-86。

45. Hui-shu Lee, *Empress, Art, and Agency in Song Dynasty China*, pp. 14-15.

46. 見宗鳳英，《清代宮廷服飾》，頁 116、135、圖 67。

47. 羅文華，《龍袍與袈裟：清宮藏傳佛教文化考察》，頁 352-353。

48. 關於藏傳佛教儀式用器金剛杵與法鈴，見羅伯特・比爾（Robert Beer）著，向紅笳譯，《藏傳佛教象徵符號與器物圖解》（臺北：時報文化出版企業股份有限公司，2007），頁 116-124。

49. 見陳浩星等編，《鈞樂天聽：故宮珍藏戲曲文物》，上卷（澳門：澳門藝術博物館，2008），頁 125。

50. 周秋良，《觀音故事與觀音信仰研究：以俗文學為中心》（廣州：廣東高等教育出版社，2009），頁 396、439。

51. 陳浩星等編，《鈞樂天聽：故宮珍藏戲曲文物》，下卷，頁 188。

52. 見周明泰輯，《清昇平署存檔事例漫抄》，收入學苑出版社主編，《民國京昆史料叢書》，第 4 輯（北京：學苑出版社，2009），頁 24、50-51、66。

53. 周秋良，《觀音故事與觀音信仰研究：以俗文學為中心》，頁 444、447、453、475。

54. 見上海古籍出版社，《明代木刻觀音畫譜》（上海：上海古籍出版社，1997）。

55. Chün-fang Yu, *Kuan-yin: The Chinese Transformation of Avalokitesvara* (New York: University of Columbia Press, 2001), chapters 10, 11; 周秋良，《觀音故事與觀音信仰研究：以俗文學為中心》，頁 444、447。

56. 周秋良，《觀音故事與觀音信仰研究：以俗文學為中心》，頁 396。

57. 造辦處檔案中僅見慈禧御容裝裱與收藏的記載，例如：《內務府造辦處各作成做活計清檔》，同治四年 5 月 29 日條目、同治五年 6 月 4 日及 17 日條目、光緒三十年 2 月 12 日條目。

58. 此張照片首先發表於 1908 年 11 月 20 日的法文週報《畫報》（*L'Illustration*），見 Gilles Béguin and Dominique Morel, *The Forbidden City: Center of Imperial China*, pp. 88-89, 140. 此照片與說明其後收入該週報關於中國報導的合集中，見 Eric Baschet ed., *Les Grands Dossiers de L'Illustration: La Chine* (Paris: L'Illustration, 1987), p.87. 關於慈禧此一照片的資料，感謝魯道夫・瓦格納（Rudolf Wagner）教授與吳芳思（Frances Wood）博士的幫助。

59. Daniele Varè, *The Last Empress* (New York: Doubleday, Doran, 1936), pp. 258-261.

60. Frances Wood, "Essay and Photo of Cixi," in *Christie's Empress Dowager Cixi: Elegance of the Late Qing*, auction catalog, December 3, 2008, pp. 10-21.

61. 容齡，《清宮瑣記》，收入德齡、容齡著，《在太后身邊的日子》（北京：紫禁城出版社，2009），頁 237-238。

62. 容齡，《清宮瑣記》，收入德齡、容齡著，《在太后身邊的日子》，頁 216-218。另見

德齡，《清宮二年記》，收入德齡、容齡著，《在太后身邊的日子》，頁 9-21。德齡曾撰寫多種關於晚清宮史的著作，其中多所舛誤。相對之下，容齡的記述較為可信。見朱家溍，〈德齡、容齡所著書中的史實錯誤〉，《故宮博物院院刊》，1982 年第 4 期，頁 25-46。

63. 據《中國攝影史 1840-1937》，勛齡所拍攝的慈禧照片，為兩年（1903–1905）之間陸續所成，惜未說明出處。陳申等編，《中國攝影史 1840-1937》（臺北：攝影家出版社，1990），頁 83。該書也許考慮到勛齡留在頤和園的時間，遂有此一說法；但據《聖容賬》，目前所熟悉的慈禧照片幾乎皆在其中，此檔簿所列時間相當確定，且今存照片的風格相近，應非兩年間陸續完成。

64. 見遊佐徹，《蠟人形・銅像・肖像画 —— 近代中国人の身体と政治》（東京：白帝社，2011），頁 111-112、頁 120 註 10。

65. 關於慈禧援引日本攝影師拍照之事，另可見徐珂，《清稗類鈔》（1917），第 7 冊（北京：中華書局，1984），頁 3294；Isaac Taylor Headland, *Court Life in China* (New York: Fleming H. Revell Company, 1909), p. 108. 據徐珂的記載，該日本攝影師所照為簪花小像，且花費超過萬金。今日所見慈禧照片中，確有二張簪花像，但與他張照片的品質並無區別，而且美國華盛頓特區弗利爾美術館（Freer Gallery）收有這兩張照片，據該館檔案室主任霍大為（David Hogge）所言，該館所收藏的慈禧照片全來自德齡家族，應為勛齡所拍攝。

66. 內務府負責繪畫的如意館在溥儀出宮後的清查中，即見畫像與照片存放一起的狀況。《故宮物品點查報告》，第 2 編第 8 冊，如意館，頁 21。關於晚清時期攝影對於肖像畫的影響，可見 Zhang Hongxing, "From Slender Eyes to Round: A Study of Ren Yi's Portraiture in the Context of Contemporary Photography," a paper presented at the conference *New Understanding of Ming-Qing Painting*, The Central Academy of Fine Arts, Beijing, 1994.

67. 德齡，《清宮二年記》，收入德齡、容齡著，《在太后身邊的日子》，頁 120-121。

68. Robert Swinhoe, *Narrative of the North China Campaign of 1860* (London: Smith, Elder and Co., 1861), pp. 378-379; David Harris, *Of Battle and Beauty: Felice Beato's Photographs of China* (Santa Barbara: Santa Barbara Museum of Art Press, 1999), p. 28.

69. David Harris, *Of Battle and Beauty: Felice Beato's Photographs of China*, pp. 130, 159, 162, 170, 175.

70. 見 The British Council, *John Thomson: China and Its People, 1868-1872* (Hong Kong: The British Council, 1992), p. 59; Judith Balmer, "Introduction," in John Thomson, *Thomson's China: Travels and Adventures of a Nineteenth-Century Photographer* (Hong Kong: Oxford University Press, 1993), p. xvii. 奕訢兩張照片見 Richard Ovenden, *John Thomson (1837-1921): Photographer* (Edinburgh: National Library of Scotland, 1997), pp. 124-125.

71. 約翰・湯姆生的底片目前收藏於倫敦威爾康圖書館（Wellcome Institute Library），筆者曾於 2008 年 12 月調閱底片，包括奕訢與總理各國事務衙門官員的照相，也翻閱原版的 *Illustrations of China and Its People*. 翻印照片見 Stephen White, *John Thomson: A Window to the Orient* (Albuquerque: University of New Mexico, 1985), fig. 112; Richard Ovenden, *John Thomson (1837-1921): Photographer*, p. 126.

72. 紫禁城出版社，《故宮珍藏人物照片薈萃》（北京：紫禁城出版社，1995），頁 52-63。關於奕譞攝影照片的研究，見 Jeffrey W. Cody and Frances Terpak, "Through a Foreign Glass: The Art and Science of Photography in Late Qing China," in Jeffrey W. Cody and Frances Terpak, eds., *Brush and Shutter: Early Photography in China* (Hong Kong: Hong Kong University Press, 2011), pp. 34-35, 45-47. 感謝 Harriet Zurndorfer 告知此書。

73. 周馥，〈醇親王巡閱北洋海防日記〉，《近代史資料》，1982 年第 1 期，頁 9、10、24。

74. 關於十九世紀下半葉人像攝影的流行樣式，見 Régine Thiriez, "Photography and Portraiture in Nineteenth Century China," *East Asian History*, nos. 17/18 (June/December 1999), pp. 92-93; Roberta Wue, "Essentially Chinese: The Chinese Portrait Subject in Nineteenth-Century Photography," in Wu Hung and Katherine R. Tsiang, eds., *Body and Face in Chinese Visual Culture* (Cambridge: Harvard University Asia Center, 2005), p. 278.

75. 見吳群，《中國攝影發展歷程》（北京：新華出版社，1986），頁 108-114。感謝 Oliver Moore 告知此書。

76. 奏摺中所附的地圖與圖示可見臺北故宮的展覽圖錄：《知道了：硃批奏摺展》（臺北：國立故宮博物院，2004）；《治河如治天下：院藏河工檔與河工圖展》（臺北：國立故宮博物院，2004）。

77. 關於中國早期攝影對於「真實」的建構，見 Wu Hung, "Introduction: Reading Early Photographs of China," in Jeffrey W. Cody and Frances Terpak, eds., *Brush and Shutter: Early Photography in China*, pp. 15-16. 關於攝影的實證與形似能力，見 Susan Sontag, *On Photography* (New York: Bantam Doubleday Dell Publishing Group, Inc., 1977), especially pp. 5-6, 120-122.

78. 吳群，《中國攝影發展歷程》，頁 156-159。

79. 故宮博物院，《故宮物品點查報告》，第 4 編第 3 冊，南三所，頁 21；第 5 編第 1 冊，壽安宮，頁 39。

80. 見 Katherine Carl, *With the Empress Dowager*, pp. 206-207；容齡，《清宮瑣記》，收入德齡、容齡著，《在太后身邊的日子》，頁 257。維多利亞女皇逝世於 1901 年。

81. 鄺兆江，〈慈禧形象與慈禧研究初探〉，《大陸雜誌》，第 61 卷第 3 期（1980 年 9 月），頁 104-105；斯特林・西格雷夫（Sterling Seagrave）著，秦傳安譯，《龍夫人：慈禧故事》（北京：中央編譯出版社，2005），第 15 章。

82. *Le Petit Parisien Supplément littéraire illustré*, December 18, 1898, p. 408; *Illustrated London News*, March 18, 1899, p. 37.

83. Arthur H. Smith, *Chinese Characteristics* (London: Kegan, Paul, Trench, Krubner and Company, 1892), p. 98; "Tsze Hsi, Empress of China," *Review of Reviews*, no. 22 (July 1900), p. 22.

84. James Cahill, *Pictures for Use and Pleasure: Vernacular Painting in High Qing China* (Berkeley: University of California Press, 2010), pp. 185-187.

85. Daniele Varè, *The Last Empress*, p. 261.

86. *Le Rire*, no. 297 (14 Juillet 1900). 除此之外，蒐集到的圖像來自 *Kikeriki*、*Der Floh*、*Der Flob* 等德文雜誌，時間皆為 1900 年左右。以上關於西文媒體上慈禧圖像的討論，非

常感謝霍大為及魯道夫‧瓦格納的幫助。

87. Isaac Taylor Headland, *Court Life in China*, pp. 69-72; 容齡，《清宮瑣記》，收入德齡、容齡著，《在太后身邊的日子》，頁 231-233。

88. Judith Balmer, "Introduction," in John Thomson, *Thomson's China: Travels and Adventures of a Nineteenth-Century Photographer*, pp. x–xi.

89. 陳之平，〈兩廣總督分贈小照給外國使節〉，《老照片》，第 1 輯（1996 年 12 月），頁 51。

90. 除了《聖容賬》外，見 "Congratulate China's Ruler: Mr. Roosevelt and Other Heads of States Send Autograph Letters," *New York Times*, November 13, 1904, p. 3. 感謝賴貞儀提供該筆資料。

91. 他國所贈照片見《各國呈進物件賬》，光緒三十年（1904）10 月 16 日立，北京第一歷史檔案館藏。

92. 見林京，〈慈禧攝影史話〉，《故宮博物院院刊》，1988 年第 3 期，頁 82-88。

93. "Gift to the President," *The Washington Post*, February 26, 1905, p. 6. 感謝賴貞儀提供此資料。再者，謝謝霍大為提供照片及解說。兩張照片的西式相框並非原樣，但當初致贈照片時，確有西式相框。送給羅斯福的照片係翻拍自另張照片，擷取其中主要部分加彩放大而成，尺寸為二十八乘以二十二英吋。關於該照片的加彩，見紫禁城出版社，《故宮珍藏人物照片薈萃》，頁 14。

94. 孔雀在中國傳統中有其獨立的象徵意義，但其形象歷來為鳳凰所借用，而鳳凰為皇后或皇太后的象徵。

95. Wu Hung, "Inventing a 'Chinese' Portrait Style in Early Photography: The Case of Milton Miller," in Jeffrey W. Cody and Frances Terpak, eds., *Brush and Shutter: Early Photography in China*, pp. 79-85.

96. 例證見麟慶，《鴻雪因緣圖記》（北京：線裝書局，2003）中作者的肖像，頁 15、137、263。謝謝梅韻秋告知資料。

97. 該攝影冊的出版年分不詳，但據有正書局在宣統元年 12 月初 2 日（1910 年 1 月 12 日）《時報》首頁上大幅刊登的廣告看來，當時該冊應為書局的主力出版品。

98. 見章乃煒、王藹人編，《清宮述聞》，頁 875-881；北京市地方志編纂委員會編著，《頤和園志》（北京：北京出版社，2004），頁 145-149；樹軍編著，《中南海備忘錄》（北京：西苑出版社，2005），頁 66-68。

99. 關於慈禧簪花照的研究，見 Carlos Rojas, *The Naked Gaze: Reflections on Chinese Modernity* (Cambridge: Harvard University Asia Center, 2008), pp. 1-30; 彭盈真，〈顧影自憐 —— 從慈禧太后的兩張照片所見〉，《紫禁城》，第 188 期（2010），頁 71-75。

100. Katherine A. Carl, *With the Empress Dowager of China*, pp. 52-56.

101. 關於咸豐與同治皇帝薨亡後肖像懸掛於乾清宮、養心殿等處的記載，見《內務府造辦處各作成做活計清檔》，同治四年閏 5 月初 8 日、光緒元年 2 月 12 日條目。

102. 見楊伯達，〈《萬樹園賜宴圖》考析〉，頁 178-210。

103. 見徐夢莘，《三朝北盟會編》，第 1 冊（上海：上海古籍出版社，1987），卷 6，頁 12-13；石田肇，〈御容の交換より見た宋遼関係の一齣〉，《東洋史論》，第 4 期（1982 年 9 月），頁 24-31。

104. 見《中外條約彙編》（臺北：文海出版社，1964），頁 5、6、325。

105. 關於慈禧扮觀音照的研究，見劉北汜，〈慈禧扮觀音〉，頁 197-205；Carlos Rojas, *The Naked Gaze: Reflections on Chinese Modernity*, pp. 1-30; Yuhang Li, "Gender Materialization: An Investigation of Women's Artistic and Literary Reproduction of *Guanyin* in Late Imperial China," chapter 3.

106. Sarah Pike Conger, *Letters from China* (London: Hodder and Stoughton, 1909), pp. 247-248.

107. 見遊佐徹，《蝋人形・銅像・肖像画：近代中国人の身体と政治》，頁 107-115。

108. 《萬國公報》，第 193 期（1905 年 2 月），封面；《新小說》，第 13 期（乙巳年 1 月），封面。

109. *Illustrated London News*, November 21, 1908, p. 25.

110. 廣告較為密集的時期為 1904 年 6 月到 1905 年 12 月，但其後 1907 年 7 月 30 日也出現類似廣告。

111. 例如，1904 年 6 月 26 日的《申報》，刊登耀華出售慈禧御容小照的廣告，全文連標題不過三十四字。耀華照相館為德人施德之所有，位於上海英租界拋球場。關於施德之，見 Zaixin Hong, "An Entrepreneur in an 'Adventurer's Paradise': Star Talbot and His Innovative Contributions to the Art Business of Modern Shanghai," in Jennifer Purtle and Hans Bjarne Thomsen, eds., *Looking Modern: East Asian Visual Culture from Treaty Ports to World War II* (Chicago: Center for the Art of East Asia, University of Chicago, 2009), pp. 146-165.

112. 此說出自華士・胡博（Hubert Vos）之口，該人 1905 年受慈禧邀請來華為其畫像。見 "Painting an Empress," *New York Times*, December 17, 1905, p. 18. 感謝賴貞儀提供此資料。

113. 例如：1904 年 7 月 6 日及 1904 年 10 月 13 日刊登在《時報》的廣告。

114. 分別刊登於《時報》1904 年 8 月 11 日及 1903 年 7 月 3 日。

115. 關於狄葆賢的生平，見 Joan Judge, *Print and Politics: 'Shibao' and the Culture of Reform in Late Qing China* (Stanford, Calif.: Stanford University Press, 1996), pp. 27, 42, 183, 187, 208, 253 n. 41; Cheng-hua Wang, "New Printing Technology and Heritage Preservation: Collotype Reproduction of Antiquities in Modern China, circa 1908-1917," in Joshua A. Fogel, ed., *The Role of Japan in Modern Chinese Art* (Berkeley: University of California Press, 2012), pp. 273-308, 363-372; 中譯版〈新印刷技術與文化遺產保存：近現代中國的珂羅版古物複印出版（約 1908-1917）〉，見本書第 6 章（頁 232-277）。

116. 見錢宗灝，〈紀錄國恥的相冊〉，《老照片》，第 4 輯（1997 年 10 月），頁 91-94。

117. 例如，《時報》1905 年 7 月 11 日廣告，詳見下文分析。

118. 根據筆者 2002 年 9 月初在北京故宮圖書館所寫下的筆記。當時查閱該館電腦數位影像，其中有上千張老照片。

119. 例如，《時報》1904 年 9 月 22 日廣告。

120. 錢宗灝，〈紀錄國恥的相冊〉，頁 91-94。

121. 吳群，《中國攝影發展歷程》，頁 134、155、171。

122. 見《時報》，1905 年 7 月 11 日及 1906 年 11 月 4 日廣告。

123. 辜鴻銘對於晚清時期士大夫照片刊登於報紙上，有所批評。見其〈張文襄幕府紀聞〉，

收入陳霞村點校，《民國筆記小說大觀》，第 1 輯（太原：山西古籍出版社，1995），頁 53。

124. Jonathan Hay 曾為文討論畫家如何運用上海的大眾傳媒製造名聲，成為名人。見其 "Painters and Publishing in Late Nineteenth-Century Shanghai," in Ju-his Chou, ed., *Phoebus 8: Art at the Close of China's Empire, Phoebus* (Tempe: Arizona State University, 1998), pp. 171-173.

125. 《東方雜誌》，第 1 期（光緒三十年正月 25 日），頁 17；第 2 期（光緒三十年 2 月 25 日），頁 293、295、297。

126. 魯迅，〈論照相之類〉，《語絲》，第 9 期（1925 年 1 月 2 日），第 2 版。

127. 見蘭陵憂患生，《京華百二竹枝詞》，收入路工編選，《清代北京竹枝詞》（北京：北京出版社，1962），頁 125。

128. 吳群，《中國攝影發展歷程》，頁 130。

129. 《圖畫日報》，1910 年 3 月 20 日，第 217 號，第 8 頁。見重刊本，第 5 冊（上海：上海古籍出版社，1999），頁 200。

130. 見徐珂，《清稗類鈔》（1917），第 11 冊，頁 5227-5229；Catherine Yeh, *Shanghai Love: Courtesans, Intellectuals, and Entertainment Culture, 1850-1910* (Seattle: University of Washington Press, 2006), pp. 220-226.

131. 1946 年《永安月刊》曾登載關於慈禧照片短文一篇，作者言及家藏慈禧照片為父親所有，而且當時社會頗見慈禧照片的流傳翻印，或可補證慈禧照片在民國初年的能見度。見李家咸，〈慈禧畫像攝影補記〉，《永安月刊》，第 89 期（1946 年 10 月 1 日），頁 29。

132. 見《時報》，1904 年 10 月 13 日、1904 年 11 月 1 日、1904 年 11 月 2 日廣告。

133. 見《時報》，1904 年 6 月 12 日廣告。

134. 見《時報》，1905 年 5 月 29 日廣告。

135. 吳群，《中國攝影發展歷程》，頁 170。

136. 銀兩與洋元比價，見《申報》，1904 年 10 月 16 日、1904 年 10 月 30 日、1904 年 11 月 1 日。謝謝孫慧敏告知此資料。銀錢比價見余耀華，《中國價格史》（北京：中國物價出版社，2000），頁 863。

137. 《中國價格史》，頁 888、948。關於當時某些刊物的價格與消費力，見 Cheng-hua Wang, "New Printing Technology and Heritage Preservation: Collotype Reproduction of Antiquities in Modern China, Circa 1908-1917;" 中譯版〈新印刷技術與文化遺產保存：近現代中國的珂羅版古物複印出版（約 1908-1917）〉，見本書第 6 章（頁 232-277）。

138. 見綏祥、方霖、北寧，《舊夢重驚：方霖、北寧藏清代明信片選集（I）》（南寧：廣西美術出版社，2000），無頁碼；哲夫編著，《老明信片選》（香港：凌天出版社，2001），頁 120-123。

139. 見張瑞德，〈想像中國 —— 倫敦所見古董明信片的圖像分析〉，收入張啟雄主編，《二十世紀的中國與世界論文選集》（臺北：中央研究院近代史研究所，2001），頁 807-813。

140. 關於該畫像的參展，以及其與美國聖路易博覽會的關係，見王正華，〈呈現「中國」：晚清參與 1904 年美國聖路易萬國博覽會之研究〉，頁 421-425。關於柯姑娘的背

景，見 Kaori O'Connor, "Introduction," in Katherine A. Carl, *With the Empress Dowager of China*, p. XXVI.

141. Katherine A. Carl, *With the Empress Dowager of China*; 汪萊茵，〈慈禧油畫像〉，《故宮舊聞軼話》（天津：天津人民出版社，1986），頁 175-178。

142. 該畫像法定收藏主為美國史密森尼學會（Smithsonian Institution），在 1966 年借給臺北國立歷史博物館。見 Irene E. Cortinovis, "China at the St. Louis World's Fair," *Missouri Historical Review*, vol. LXXII, no. 1 (October 1977), p. 64; 羅煥光，〈清慈禧畫像〉，《歷史文物》，第 5 卷第 5 期（1995 年 12 月），頁 108。此幅畫像已於去年歸還史密森尼學會。

143. 見 Charles de Kay, "Painting Racial Types," *The Century Magazine*, vol. LX, no. 2 (June 1900), pp. 163-169; Hubert Vos, "Autobiographical Letter," in Robert Metzger, ed., *The Painting of Hubert Vos (1855-1935)* (Stamford, Connecticut: The Stamford Museum and Nature Center, 1979), pp. 10-11; David W. Forbes, *Encounters with Paradise: Views of Hawaii and Its People, 1778-1941* (Honolulu: Honolulu Academy of Art, 1992), pp. 220-223.

144. 見 Hubert Vos, "Autobiographical Letter," pp. 10-11; 鄺兆江，〈慈禧寫照的續筆：華士·胡博〉，《故宮博物院院刊》，第 1 期（2000），頁 81-91；米卡拉·梵·瑞克沃賽爾（荷）著，邱曉慧譯，〈胡博·華士的生平〉，收入北京市頤和園管理處編著，《胡博·華士繪慈禧油畫像：歷史與修復》（北京：文物出版社，2007），頁 18-20、23-28。

145. 該畫雖完成於紐約，但根據研究，曾經過慈禧首肯。見 John Bandiera, "An Examination of the Art and Career of Hubert Vos," (unpublished manuscript, Institute of Fine Arts, New York University, 1976), pp. 15-18. 再根據福格藝術博物館檔案，該畫曾於巴黎沙龍展出。

146. 見周芳美、吳方正，〈1920、30 年代中國畫家赴巴黎習畫後對上海藝壇的影響〉，收入區域與網絡國際學術研討會論文集編輯委員會編，《區域與網絡：近千年來中國美術史研究國際學術研討會論文集》（臺北：國立臺灣大學藝術史研究所，2001），頁 632-634。謝謝吳方正告知此文。

147. 關於慈禧身高，見 Katherine A. Carl, *With the Empress Dowager of China*, p. 9.

148. 該件冬服並非正式規定的朝服或吉服，但其顏色顯示正式性，而其華美的繡花紋飾也遠超慈禧日常所穿著的一般便服。

149. 臉上陰影有不吉之兆，乾隆曾經指導清宮內西洋畫家在畫臉時，避免加上任何陰影。見聶崇正，〈西洋畫對清宮廷繪畫的影響〉，收入氏著，《宮廷藝術的光輝：清代宮廷繪畫論叢》（臺北：東大圖書公司，1996），頁 170-171。

150. 崑岡等，《欽定大清會典圖》，卷 58、59。

151. Katherine A. Carl, *With the Empress Dowager of China*, pp. 217, 237-238, 280-281, 287-288, 294.

152. Katherine A. Carl, *With the Empress Dowager of China*, pp. 100-101, 163, 277-278.

153. "Chinese Empress's Portrait," *New York Times*, August 8, 1903, p. 7. 謝謝賴貞儀提供資料。

154. "Chinese Empress's Portrait," *New York Times*, September 11, 1903, p. 2. 謝謝賴貞儀提供資料。

155. Katherine A. Carl, *With the Empress Dowager of China*, pp. 296-299.

156. "Fair Gets Empress' Portrait," *New York Times*, June 14, 1904, p. 2; *World's Fair Bulletin*, vol. 5, no. 9, p. 28; Mark Bennitt, ed., *History of the Louisiana Purchase Exposition: St. Louis World's*

Fair of 1904, pp. 291-292.

157. 王正華，〈呈現「中國」：晚清參與 1904 年美國聖路易萬國博覽會之研究〉，頁 427-428。

158. "Fair Gets Empress' Portrait," *New York Times*, June 14, 1904, p. 2; "An Imperial Portrait," *New York Times*, June 27, 1904, p. 6. 謝謝賴貞儀提供資料。

159. *New York Times*, February 19, 1905, p. 6. 謝謝賴貞儀提供資料。

160. "American Woman Who Lived at China's Court," *The Washington Post*, April 23, 1905, p. M4; "Miss Carl's 'Empress Dowager'," *New York Times*, September 2, 1905, p. BR577; "Admitted to Palace: Unique Experience Enjoyed by a Young American Woman," *The Washington Post*, September 22, 1905, p. A1; "China's Dowager," *New York Times*, November 4, 1905, p. BR752; "She Painted the Dowager," *The Washington Post*, November 8, 1905, p. A4. 謝謝賴貞儀提供資料。

161. 見吳群，《中國攝影發展歷程》，頁 132。

徵引書目

近人論著

上海古籍出版社
　　1997　《明代木刻觀音畫譜》，上海：上海古籍出版社。
　　1999　《圖畫日報》，重刊本，第 5 冊，上海：上海古籍出版社。

大公報
　　1904　〈太后照相傳聞〉，5 月 5 日，「時事要聞」欄。

文海出版社編
　　1964　《中外條約彙編》，臺北：文海出版社。

王正華
　　1998　〈《聽琴圖》的政治意涵：徽宗朝院畫風格與意義網絡〉，《國立臺灣大學美術史研究期刊》，第 5 期，頁 77-122。
　　2003　〈呈現「中國」：晚清參與 1904 年美國聖路易萬國博覽會之研究〉，原刊於黃克武主編，《畫中有話：近代中國的視覺表述與文化構圖》，臺北：中央研究院近代史研究所，頁 421-475；後收入本書第 2 章（頁 36-99）。

王耀庭
　　1996　〈從《芳春雨霽》到《靜聽松風》—— 試說國立故宮博物院藏馬麟繪畫的宮廷背景〉，《故宮學術季刊》，第 14 卷第 1 期（春季號），頁 39-86。

北京市地方志編纂委員會編著
　　2004　《頤和園志》，北京：北京出版社。

北京第一歷史檔案館藏
　　《各國呈進物件賬》，光緒三十年（1904）10 月 16 日立。
　　《聖容賬》，光緒二十九年（1903）7 月立。

石田肇
　　1982　〈御容の交換より見た宋遼関係の一齣〉，《東洋史論》，第 4 期，頁 24-31。

有正書局編
　　不詳出版年　《海上驚鴻影》，上海：有正書局。

朱家溍
　　1982　〈德齡、容齡所著書中的史實錯誤〉，《故宮博物院院刊》，第 4 期，頁 25-46。

朱誠如主編
　　2002　《清史圖典》，第 10 冊，咸豐、同治朝，北京：紫禁城出版社，頁 273-274。

米卡拉‧梵‧瑞克沃賽爾（荷）著，邱曉慧譯
　　2007　〈胡博‧華士的生平〉，收入北京市頤和園管理處編著，《胡博‧華士繪慈禧油畫像：歷史與修復》，北京：文物出版社。

何云波

2001 《圍棋與中國文化》，北京：人民出版社。

余耀華

2000 《中國價格史》，北京：中國物價出版社，頁 863。

吳群

1986 《中國攝影發展歷程》，北京：新華出版社。

李家咸

1946 〈慈禧畫像攝影補記〉，《永安月刊》，第 89 期，頁 29。

汪萊茵

1986 〈慈禧油畫像〉，《故宮舊聞軼話》，天津：天津人民出版社，頁 175-178。

周明泰輯

2009 《清昇平署存檔事例漫抄》，收入學苑出版社主編，《民國京昆史料叢書》，第 4 輯，北京：學苑出版社。

周芳美、吳方正

2001 〈1920、30 年代中國畫家赴巴黎習畫後對上海藝壇的影響〉，收入區域與網絡國際學術研討會論文集編輯委員會編，《區域與網絡：近千年來中國美術史研究國際學術研討會論文集》，臺北：國立臺灣大學藝術史研究所，頁 629-668。

周秋良

2009 《觀音故事與觀音信仰研究：以俗文學為中心》，廣州：廣東高等教育出版社。

周馥

1982 〈醇親王巡閱北洋海防日記〉，《近代史資料》，第 1 期，頁 9、10、24。

宗鳳英

2004 《清代宮廷服飾》，北京：紫禁城出版社。

東方雜誌

1911 第 8 卷第 4 期（6 月）。

林京

1988 〈慈禧攝影史話〉，《故宮博物院院刊》，第 3 期，頁 82-88。

邱士華

2010 〈青史難留畫業名？《胤禛行樂圖冊》之作者及相關問題研究〉，收入李天鳴主編，《兩岸故宮第一屆學術研討：為君難 —— 雍正其人其事及其時代論文集》，臺北：國立故宮博物院，頁 469-499。

故宮博物院

1929 《故宮物品點查報告》，第 2 編第 8 冊，如意館，北平：故宮博物院。

1929 《故宮物品點查報告》，第 4 編第 3 冊，南三所，北平：故宮博物院。

1929 《故宮物品點查報告》，第 5 編第 1 冊，壽安宮，北平：故宮博物院。

1929 《故宮物品點查報告》，第 6 編第 1 冊，壽皇殿，北平：故宮博物院。

胡敬

1997 《南薰殿圖像考》，收入盧輔聖主編，《中國書畫全書》，第 11 冊，上海：上海書畫出版社，頁 774-780。

香港市政總署博物館事務組
1996 《慈禧太后 生活藝術》，香港，香港區域市政局與故宮博物院。

哲夫編著
2001 《老明信片選》，香港：凌天出版社。

徐珂
1984 《清稗類鈔》（1917），第 7 冊、第 11 冊，北京：中華書局。

徐夢莘
1987 《三朝北盟會編》，第 1 冊，上海：上海古籍出版社。

徐徹
1994 《慈禧大傳》，瀋陽：遼瀋書社。
2006 《慈禧畫傳》，上海：上海科學技術文獻出版社。
2007 《美麗與哀愁：一個真實的慈禧太后》，北京：團結出版社。

馬令
1966 《馬氏南唐書》，臺北：商務印書館。

商務印書館
1996 《清代宮廷繪畫》，香港：商務印書館，頁 207。

國立故宮博物院圖書文獻館藏影印本
《內務府造辦處各作成做活計清檔》，咸豐、同治、光緒年條目。

國立故宮博物院編
2004 《知道了：硃批奏摺展》，臺北：國立故宮博物院。
2004 《治河如治天下：院藏河工檔與河工圖展》，臺北：國立故宮博物院。

崑岡
《欽定大清會典圖》，光緒二十五年（1900）石印本。

張瑞德
2001 〈想像中國 —— 倫敦所見古董明信片的圖像分析〉，收入張啟雄主編，《二十世紀的中國與世界論文選集》，臺北：中央研究院近代史研究所，頁 807-813。

章乃煒、王藹人編
1990 《清宮述聞》，北京：紫禁城出版社。

陳之平
1996 〈兩廣總督分贈小照給外國使節〉，《老照片》，第 1 輯，頁 51。

陳申等編
1990 《中國攝影史 1840-1937》，臺北：攝影家出版社。

陳浩星等編
2008 《鈞樂天聽：故宮珍藏戲曲文物》，上下卷，澳門：澳門藝術博物館。

陳葆真

2009 〈南唐中主的政績與文化建設〉，收入氏著，《李後主與他的時代：南唐藝術與歷史論文集》，臺北：石頭出版股份有限公司。

2010 〈雍正與乾隆二帝漢裝行樂圖的虛實與意涵〉，《故宮學術季刊》，第 27 卷第 3 期（春季號），頁 49-101。

單國強
1980 〈周文矩《重屏會棋圖》卷〉，《文物》，第 1 期，頁 88-89。

彭盈真
2010 〈顧影自憐 ── 從慈禧太后的兩張照片所見〉，《紫禁城》，第 188 期，頁 71-75。

斯特林・西格雷夫（Sterling Seagrave）著，秦傳安譯
2005 《龍夫人：慈禧故事》，北京：中央編譯出版社。

紫禁城出版社
1995 《故宮珍藏人物照片薈萃》，北京：紫禁城出版社。

辜鴻銘
1995 〈張文襄幕府紀聞〉，收入陳霞村點校，《民國筆記小說大觀》，第 1 輯，太原：山西古籍出版社，頁 53。

新小說
乙巳 封面，第 13 期，1 月。

楊伯達
1993 〈《萬樹園賜宴圖》考析〉，收入氏著，《清代院畫》，北京：紫禁城出版社，頁 178-210。

萬國公報
1905 封面，第 193 期，2 月。

葉赫那拉・根正
2005 《我所知道的慈禧太后》，北京：金城出版社。

裕容齡
2009 《清宮瑣記》，收入德齡、容齡著，《在太后身邊的日子》，北京：紫禁城出版社。

裕德齡
2009 《清宮二年記》，收入德齡、容齡著，《在太后身邊的日子》，北京：紫禁城出版社。

遊佐徹
2011 《蝋人形・銅像・肖像画：近代中国人の身体と政治》，東京：白帝社。

綏祥、方霖、北寧
2000 《舊夢重驚：方霖、北寧藏清代明信片選集（I）》，南寧：廣西美術出版社。

劉北汜
2004 〈慈禧扮觀音〉，收入氏編，《實說慈禧》，北京：紫禁城出版社，頁 197-205。

劉北汜、徐啟憲編
1994 《故宮珍藏人物寫真選》，北京：紫禁城出版社。

魯迅

1925 〈論照相之類〉，《語絲》，第 9 期，第 2 版。

樹軍編著
2005 《中南海備忘錄》，北京：西苑出版社。

錢宗灝
1997 〈紀錄國恥的相冊〉，《老照片》，第 4 輯，頁 91-94。

聶崇正
1996 〈西洋畫對清宮廷繪畫的影響〉，收入氏著，《宮廷藝術的光輝：清代宮廷繪畫論叢》，臺北：東大圖書公司，頁 170-171。

鄺兆江
1980 〈慈禧形象與慈禧研究初探〉，《大陸雜誌》，第 61 卷第 3 期（9 月），頁 104-111。
2000 〈慈禧寫照的續筆：華士‧胡博〉，《故宮博物院院刊》，第 1 期，頁 81-91。

羅文華
2005 《龍袍與袈裟：清宮藏傳佛教文化考察》，北京：紫禁城出版社。

羅伯特‧比爾（Robert Beer）著，向紅笳譯
2007 《藏傳佛教象徵符號與器物圖解》，臺北：時報文化出版企業股份有限公司。

羅煥光
1995 〈清慈禧畫像〉，《歷史文物》，第 5 卷第 5 期（12 月），頁 108。

蘭陵憂患生
1962 《京華百二竹枝詞》，收入路工編選，《清代北京竹枝詞》，北京：北京出版社。

麟慶
2003 《鴻雪因緣圖記》，北京：線裝書局。

Balmer, Judith
1993 "Introduction," in John Thomson, *Thomson's China: Travels and Adventures of a Nineteenth-Century Photographer*, Hong Kong: Oxford University Press, p. xvii.

Bandiera, John
1976 "An Examination of the Art and Career of Hubert Vos," unpublished manuscript, Institute of Fine Arts, New York University, pp. 15-18.

Baschet, Eric ed.
1994 *Les Grands Dossiers de L'Illustration: La Chine*, Paris: L'Illustration.

Béguin, Gilles and Dominique Morel
1997 *The Forbidden City: Center of Imperial China*, New York: Harry N. Abrams, Inc.

Bennitt, Mark ed.
1905 *History of the Louisiana Purchase Exposition: St. Louis World's Fair of 1904*, St. Louis: Universal Exposition Publishing Company.

Berger, Patricia
2003 *Empire of Emptiness: Buddhist Art and Political Authority in Qing China*, Honolulu:

University of Hawai'i Press.

Cahill, James
2010 *Pictures for Use and Pleasure: Vernacular Painting in High Qing China*, Berkeley: University of California Press.

Carl, Katherine A.
1986 *With the Empress Dowager of China*, London: KPI Limited.

Cody, Jeffrey W. and Frances Terpak
2011 "Through a Foreign Glass: The Art and Science of Photography in Late Qing China," in Jeffrey W. Cody and Frances Terpak, eds., *Brush and Shutter: Early Photography in China*, Hong Kong: Hong Kong University Press, pp. 33-68.

Conger, Sarah Pike
1909 *Letters from China*, London: Hodder and Stoughton.

Cortinovis, Irene E.
1977 "China at the St. Louis World's Fair," *Missouri Historical Review*, vol. LXXII, no. 1 (October), pp. 59-66.

Forbes, David W.
1992 *Encounters with Paradise: Views of Hawaii and Its People, 1778-1941*, Honolulu: Honolulu Academy of Art.

Harris, David
1999 *Of Battle and Beauty: Felice Beato's Photographs of China*, Santa Barbara: Santa Barbara Museum of Art Press.

Hay, Jonathan
1998 "Painters and Publishing in Late Nineteenth-Century Shanghai," in Ju-his Chou, ed., *Phoebus 8: Art at the Close of China's Empire*, Tempe: Arizona State University, pp. 134-188.
2005 "The Kangxi Emperor's Brush-Traces: Calligraphy, Writing, and the Art of Imperial Authority," in Wu Hung and Katherine R. Tsiang, eds., *Body and Face in Chinese Visual Culture*, Cambridge: Harvard University Asia Center, pp. 311-334.

Headland, Isaac Taylor
1909 *Court Life in China*, New York: Fleming H. Revell Company.

Hong, Zaixin
2009 "An Entrepreneur in an 'Adventurer's Paradise': Star Talbot and His Innovative Contributions to the Art Business of Modem Shanghai," in Jennifer Purtle and Hans Bjarne Thomsen, eds., *Looking Modern: East Asian Visual Culture from Treaty Ports to World War II*, Chicago: Center for the Art of East Asia, University of Chicago, pp. 146-165.

Illustrated London News
1899 March 18, p. 37.
1908 November 21, p. 25.

Jaffé, Deborah

 2001 *Victoria: A Celebration*, London: Carlton Books Ltd.

Jing, Anning

 1994 "The Portraits of Khubilai Khan and Chabi by Anige (1254-1306): A Nepal Artist at the Yuan Court," *Artibus Asiae*, vol. LIV, no. 1/2, pp. 40-86.

Judge, Joan

 1996 *Print and Politics: 'Shibao' and the Culture of Reform in Late Qing China*, Stanford, Calif.: Stanford University Press.

Kay, Charles de

 1900 "Painting Racial Types," *The Century Magazine*, vol. LX, no. 2 (June), pp. 163-169.

Le Rire

 1900 No. 297 (14 Juillet).

Lee, Hui-shu

 2010 *Empresses, Art, and Agency in Song Dynasty China*, Seattle: University of Washington Press.

Li, Yuhang

 2011 "Gender Materialization: An Investigation of Women's Artistic and Literary Reproduction of Guanyin in Late Imperial China," Ph.D. diss., The University of Chicago.

Lo, Hui-chih

 2009 "Political Advancement and Religious Transcendence: The Yongzheng Emperor's Deployment of Portraiture," Ph.D. diss., Stanford University.

Murray, Julia

 1985 "Ts'ao Hsün and Two Southern Sung Historical Scrolls," *Ars Orientalis*, no. 15 , pp. 1-29.

New York Times

 1903 "Chinese Empress's Portrait," August 8, p. 7.

 1903 "Chinese Empress's Portrait," September 11, p. 2.

 1904 "Fair Gets Empress' Portrait," June 14, p.2

 1904 "An Imperial Portrait," June 27, p. 6.

 1904 "Congratulate China's Ruler: Mr. Roosevelt and Other Heads of States Send Autograph Letters," November 13, p. 3.

 1905 February 19, p. 6.

 1905 "Miss Carl's 'Empress Dowager'," September 2, p. BR577.

 1905 "China's Dowager," November 4, p. BR752.

 1905 "Painting an Empress," December 17, p. 18.

O'Connor, Kaori

 1986 "Introduction," in Katherine A. Carl, *With the Empress Dowager of China*, London: KPI Limited, p. XXVI.

Ovenden, Richard
 1997 *John Thomson (1837-1921): Photographer*, Edinburgh: National Library of Scotland.

Rojas, Carlos
 2008 *The Naked Gaze: Reflections on Chinese Modernity*, Cambridge: Harvard University Asia Center.

Smith, Arthur H.
 1892 *Chinese Characteristics*, London: Kegan, Paul, Trench, Krubner and Company.
 1900 "Tsze Hsi, Empress of China," *Review of Reviews*, no. 22 (July), p. 22.

Sontag, Susan
 1977 *On Photography*, New York: Bantam Doubleday Dell Publishing Group, Inc.

Supplément littéraire illustré
 1898 *Le Petit Parisien*, December 18, p. 408.

Swinhoe, Robert
 1861 *Narrative of the North China Campaign of 1860*, London: Smith, Elder and Co.

The British Council
 1992 *John Thomson: China and Its People, 1868-1872*, Hong Kong: The British Council.

The Washington Post
 1905 "Gift to the President," February 26, p. 6.
 1905 "American Woman Who Lived at China's Court," April 23, p. M4.
 1905 "Admitted to Palace: Unique Experience Enjoyed by a Young American Woman," September 22, p. A1.
 1905 "She Painted the Dowager," November 8, p. A4.

Thiriez, Régine
 1999 "Photography and Portraiture in Nineteenth Century China," *East Asian History*, nos. 17/18 (June/December), pp. 77-102.

Varè, Daniele
 1936 *The Last Empress*, New York: Doubleday, Doran.

Vos, Hubert
 1979 "Autobiographical Letter," in Robert Metzger, ed., *The Painting of Hubert Vos (1855-1935)*, Stamford, Connecticut: The Stamford Museum and Nature Center, pp. 5-22.

Wang, Cheng-hua
 1998 "Material Culture and Emperorship: The Shaping of Imperial Roles at the Court of Xuanzong (r. 1426-35)," Ph.D. diss., Yale University.
 2012 "New Printing Technology and Heritage Preservation: Collotype Reproduction of Antiquities in Modem China, circa 1908-1917," in Joshua A. Fogel, ed., *The Role of Japan in Modern Chinese Art*, Berkeley: University of California Press, pp. 273-308, 363-372; 中譯版〈新印刷技術與文化遺產保存：近現代中國的珂羅版古物複印出版（約 1908-1917）〉，見本書第 6 章（頁 232-277）。

White, Stephen
　　1985　*John Thomson: A Window to the Orient*, Albuquerque: University of New Mexico.

Wood, Frances
　　2008　"Essay and Photo of Cixi," in *Christie's Empress Dowager Cixi: Elegance of the Late Qing*, auction catalog, December 3, pp. 10-21.

World's Fair Publishing Company
　　1904　*World's Fair Bulletin*, vol. 5, no. 9 (July), p. 28.

Wu, Hung
　　1995　"Emperor's Masquerade:'Costume Portraits'of Yongzheng and Qianlong," *Orientations*, vol. 26, no. 7 (July/August), pp. 25-41.
　　2011　"Introduction: Reading Early Photographs of China," in Jeffrey W. Cody and Frances Terpak, eds., *Brush and Shutter: Early Photography in China*, Hong Kong: Hong Kong University Press, pp. 1-18.
　　2011　"Inventing a 'Chinese' Portrait Style in Early Photography: The Case of Milton Miller," in Jeffrey W. Cody and Frances Terpak, eds., *Brush and Shutter: Early Photography in China*, Hong Kong: Hong Kong University Press, pp. 69-90.

Wue, Roberta
　　2005　"Essentially Chinese: The Chinese Portrait Subject in Nineteenth-Century Photography," in Wu Hung and Katherine R. Tsiang, eds., *Body and Face in Chinese Visual Culture*, Cambridge: Harvard University Asia Center, pp.257-280, 410-413.

Yeh, Catherine
　　2006　*Shanghai Love: Courtesans, Intellectuals, and Entertainment Culture, 1850-1910*, Seattle: University of Washington Press.

Yu, Chün-fang
　　2001　*Kuan-yin: The Chinese Transformation of Avalokitesvara*, New York: University of Columbia Press.

Zhang, Hongxing
　　1994　"From Slender Eyes to Round: A Study of Ren Yi's Portraiture in the Context of Contemporary Photography," a paper presented at the conference *New Understanding of Ming-Qing Painting*, The Central Academy of Fine Arts, Beijing.

4 清宮收藏，約 1905-1925
國恥、文化遺產保存和展演文化

引言

　　宮廷收藏為王朝合法性的來源之一，此乃中國藝術史上公認的事實。[1] 這一強調宮廷收藏作為文化至高無上之象徵有助於為王朝政權統治背書的「合法性」（legitimacy）理論，已然闡明了這類收藏所被賦予的政治象徵意義。然而誠如近來學術研究所指出的，宮廷收藏的多重意義及其影響，並不能簡單地歸結為單一政治目的，如此將使它們在探討收藏行為所涉及的複雜問題時顯得單一而平面。[2] 收藏品為宮廷所有，固然使宮廷的收藏行為帶有政治色彩，但即便是在政治象徵主義的框架內，宮廷收藏仍在不斷變動的政治脈絡中展現出更廣泛的可能性，更不用說其之宗教、心理和社會文化等層面尚且有待更進一步地探索。

　　清朝（1644-1911）的宮廷收藏可能是最好的例子，證明了一個充滿政治色彩的收藏所可能承載的多層次和多面向意義。[3] 在其創立的那段期間，特別是在乾隆皇帝（1736-1795 在位）的主導下，清宮收藏正如同帝國之偉業，展現了帝王的藝術品味和知識，實現其個人和帝國文化表現之抱負，亦體現了其藝術與文化上的成就。[4] 但即便曾輝煌一時，清宮收藏終將面臨瓦解和被重新定義的一天。這批收藏的命運以及對其未卜前景的種種回應，引發了有關二十世紀初古物在中國究竟扮演何種角色之關鍵議題。更準確來說，這段時期是從 1905 年左右中國知識分子對文化遺產保存（heritage preservation）和展演文化（exhibition culture）的論述崛起，一直到 1925 年故宮博物院成立為止；在這二十年間，紫禁城北半部仍坐擁絕大部分的清宮藏品。

隨著二十世紀初清王朝的垮臺與 1911 年中華民國的建立，清宮收藏經歷了一次標誌著近現代中國一大政治與社會文化進程的重要轉折 —— 從帝國到國家的轉型。一方面，這批收藏深深地被融入新的知識框架，在此框架下，藝術品和歷史文物被重新賦予了與民族文化和遺產形成有關的概念。如此一來，該收藏的抽象概念遂進入到文化遺產保存與展演文化的論述中，且人們冀望著這整批收藏的物品能夠從皇家財產轉變為向公眾展示的國家遺產。然而，與此同時，一些原本出自該一收藏卻在晚清宮廷和園林遭到帝國主義掠奪時落入外國之手的特定藝術品，卻成了國家恥辱的象徵，而且這一比喻在現當代中國記憶政治中始終占據著重要的地位。[5]

以上種種涉及清宮收藏的政治與社會文化趨勢，都是在 1905 年至 1925 年間發軔且蓬勃發展起來的。換言之，從清朝末年開始，宮廷收藏就被重新定位在一個隨著不斷變動的政治和社會文化形勢所產生的新意義網絡中；它具有多義性，且往往有著模棱兩可、相互矛盾的含義。正因如此，該一收藏於 1905 年至 1925 年的歷史，便成為學術討論的一個絕佳議題；但遺憾的是，這段時期在清宮收藏悠久而豐富的故事裡，卻鮮少受到學界的關注。

當代涉及清宮近代和晚近收藏史的研究，大多聚焦於故宮博物院，重要議題則包括故宮如何在不同的政治環境、甚或全球化的巨大趨勢下作出改變，以及其收藏和展覽如何發展出學術論述並促成經典的形構。[6]故宮博物院的歷史，包括 1945 年至 1949 年因內戰而分裂以及其日後分別在中國和臺灣的發展，皆曾詳載於歷任館長或重要藝術史家的回憶錄裡。[7]而 1925 年故宮博物院的成立，似乎更被看作是為清宮收藏賦予現代定義的一大事件，或者更進一步地說，是清宮收藏的現代史之起源。然而，清宮收藏的現代史，實際上發端於比 1925 年更早之前，而且，該收藏至今仍保有的相關意義，也都是根植於其在清末首度引發議論和浮上檯面的那段時期。

一、引發議論與浮上檯面：1905 年至 1910 年的清宮收藏

清宮收藏在皇家體系中的意義、在宮廷管理中的地位、以及在不斷變化之政治語境下的未來，都不是清朝官僚所關注的議題，更遑論平民百姓了。一般來說，有清一代遵循著內廷、外廷分治的古老原則，由內務府主管絕大多數的皇室

御物，作為其管理皇帝及其家族日常生活和財產之一環。[8] 藝術收藏就是其中一種物件，主要供皇帝欣賞之用，不屬於官僚體制的管轄範圍，而且除非得到皇帝的邀請，否則也不開放給官員觀賞或評論。即便清中葉時編纂的一些皇家譜錄可供學者查閱，但有關皇室收藏的廣泛知識，包括其性質和內容等，仍掌握於內廷之中。[9]

清宮收藏的重大轉型，乃伴隨著清末展演文化和文化遺產保存之發展而來；帝國主義勢力對宮廷收藏的威脅，也推進了這一轉變發生的時間點和緊迫性。在相關討論中，該一「收藏」（collection），無論是泛指集體的皇家珍寶之概念和意象，或是指淪落於外國之手的特定藝術品，其地位都從供帝王欣賞和禮儀使用的審美與歷史物件，轉變為代表中國及其文化的一種國族象徵。

隨著晚清時中國人群起赴國外展廳參訪，清宮收藏開始成為議論博物館建設與國家遺產時的話題焦點。當時的許多遊記都提到，在大多數現代化國家的旅遊行程中，博物館是必去的景點。[10] 到了二十世紀初，這些國家大多利用皇家或帝國收藏成立了國家博物館。國家博物館的建立，有效地展示了現代民主進程的特點，像是公開透明和為公民提供一種即時感；此外，博物館也是體現國族文化與歷史的機構。可以說，將原本僅限少數特權階級所擁有的珍寶予以國有化（nationalization）並公開展示，是現代世界的全球趨勢。[11]

在這樣的背景下，清宮收藏作為中國過往最珍貴的收藏品，遂引發人們熱議並浮上檯面，成為最早一批經歷了形成、保存和展示中國民族文化這整段過程的材料。例如，1905 年，晚清改革家張謇（1853-1926）於旅日一年後，向學部上書提案道，包括藝術品和書籍在內等宮廷收藏應透過博覽館向公眾開放，以展示帝國的榮耀並保存「國學」。[12] 後來，有外交經驗且對文化事務感興趣的官員兼畫家金城（1878-1926）也主張，如果宮廷文物像在西方博物館那樣被組織起來並展示在玻璃櫃裡，它們就能映現出「國粹」的光輝。[13] 金城的提議，可能源自於位居長城以外的部分清宮收藏受到了帝國主義威脅的刺激，因為 1904 年至1905 年的日俄戰爭正是在滿洲土地上開打的。[14]

「國學」和「國粹」同為借用自日本的詞彙，從二十世紀初就經常被人們所使用。這兩詞都出現在民族主義的脈絡下，意味著被認定為中國歷史上值得保存的文化元素。有關於「國粹」的討論涉及了中國歷史和文化由何而形成的問題，由此明確傳達出晚清軍事失利和政治挫敗所帶來的緊迫感和文化危機感，且其跨

越了清朝官員和反清革命者之間的政治藩籬，涵蓋所有受教育之階級。晚清知識分子正是在這股席捲而來的新思潮中，重新審視中國文化和歷史的種種面向，競相提出解決當代政治和社會文化問題的方案。[15]

對於像張謇、金城這樣的知識分子來說，清宮收藏被視為中國文化的重要組成部分，他們使用「國學」、「國粹」等詞彙來表明其不可或缺的重要性。此外，在他們的著作中，有關文化遺產保存的議題，也在探討清宮收藏及其與民族文化的關係時發展成形。這批收藏讓文化遺產保存的理念變得具體了起來，博物館建設則被視為實現保存目標的第一步。

若說晚清知識分子運用「清宮收藏」這一集體概念在近現代建國的進程中發出迫切的呼籲，文化危機感則進一步加深了他們對於宮廷收藏中遭到掠奪之藝術品的渴望之情，將它們的地位提升到成為體現中國近現代命運的化身。例如，傳顧愷之（約 344-約 406）《女史箴圖》圖像首次出現在中國觀眾面前的出版脈絡，就突顯出近現代中國知識分子如何構建、甚至挪用被掠奪藝術品之象徵性群集（symbolic constellation）的方式。

1908 年，晚清知識分子討論中國文化和歷史（並經常為其開處方）的最重要載體《國粹學報》，刊登了大英博物館收藏的兩幅中國畫。其中一幅是僅取最末一段的《女史箴圖》，描繪女史為後宮婦女書寫箴言的情景（**圖 4.1**）；這幅曾為清宮收藏的畫作，於 1900 年北京遭占領期間被英國奪去。[16] 雖說沒有確鑿的證據，但《國粹學報》很可能是從卜士禮（Stephen W. Bushell, 1844-

圖 4.1
光緒三十四年（1908）《國粹學報》
第 38 期第 2 冊轉載的《女史箴圖》
卷最末一段圖像

1908）1906年初版的《中國美術》（*Chinese Art*）第2冊（第1冊初版於1904年）中，轉載了該畫卷最末一段的圖像。[17] 該名英國作家以此圖像作為討論顧愷之藝術成就的基礎，顧愷之因此被視為西元265年至960年間中國繪畫藝術的代表。[18]

看來諷刺的是，清宮遭帝國主義掠奪反倒促成了清宮收藏的曝光：若非遭到英國劫去，1908年時，《女史箴圖》很可能仍深藏於清宮中。一本英國書幫助中國讀者欣賞到一幅偉大的中國畫，這預示著在近現代中國藝術界中，聲譽和知識創造是一種開放且往往國際化的循環。此外，英國人也沒有獨占這幅畫的意義，因為《國粹學報》在轉載出自這幅畫卷的片斷圖像時，徹底改變了其被觀看和賦予意義的脈絡。在卜士禮的書中，主要討論這幅畫是中國繪畫藝術傑作的一個例子，並說明大英博物館的新近收藏為審美欣賞和學術研究創造出可能性，因此是博物館收藏和藝術史研究的一項成就。書中避而不談得到這幅畫的相關背景，僅將畫卷本身視為不具政治意涵的超然審美物件。

相比之下，《國粹學報》不僅刊登了《女史箴圖》的圖像，還在鄰近圖像的位置，加上一則強調該畫屈辱地從中國流落到英國的社評，以及註明其當前位置的圖說「英國博物院藏」。這兩個文本都強化了該期刊文化危機的基調，也增強了當中的緊迫感。[19] 這些編輯上的修改，改變了圖像的觀看脈絡，從而向讀者傳達出新的訊息。在1840年代初鴉片戰爭後的一個世紀裡，《女史箴圖》成了中國近現代處境及其飽受戰爭創傷之歷史的象徵；在此情況下，該畫卷的片斷圖像最初不過是恰如其分地概括畫作主題的中性插圖，卻體現了帝國主義爭奪領土和勢力的結果——中國支離破碎的局面。

作為中國鑑賞傳統中的傑作，《女史箴圖》在品質和流傳方面向來不乏認可。這件畫卷對於形塑中國藝術史的重要性，是不容否認的，其文化傳記（cultural biography）——即作為一幅唯一被視為審美意義上的傑作，而且就人類學觀點來看也是重要文物的畫作——才剛成為最近一次學術會議和相關學術專著的焦點。[20] 然而，即便作為一件無可取代的「高級藝術」（high art），此畫卷與中國近現代命運的緊密相連亦非自然而然的結果，而是被捲入了記憶與遺忘的政治中。

《國粹學報》雖持反滿立場，明確地將滿族和清朝排除在中國的國家歷史之外，[21] 卻在刊登和處理《女史箴圖》這幅被編輯者視為中國最珍貴寶物的畫作時，特意提及其清朝來源，以之為該畫卷從北宋（960-1127）宮廷傳到大英博物館這一漫長歷史中重要的一環。這種對該畫卷在不同時期所處位置的描述，突顯了

《國粹學報》根本的意識形態立場，亦即將猶如該畫卷所象徵的中國悲劇性損失歸咎於清朝的墮落。儘管《女史箴圖》在中國歷史上受到高度評價，乃是由來有自，但其被視為文化與政治象徵的地位，大體上是一種現代創造的產物，源自於靠著將焦點從關注其生產和接受的歷史與審美背景，轉移到對清朝的反感以及對中國所遭受之諸多損失和屈辱的悔恨上。

二、是皇家珍寶、私人財產、政治資源、政府資產、還是國族遺產？

　　1911 年 10 月 10 日中華民國的成立，並未使昔日的皇家珍寶在一夜之間轉變為國家文化遺產。即便是 1914 年雙十日起，部分宮廷收藏在新成立的古物陳列所監管下，透過展覽向公眾開放，也並不能保證它們從宮廷所有直接轉化為國家所有。古物陳列所乃是中國第一座藝術博物館，藏有長城以北之盛京與熱河兩座故宮裡的前朝文物，主要使用紫禁城的南部區域進行展覽和管理。[22] 在 1925 年所藏品皆為紫禁城既存宮廷文物的故宮博物院成立前，古物陳列所是唯一涉及國家文化遺產保存項目及其所體現之清宮收藏國有化等論爭的場域。

　　理想上，清帝國文物在民國初年應該經法定程序以進行國有化。然而，一直要到 1924 年一道總統令批准了將紫禁城內的宮廷文物國有化及設立故宮博物院，[23] 才有了處置前王朝龐大遺物之相關立法。

　　起初，在 1911 年清廷與革命者之間的政治協議《關於大清皇帝辭位之後優待之條件》（簡稱《清室優待條件》）中，並無任何條目涉及無論是在紫禁城、盛京或熱河承德等處的皇家文物，而且，遜帝及其家人亦被允許居住在紫禁城北部的內廷。[24] 在此情況下，舊皇族仍完整保有紫禁城內的皇室文物。儘管內務部隨後成立了古物陳列所，卻幾乎未涉入宮廷收藏的問題。[25] 最終，當 1914 年政府試圖規範清皇室在民國政治序列中的地位，包括其禮制和管理時，依然沒有提到其所擁有的珍貴文物。[26]

　　由於民國法典並未具體規定清廷應該移交給國民政府的內容，因此為我們留下了許多謎團。其中最重要的問題，涉及到清宮文物在民國初年的政治和文化地位。

當國民政府在 1912 年左右控制了盛京和熱河時，那裡的所有物品立即受到其管轄。然而，這種轉移並未賦予這些物品融入新的政治體制、穩居政府財產之地位；在清皇室繼續居住在紫禁城的情況下，他們對於古物陳列所的藏品仍具有一定的權力。[27] 眾所周知，以皇室餽贈或借貸的名義將珍貴的書籍、繪畫和書法作品贈送給其兄弟和效忠者的遜帝，實際上是想將紫禁城內尚存的皇家收藏走私到宮外。[28] 此外，他也拿相當數量的宮廷文物作為銀行貸款的抵押品，似乎擁有隨心所欲地處置自身財產的個人權利。更為極端的例子是，皇帝還決定向古董商出售一些陶瓷、玉器和青銅器，這在任何沒落的家族成員間都是司空見慣的做法。[29] 興許是受到遜帝和皇室的啟發，早期的民國政府也利用了古物陳列所的收藏，從中拿出諸如盛清官窯所生產的五彩瓷碗等陶瓷器來賄賂其政治盟友。[30]

凡此種種無不說明了當民初政治體制本身因腐敗猖獗與權力之多頭馬車而陷入混亂時，清宮物品在其中所處的曖昧模糊地位。宮廷文物雖然進入到古物陳列所的收藏裡，卻未達成國有化的最終目的；清宮收藏在民初時期的地位仍然於皇家珍寶、私人財產、政治資源與政府資產之間擺盪。

然而，早期的國民政府確實在 1910 年代透過建立博物館、對各地古物進行全國性調查、以及發布禁止篡改和出口歷史文物之命令等等，為其文化遺產保存項目構建起初步的框架。[31] 儘管這些措施並未對活絡的中國古物國際市場帶來箝制作用，但該一框架至少為文化遺產保存提供了法律上和概念上的依據，無論其認識論基礎（epistemological foundation）有多麼不足。由於這一保存項目開始運作時，尚未對古物進行明確的界定，例如其來源標準（年代、所有權和歷史背景）等，因此其涵蓋了中國過往乃至新近的各種文物，並且強調這些文物作為中國文化繁榮和延續之見證的價值。在此文化遺產保存的框架下，一件來自過去的文物自然而然地具有歷史價值，偶爾也擁有審美價值；[32] 它與當代中國這一宣稱擁有數千年悠久歷史的政治和文化實體之聯繫，被認為是理所當然的。這種國家化框架表明了國民政府將中國過往的物質遺產全部繼承下來，而不帶任何歷史上或審美上的差別對待。通過此般作為，該政府遂獲得了作為中國過往歷史整體之繼承人的合法性，其中甚至包括與滿族等外來統治者相關的歷史片段。

在文化遺產保存項目中，歷史文物被平等地對待，類似於一個民族國家對其公民所進行的同質化過程。在這個國有化的同質化過程中，清宮收藏，特別是那些最受傳統鑑賞家重視的藝術品，猶如從帝王寶座的地位上跌落下來，成為新的

國家文化遺產之一部分，並不比十九世紀福建一座商業窯爐批量生產的日用陶瓷器來得更有價值。儘管如此，晚清知識分子賦予了清宮收藏作為國家遺產之重要表現形式的特殊地位，在民初並未失去其效力。該保存項目之所以施行，部分是由於熱河、盛京兩地的清宮文物在政治過渡時期面臨了危險的情勢。[33] 而古物陳列所的設立，則向公眾展示了前朝文物的歷史和美學價值，證實了這些文物的重要性。且先不論該陳列所在行政管理上有何不足，參觀者只要支付入場費，在紫禁城的展廳中穿行，就能親眼見證清宮收藏的國有化。與此同時，參觀者也有機會在現代展演文化的背景下，認識到展出文物所具有之無與倫比的意義。[34]

三、展演背景下的轉變

本節旨在瞭解國民政府所繼承的清宮文物如何在博物館和展演文化的背景下發生變化。雖然「清宮收藏」一詞在前幾節中一直被不加區分地使用，但由於該一收藏揭示了圍繞清宮文物現代轉型的複雜情況，因此我們有必要重新思考其內涵和適用性。

儘管「收藏」（collecting）在包括清朝在內的中國帝制體系中是一種歷史悠久的象徵性和文化行為，但「清宮收藏」（Qing imperial collection）包羅萬象的概念卻具有誤導性，因為在清宮中似乎沒有一個單一的收藏規劃，反倒是表示多種收藏系統的複數形式「收藏」（collections）更符合實際情況。而且，國民政府從清廷接收的雜項物品，亦非全都出自有意的收藏行為，也並不完全屬於當今美術館體系普遍認可的「藝術品」（artworks）類別。事實上，這些多樣化的物品，已遠遠超出了當代許多藝術博物館對其收藏和展示物件所規範施行之相對固定的分類慣例。

舉例來說，當使用「清宮收藏」一詞時，所映現出的主要是北京故宮和臺北故宮這兩座博物院收藏中高品質的繪畫、書法、瓷器和青銅器等形象。這是因為儘管這兩座博物館內的日常用品、個人佩飾、珍本古籍，甚至外國鳥蛋等藏品，更真實地反映出清宮文物之全貌，但直到最近仍相對較少展出。欲掌握清宮文物多樣性的特點，應採用多種將物品分類和概念化的系統，視之為高級藝術、日常用品、圖書收藏或舶來品等。[35] 諸如十七世紀漆盒在內的故宮典藏日本文物（更不用說鐘錶等廣為人知的西方物品），更進一步地展現出清宮文物的異質性。[36]

因是之故，「清宮收藏」一詞不應再涵蓋早期國民政府設法納入博物館系統的所有清宮物品。「清宮收藏」這一標籤曾讓人想起了在漢（西元前 206-西元 220）文化政治傳統中象徵王朝合法性的高品質藝術品，而這也讓它成了一種對於「合法性」理論及二十一世紀初以前兩個故宮博物院之舊展覽政策的反思與建構。

清宮文物在清廷與皇帝心目中的組織方式，有助於我們進一步理解清宮與藝術博物館體系在協調藏品與展覽方面的不同之處。其中，主要奉乾隆皇帝之命編纂的清宮譜錄，乃按不同的組織原則對各類宮中物品進行分類。一般來說，可資收藏或儀式用器的傳統分類系統，為清宮譜錄提供了依循的準則。

北宋的青銅器譜錄就對清宮青銅器譜錄的編修有著指導的作用，亦即先按鼎、尊等傳統青銅器類的區別，再依製作物的時間順序排列；[37] 至於清宮收藏的書畫，則遵循清朝早已確立的通行做法，被分類編入欽定書畫譜錄中。[38] 唯陶瓷這類歷史悠久的收藏和審美物件並未被納入清宮譜錄，反倒是傳統鑑賞中只占相對較小類別的硯臺和古幣卻得到了特別的關注，這從它們各自的宮廷譜錄即可見一斑。[39] 清宮譜錄不僅展示了傳統的收藏品，還包括與皇家儀式密切相關的工藝品。如皇家祭儀中的禮器、冠服和天文儀器等，即按其在儀式中的作用成組編入到圖解其外觀並詳述其功用的譜錄裡。[40]

以上種種包括硯臺、古幣和禮器在內的譜錄，儘管有著龐大的規模和範圍，卻未脫離傳統上審美、歷史和儀式物品的分類範疇。清宮譜錄的不同尋常之處，在於其將佛教和道教題材的書畫編入同一套著錄，體現出乾隆皇帝的宗教傾向。[41] 清宮收藏與禮器的區分體系，似乎是歷史悠久的傳統與乾隆個人偏好的一種結合。

最為有趣的一點，仍是在於包含宗教主題在內的書畫作品如何按其所在宮殿之位置被編排起來。這些譜錄以紫禁城的宇宙和政治中心，亦即皇帝居處的宮殿為首要地點，將來自各別物理環境的物品串連起來，形成一種宮中的等級秩序。這些譜錄固然展示了這些藏品的規模和品質，但是通過記錄下這些作品在其編制中的位置，它們也為清宮藏品賦予了一種永恆的帝國秩序。[42]

相較之下，臺北國立故宮博物院的《故宮書畫錄》就揭示了不同的編輯方針和機制。這套初版於 1950 年代末但其修訂版仍沿用至今的博物館著錄，主要以材質（繪畫或書法）、形制（軸、卷或冊）和品質作為主要分類的標準，反映了

學界對於這些項目的關注；直到 1990 年代初，藝術史研究一向都是以材質、形制和品質作為藝術品分類的主要準則。相比之下，清宮著錄儘管採用了類似的分類標準，卻以收藏位置此一首要的組織要素建構起一套與皇帝居處環境相符的帝國秩序。

清宮中記載宮殿內器物陳設狀況的內務府檔案，帶我們更深入瞭解宮廷收藏的組織原則。檔案中清點出特定時間內放置在某宮或某殿的各式物品，[43] 因而可以根據這些物品所儲放或用作裝飾的位置來組合或識別它們。由於每座皇家建築在皇帝及其近親的日常生活中都有其特殊功能，因此與建築相關的物品似乎也被看作是皇室生活的一部分。它們是可移動的，且其意義取決於它們所處的物理環境。[44]

相對地，藝術博物館的做法，往往是將藝術品從其原本被使用和欣賞的環境中抽離出來，再放置於嚴格控制的保存環境中，並展示那些可以透過展覽主題被集體賦予意義的作品。現代博物館系統實際上是一種歷史性產物，代表了一種專門處置人造物品的方式，並通過其用以收藏、保存與展示的行為而產生政治和文化意義。正是在這樣的博物館系統中，清宮的雜項物品在民國初年被重新組織起來，以實現「可展示」（presentable）之藝術品的理想。就某種意義而言，古物陳列所舉行的展覽「純化」（purified）了其所藏清宮文物的異質性，將它們在清宮社交生活中的複雜性降低到只是審美欣賞物品的某些特定類別；換言之，古物陳列所突顯出了傳統鑑賞中最受關注的幾個藝術品類別。

該機構在文華殿展示了書法和繪畫，在武英殿展示了青銅、玉器、陶瓷和景泰藍，這兩個建築群都曾經是舉辦重要皇家活動的場所（**圖 4.2**）。[45] 從古物陳列所所展示的藝術品類別，可以看出其在界定可堪收藏和可資展示之物品的概念上，要比上述的清代系統來得更為侷限。而且該一博物館系統也消弭了展出作品之間的關聯性，無論它們是否為鑑賞、宗教、或儀式等活動的物品。此外，上述兩殿展廳內的文物組合，也揭示了中國藝術品門類在二十世紀初的重構。其中，以毛筆為常用工具、卷軸為常見形制的所謂「書畫」類別，至少從六朝以來即一直維持不變；[46] 然而，包括青銅器、玉器、陶瓷和景泰藍在內的綜合類別，則是新的。

雖說景泰藍在中國鑑賞史上的地位向來較為邊緣，青銅器、玉器、陶瓷在收藏史上則有亮眼的表現，但它們在類別上卻屬於不同的知識體系。青銅器和玉器

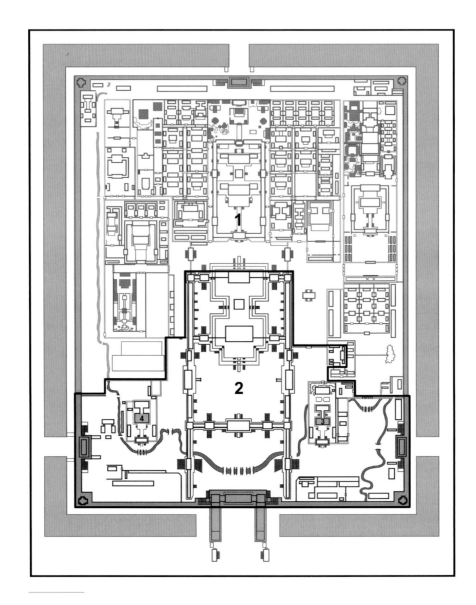

圖 4.2
紫禁城平面圖，1914-1924
1.遜帝及其族眷所居殿舍　2.古物陳列所　3.文華殿　4.武英殿

都屬於「金石」類，以古文字學研究為目的，優先關注那些刻有文字的物件及其拓片。儘管青銅器和玉器在傳統鑑賞學中自有獨特的地位，但刻有古代文字的作品在「金石學」這門備受尊崇且在宋、清兩代尤盛的學術領域中仍是不可或缺的。青銅器由於較玉器的古文字學價值要高，因此在金石學研究中占有重要地

位。相比之下，陶瓷對金石學研究的貢獻較少，卻反而受到藝術收藏家的青睞，在鑑賞文獻中留下相關的審美品評。[47] 將青銅器、玉器、陶瓷、和景泰藍群集在一起，即標誌著一個至今仍被廣泛使用的全新類別 ——「器物」—— 誕生了。

「器物」一詞的使用歷史儘管可以追溯到兩千多年前，但其在現代古物分類中卻承擔了新的定義，而且其原始意義「禮器」或「各種工具和器皿」已經有所調整，以滿足當時需要一個統一的術語來指稱由青銅、黏土、玉、玻璃、銀、金、鐵或骨頭等製成的立體古物。[48] 傳統上，「金石」類從未涵蓋所有古物，「器物」卻可能包含各式古物，只要它們不是書法、繪畫、掛毯或刺繡。古物陳列所的展覽布置，即意味著歷史物品被重新歸類到「器物」的範疇下，而羅振玉（1866-1940）編纂的兩份古物圖錄亦印證了「器物」一詞在 1910 年代下半葉的流通。這些圖錄都使用了「器物」來指代難以歸類為傳統金石和書畫類別的古物，包括從考古遺址中發現的模具和雜項物品。[49]

古物陳列所的展覽主要按年代順序進行展示；在繪畫方面，展廳內按照從唐代（618-907）到清代的時間順序展出兩百多幅作品，其中包括有傳統鑑賞依據的大師畫作。雖說從現代的角度來看，有些畫作的作者歸屬甚為可疑，但古物陳列所的設立及其展覽仍向我們展示了當時的時間感和歷史意識。

作為辛亥革命的產物，古物陳列所標誌著王朝中國與其現代民主形式在時間上的一種斷裂，即過去與現在之間的脫節。各種採用新分類系統及使用玻璃櫃展示文物的展覽，也揮別了清代宮廷文物的概念框架和組織原則。但誠如前述，古物陳列所未能將其所持資產徹底轉為國有的這一事實，卻也預示著欲完成革命和終結中國王朝的歷史，無異於水中撈月。而展覽按年代序列的安排，也進一步表明了其無意於切割或否定中國悠久連綿的歷史，而帶有繼承和占有的意圖。古物陳列所擁護著中國歷史意識的一種主導思想，亦即將歷史視為從起源到現在的連續時間流，例如，由畫史上的大師系譜便能明顯看出這一點。

和政府的文化遺產保存政策一樣，古物陳列所及其展覽也採用了一種複雜的時間觀，即同時具有向前看和向後看的特點。它們在保存中國過去老東西（old things）的同時，都處理了那些涉及到當代知識分子所關注的議題，亦即努力推動以博物館和文物保存政策為特徵的現代化中國。在古物陳列所的展廳裡，那些以一批歷史悠久的藝術品為代表的前王朝文物，乃中國過去最好的組成部分，具

體體現了當下政權的合法性以及對更美好未來的期望。

隨著古物陳列所在 1910 年代末變成家喻戶曉的名字，許多人穿過紫禁城的大門前往一睹前朝皇室收藏，其中包括狄葆賢（1873-1941）、金城、魯迅（1881-1936）、陳萬里（1892-1969）、顧頡剛（1893-1980）、徐悲鴻（1895-1953）等著名的知識分子。[50] 從他們的觀覽紀聞中可以得出幾個要點，例如，他們大多熱情地討論展出的畫作，尤其涉及其審美價值；少有人評論展覽空間，除了魯迅之外，他輕蔑地將展廳描述為骨董店（antique shops），以此暗示擁擠的藝術品和糟糕的空間設計。

古物陳列所的展覽看來並未採用現代西方展覽的「展覽秩序」（exhibitionary order），這種秩序乃是通過安排展覽的空間，以產生物體、凝視與權力之間的動態互動。布置得當的展覽空間既能創造觀看的主體，並產生主體性；其允許觀眾獲得對所展示物體的視覺控制，從而以可控制距離的超然凝視來將其客體化。換言之，現代的展覽技術，包括可明確分隔觀看主體和被觀看物體的玻璃展櫃或其他觀看設備，為觀眾提供了一種能全然以視覺來控制所展示物體的視角。[51]

但即便使用玻璃展櫃這種現代展覽技術來展示繪畫作品，古物陳列所的展覽空間仍未能像現代西方「展覽秩序」一樣，為觀眾創造出觀看主體與被觀看物體之間的權力關係感。然而，所展出的藝術品並不被視為缺乏符號價值的中性審美物件。古物陳列所之展覽所涉及的權力關係，不在於其空間安排，而在於展示物體的本身以及它們在著名訪客發表評論時所被演繹和再演繹的集體意義和特定意義。例如，1918 年，中國現代最著名的畫家暨美術教育家之一的徐悲鴻，便在這些作品中感受到一種可以將中國帶向與西方先進文明並駕齊驅的民族精神。[52]

與當前討論更為相關的是，顧頡剛這位從 1920 年代初以來即頗具影響力的歷史學家，將這些展出的藝術品挪用於多項政治和文化訴求裡。他在 1925 年發表的幾篇談及 1917 年至 1920 年間多次參觀古物陳列所的回憶錄中，即向我們揭示了他看待該陳列所之展覽的意識形態傾向。起初，他認識到古物陳列所所展出的藝術作品在文化上的潛力，以及這些作品與他自己的中國人身分和他所處時代的有機連繫。他也調動了清宮收藏這個集體概念，以抗議他眼前所見當代政治不盡如人意的狀態。他除了譴責遜帝和皇室企圖盜取中華民國「國寶」（national treasures）的行為，還抨擊了掌權者從這批收藏品所獲取的私利。在此，「國寶」這一概念被有效地挪用來總結民族主義情感，在那個中國的王朝歷史仍難以稱之

為過去、而清宮收藏的政治和法律地位又尚未明朗之際。[53]

　　一方面，顧頡剛的言論回應並重申了在清朝末年首次被提出的、與清宮收藏有關的屈辱譬喻與記憶政治；另一方面，他對所展出藝術品的認同（尤其體現在「國寶」這一概念中），則清晰地捕捉到 1905 年至 1925 年間與清宮收藏相關的重要主題。如果沒有古物陳列所之參觀者親眼見證展覽的目擊效果，人們便不會如此觸覺式地體驗到文化遺產保存的概念，而若少了文化遺產保存的概念和實踐，清宮收藏就不會成為國家遺產和中國近現代命運的象徵。在故宮博物院成立前，圍繞著該批收藏的雜亂無章、動盪不安局面，見證了中國近現代從帝制轉型為民族國家的複雜性和鬥爭性，在這一點上，它們值得擁有屬於自己的一個故事。

本文由劉榕峻譯自：Cheng-hua Wang, "The Qing Imperial Collection, Circa 1905-25: National Humiliation Heritage Preservation, and Exhibition Culture," in Wu Hung, ed., *Reinventing the Past: Archaism and Antiquarianism in Chinese Art and Visual Culture* (Chicago: The Center for the Art of East Asia, University of Chicago, 2010), pp. 320-341.

註釋

1. 相關研究，見 Lothar Ledderose, "Some Observations on the Imperial Art Collection in China," *Transactions of the Oriental Ceramic Society*, no. 43 (1978-1979), pp. 33-46; David Shambaugh and Jeannette Shambaugh Elliott, *The Odyssey of China's Imperial Art Treasures* (Seattle: University of Washington Press, 2005), pp. 3-55.

2. 見 Patricia Ebrey, "Rethinking Imperial Art Collecting: The Case of the Northern Song," (「開創典範：北宋的藝術與文化」研討會提交論文，臺北：國立故宮博物院，2007 年 2 月 5-8 日），頁 1-30。關於收藏行為的複雜性，見 John Elsner and Roger Cardinal, eds., *The Cultures of Collecting* (Cambridge, Mass.: Harvard University Press, 1994).

3. 例如，白瑞霞（Patricia Berger）便詳細地勾勒出包括佛教和道教藝術收藏在內等清宮中的宗教物品，如何參與建構清朝政治權威的各種面向。見 Patricia Berger, *Empire of Emptiness: Buddhist Art and Political Authority in Qing China* (Honolulu: University of Hawai'i Press, 2003).

4. 關於清宮收藏、特別是其在乾隆皇帝統治下的意義這一課題，是相當複雜的，值得進一步研究。然而，這位皇帝為其所下令編纂的《石渠寶笈》、《秘殿珠林》、《欽定西清古鑑》等著錄所寫的序言，可以被視為如何看待這批收藏的官方聲明。這些著錄全都收錄在《四庫全書》中。見（清）紀昀等總纂，《景印文淵閣四庫全書》，第 823、824-825、841-842、843 冊（臺北：臺灣商務印書館，1983-1986）。關於這些著錄、特別是《秘殿珠林》的研究，見 Patricia Berger, *Empire of Emptiness: Buddhist Art and Political Authority in Qing China*, chapter 3. 關於乾隆的藝術知識與清宮收藏的關係，見古原宏伸，〈乾隆皇帝の画學について〉，收入氏著，《中国画論の研究》（東京：中央公論美術出版，2003），頁 251-316。

5. 關於帝國主義對北京與紫禁城的掠奪，見 James Hevia, "Looting Beijing, 1860-1900," in Lydia H. Liu, ed., *Tokens of Exchange* (Durham: Duke University Press, 1999), pp. 192-213. 至於二十世紀中國政治中「國恥」的意義，見 Paul Cohen, "Remembering and Forgetting: National Humiliation in Twentieth-Century China," *Twentieth-Century China*, vol. 27, no. 2 (April 2002), pp. 1-39.

6. Rubie Watson, "Palaces, Museums, and Squares: Chinese National Spaces," *Museum Anthropology*, vol. 19, no. 2 (1995), pp. 7-19; Tamara Hamlish, "Global Culture, Modern Heritage: Re-membering the Chinese Imperial Collections," in Susan A. Cran, ed., *Museums and Memory* (Stanford, Calif.: Stanford University Press, 2000), pp. 137-160, and also "Preserving the Palace: Museums and the Making of Nationalism(s) in Twentieth-Century China," *Museum Anthropology*, vol. 19, no. 2 (1995), pp. 20-30; Jane Ju, "The Palace Museum as Representation of Culture: Exhibitions and Canons of Chinese Art History," 收入黃克武主編，《畫中有話：近代中國的視覺表達與文化構圖》（臺北：中央研究院近代史研究所，2003），頁 477-507；Susan Naquin, "The Forbidden City Goes Abroad: Qing History and the Foreign Exhibitions of the Palace Museum, 1974-2004," *T'oung Pao*, vol. 90, no. 4-5 (2004), pp. 341-397; David Shambaugh and Jeannette Shambaugh Elliott, *The Odyssey of China's Imperial*

Art Treasures, pp. 68-144; 石守謙，〈清室收藏的現代轉化 —— 兼論其與中國美術史研究發展之關係〉，《故宮學術季刊》，第 23 卷第 1 期（2005 年秋季號），頁 1-33。

7. Chu-tsing Li, "Recent History of the Palace Collection," *Archives of the Chinese Art Society of America*, no. 12 (1958), pp. 61-75; 蔣復璁，〈國立故宮博物院的淵源與發展〉，《故宮季刊》，第 5 卷第 4 期（1971），頁 1-8，以及〈國立故宮博物院遷運文物來臺的經過與設施〉，《故宮季刊》，第 14 卷第 1 期（1979），頁 37-43；臺北國立故宮博物院編，《故宮七十星霜》（臺北：臺灣商務印書館，1995），第 10-14 章；Lin-Sheng Chang, "The National Palace Museum: a History of the Collection," in Wen C. Fong and James C. Y. Watt, eds., *Possessing the Past: Treasures from the National Palace Museum, Taipei* (New York: The Metropolitan Museum of Art, 1996), pp. 3-25; James Cahill, "Two Palace Museums: an Informal Account of Their Formation and History," *Kaikodo Journal*, no. 19 (Spring 2001), pp. 30-39；那志良，《典守故宮國寶七十年》（北京：紫禁城出版社，2004），第 4-7 章。

8. Preston Torbert, *The Ch'ing Imperial Household Department: a Study of Its Organization and Principal Functions, 1662-1796* (Cambridge, Mass.: Council on East Asian Studies, Harvard University, 1977), pp. 27-52.

9. 如註 4 所述，宮廷目錄被收錄在《四庫全書》這套大部頭圖書中，當其成書後，清代文人獲准查閱和抄錄其內容。見黃愛平，《四庫全書纂修研究》（北京：中國人民大學出版社，1989），頁 173-174。

10. 晚清時，不少記遊作品留下了對國外博物館和各類展覽的記錄；由鍾叔河編輯、全套共十冊的《走向世界叢書》（長沙：岳麓書社，1985）為其最佳資料來源。

11. Carol Duncan, *Civilizing Rituals: Inside Public Art Museums* (London: Routledge, 1995), chapter 2; 椎名仙卓，《明治博物館事始め》（東京：思文閣出版，1989），頁 122-160。

12. 張謇，《張謇全集》，卷 4（南京：江蘇古籍出版社，1994），頁 272-277。張謇援引了 1900 年成立的日本帝室博物館作為其提案中的例子。關於該館的歷史，見東京国立博物館編，《東京国立博物館百年史》（東京：東京國立博物館，1973），第 3 章。

13. 金城，《十八國游歷日記》（臺北：文海出版社，1975），頁 6-7。

14. 金梁（1878-1962）是滿族的內務府高官，他在 1910 年也提議設立一座博物館，以保存和展示皇室收藏中位於滿洲的部分物品。見吳景洲，《故宮五年記》（上海：上海書店，2000），頁 109。

15. Lawrence A. Schneider, "National Essence and the New Intelligentsia," in Charlotte Furth, ed., *The Limits of Change: Essays on Conservative Alternatives in Republican China* (Cambridge: Harvard University Press, 1976), pp. 57-89; Lydia H. Liu, *Translingual Practice: Literature, National Culture, and Translated Modernity---China, 1900-1937* (Stanford, Calif.: Stanford University Press, 1995), pp. 239-256, 292, 326.

16. Zhang Hongxing, "The Nineteenth-Century Provenance of the Admonitions Scroll: a Hypothesis," in Shane McCausland, ed., *Gu Kaizhi and the Admonitions Scroll* (London: The British Museum Press, 2003), pp. 283-285.

17. 此一假設來自兩個理由：第一，書中的圖片和學報上的圖片看來一模一樣；第二，學報上的另一幀圖片，即英國博物院（即大英博物館）一幅名為「白鷹圖」的畫作，也和書中的畫作完全一致。見 Stephen W. Bushell, *Chinese Art*, vol. 2 (London: printed for H. M. Stationery Office, by Wyman and Sons, 1906), figs. 125, 129.

18. 同上註，頁 121-124。關於《女史箴圖》的第一篇出版物，可能是 1904 年的一篇文章：Laurence Binyon, "A Chinese Painting of the Fourth Century," *The Burlington Magazine for Connoisseurs*, vol. 4, no. 10 (Jan., 1904), pp. 39-45, 48-49. 卜士禮在他的書中提到了這篇文章。

19. 根據卜士禮的說法，《白鷹圖》在進入大英博物館前，原為英國私人收藏，見 Stephen W. Bushell，前引書，頁 137。針對該畫的社評雖然也哀嘆其落入外國之手，卻不像《女史箴圖》那篇社評一樣，試圖喚起人們強烈的悲憤感。主要原因在於《白鷹圖》很可能不是從清朝皇宮和園林中掠奪而來的物品。誠如此篇社評所述，該畫在當時存在著數個版本。

20. Shane McCausland, ed., *Gu Kaizhi and the Admonitions Scroll*.

21. Q. Edward Wang, "China's Search for National History," in Q. Edward Wang and Georg G. Iggers, eds., *Turning Points in Historiography: a Cross-Cultural Perspective* (Rochester: The University of Rochester Press, 2002), pp. 185-207.

22. 關於古物陳列所的研究，見段勇，〈古物陳列所的興衰及其歷史地位述評〉，《故宮博物院院刊》，第 5 期（2004），頁 14-39；Geremie R. Barmé, "The Transition from Palace to Museum: The Palace Museum's Prehistory and Republican Years," *China Heritage Newsletter*, no. 4 (December 2005)，檢索自：http://www.chinaheritagequarterly.org/features.php?searchterm=004_palacemuseumprehistory.inc&issue=004（2009 年 1 月 19 日查閱）；Cheng-hua Wang, "Imperial Treasures, Art Exhibitions, and National Legacy: The Institute for Exhibiting Antiquities in the 1910s," (paper presented at the workshop "Memory Links and Chinese Culture," Center for East Asian Studies, Indiana University, October 30-November 1, 2003), pp. 1-34.

23. 見中國第二歷史檔案館編，《中華民國史檔案資料匯編》，第 3 輯「文化」（南京：江蘇古籍出版社，1991），頁 292-293。

24. 關於該篇英文的全文，見 B. L. Putnam Weale, *The Fight for the Republic in China* (New York: Dodd, Mead and Company, 1977), pp. 399-400.

25. 見中國第二歷史檔案館編，《中華民國史檔案資料匯編》，第 3 輯「文化」，頁 268-270。

26. 見中國第二歷史檔案館編，《中華民國史檔案資料匯編》，第 3 輯「政治」，頁 326-331。

27. 當地報紙報導了諸如皇室從古物陳列所拿走文物等醜聞。例如，《晨鐘報》，1916 年 9 月 26 日，頁 6；1916 年 11 月 11 日，頁 5；1917 年 3 月 20 日，頁 5；1917 年 3 月 23 日，頁 5；1917 年 4 月 27 日，頁 5；1917 年 6 月 9 日，頁 5；1917 年 8 月 17 日，頁 6；1918 年 4 月 15 日，頁 3；1918 年 5 月 8 日，頁 6；1918 年 5 月 31 日，頁 6；1918 年 6 月 7 日，頁 6。

28. 見故宮博物院編，《故宮已佚書畫目錄四種》，收入《故宮藏書目錄彙編》（北京：線裝書局，2004）。關於 1912 年至 1924 年間被偷偷帶出紫禁城的書畫作品之研究，見楊仁愷，《國寶浮沉錄：故宮散佚書畫見聞考略》（上海：上海人民美術出版社，1991），第 2 章。

29. 見故宮博物院編，《故宮已佚古物目錄二種》（北平：故宮博物院，1930）。

30. 見中國第二歷史檔案館編，《中華民國史檔案資料匯編》，第 3 輯「文化」，頁 220-222；顧頡剛，〈古物陳列所書畫憶錄〉，《現代評論》，第 1 卷第 19 期（1925 年 4 月 18 日），頁 13。

31. 見中國第二歷史檔案館編，《中華民國史檔案資料匯編》，第 3 輯「文化」，頁 185-298。

32. 早期國民政府有關文化遺產保存和博物館建設的檔案，大多強調中國過往文物的歷史價值，但偶爾也提到審美價值的重要性。

33. 在政治過渡時期，位於熱河與盛京兩地的清宮文物面臨了盜匪橫行和帝國主義的威脅。見郭廷以編，《中華民國史事日誌》，第 1 冊‧民國元年至民國十四年（1912-1925）（臺北：中央研究院近代史研究所，1979），頁 25；中國第二歷史檔案館編，《中華民國史檔案資料匯編》，第 3 輯「文化」，頁 206-219。

34. 關於古物陳列所的管理與展覽之詳細討論，見 Cheng-hua Wang, "Imperial Treasures, Art Exhibitions, and National Legacy: The Institute for Exhibiting Antiquities in the 1910s."

35. 關於清宮收藏的異國物品及其與西方奇品收藏室之藏品的相似處，見賴毓芝，〈從康熙的算學到奧地利安布列斯堡收藏的一些思考〉，《故宮文物月刊》，第 276 期（2006 年 4 月），頁 106-118。

36. 陳慧霞編，《清宮蒔繪：院藏日本漆器特展》（臺北：國立故宮博物院，2002）；故宮博物院編，《故宮藏日本文物展覽圖錄》（北京：紫禁城出版社，2002）。

37. 見（清）梁詩正、蔣溥編，《欽定西清古鑑》，收入（清）紀昀等總纂，《景印文淵閣四庫全書》，第 841-842 冊。

38. 見古原宏伸，〈乾隆皇帝の画學について〉，頁 251-316；Patricia Berger, *Empire of Emptiness: Buddhist Art and Political Authority in Qing China*, chapter 3.

39. 見（清）于敏中、梁國治編，《欽定西清硯譜》，收入（清）紀昀等總纂，《景印文淵閣四庫全書》，第 843 冊；（清）梁詩正、蔣溥編，《欽定錢錄》，收入（清）紀昀等總纂，《文淵閣四庫全書》，第 844 冊。

40. 見（清）允祿編，《皇朝禮器圖式》，收入（清）紀昀等總纂，《景印文淵閣四庫全書》，第 656 冊。

41. 見 Patricia Berger, *Empire of Emptiness: Buddhist Art and Political Authority in Qing China*, chapter 3.

42. 見題為《石渠寶笈》與《祕殿珠林》的系列目錄。

43. 清《內務府陳設檔》可在中國第一歷史檔案館和北京故宮博物院內尋得。筆者於 2002 年 9 月赴北京實地考察期間，查閱了中國第一歷史檔案館的一些記錄。關於故宮博物院檔案的介紹，見李福敏，〈故宮博物院藏清內務府陳設檔〉，《歷史檔案》，2004 年第 1 期，頁 127-132。

44. 關於清宮收藏中特定藝術品其所在位置的文化和政治意涵，例見石守謙，〈清室收藏的現代轉化 —— 兼論其與中國美術史研究發展之關係〉，頁 3-11。

45. 關於這兩座宮殿在清代的功能，見章乃煒、王靄人編，《清宮述聞》（北京：紫禁城出版社，1990），頁 276、329。以下關於古物陳列所展覽的討論，若無註明，主要引自以下資料：北平市政府秘書處編，《舊都文物略》（北平：北平市政府，1935），頁 15-16；《晨鐘報》，1918 年 3 月 20 日，頁 6；狄葆賢，《平等閣筆記》，卷 4（上海：有正書局，1922），頁 7a-8b；魯迅，《魯迅日記》（北京：人民文學出版社，1967），頁 110；徐悲鴻，〈評文華殿所藏書畫〉，收入徐伯陽、金山編，《徐悲鴻藝術文集》（臺北：藝術家出版社，1987），頁 31-38；顧頡剛，〈古物陳列所書畫憶錄〉，《現代評論》，第 1 卷第 21 期（1925 年 4 月 18 日），頁 12-16；第 1 卷第 20 期（1925 年 4 月 25 日），頁 16-17；第 1 卷第 21 期（1925 年 5 月 2 日），頁

16-18；第 1 卷第 23 期（1925 年 5 月 16 日），頁 17-18；中國第二歷史檔案館編，《中華民國史檔案資料匯編》，第 3 輯「文化」，頁 284-289；陳重遠，《琉璃廠：古玩談舊聞》（北京：北京出版社，2001），頁 112-113、117-118、127、139。

46. 例見（南朝宋）范曄撰，《後漢書》，收入（清）紀昀等總纂，《景印文淵閣四庫全書》，第 253 冊，頁 269。

47. 關於中國鑑賞文學，見 Craig Clunas, *Superfluous Things: Material Culture and Social Status in Early Modern China* (Urbana and Chicago: University of Illinois Press, 1991).

48. 作為涵蓋各種立體文物的術語，「器物」一詞的出現，與西方裝飾藝術範疇和考古學這一新學科的引入有關。在傳統中國，一件物品是平面的還是立體的，從來不是用來分類藝術品或歷史物品的標準。有關器物這一分類範疇之形成的研究，見王正華，〈羅振玉的收藏與出版：「器物」、「器物學」在民國初年的成立〉，原刊於《國立臺灣大學美術史研究集刊》，第 31 期（2011），頁 277-320，後收入本書第 7 章（頁 278-315）。

49. 羅振玉，《古器物范圖錄》（自印本，1916，中央研究院歷史語言研究所傅斯年圖書館藏）；羅振玉，《殷墟古器物圖錄》（上海：廣倉學窘，1919）。

50. 參見注 45。根據一份報紙報導，在 1917 年 10 月 10 日起三天的國慶假期期間，古物陳列所吸引了超過一萬三千人前來參觀。見《晨鐘報》，1917 年 10 月 14 日，頁 4。儘管一萬三千人相對於當時中國的人口並不特別驚人，但對喜歡文化活動的人來說，古物陳列所肯定是家喻戶曉的名字和城市景點。見 Cheng-hua Wang, "Imperial Treasures, Art Exhibitions, and National Legacy: The Institute for Exhibiting Antiquities in the 1910s," pp. 19-32.

51. 根據米契爾（Timothy Mitchell）的觀點，這種展覽秩序是通過歐洲在十九世紀展示來自中東地區的物品和民族而構建起來的，見 Timothy Mitchell, "Orientalism and the Exhibitionary Order," in Nicholas B. Dirks, ed., *Colonialism and Culture* (Ann Arbor: University of Michigan Press, 1992), pp. 289-317. 雖說米契爾旨在討論歐洲（尤其是法國）如何通過現代展覽技術來呈現和殖民伊斯蘭文化並發明「東方主義」（Orientalism），但他的研究也可以應用在其他類型的現代展覽。

52. 見 Cheng-hua Wang, "Rediscovering Song Painting for the Nation: Artistic Discursive Practices in Early Twentieth-century China," *Artibus Asiae*, vol. LXXI, no. 2 (January, 2011), pp. 221-222; 中譯版〈國族意識下的宋畫再發現：二十世紀初中國藝術論述實踐〉，見本書第 5 章（頁 192-193）。

53. 與「古物」、「文物」等其他指代古文物的術語相比，「國寶」一詞或許因為包含了國家的「國」字，因此更容易激發民族主義情感。鑑於二十世紀初中國民族主義情感的高漲，顧頡剛可能是有意地選擇了這個詞來引發受教育階層之間一種挫敗、憤怒和更積極的團結感。

徵引書目

古籍

（清）紀昀等總纂，《景印文淵閣四庫全書》，臺北：臺灣商務印書館，1983-1986。

（南朝宋）范曄撰，《後漢書》，《景印文淵閣四庫全書》，第 253 冊。

（清）允祿編，《皇朝禮器圖式》，《景印文淵閣四庫全書》，第 656 冊。

（清）梁詩正、蔣溥編，《欽定西清古鑑》，《景印文淵閣四庫全書》，第 841-842 冊。

（清）于敏中、梁國治編，《欽定西清硯譜》，《景印文淵閣四庫全書》，第 843 冊。

（清）梁詩正，蔣溥編，《欽定錢錄》，《文淵閣四庫全書》，第 844 冊。

近人論著

中國第二歷史檔案館編

1991 《中華民國史檔案資料匯編》，第 3 輯「文化」，南京：江蘇古籍出版社。

王正華

2011 〈羅振玉的收藏與出版：「器物」、「器物學」在民國初年的成立〉，原刊於《國立臺灣大學美術史研究集刊》，第 31 期，頁 277-320，後收入本書第 7 章（頁 278-315）。

北平市政府秘書處編

1935 《舊都文物略》，北平：北平市政府。

古原宏伸

2003 〈乾隆皇帝の画學について〉，收入氏著，《中国画論の研究》，東京：中央公論美術出版，頁 251-316。

石守謙

2005 〈清室收藏的現代轉化 —— 兼論其與中國美術史研究發展之關係〉，《故宮學術季刊》，第 23 卷第 1 期（秋季號），頁 1-33。

吳景洲

2000 《故宮五年記》，上海：上海書店。

李福敏

2004 〈故宮博物院藏清內務府陳設檔〉，《歷史檔案》，第 1 期，頁 127-132。

狄葆賢

1922 《平等閣筆記》，上海：有正書局。

那志良

2004 《典守故宮國寶七十年》，北京：紫禁城出版社。

東京国立博物館編

1973 《東京国立博物館百年史》，東京：東京國立博物館。

金城

　　1975 《十八國游歷日記》，臺北：文海出版社。

故宮博物院編

　　1930 《故宮已佚古物目錄二種》，北平：故宮博物院。

　　2002 《故宮藏日本文物展覽圖錄》，北京：紫禁城出版社。

　　2004 《故宮已佚書畫目錄四種》，收入《故宮藏書目錄彙編》，北京：線裝書局。

段勇

　　2004 〈古物陳列所的興衰及其歷史地位述評〉，《故宮博物院院刊》，第 5 期，頁 14-39。

徐悲鴻

　　1987 〈評文華殿所藏書畫〉，收入徐伯陽、金山編，《徐悲鴻藝術文集》，臺北：藝術家出版社，頁 31-38。

張謇

　　1994 《張謇全集》，卷 4，南京：江蘇古籍出版社。

晨鐘報

　　1916 9 月 26 日，頁 6；11 月 11 日，頁 5。

　　1917 3 月 20 日，頁 5；3 月 23 日，頁 5；4 月 27 日，頁 5；6 月 9 日，頁 5；1917 年 8 月 17 日，頁 6；10 月 14 日，頁 4。

　　1918 3 月 20 日，頁 6；4 月 15 日，頁 3；5 月 8 日，頁 6；5 月 31 日，頁 6；6 月 7 日，頁 6。

章乃煒、王靄人編

　　1990 《清宮述聞》，北京：紫禁城出版社。

郭廷以編

　　1979 《中華民國史事日誌》，第 1 冊，民國元年至民國十四年（1912-1925），臺北：中央研究院近代史研究所。

陳重遠

　　2001 《琉璃廠：古玩談舊聞》，北京：北京出版社。

陳慧霞編

　　2002 《清宮蒔繪：院藏日本漆器特展》，臺北：國立故宮博物院。

椎名仙卓

　　1989 《明治博物館事始め》，東京：思文閣出版。

黃愛平

　　1989 《四庫全書纂修研究》，北京：中國人民大學出版社。

楊仁愷

　　1991 《國寶浮沉錄：故宮散佚書畫見聞考略》，上海：上海人民美術出版社。

臺北國立故宮博物院編

　　1995 《故宮七十星霜》，臺北：臺灣商務印書館。

蔣復璁

1971　〈國立故宮博物院的淵源與發展〉，《故宮季刊》，第 5 卷第 4 期，頁 1-8。

1979　〈國立故宮博物院遷運文物來臺的經過與設施〉，《故宮季刊》，第 14 卷第 1 期，頁 37-43。

魯迅

1967　《魯迅日記》，北京：人民文學出版社。

賴毓芝

2006　〈從康熙的算學到奧地利安布列斯堡收藏的一些思考〉，《故宮文物月刊》，第 276 期（4 月），頁 106-118。

鍾叔河編

1985　《走向世界叢書》（全 10 冊），長沙：岳麓書社。

羅振玉

1916　《古器物范圖錄》，自印本，中央研究院歷史語言研究所傅斯年圖書館藏。

1919　《殷墟古器物圖錄》，上海：廣倉學窘。

顧頡剛

1925　〈古物陳列所書畫憶錄〉，《現代評論》，第 1 卷第 19 期（4 月 18 日），頁 13；第 1 卷第 21 期（4 月 18 日），頁 12-16；第 1 卷第 20 期（4 月 25 日），頁 16-17；第 1 卷第 21 期（5 月 2 日），頁 16-18；第 1 卷第 23 期（5 月 16 日），頁 17-18。

Barmé, Geremie R.

2005　"The Transition from Palace to Museum: The Palace Museum's Prehistory and Republican Years," *China Heritage Newsletter*, no. 4 (December), 檢索自：http://www.chinaheritagequarterly.org/features.php?searchterm=004_palacemuseumprehistory.inc&issue=004（2009 年 1 月 19 日查閱）。

Berger, Patricia

2003　*Empire of Emptiness: Buddhist Art and Political Authority in Qing China*, Honolulu: University of Hawai'i Press.

Binyon, Laurence

1904　"A Chinese Painting of the Fourth Century," *The Burlington Magazine for Connoisseurs*, vol. 4, no. 10 (Jan.), pp. 39-45, 48-49.

Bushell, Stephen W.

1906　*Chinese Art*, vol. 2, London: printed for H. M. Stationery Office, by Wyman and Sons.

Cahill, James

2001　"Two Palace Museums: an Informal Account of Their Formation and History," *Kaikodo Journal*, no. 19 (Spring), pp. 30-39.

Chang, Lin-Sheng

1996　"The National Palace Museum: a History of the Collection," in Wen C. Fong and James C. Y. Watt, eds., *Possessing the Past: Treasures from the National Palace Museum*,

Taipei, New York: The Metropolitan Museum of Art, pp. 3-25.

Clunas, Craig

1991　*Superfluous Things: Material Culture and Social Status in Early Modern China*, Urbana and Chicago: University of Illinois Press.

Cohen, Paul

2002　"Remembering and Forgetting: National Humiliation in Twentieth-Century China," *Twentieth-Century China*, vol. 27, no. 2 (April), pp. 1-39.

Duncan, Carol

1995　*Civilizing Rituals: Inside Public Art Museums*, London: Routledge.

Ebrey, Patricia

2007　"Rethinking Imperial Art Collecting: The Case of the Northern Song,"（「開創典範：北宋的藝術與文化」研討會提交論文，臺北：國立故宮博物院，2 月 5-8 日，頁 1-30。

Elsner, John and Roger Cardinal, eds.

1994　*The Cultures of Collecting*, Cambridge, Mass.: Harvard University Press.

Hamlish, Tamara

1995　"Preserving the Palace: Museums and the Making of Nationalism(s) in Twentieth-Century China," *Museum Anthropology*, vol. 19, no. 2, pp. 20-30.

2000　"Global Culture, Modern Heritage: Re-membering the Chinese Imperial Collections," in Susan A. Cran, ed., *Museums and Memory*, Stanford, Calif.: Stanford University Press, pp. 137-160.

Hevia, James

1999　"Looting Beijing, 1860-1900," in Lydia H. Liu, ed., *Tokens of Exchange*, Durham: Duke University Press, pp. 192-213.

Ju, Jane

2003　"The Palace Museum as Representation of Culture: Exhibitions and Canons of Chinese Art History," 收入黃克武主編，《畫中有話：近代中國的視覺表達與文化構圖》，臺北：中央研究院近代史研究所，頁 477-507。

Ledderose, Lothar

1978-1979　"Some Observations on the Imperial Art Collection in China," *Transactions of the Oriental Ceramic Society*, no. 43, pp. 33-46.

Li, Chu-tsing

1958　"Recent History of the Palace Collection," *Archives of the Chinese Art Society of America*, no. 12, pp. 61-75.

Liu, Lydia H.

1995　*Translingual Practice: Literature, National Culture, and Translated Modernity---China, 1900-1937*, Stanford, Calif.: Stanford University Press.

McCausland, Shane ed.

2003　*Gu Kaizhi and the Admonitions Scroll*, London: The British Museum Press.

Mitchell, Timothy

 1992 "Orientalism and Exhibitionary Order," in Nicholas B. Dirks, ed., *Colonialism and Culture*, Ann Arbor: University of Michigan Press, pp. 289-317.

Naquin, Susan

 2004 "The Forbidden City Goes Abroad: Qing History and the Foreign Exhibitions of the Palace Museum, 1974-2004," *T'oung Pao*, vol. 90, no. 4-5, pp. 341-397.

Schneider, Lawrence A.

 1976 "National Essence and the New Intelligentsia," in Charlotte Furth, ed., *The Limits of Change: Essays on Conservative Alternatives in Republican China*, Cambridge: Harvard University Press, pp. 57-89.

Shambaugh, David and Jeannette Shambaugh Elliott

 2005 *The Odyssey of China's Imperial Art Treasures*, Seattle: University of Washington Press.

Torbert, Preston

 1977 *The Ch'ing Imperial Household Department: a Study of Its Organization and Principal Functions, 1662-1796*, Cambridge, Mass.: Council on East Asian Studies, Harvard University.

Wang, Cheng-hua

 2003 "Imperial Treasures, Art Exhibitions, and National Legacy: The Institute for Exhibiting Antiquities in the 1910s," paper presented at the workshop "Memory Links and Chinese Culture," Center for East Asian Studies, Indiana University, October 30-November 1, pp. 1-34.

 2011 "Rediscovering Song Painting for the Nation: Artistic Discursive Practices in Early Twentieth-century China," *Artibus Asiae*, vol. LXXI, no. 2 (January), pp. 221-246; 中譯版〈國族意識下的宋畫再發現：二十世紀初中國藝術論述實踐〉，見本書第 5 章（頁 192-231）。

Wang, Q. Edward

 2002 "China's Search for National History," in Q. Edward Wang and Georg G. Iggers, eds., *Turning Points in Historiography: a Cross-Cultural Perspective*, Rochester: The University of Rochester Press, pp. 185-207.

Watson, Rubie

 1995 "Palaces, Museums, and Squares: Chinese National Spaces," *Museum Anthropology*, vol. 19, no. 2, pp. 7-19.

Weale, B. L. Putnam

 1977 *The Fight for the Republic in China*, New York: Dodd, Mead and Company.

Zhang, Hongxing

 2003 "The Nineteenth-Century Provenance of the Admonitions Scroll: a Hypothesis," in Shane McCausland, ed., *Gu Kaizhi and the Admonitions Scroll*, London: The British Museum Press, pp. 283-285.

5 國族意識下的宋畫再發現
二十世紀初中國藝術論述實踐

引言

　　1918 年 5 月 5 日，徐悲鴻（1895-1953）這位二十世紀中國最具影響力的畫家暨美術教育家之一，率北京大學書法研究會（以下簡稱北大書法研究會）的成員們參觀了古物陳列所（文華殿中古書畫展覽）。該研究會係 1918 年由當時的北大校長蔡元培（1868-1940）所創，招聘了一些重要的藝術家來教授藝術，在近現代中國社會和藝術教育中扮演著開路先鋒的角色。[1] 古物陳列所則是中國第一間藝術博物館，於 1914 年向公眾開放，展出一部分遺自遜清（1644-1911）的皇家收藏品；由於該陳列所位於紫禁城內部，其展覽空間包括了曾舉行重要皇家活動的大殿。[2] 徐悲鴻當次造訪時，即就古物陳列所及該一展示了數百幅據信為十至十八世紀書畫的展覽，發表強而有力的演說。[3] 在評論具體作品之前，他首先闡述了如何看待美術的大局觀：

> 各國雖起自部落，亦設博物美術等院於通都大邑，俾文明有所展發。國寶羅列，尤共（其）珍重，所以啟後人景仰之思，考進化之跡。獨我中華則無之，可慨嘆也，而於東方美術代表之國家，其衰也，並先民之文物禮器歷史之所據，民族精神之所寄之寶物。……特吾古國也，古文明國也，十五世紀前世界圖畫第一國也。……[4]

徐悲鴻的演說，喚起了人們對於一些重要的藝術、社會和文化趨勢的關注，這些

趨勢則反過來促成了該場演說的發表。其開啟了窺見當代論述的一扇窗，而這些論述主要圍繞著近現代中國藝術一個具開創性但尚未被研究的面向：近現代中國藝術與民族精神及國家文明地位的關係。誠如徐悲鴻在演說中所指出的，由於藝術對中華文化如此至關重要，以至於藝術成了國族精神與文明的象徵。藝術所被賦予的至高無上地位，使其成為中國這一政治和文化實體不可或缺的組成部分。

徐悲鴻肯定不是二十世紀初中國第一位將藝術置於民族主義（nationalism）框架、或將藝術看作是中國作為一個現代化國家之根基的知識分子。早於其十年前，狄葆賢（1873-1941）、鄧實（1877-1951）這兩位在晚清印刷文化中占有一席之地的知識分子，就已對藝術乃是中國文化和歷史精髓之地位表達過類似的觀點。[5] 所不同的是，徐悲鴻的論點，是將藝術連結到國族的特定面向，即其精神和文明，並將與藝術有關的抽象概念限定在中國畫的歷史發展上。

徐悲鴻的觀點展現出敏銳的全球化視野（global perspective）。他聲稱中國為「東方美術代表之國家」和「十五世紀前世界圖畫第一國也」，即承認了西方美術傳統乃中國美術傳統之競爭對手。[6] 事實上，視十五世紀前的中國畫優於西方這一信念，正是理解徐悲鴻的演說及其相關藝術和社會文化趨勢的關鍵。由此亦衍生出一些問題：徐悲鴻為何選擇十五世紀之際作為中、西文化競爭的分水嶺？在他看來，是什麼引發中、西雙方在繪畫的世界成就上地位有所逆轉？他對中國過往榮耀的看法，又在關乎藝術、民族精神與文明的近現代中國藝術論述中扮演什麼樣的角色？

徐悲鴻對中、西繪畫發展分水嶺的看法，看似忽略了宋代（960-1279）的繪畫，然其之陳述，事實上暗指了西方畫在文藝復興時期的崛起與中國畫在元代（1279-1368）及其後的相對衰落，是兩個大約同時發生的現象，且由此扭轉了中、西繪畫的相對地位。也因此，對徐悲鴻來說，元代，代表著中國在繪畫方面領先的最後一絲微光，也是逐漸偏離此前宋代成就的變革時期，至於宋代，則被視為中國藝術的黃金時代，也是中國在世界藝壇上居於領銜地位的理想見證。

以上對徐悲鴻講稿的討論揭示了本文的第一個目標：探討當時將宋畫與民族精神和高度文明相連結的智識與社會文化背景。在此背景下，宋畫被重新發現，且被重新運用在一個特定的議題中，即：宋畫如何在近現代世界中代表中國？透過分析包括徐悲鴻在內等知識分子言談間與宋畫相關的關鍵概念，筆者將追溯宋畫論述如何成形於中國近代史的關鍵時刻 —— 亦即以建立一個啟蒙和現代化之中

國為核心宗旨的新文化運動時期（約 1917 年-1920 年代初）。此處的討論，並不把這些無論是口傳的、或文本的言論看作是個人觀點的表達，而是視之為有能力改變現實並且建構藝術及其制機之相關知識的社會行為；而這些行為，又反過來影響著人們對於藝術應該如何被看待的信念。再則，由於本文談到的某些知識分子同時也是新文化運動的推手，宋畫論述因此不僅僅得益於新文化運動的思想，亦有助於其傳播力。

有鑑於論述的形成乃是一種社會過程，本研究的第二個目標，旨在考察新的表述形式和渠道，如何在近現代中國催生出前所未見的藝術論述之公共空間（public spaces）。透過公開講演、學術文化期刊、藝術品展覽等，宋畫論述所產生的知識，有力地塑造了人們對於中國藝術史和中國藝術在國際舞臺之作用的理解。不同於傳統的藝術社交空間中乃是由特權階層們身兼知識創造之主導者及其唯一受眾，這些新的公共論壇允許更廣泛的公眾參與。而宋畫論述正是二十世紀初中國近現代公共空間中，最早形成的論述之一。就某種意義而言，這些空間也為新文化運動這一被公認為中國近現代史上最重要的知識和社會文化力量奠定了基礎。

由於徐悲鴻的演說是發表在一個現代空間，即一座博物館裡，而且面對著觀眾，代表著一種現代社群和公眾閱聽的語境；其講稿隨後又刊登在《北京大學日刊》和該校的藝術期刊《繪學雜誌》。[7] 因此，探問藝術作品之公開展示在中國迅速崛起的展演文化中，是否、又如何涉及藝術論述空間（discursive space）的形成，就十分重要了。與此同樣重要的，還包括探索這些論述形構（discursive formation）的現代形式，以瞭解它們如何為種種藝術觀點建構一個可行的、甚至是蓬勃發展的公共空間。

此外，又因徐悲鴻 1918 年參觀的展覽是由傳統的中國畫所組成，遂使探究那些在現代和國際脈絡下重新評價中國藝術傳統的相關論述，顯得尤為有趣。如聲稱「十五世紀前世界圖畫第一國也」，便明確地表達了在全球範圍下對中國畫的重新評價。在二十世紀初的中國，人們對中國傳統的評價，實與他們對西方傳統的看法有著密不可分的連繫。

考量到這些因素，本文涉足了近來藝術史研究中關注跨文化（cross-cultural）藝術互動的趨勢。這一強調近現代中國藝術發展之外來元素的跨文化維度，[8] 往往需要一個補充視角來質疑中國古老藝術傳統在現代的處境。就這方面而言，迄

今為止最重要的研究，是關於清代正統派批判的研究，特別是檢視這種批判如何體現近現代中國藝術的轉型。[9]正統派傳統在十九世紀末、二十世紀初面臨艱鉅挑戰的這一觀點，已成為研究近現代中國水墨發展的核心議題。唯這些研究雖然值得稱道地將近現代中國藝術置於更宏大的傳統背景之中，但相對上仍鮮少呈現近現代中國知識分子如何看待中國藝術傳統的視角。事實上，這些知識分子對中國藝術提出了更為深遠的反思。以徐悲鴻為例，他在演說中並未提及任何特定畫派的命運，而是觸及了中國畫在世界史背景下地位的轉變。

同樣需納入考量的，還有近年來中國近現代藝術的研究進展，特別是有關藝術社團、藝術展覽和中國藝術的國際貿易之研究，[10]凡此皆深入探討了藝術如何生產和消費的社會層面。本文雖未聚焦於這些特定議題，但仍將提出在研究中國近現代藝術時審視「社會」領域（"social" realm）的可能性。此處所指的社會領域，並非與藝術生產或藝術消費相關的某一具體層面，而是關乎那些共同創造出「公眾」（public）之不同社會文化機構間的相互作用。

除了「公眾」這一主題外，「國族」（national）也是有助於探究宋畫、民族精神與高度文明之間關係的另一個重要概念框架。自 1980 年代末以來，民族主義便對學者們考察近現代中國藝術的政治面向上，提供了歷史和概念性框架，[11]主要議題則包括「民族危機」（national crisis）如何使中國追求現代化與強盛國家時遭遇到挫折，以及旨在喚醒中國人民的「啟蒙工程」（enlightenment project）如何影響了某些藝術創作的動機和內容。至於本研究，則是把焦點移轉到那些運用了「民族精神」（national spirit）和「文明」（civilization）概念來尋找足資代表中國作為一個民族之藝術類型的各種藝術論述實踐（practices）上。民族主義是含括多種意識形態的複雜紐帶，很難將其與近現代中國之特定的或個別的歷史發展區隔開來並準確地加以識別。然而，本研究具體說明了「民族精神」與「文明」的交互關連如何激勵一些知識分子重新發現宋畫，並以之作為中國藝術的代表。

一、宋畫作為中國藝術的代表

在發表前一場演說的九天後，徐悲鴻又向北大畫法研究會發表了第二場演說，總結自己對中國畫之現狀、未來發展、及其與西方畫比較的看法。和第一場演說一樣，第二場演說也被整理成文章，刊登在同一份報紙和藝術期刊中。[12]這

兩場演說概括了徐悲鴻早年作為一位藝術家對於中國畫的批評。終其一生，他在藝術上都秉持這樣的立場。

唯與第一場演說相比，徐悲鴻的第二場演說於發表後成為最常被引用的近現代中國藝術論文之一。文章一開始，徐悲鴻以「步」作為度量單位來衡量他所處時代與過往時代在藝術成就上的距離，藉此闡明中國畫在過去一千年間發生多大的變化：「中國畫之在今日，比二十年前退五十步，三百年前退五百步。」此種說法中引人興味之處，在於對中國畫退步的一種感知。回顧過去，徐悲鴻發現中國畫的發展高峰在宋代，比他所處的時代早了近千年。

由於徐悲鴻此文旨在透過引入一種形式和內容上皆為寫實的西方風格來矯正中國畫的積弱，因此，他批評了中國畫的一個傳統，亦即通過臨摹古代大師之作和跟隨特定畫派來學習繪畫。這一批評顯然暗指了在 1910 年代已失去往昔獨霸地位、卻仍繼續支配水墨畫壇的清代正統畫派。唯相對於對正統派之批判，徐悲鴻在宋畫中似乎發現了一種與西方繪畫相類似、能夠捕捉現實世界之「實體」（substance）的風格傾向。[13]

徐悲鴻的審美理念，大大不同於傳統上最有可能將見解留諸紙本、自宋代興起後即壟斷中國帝國藝術論述的特權階層 —— 文人。主流文人畫家和評論家首重繪畫用筆的品質，認為用筆能傳達出藝術家的個性或思想，故而比憑技巧創造出形似（formal likeness）的能力更為優越。徐悲鴻則大為推崇形似和對三維物體及背景的寫實描繪，與文人階層所提倡的中國畫審美準則背道而馳。

徐悲鴻對於展示在古物陳列所之畫作的評論，體現了他對宋畫的態度。他最欣賞的，是那些被認為具有寫實性和院體傾向的作品，如宋代的花鳥和山水畫。但從現今的角度來看，徐悲鴻所推崇的大多是作者歸屬不詳的畫作或仿作，比如繫於林椿（約活動於 1174-1189）名下的《四季花鳥圖卷》，實際上是專作宋代贗品的晚期作坊所生產的一類畫作。[14] 這樣的誤判，反映出橫亙在當時的中國畫鑑賞、與將宋畫理想化地視為中國藝術黃金時代此一理論觀點間的鴻溝。顯然地，宋畫所被賦予的崇高地位，是出於一種意識形態觀點的結果，其目的是要把中國藝術提升到與西方藝術並駕齊驅的程度。

這一關乎宋畫的意識形態立場，並非源於徐悲鴻 1918 年的演說。早在前一年（1917），資深政治家暨著名思想家康有為（1858-1927）便已提出一個更雄心

勃勃的理念，亦即將宋畫評比為中國藝術、乃至於世界藝術之巔峰。徐悲鴻對中國畫、連同其在世界藝術舞臺上之競爭力的看法，正是深受 1916 年初遇於上海的康有為之影響。[15] 那時的徐悲鴻，不過是一個貧窮但前途無量的年輕畫家，剛剛來到大都市開展其職業生涯。他的父親是一名職業畫家，專職於肖像畫這一逸出文人畫家視野的繪畫類型。從父親那裡習畫的徐悲鴻因此並不精通水墨山水這類傳統上位居中國審美品位頂端的風格和主題。[16] 然而，熟稔肖像畫技巧卻讓他有機會結識活躍於上海的著名知識分子和收藏家，例如，受到猶太商人哈同（Silas Aaron Hardoon, 1851-1931）贊助的廣倉學會會員們。

透過與該學會成員的互動，以及參與學會所資助的古文字學研究、文學聚會和藝術展覽等各種活動，徐悲鴻拓寬了自身在藝術與智識方面的視野。[17] 而這樣的社交人脈也讓他得以結識全國各地名士，包括深深影響他堅定不移地追求寫實風格和師法自然的康有為。除了徐父外，康有為在 1917 年前後肯定也對徐悲鴻美學觀的形塑發揮了關鍵作用。[18] 他這種美學觀一旦形成，自 1919 年起就沒有太大變化，即便是在 1917 年訪日和在歐洲待了八年後，亦是如此。[19] 1917 年，文人畫在經歷了極其崇尚西方觀念和技術的明治時期（1868-1912）之後，已於日本恢復畫壇地位，而西歐的前衛藝術（avant-garde）也已經背離了寫實主義（realism）。[20] 然而，這些海外經歷只是讓徐悲鴻再次確認了自己身為畫家所設定的目標，以及身為教育者為中國畫發展所訂立的目標。

誠如徐悲鴻在 1930 年所總結的，康有為「推崇宋法，務精深華妙，不尚士大夫淺率平易之作」，即康氏認為宋畫技法精湛，博大精深，與文人畫淺率簡約的風格形成鮮明對比，通過推廣宋畫，世界終將承認中國藝術的至高無上，從而學習借鑑中國的傳統。[21] 徐悲鴻的這段總結雖然準確，但康有為本人對於藝術的論述，實已超越了這些關乎宋畫之直白而具宣傳性的陳述，而涉及了宋畫在世界藝術中所處地位的複雜爭論。

在 1917 年其個人收藏中國畫的目錄《萬木草堂藏畫目》中，康有為即試圖展現他對不同國家和不同時期藝術品的廣博知識，於不同時期的西方畫之外，還談到了日本、波斯和印度的作品。基於這種對藝術及其歷史的瞭解，康有為對世界藝術的發展提出了自己的詮釋，並堅信宋畫是世界寫實風格唯一的源泉。對他來說，就連文藝復興時期的繪畫成就也應直接歸功於宋畫。更準確地說，康有為認為，正是因為馬可波羅（Marco Polo, 1254-1324）將宋畫帶回歐洲，才促成義大利文藝復興

高度發展的寫實藝術。此外，在他看來，元代文人畫所發展出背離宋代寫實模式的表現主義傾向，實是導致十五世紀初中、西藝術相對地位逆轉的要因。[22]

像這樣聲稱文藝復興繪畫起源於宋代，無疑是近現代中國知識分子在面對排山倒海而來的西方與日本挑戰時，受挫之餘所產生的某種過度補償（overcompensation）心態。[23]康有為是儒學普世價值的堅定信仰者，這在一定程度上解釋了他何以主張西方寫實風格之發展乃源於宋畫。[24]有鑑於宋代見證了儒學的復興和繁榮，康有為視宋畫為藝術上的一種普世價值之主張，似與他對中國儒學思想傳統之倡導相吻合。

康有為不只堅稱他在早於文藝復興時期的中國傳統中就已發現寫實幻覺的效果（illusionistic effects），還把他對中國畫傳統（及其於近現代之衰退）的論述，置於一種以藝術作為國族競爭形式的全球脈絡下。儘管康有為也喜愛文人畫宗師「元四家」的繪畫，但正如其所解釋的，他不得不選擇宋畫作為中國藝術的代表，而將元畫中的表現主義傾向視為中國畫衰退的徵兆。[25]

對於那些在1910年代末關心中國畫現況及未來的人們來說，宋畫中所呈現出對於外在世界的寫實描繪，成了繪畫發展走向的終極典範。除了康有為之外，享有全國性聲望和廣泛影響力的知識分子們，也表達過對宋畫的類似看法，儘管他們並不盡然地對中國畫和西方畫進行系統性的分析。如蔡元培就同意宋畫完善了中國畫的發展，文藝復興繪畫則從中汲取了山水畫的元素。[26]另一位宋畫支持者，即時任北京大學校長暨《新青年》雜誌主編的陳獨秀（1879-1942），也在1919年認定中國美術亟需一場改革，以消弭始於元代文人畫而盛於清代正統派的表現主義傾向。他強烈主張當代中國畫應該掌握能與宋畫相呼應的西方寫實精神。[27]

蔡元培和陳獨秀都是公認的新文化運動進步派知識分子；相對於此，清王朝的忠實支持者康有為在政治和文化方面則被視為反動派，最明顯的例子就是他試圖將儒教推廣和規範為國教。[28]陳獨秀在某期《新青年》中，便譴責了康有為推尊儒教之舉和其中所隱含的帝制復辟之謀；蔡元培在同一期雜誌中，亦對儒教之國教化提出不那麼政治化卻同樣一針見血的抨擊，認為以宗教作為一種社會文化和意識形態的力量，早已是明日黃花，而應以藝術取代之。[29]姑不論這些知識分子們在政治體制和儒教傳統上的立場為何，他們都在宋畫中看到一種具有普世價值的寫實主義風格。

在二十世紀初與中國藝術改革相關的中文論述中，隨處可見一種對於以逼真描繪真實場景和物象為基礎之繪畫風格的追求。儘管在十九世紀上半葉描繪戰略要地的山水畫中，已展現出對地貌真實性的訴求，[30] 但二十世紀籲求寫實風格的新藝術呼聲卻不僅僅是該一早期藝術趨勢的延續，還是一種關乎智識上全面性地崇拜物質性（materiality）與實用主義（utilitarianism）的更廣泛現象，其始於十九世紀後期，且恰逢中國與西方全面接觸之際。[31] 這種藝術現象在 1910 年代後期逐漸成熟，且其最明顯的表現就是對於宋畫的再發現。例如在徐悲鴻、康有為等知識分子的撰述中，就都談到了與物質性和實體性（substantiality）相關聯的藝術本質，可在宋畫及其寫實風格中尋得具體的形式。

二、宋畫、民族精神與高度文明

康有為豐富的中國畫收藏（其中可能包含一幅李唐所作的宋代名畫），[32] 為他提供了某些鑑賞方面的依據。唯其宋畫論述與其說是鑑賞性的（aesthetic），倒不如說是政治性的（political），亦即對世界各國文明競爭的一種回應。在這一新的政治現實中，藝術不僅僅是一個國族之文明的關鍵核心部分，實際上還可能被視為國族之表徵。

藝術比起文學或許更適合承擔起這種象徵性的角色，只因其不僅包含抽象性的概念，還涵括物質性的三維物象。[33] 與文學作品相較，藝術作品更易於在視覺整體上傳達出諸如民族精神、高度文明等抽象概念。其最好的例子，就是 1850 年後大量興起的萬國博覽會展演文化（exhibition culture）。這些博覽會可說是通過視覺媒介進行國族競爭的本質體現，在其中，藝術被置於國族背景下，以一個國族之文明的最高成就展現在世人面前。[34]

十八世紀期間，文明的概念被置於歐洲歷史思想的中心，這讓藝術在定義一個國族時變得更形重要。在此，「文明」代表著一個國族在最高層次的創造性活動中所取得之總成就，涵蓋了從野蠻走向文明的幾個演進階段。有關文明的論述，將歷史關注的焦點由政治事件或統治者及貴族的生活，轉移到一個國族在文化上的努力與特點，例如藝術與宗教。在十九世紀的歐洲，通過藝術的發展、而非經濟或政治的發展來審視一個國族的歷史，誠屬司空見慣。[35]

國族及其藝術表現之間的密切關聯，使藝術成為了國族團結的工具及國家的

象徵。然而，在十九世紀和二十世紀初時，由於先進的民族國家同時也是帝國主義列強，遂使任兩個民族國家之間的藝術競爭，都帶有全球性和普遍性的層面。當各個民族國家都運用其同質化權力（homogenizing power）在其政治疆界內構建和鞏固民族文化時，帝國主義體制則在帝國主義國家與其殖民對象之間建立起一種政治和文明的等級秩序（hierarchical order）。在深信只有一條通往文明開化之路、且西歐和美國文明為其最終目標這一信念的推波助瀾下，一種單一的高度文明標準被用來判斷任何社會的進步與否。世界文明的發展，與一個國族進化的過程一樣，都是沿著這條固定、線性和帶有目的性的道路，從野蠻走向文明，而不同的社會或民族國家則分別在不同時間到達不同的文明階段。畢竟，「文明」（civilization）一詞與文化（culture）不同，文明「既指稱一個過程，也意味著一種比較評價」，代表著人類社會進化所產生的最好成果。[36]

雖然以上討論的這套意識形態試圖將世界上所有的社會和文化組構為一首具有預設終點且同步並進的文明交響樂曲，但「民族精神」（national spirit）這一概念仍在世界秩序的塑造上發揮其作用。德語「*Volksgeist*」（民族精神）一詞係由黑格爾（Georg Wilhelm Friedrich Hegel, 1770-1831）所創，再經其他德國哲學家發展而成，以表示個別「*Volk*」對於世界歷史中其自身命運的意識。至於德語「*Volk*」一詞，既可指稱「民族」（nation），也意味著「人民」（people），但黑格爾主要是把「民族」當作可以放在世界歷史發展的規尺上來加以衡量的基本單位。有些民族充分發揮其潛力，並在世界歷史的開展中展現自我實現的最高水準。因此，民族精神是一個民族在世界歷史中自我實現的總體，最能夠體現在其於語言、宗教、藝術等文化類別中的表現。[37]

「民族精神」這一概念在二十世紀初德國和奧地利藝術史論述中扮演著基礎的角色，強調一個民族與其人民所創作出的具體藝術作品之間，存在一種自然、必然和神聖不可侵犯的關係。[38] 在此論述中，作為民族精神之本質的藝術，正是決定一個民族在世界文明規尺上所處地位的根本標準。因此，不同的藝術媒介和風格在文明進程中都有其各自相應的位置，而文藝復興繪畫的寫實風格正體現了世界文明演進中的最高成就。[39]

徐悲鴻、康有為、蔡元培都肯定文藝復興繪畫的開創性成就，後兩者甚至宣稱這樣的成就必定是宋畫影響下的結果。這些知識分子在試圖推廣宋畫時，都認可了藝術、民族精神與國族文明地位之間的連繫，以應對國際上各民族皆致力於

爭取世界文明進程之高度地位的激烈競爭。

「民族精神」、「文明」等新詞及其彼此結合而成的概念，在二十世紀初的中國廣為流傳且影響深遠。事實上，由於它們是如此地普及，以至於吾人幾乎毋須舉出其如何影響中國知識分子的具體例子。唯在此需指出的是，梁啟超（1873-1929）在推廣這些思想方面所具有的開創性，很快地便讓其他中國知識分子認可這些觀點，並發現這些思想與他們對中國藝術傳統的重新評價有關。[40] 更具體來說，梁啟超從日本學到了西方的史學方法，這種方法主要側重一個民族的文明演化和社會進步，亦即文明的歷史。[41] 由徐悲鴻在其演說中不加解釋地使用「民族精神」和「文明」這兩個詞，即進一步印證了這些語詞在 1910 年代後期已經相當普遍了。

德國美學和藝術史論述傳入中國的途徑似乎相當多元，其中之一即是借道日本。德、日兩國作為民族國家陣營的後起之秀，均將藝術視為其文明的代表，試圖在藝術作品與民族精神之間建立起一種連繫。德國的美學和藝術史學科為明治時期日本藝術政策的發展提供了理論基礎，與此同時，它們也在日本帝國大學的課綱中日益占據重要的地位。打從一開始起，日本的藝術史研究、特別是在東京大學所進行的研究，就與國寶的調查密切相關，故而其在強調藝術作品於民族國家之象徵地位的國家項目中，發揮了至關重要的作用。甚至當第二次世界大戰後民族精神相關論述在西方已褪去流行時，卻仍在日本的藝術史研究中保有其影響力。[42]

某些中國知識分子所提倡的應將宋畫推為中國藝術之代表的觀念，似是參照了日本的「日本畫」（Nihonga）類別。這一類別制定於十九世紀後期，以迎合日本積極參與蓬勃發展的國際博覽會之所需。不論「日本畫」的定義如何隨著日本明治時期及其後的藝術發展而發生變化，狩野派（Kano school）皆以其既寫實又兼融傳統的風格，被選為日本民族精神的一大代表。按費諾羅莎（Ernest Francisco Fenollosa, 1853-1908）、岡倉天心（1863-1913）等當時具影響力的藝術評論家之所見，這種風格展現了日本人描繪自然方面的細膩精湛技藝，在藝術的現代化和日本的歷史遺產之間取得了平衡，狩野派也因此被認為具有毫不卑怯地代表日本走向世界的資格。[43]

總體而言，在二十世紀的頭二十年間，日本是中國社會文化和知識潮流最重要的來源，向中國引介了許多西方的思想和技術。康有為等知識分子不僅與日本

文化和日本學術圈有直接的接觸，也和某些日本思想家持有類似的觀點。[44]如日本藝術家暨學者、且可能是康有為友人的中村不折（1868-1943）[45]在 1913 年與小鹿青雲合著之關於中國畫史的著作中，就表達了與康有為相似的美學觀，像是宋畫的高度成就、元畫的過渡作用，以及清代山水畫的衰退等。[46]儘管「民族精神」的概念在中村不折的書中並不是很突出，但上述共通的觀點仍證明了二十世紀初中、日間存在著明顯且日益普遍的互動，及其所帶來的深遠影響。

至於中國方面，1917 年出版的一本藝術史教科書（此或為中國第一本展現出現代藝術史寫作意識的書），則進一步證明了日本如何影響中國形塑出藝術與民族之間相互連結的概念。該書是由畢業且任教於一所師範學院的姜丹書（1885-1962）所撰寫，書中一開頭便提出如下命題：通過觀察一個民族的藝術演變可以理解其文化和性格。[47]由於中國師院體系的美術教師（包括姜丹書之關係者）大多為日本人，因此，姜丹書的日本老師和同事有可能形塑了他對中國藝術的看法。[48]此外，該書也出現了近現代中國出版物的一個共通特點，亦即其乃是由許多既有的藝術史著作拼湊而成的。例如，書中關於宋代院畫的段落便借鑑自中村不折的著作。[49]

姜丹書一書遵循著德國藝術史將藝術作品分為建築、雕刻、繪畫、裝飾藝術這四大類的傳統，唯為顧及中國歷史悠久的「書畫」（書法和繪畫）分類而不得不將書法納入繪畫類。[50]這種對於德國藝術史傳統的致敬，僅僅是德國影響中國知識界之一斑。早在二十世紀初的頭幾年，德國唯心主義哲學及其美學之分支便已在近現代中國知識界領袖的寫作中有所體現。[51]

1907 年至 1912 年間在德國學習哲學和藝術史的蔡元培，就是其中的一位領航者。他既是推動近現代中國教育改革的一大要員，也是德國美學和藝術史研究最堅定、也最具影響力的倡導者之一，致力於將藝術提升為民族教育之關鍵要素及取代宗教的一種思想和社會文化力量，使藝術在中國歷史上達到前所未有的崇高地位。蔡元培之所以以教育為手段，試圖運用藝術的象徵力量在意識形態上統一中國並形塑中國認同，是因為在傳統價值體系崩潰後的近現代中國，迫切需要一種治癒分裂的社會和解決其文化危機的方法。[52]儘管德國和中國所面臨的局勢不同，但蔡元培強調藝術作為一種重要的人類文明成果，可以取代過時的宗教而成為受教育階層之意識形態和社會準繩的這番觀點，再次體現了藝術在大抵由唯心主義哲學所形塑的德國藝術論述中所扮演之角色。[53]此外，蔡元培將藝術分為視

覺形式和觸覺形式（optical and haptic forms），並提出風格的演變在人類文明的發展中乃是由幾何到自然等觀點，也讓人回想起二十世紀初德國藝術史研究的種種原則。[54]

然而，此一關乎德國哲學在近現代中國之普及程度的討論，並未涉及中國知識分子究竟如何透過選擇、重構與闡述來挪用外國藝術論述的問題。人們終究想知道：無論是直接引自德國、或透過日文版本之轉譯，中國知識分子在傳播和運用德國美學及藝術史的過程中究竟扮演何種中介的角色？畢竟，以宋畫來代表中國藝術，是基於對中國藝術傳統之理解而做出的一種選擇，而非無意識地追隨德國的美學觀。相對於黑格爾美學將獨立的雕刻（而非繪畫）視為人類自由的理想體現，從建築和功利主義的束縛中解放出來，[55] 陳師曾（1876-1923）在所撰寫的一本中國繪畫概論之開篇導言中，則明確闡釋了選擇繪畫作為近現代中國藝術論述焦點的原因。在他看來，建築和雕刻儘管在中國有著悠久的歷史，但它們做為知識論述來源的有效性並未得到證實。相反地，在繪畫領域上，中國知識分子已發展出悠久的藝術理論傳統，從而使繪畫成為當代藝術論述中一股源源不絕的力量。[56]

陳師曾的案例展示了近現代中國知識分子如何折衷調和西方與中國的資源，以形塑近現代中國的社會文化和智識潮流。多數時候，這種調和往往涉及第三方，即早已挪用西方思想的日本人。陳師曾也和姜丹書一樣，在自己的著作中展示了他對建築、雕刻、繪畫等西方藝術框架的認識。不過，他雖談及繪畫在中國藝術中的重要地位，卻不像姜丹書那樣提到與繪畫共享悠久美學理論傳統的書法。顯然地，中國知識分子在借鑑外國藝術傳統時，各有自身觀點之取捨。而且，除了導言部分，陳師曾的書實際上乃是由前引中村不折之著作粗略翻譯而來的。撇開抄襲問題不談，這本書似乎進一步印證了，在中國知識分子各自藝術論述發展的過程中，存在著中國、日本和西方藝術傳統的多方折衷調和。[57]

外國的藝術史研究法促成了宋畫的崇高地位，僅僅是這個故事的一部分。事實上，將宋畫定位為中國藝術的代表，乃是在近現代中國民族主義和民族競爭之背景下，對長期存在的宋、元繪畫二分法之重新闡釋。這兩個時期之繪畫所被賦予的對立性特徵，成了檢視中國近現代藝術在建設新國家時究竟扮演何種角色的最重要標準。

三、宋元二分法與寫實（realistic）、寫意（expressive）的對立

有關宋、元繪畫差異的討論，在晚明這段藝術論述蓬勃發展、空前吸引廣大受教育階層參與的時期達到了巔峰。在這一波討論中，宋、元繪畫模式各被相反的特徵所定義，遂使宋、元的審美標準處於相對立的狀態。這種對立影響了晚明菁英們用以看待藝術的整體價值體系，決定了一些根本議題的標準，像是何者應該被納入風格與流派的經典，何者又該被排除在外等等。

宋畫的支持者宣稱，藝術的基本要求在於專業的技巧，亦即能在設計得當的構圖中令人信服地描繪出複雜的場景和母題。因此，那些需要手工藝技能且通常由職業畫家 —— 如那些描繪建築或人物的畫家 —— 所創作的繪畫類型，應該在既定的價值體系中擁有其相應的地位。在這個意義上，一位畫家的教育背景或藝術創作動機，遠不及其如何熟練地掌握專業的技巧來得重要。

相對於此，元畫的支持者則貶低繪畫中的職業性 —— 這部分主要體現在風格的選擇上，且往往與畫家的社會文化地位相關。他們反過來將繪畫筆法與畫家本人 —— 理想上是那些不靠繪畫謀生的文人階層 —— 劃上了等號。水墨山水是文人畫家最喜愛的類型，其次為花鳥畫，因為它們提供了展示完整筆墨系譜的機會，供畫家在其中抒發性靈、表現個性。[58]

晚明時期的宋、元繪畫對立之辯，並非以繪畫和自然的相互關係作為主軸。宋、元模式的分野，在於一名畫家是否必須具備專業技能並遵循歷史悠久的圖式慣例，以某種程度的把握來描繪場景或主題（motifs），例如建築場景或人物形象等。這一爭論，與我們在自然世界中見到的視覺形似和在繪畫中見到的視覺形似之間並無任何關係。相對於此，在近現代版本的宋、元二分法中，誠如康有為和陳獨秀的例子所示，則是根據視覺的真實性來探討外在的形似。這一新的發展，主要強調西方繪畫技巧在描繪以達到逼真和幻覺效果為宗旨之外在形似方面的高度成就，亦即「寫實」（realistic）。從這個角度來看，宋畫便成了可以在寫實風格方面與西方藝術成就互別苗頭的中國藝術類別，並能以絲毫不遜色的藝術成就水準，代表中國立足於世界舞臺。至於元畫中與宋畫之「寫實」相對立的品質，他們認為是「寫意」（expressive）；正是「寫意」在元代以後的至高無上地位，才導致了中國畫的衰落。宋、元二分法，實是以寫實風格對比於寫意風格來加以建構的。而在近現代中國的藝術論述中，這種「寫實」與「寫意」的兩極分化則被約

定俗成為民族主義和民族競爭的形式。

這種兩極分化在上述所引 1910 年代末的文本中便已開始顯現出來。傳統上，「寫實」一詞的詞源可上溯至六世紀，指的是以真實事物作為研究對象的文學作品。[59] 至於其意指「逼真的」或「逼真的品質」之近現代用法，則與相關詞「寫實主義」（realism）一樣源自於明治時期的日本。[60] 在 1910 年代末的中國藝術論述中，「寫實」還是相當新的用語，因為其仍與「形似」（formal likeness）、「肖物」（resemblance）、「寫真」（verisimilitude / portraiture）等詞交替使用，以與「寫意」形成對比。[61] 但即使如此，「寫實」與西方寫實主義理念的契合，以及其對全球藝術及高度文明舞臺上的民族競爭之影響，顯然已確立了下來。

伴隨寫實地位的提升，人們也開始著手適當的訓練以達成這一效果。受到晚清以來現代化學校教育改革中強調物質性和實體性概念的影響下，「寫實」及其相關技能「寫生」（drawing from life）已成為中國近現代各專業藝術學校和中等學校課程的固有組成部分。[62]「寫生」也因此成為政府認可下在繪畫和素描中創造寫實效果的學習方法。和「寫實」一樣，「寫生」一詞在二十世紀初的中國也經歷了顯著的變化；其原始含意為花鳥畫，特別是在北宋（960-1127）這一畫類開花結果之際。宋代的寫生最初雖是指描摹真實動植物的造型，卻不像在近現代中國那樣，嚴格地界定標準化程序以達到逼真寫實的效果。此外，宋代師法自然的主要目的，是在花鳥畫中創造出一種生意盎然的氛圍，然而這種效果並不等同於中國近現代意義上採用西畫寫實技法的「寫生」。[63]

至於可能起源於北宋的「寫意」一詞，其意涵到了元代則與筆法的表現力相關，蘊含著一種不追求外在形似的風格特質。[64] 從元代到近現代，「寫意」一詞不斷被人們所使用著，唯其意涵到了二十世紀初的中國卻演變成指代繪畫中任何富表現力的品質，不一定指筆法或畫家的性格，只要其與寫實主義相對立即可。

儘管「寫實」在傳統上並不意味著一種品評體系或等級秩序，但其在近現代中國確實構成了一種意識形態體系。上述討論清楚地表明，這一意識形態體系形成於 1910 年代晚期，而其驅動力則取決於普遍為人們所接受的高度文明之意義。與此同時，1910 年代末的諸多文章中也暗指「寫實」可以成為社會批判的一種媒介，正如陳獨秀所呼籲的美術革命一樣。這種「寫實」的意識形態層面在徐悲鴻 1929 年前後的著作中得到了充分闡述，「寫實」在其中被認為能夠蘊生出道德真理。這些著作明確闡述了「寫實」、「現實」（the real world）和「真實性」

（veracity）之間的關聯 —— 它們都帶有「實」（實體〔substance〕、現實〔reality〕或事實〔truth〕）這個關鍵字。[65] 換言之，一種被定義為「寫實」的繪畫風格，其所具備的意義，遠大於其所採用之技法與所產生之效果的總合呈現；取而代之的是，其被賦予了一種道德使命，以代表對「真實」（the real）的嚮往，誠如王德威之雄辯所示。[66]「真實」，既可以指形而上的真理，也可以指透過「寫生」手法描繪現實世界而體現出來的社會現實。

寫實主義（realism）、社會現實（social realities）和終極真理（ultimate truth）之間的連結，不單單是中國獨有的現象，實際上也是十九世紀歐洲寫實主義運動的主要意識形態動力。[67] 但即便是現代主義繪畫在西方已成為主導之後，「寫實」及其關於真理和現實的意識形態訴求仍在中國占有一席之地。在二十世紀的大半時間裡，「寫實」都是中國主流的藝術趨勢和思維模式，而其主因則在於一種由寫實構成其核心的意識形態體系。[68] 這一體系已在教育中被規範為制度，經政府機關強制推動，再進一步由徐悲鴻等具有影響力的藝術家和藝術教育家加以施行和演示推廣。那些對社會議題有所瞭解和感興趣的畫家們，也可能將「寫實」和「寫生」用於現實世界之描繪。即使是在 1920 年代和 1930 年代後期印象派（Post-Impressionism）和未來主義（Futurism）等各種現代主義藝術運動被引入中國且進而普及之後，「寫實」的概念及其相關實踐和意識形態體系，仍未在藝術教育、藝術創作和藝術論述等方面失去其影響力。

文人畫寫意風格在同時代的發展，就是一個很好的例子。隨著新的現代主義繪畫思潮進入中國，寫意表現在 1920 年代初開始重新受到人們重視，促使文人畫傳統在一種有利於藝術表現性的全新文化氛圍中蓬勃發展。[69] 這種表現主義傾向一直是藝術領域中的一股重要力量，直到 1930 年代末中日戰爭爆發，才導致人們不再眷顧那些不關注社會現實的繪畫。但值得注意的是，即便是在表現主義氛圍最盛的時期，「寫意」充其量只不過與「寫實」勢均力敵，後者並沒有因為這股捲土重來的藝術潮流而相形失色，反倒被吸收並轉化為各種藝術流派和運動，例如發端於 1930 年代初的左翼美術木刻運動。

而宋畫，正是在「寫實」與「寫意」之對立漸漸成為新文化運動時期理解繪畫的最基本模式之際，被人們再次發現並重新詮釋為中國藝術的最高代表。從那時起，無論藝術主流偏向於何方，「寫實」／「寫意」的截然對立，或是其在宋、元二分法中的體現，都成了近現代中國知識分子反思中國畫之過去、現在、未來

時所不可迴避的一項特定參數。在這個結構中，宋畫的界定完全立基於寫實風格，而這也決定了宋畫在中國畫史闡釋中的地位。

就中國畫的歷史發展而言，1910 年代末的多篇文章中皆指出，從宋畫到元畫的轉型，與其說是延續性的，倒不如說更具有變革性、甚至是顛覆性。事實上，他們的歷史觀乃是以元代為中國畫史上最重要的轉折點。對於這種從寫實到寫意表現的轉變，中國第一位專業藝術史學家滕固（1901-1941）在其研究中明確提出了類似但更為細緻且更具反思性的評價。

滕固先後在日本和德國學習藝術史，並在德國取得博士學位及藝術史該門學科之全面性培訓。在其主要論著中，德國藝術史的影響顯而易見，甚至早在他1929 年至 1932 年正式赴德留學前即有此跡象，例見於他將藝術品分為建築、雕刻、繪畫等類；強調民族精神（*Volksgeist*）與藝術之間的關係；以及他對藝術發展的見解等。[70] 滕固對中國畫史的闡釋，主要圍繞兩個過渡時期而展開：其一是七世紀末與八世紀初的盛唐時期，另一是十四世紀初的元末時期。他先是看到山水畫作為一種獨立的畫類而出現，這一發展在宋代得到延續並取得成果。接著，他看到文人畫的興起及其延續至明清的榮景。[71] 滕固因此視唐宋時期為中國山水畫發展的一個連續體 —— 即山水畫萌芽於盛唐，至宋代而大盛。相對於此，元代則是一個分水嶺時刻，見證了一項將持續到二十世紀的轉型。[72]

不同於姜丹書、陳師曾的理論，滕固對中國畫史發展的解讀並非拼湊自中國既有文獻或外國同時代研究。事實上，他對中國畫史的見解有別於那些立基於日本而具影響力的作者們。例如，費諾羅莎將唐代視為中國藝術的最高點，認為其後的發展不過是急遽的衰落，至二十世紀更達到了最低點。[73] 大村西崖（1868-1927）則往往將宋、元視為中國畫史上一個獨立的歷史階段，而以明、清這兩個最後的王朝為另一個階段；「宋元風」一詞反覆出現在其中國藝術的著作中。[74] 這類觀點及其相關分期，顯然是基於日本人對於自身在不同歷史時期所引入和採用之中國藝術的理解：宋、元影響被歸為日本水墨畫的主要源頭，唐代影響則促成了濃重賦色的使用。相比之下，滕固的詮釋則呼應了 1910 年代末種種文本中所謂的宋、元二分法，並再次展示了它們在近現代中國藝術概論、特別是在中國繪畫論述中的重要性。

四、論述形成：公共領域中的宋畫

展覽、講座和出版物，都是 1910 年代末藝術論述空間形成的推手。這三種渠道雖然在 1910 年代末以前都有自身的運作機制而各成制度，但正是它們在新文化運動全盛時期的結合，才促成了公共論壇在藝術界的興起。如前所述，那些聚焦於宋畫及其寫實風格的論述有其自身之敘事權威，能夠解決中國藝術在近現代世界與其他民族競爭高等文明時所遇到的困境。在討論過該一論述如何形成並與傳統的宋、元二分法重新合流後，我們將進一步探討使該論述得以運作的公共空間。

徐悲鴻的第一次演說發表於古物陳列所的展廳裡，這表明了展覽實踐參與了藝術論述空間的形成。展覽本身為徐悲鴻提供了一個表達其中國藝術觀點的媒介，而他的觀點又反過來具體體現在展出的畫作中。透過探討「宋畫」在 1910 年代末的社會能見度，可以進一步闡明促成徐悲鴻演說之該一展覽的意義。

倘就「宋畫」作為實體作品來看，在清末民初的公共場合上，很難找到真正的宋畫，因此其社會能見度非常有限。許多宋畫都在十八世紀、特別是在乾隆皇帝（1736-1795 在位）的主導下進入清宮，故而大大減少它們在私人收藏中的數量。即使在 1912 年中華民國成立和 1914 年古物陳列所成立後，大部分皇家收藏直到 1924 年年底仍掌握在遜帝溥儀（1906-1967）手中。[75] 從十八世紀後期到二十世紀初，即便是主要來自廣東和江南地區的著名私人收藏家亦無人擁有大量宋畫，而且這類收藏也不是與收藏家並無私交的文人或一般民眾所能輕易接觸到的。再者，針對這幾處收藏之目錄的初步調查業已表明，當中所包含的宋畫多半不是真跡。[76]

即便是能將展演文化擴展到二維空間的新式印刷技術，在提高宋畫能見度方面亦成效甚微。自 1908 年起，珂羅版的古物刊物和畫冊成為圖書市場的主要商品，為公眾提供了往昔被拒於門外之欣賞珍貴畫作的機會。[77] 這些出版物本該發揮傳播圖像及建立特定宋畫知識方面的作用，扮演著或許比展覽更為決定性的角色。然而，在珂羅版圖書面世的頭十年間，所複印的多半是明清時期的作品，至於所謂的宋畫則鮮有可靠的定年。此外，這些出版物亦僅側重於圖像，而未收錄與所複製宋畫有關的任何研究。[78]

宋畫從十八世紀到二十世紀初的稀缺性和迄今難以觸及之景況，肯定使古

物陳列所的參觀者有了更深刻的觀賞體驗。其他一些參觀者在撰寫該展的觀後感時，也和徐悲鴻一樣特別提到他們所看到的宋畫。[79] 這些觀看體驗發生在一個近現代的公共博物館空間中，可能會讓人產生一種當前確實已是民國的新時代感。[80] 無論展出的作品是真是假，古物陳列所及其展覽空間都營造出了一種宋畫在其中被視為掙脫帝制束縛、從清宮深處浮出水面、而於歡迎各種訪客之展覽中公開展出的氛圍。

在這一新的藝術公共舞臺上，「宋畫」——既代表實際的畫作，也意味著一種美學概念——被重新賦予了新的含義。其意義並不在於如傳統鑑賞家所認可的繪畫美學成就，也不在於如藝術史學界所評價的歷史意義，而在於宋代風格被推崇為中國藝術之最佳代表的這一事實。在藝術的公共論壇裡，一幅特定宋畫的審美和歷史價值，並不如「宋畫」這一概念性類別本身來得重要。這也解釋了為何徐悲鴻以他在展覽中所看到的一批未經組織、無法歸類的作品，就能夠對宋畫的重要性提出自己的看法。也因此，儘管特定宋畫的社會能見度無助於藝術史知識的產生，也未影響中國畫的審美觀，但至少在 1910 年代後期，「宋畫」作為一種藝術上的概念性類別，確實在藝術的公共舞臺上具有社會能見度，並且有助於建構一個以「寫實」和「寫意」之兩極對立為核心的優勢藝術論述。

「宋畫」這一類別似乎早已見於元代的論著，指的是一組由完全或部分活動於宋代之畫家所創作的作品。在元代的文獻中，這個分類最初是基於一種簡單的畫家生平與特定王朝時期之間的同步對應，後來也被用在晉（265-420）、唐與五代（907-960）的畫作上。[81] 在此，區別唐畫與宋畫的原則，僅僅是朝代的時序，但此般判定並不意味著此「宋畫」類別具有連貫一致的時代風格或是與「時代精神」有關。一直要到近現代，宋畫才在民族主義的框架下，形成了藝術上一種普遍具有「寫實主義」風格特質的概念性類別，特別是當它被視為一種能夠決定中國民族地位的藝術時。

「鑑賞」這一傳統中國的複雜審美體系，並未隨著新民國政權的成立而消失，如龐元濟（1864-1949）、吳湖帆（1894-1968）等私人收藏家的活躍即為明證。但在 1910 年代晚期，不僅傳統文人鑑賞和美學論述並未在藝術論述中占據相當的地位，藝術創作領域中也沒有出現重新創造特定宋派風格的顯例。儘管 1920 年代和 1930 年代有越來越多畫家聲稱他們向宋代典範學習，但這些宣稱大多缺乏可靠的基礎。[82] 至於在藝術史研究方面，針對中國畫的研究也要到 1920 年代末

才隨著滕固等學者出現在學術舞臺上而開始蓬勃發展。

　　無論藝術領域發生了什麼，關於宋畫的論述都可以拋開審美標準、藝術創作和歷史研究，形成自身獨有之議題。1910 年代末有關「宋畫」在論述、鑑賞、創作和研究等各方面的不同發展水準，並未妨礙這一概念的形成及其延伸至展覽、講座、出版物等社會渠道中的影響力。

　　就演說和出版物而言，徐悲鴻 1918 年兩次演說的對象，都是北大畫法研究會的會員；該研究會成立之初就有一百多名會員，其中多數是大學生和至少受過中學教育的藝術愛好者。[83] 同年（1918），康有為的收藏目錄《萬木草堂藏畫目》也以書籍和藝術報的形式出版。[84] 蔡元培關於藝術和美學的大多數文章，也都是始源於他在不同社團和協會所發表的演說，其中即包括發表在《新青年》、旨在駁斥康有為以儒教為國教之呼籲的重要演說〈以美育代宗教說〉。這篇 1917 年的講詞，確立了蔡元培心目中對於視覺藝術在社會文化和審美作用方面的基本原則，並且向受教育階層傳授了藝術在新社會的不可或缺性。陳獨秀也有一篇關於美術革命的短文，是身為編輯的他對於一封籲求美術應在新文化運動中占有重要地位之信函的回應；兩者皆刊登在 1919 年 1 月的《新青年》。

　　這些演說和文本都源自於新文化運動的背景，北京大學則是這一運動的堡壘；例如，如果沒有蔡元培和陳獨秀，這場運動的走向便會大不相同。由於新文化運動的願景之一是通過社會教育建立一個啟蒙的中國，為此，北大畫法研究會定期舉辦講座，以促進藝術教育，並將其內容發表在北大的報刊和藝術雜誌上。沒有任何跡象表明這些講座僅限研究會成員參加。該校的文化氛圍必定體現在研究會的活動上，畢竟社會教育與公共知識的理念在該會的宗旨中占有重要的一席之地。[85] 徐悲鴻的演說同樣符合新文化運動的基本原則：以批判的態度反思中國的過去和未來。

　　《北京大學日刊》雖是一份校園刊物，其內容卻不侷限於該校的行政事務。除了前述徐悲鴻的文章外，其中還連載了卜士禮（Stephen W. Bushell）《中國藝術》（*Chinese Art*）、費諾羅莎《中國和日本藝術時代》（*Epochs of Chinese and Japanese Art*）等譯稿，以及蔡元培關於藝術起源的講稿。[86] 至於北大的藝術期刊《繪學雜誌》則創刊於 1920 年，其目的可能是集體為藝術教育和藝術改革發聲。[87] 該雜誌不僅轉載了如徐悲鴻、蔡元培等人發表在《北京大學日刊》的數篇文章，使其具有更廣泛的社會影響力，還刊登過一篇有關中國文人畫價值之甚具影響力的文

章，其作者陳師曾曾是北大畫法研究會的教師。[88] 這些發表在報刊和雜誌的文章，都對其讀者群，亦即廣大受教育階層有著很大的吸引力。

這些致力推動藝術發展的刊物，陸續湧現於新文化運動的全盛時期，[89] 而其他類型的刊物上也紛紛刊登與藝術有關的文章。在此情況下，「藝術批評」這一類型開始大量出現，以至於在藝術的討論中形成了一個論述空間。[90] 這類文本儘管未必圍繞特定畫作進行討論，但其確實呈現出有別於其他藝術文本的形式與內容。

在二十世紀的前兩個十年，有關藝術的新知和資訊快速且大量地湧入中國，主要以外國譯作和海外展覽見聞等形式出現。甚至早在二十世紀的頭幾年，許多知識分子便對藝術作為一種文化範疇的重要性達成了共識 —— 尤其是在推動博物館建設和國家遺產保存方面。[91] 如 1907 年至 1909 年間發行、深具影響力的《國粹學報》，便展示了有關中國藝術各門類的研究和解說，這些文章既非翻譯、亦非遊記，而代表了傳統中國論述文本的一種變體，側重於單一主題，且往往包含了引自歷代知名文獻的評論。[92]

但即便有這些先例，新文化運動期間所發表的藝術相關文章，仍呈現出有別於以往之處，主要表現在其知識層面的論證，以及對當代藝術狀態與作者藝術觀點的融合。這些文章不再只是引介外國的作品和思潮，也不僅止於探索中國的過往；相反地，它們評論了藝術領域的現狀，並從比較的角度展望中國藝術的未來。在近現代民族競爭的背景下，藝術連同傳統中國文化都成了眾說紛紜的對象。藝術在當代社會中應扮演何種角色？中國藝術傳統的哪些方面值得讚許？哪些部分又該從傳統中淘汰？

以《新青年》為例，這份由北大教員所經營的雜誌，即開闢了一個關於藝術的新論壇。[93] 除了上述陳獨秀、蔡元培的文章外，其中還刊登了如魯迅（1881-1936）、胡適（1891-1962）等知名作家的文稿；這些作家無一不將知識論證運用於探討藝術相關之不同論題上，就連看似隨意的隨筆也不例外。[94] 從某種意義來說，徐悲鴻的講稿實則是對《新青年》所引發的藝術論述之回應。

透過諸如《新青年》、《北京大學日刊》等具有影響力的渠道，藝術相關文本形成了一個公共論壇，在其中，人們可以根據中國與西方藝術的相對價值進行辯論，中國藝術的意義成為了眾家爭鳴的場域。這個藝術的公共論壇將在 1920 年代和 1930 年代迅速發展，屆時，相互競爭的種種論述都將競逐著社會的能見度

和霸權力量。[95] 因此我們可以說，1910 年代後期是藝術論述的公共空間在近現代中國形成的「關鍵時刻」。

結論

徐悲鴻 1918 年 5 月 5 日演說之發人深省，不僅在其內容本身，更在於這些內容的傳遞方式乃是在博物館內傳達給藝術社團的成員，且很可能擴及至公眾。這是藝術領域正在發生轉變的一項啟示、同時也是結果，且放諸該領域所置身的更廣泛社會文化背景亦是如此。通過揭示這一事件的重要性，本研究提出了一些關於以宋畫及其寫實性為中心的藝術論述如何在二十世紀初中國新興的藝術公共空間中形成等議題。

本文的第一個目標，是探討宋畫究竟在何種背景下成為將藝術連結到民族精神、民族地位和高度文明之論述的關鍵概念。這一背景雖然是國際性的，但也不排除中國知識分子在其間的能動性，他們的藝術史觀在藝術的公共空間中引發了迴響。本文的第二個目標，則是考察近現代中國的展覽、講座和出版物等公共渠道之出現及其在促進真正「公共」的藝術論述方面之作用。

雖說在 1910 年代末，專供藝術論述的社會空間並非全新的現象，最好的例子便是前述創造出宋、元繪畫二分法的晚明論壇，然則「公眾」作為這一近現代中國藝術論述之貢獻者而崛起，卻是一種新的現象。與晚明相比，近現代論述涵蓋了更廣泛社會領域內更多的參與者，且他們唯一必需的資格就是去接觸任何相關的展覽、講座或出版物。近現代中國藝術的論述實踐，有可能涉及廣大的受教育階層，並納入廣泛的社會文化和政治制度。因此，有關宋畫的論述與對現代化國家的廣泛知識追求有著密不可分的關係，也就不足為奇了。此外，將宋畫提升為中國藝術的代表，亦標誌著何謂一個國族的新定義以及國家競爭的新國際形勢。宋畫為「民族主義」這一難以捉摸、極其頑固、包羅萬象，且始終對學術分析帶來挑戰的概念，賦予了具體而特定的含義。

正因「公眾」和「國家」乃近現代中國藝術論述中不可或缺的角色，才讓關心中國在世界上之地位的知識分子們於近現代公共空間中重新發現「宋畫」這一藝術上的概念性類別。而這種提升宋畫地位的意識形態訴求，也再一次地向我們展示了傳統在藝術論述實踐中是如何地強大而又具有可塑性。

本文由劉榕峻譯自：Cheng-hua Wang, "Rediscovering Song Painting for the Nation: Artistic Discursive Practices in Early Twentieth-century China," *Artibus Asiae*, vol. LXXI, no. 2 (January, 2011), pp. 221-246.

本文謹獻給恩師班宗華教授（Prof. Richard Barnhart），他的自由精神和開明思想多年來指引著我。還要感謝對本文提供專業知識的同儕和朋友們，特別是芬萊（John Finlay）。我的助理盧宣妃和謝宜靜亦對我幫助甚多，在此一併申謝。

註釋

1. 關於北大畫法研究會的歷史，見北京大學校史研究室編，《北京大學史料》，第 2 卷，第 3 冊（北京：北大出版社，2000），頁 2613-2624；王玉立，〈北京大學畫法研究會始末〉，《現代美術》，第 79 期（1998 年 8 月），頁 61-67。

2. 關於古物陳列所的研究，見 Cheng-hua Wang, "Imperial Treasures, Art Exhibitions, and National Legacy: The Institute for Exhibiting Antiquities in the 1910s," (paper presented at the workshop "Memory Links and Chinese Culture," Center for East Asian Studies, Indiana University, October 30-November 1, 2023), pp. 1-34; 段勇，〈古物陳列所的興衰及其歷史地位述評〉，《故宮博物院院刊》，第 5 期（2004），頁 14-39；Geremie R. Barmé, "The Transition from Palace to Museum: The Palace Museum's Prehistory and Republican Years," *China Heritage Newsletter*, no. 4 (December 2005), 該文可在線上查閱：http://www.chinaheritagequarterly.org/features.php?searchterm=004_palacemuseumprehistory.inc&issue=004（2009 年 1 月 19 日查閱）。

3. 關於古物陳列所的展覽，見 Cheng-hua Wang, "Imperial Treasures, Art Exhibitions, and National Legacy: The Institute for Exhibiting Antiquities in the 1910s," pp. 21-34; Cheng-hua Wang, "The Qing Imperial Collection, Circa 1905-25: National Humiliation, Heritage Preservation, and Exhibition Culture," in Wu Hung, ed., *Reinventing the Past: Archaism and Antiquarianism in Chinese Art and Visual Culture* (Chicago: The Center for the Art of East Asia, University of Chicago, 2010), pp. 320-341; 中譯版〈清宮收藏，約 1905-1925：國恥、文化遺產保存和展演文化〉，見本書第 4 章（頁 168-191）。

4. 徐悲鴻，〈評文華殿所藏書畫〉，收入徐伯陽、金山編，《徐悲鴻藝術文集》（臺北：藝術家出版社，1987），頁 31-38。

5. 狄葆賢，《平等閣詩話》，卷 1（上海：有正書局，1910），頁 1b-2b；鄧實，〈敘〉，《神州國光集》，第 1 集（1908），頁 1-3。

6. 中國為「東方藝術之代表」這種說法，也和日本宣揚其乃東方藝術之最佳繼承者和保護者、而將中國藝術視為其中相對較小部分文化遺產的政治文化理念有所抵觸。關於日本在萬國博覽會國際舞臺上的藝術策略，見 Carol Ann Christ, "'The Sole Guardian of the Art Inheritance of Asia': Japan at the 1904 St. Louis World's Fair," *Positions: East Asia Cultures Critique*, vol. 8, no. 3 (Winter 2000), pp. 675-711.

7. 徐悲鴻，〈畫法研究會紀事第十五〉，《北京大學日刊》，1918 年 5 月 10 日，頁 2-3；1918 年 5 月 11 日，頁 2-3；徐悲鴻，〈文華殿參觀記〉，《繪學雜誌》，第 1 期（1920 年 6 月），紀實，頁 1-6。

8. 這一面向引起了學界的廣泛關注，例見 Yu-chih Lai, "Surreptitious Appropriation: Ren Bonian's Frontier Paintings and Urban Life in 1880s Shanghai, 1842-1895," (Ph.D. diss., Yale University, 2005); Aida Yuen Wong, *Parting the Mist: Discovering Japan and the Rise of National-Style Painting in Modern China* (Honolulu: University of Hawai'i Press, 2006); Julia F. Andrews and Kuiyi Shen, "The Japanese Impact on the Republican Art World: The Construction of Chinese

Art History as a Modern Field," *Twentieth-Century China*, vol. 32, no. 1 (November 2006), pp. 4-35.

9. 郎紹君，〈四王在二十世紀〉，收入朵雲編輯部編，《清初四王畫派研究論文集》（上海：上海書畫出版社，1993），頁 835-868。

10. 這些研究重整了有關近現代中國藝術各種可能研究課題的參素，為其開闢了新的探索領域。例見周芳美，〈二十世紀初上海畫家的結社與其對社會的影響〉，收入國立歷史博物館編輯委員會編，《1901-2000 中華文化百年論文集 I》（臺北：國立歷史博物館，1999），頁 15-50；顏娟英，〈官方美術文化空間的比較 —— 1927 年臺灣美術展覽會與 1929 年上海全國美術展覽會〉，《中央研究院歷史語言研究所集刊》，第 73 本 第 4 分（2002），頁 625-683；Zaixin Hong, "From Stockholm to Tokyo: E. A. Strehlneek's Two Shanghai Collections in a Global Market for Chinese Painting in the Early 20th Century," in Terry S. Milhaupt et al., *Moving Objects: Space, Time, and Context* (Tokyo: The Tokyo National Research Institute of Cultural Properties, 2004), pp. 111-134; Julia Andrews, "Exhibition to Exhibition: Painting Practice in the Early 20th Century as a Modern Response to 'Tradition'," 收入楊敦堯等編，《「世變・形象・流風：中國近代繪畫 1796-1949」國際研討會摘要》（高雄：高雄市立美術館；臺北：財團法人張榮發基金會，2007），頁 21-38。

11. 見 Ralph Crozier, *Art and Revolution in Modern China: The Lingnan (Cantonese) School of Painting, 1906-1951* (Berkeley: University of California Press, 1988); Julia F. Andrews and Kuiyi Shen, *A Century in Crisis: Modernity and Tradition in the Art of Twentieth-Century China* (New York: Guggenheim Museum, 1998), pp. 64-79, 213-227.

12. 徐悲鴻，〈中國畫改良之方法〉，《北京大學日刊》，1918 年 5 月 23 日，頁 2-3；1918 年 5 月 24 日，頁 2-3；1918 年 5 月 25 日，頁 2-3；徐悲鴻，〈中國畫改良論〉，《繪學雜誌》，第 1 期（1920 年 6 月），專論，頁 12-14。

13. 徐悲鴻在演說中並未明確地指出宋畫在寫實風格或幻覺效果方面的優勢。然而，從他對中國畫特點的批評來看，宋畫在他心中擁有至高無上的地位。

14. 徐悲鴻也特別關注一幅他認為屬於宋代的特定山水畫。該幅現藏於臺北國立故宮博物院的畫作上，有不知名畫家李相的簽款。唯其畫風較近於明代（1368-1644）院畫。圖版參見國立故宮博物院編，《故宮書畫圖錄（二）》（臺北：國立故宮博物院，1989），頁 277。

15. 徐伯陽、金山編，《徐悲鴻年譜》（臺北：藝術家出版社，1991），頁 11-13。

16. 徐悲鴻在自傳中雖未提到其父職涯之跡證，卻仍暗示了父親是如何謀生的，見徐悲鴻，〈悲鴻自述 —— 大學〉，收入徐伯陽、金山編，《徐悲鴻藝術文集》，頁 2-3。此外，徐悲鴻的姪子清楚地記得徐悲鴻的父親是一名肖像畫職業畫家，見徐煥如，〈我的師父徐悲鴻〉，收入中國人民政治協商會議全國委員會、文史資料研究委員會編，《徐悲鴻：回憶徐悲鴻專輯》（北京：文史資料出版社，1983），頁 207-209。徐悲鴻父親的肖像，見趙春堂、張萬夫編，《徐悲鴻藏畫選集》（天津：天津人民美術出版社，1991），冊上，頁 138。

17. 王震編，《徐悲鴻年譜長編》（上海：上海畫報出版社，2006），頁 15-19；黃警頑，〈記徐悲鴻在上海的一段經歷〉，收入中國人民政治協商會議全國委員會、文史資料研究

委員會編，《徐悲鴻：回憶徐悲鴻專輯》，頁 107-116。關於這位猶太商人的文化贊助活動，見唐培吉，《上海猶太人》（上海：上海三聯書店，1992），頁 77-81。

18. 康有為對徐悲鴻的影響，亦見於 Lawrence Wu, "Kang Youwei and the Westernization of Modern Chinese Art," *Orientations*, vol. 21, no. 3 (1990), p. 50.

19. 徐悲鴻，〈悲鴻自述〉，頁 1-28。

20. 見宮崎法子，〈日本近代のなかの中国絵画史研究〉，收入東京国立文化財研究所編，《語る現在、語られる過去：日本の美術史学 100 年》（東京：平凡社，1999），頁 140-153；Aida Yuen Wong, "A New Life for Literati Painting in the Early Twentieth Century: Eastern Art and Modernity, A Transcultural Narrative," *Artibus Asiae*, vol. 60, no. 2 (2000), pp. 297-305. 有關徐悲鴻在巴黎的生活及其所受的訓練，見周芳美、吳方正，〈1920、30 年代中國畫家赴巴黎習畫後對上海藝壇的影響〉，收入區域與網絡國際學術研討會論文集編輯委員會編，《區域與網絡：近千年來中國美術史研究國際學術研討會論文集》（臺北：國立臺灣大學藝術史研究所，2001），頁 634-646。

21. 徐悲鴻，〈悲鴻自述〉，頁 9-10。

22. 康有為，《萬木草堂藏畫目》，收入申松欣編，《康有為先生墨跡（二）》（河南：中洲書畫社，1983），頁 93-131。類似的想法，亦見於康有為 1904 年義大利之行的遊記中，見氏著，《歐洲十一國遊記》（長沙：湖南人民出版社，1980），頁 79-80。

23. 關於近現代中國知識分子的文化危機感，見 Joseph R. Levenson, *Confucian China and Its Modern Fate* (Berkeley: University of California Press, 1958), pp. xiii-xix.

24. 見 Hao Chang, "New Confucianism and the Intellectual Crisis of Contemporary China," in Charlotte Furth, ed., *The Limits of Change: Essays on Conservative Alternatives in Republican China* (Cambridge, Mass.: Harvard University Press, 1976), pp. 277-278.

25. 康有為，《萬木草堂藏畫目》，頁 105。

26. 蔡元培，〈華工學校講義〉、〈在北大畫法研究會之演說詞〉，收入氏著，《蔡元培美學文選》（北京：北京大學出版社，1983），頁 53、80。

27. 陳獨秀，〈美術革命〉，《新青年》，第 6 卷第 1 號（1919 年 1 月），頁 85-86。

28. 見林志宏，〈民國乃敵國也：清遺民與近代中國政治文化的轉變〉（國立臺灣大學歷史學研究所博士論文，2005），頁 141-147。

29. 陳獨秀，〈復辟與尊孔〉，《新青年》，第 3 卷第 6 號（1917 年 8 月），頁 1-4；蔡元培，〈以美育代宗教說〉，《新青年》，第 3 卷第 6 號（1917 年 8 月），頁 5-9。

30. 見梅韻秋，〈張崟《京口三山圖卷》：道光年間新經世學風下的江山圖像〉，《國立臺灣大學美術史研究集刊》，第 6 期（1999），頁 195-239。

31. 有關晚清「實學」思潮，見王爾敏，〈晚清實學所表現的學術轉型之過渡〉，《中央研究院近代史研究所集刊》，第 52 期（2006 年 6 月），頁 24-48。

32. 康有為在《萬木草堂藏畫目》中曾提到李唐的一件手卷，題為《長夏江寺圖》。與其同名的手卷目前為北京故宮博物院所藏。

33. Lydia H. Liu 對民族文學建構之探討，見其 *Translingual Practice: Literature, National Culture, and Translated Modernity---China, 1900-1937* (Stanford, Calif.: Stanford University Press, 1995), pp. 185-195, 244-246.

34. 見 Paul Greenhalgh, *Ephemeral Vistas: The Expositions Universelles, Great Exhibitions, and World's*

Fairs, 1851-1939 (Manchester, U.K.: Manchester University Press, 1988), ch. 8.

35. 見 Arnaldo Momigliano, "Ancient History and the Antiquarian," *Journal of the Warburg and Courtauld Institutes*, no. 13 (1950), pp. 307-313; Francis Haskell, *History and Its Images: Art and the Interpretation of the Past* (New Haven, Conn.: Yale University Press, 1993), pp. 201-235.

36. 關於「文明」一詞及其概念意涵，見 Anthony Pagden, "The 'Defense of Civilization' in Eighteenth-Century Social Theory," *History of the Human Sciences*, vol. 1, no. 1 (May 1988), pp. 33-46.

37. Frederick C. Beiser, "Hegel's Historicism," in Frederick C. Beiser, ed., *The Cambridge Companion to Hegel* (Cambridge: Cambridge University Press, 1993), pp. 270-300; Matti Bunzl, "Franz Boas and the Humboldtian Tradition," in George W. Stocking Jr., ed., *Volksgeist as Method and Ethic: Essays on Boasian Ethnography and the German Anthropological Tradition* (Madison, Wisc.: The University of Wisconsin Press, 1996), pp. 19-28; Woodruff D. Smith, "Volksgeist," in Maryanne Cline Horowitz, ed., *New Dictionary of the History of Ideas* (New York: Charles Scribner's Sons, 2005), pp. 2441-2443.

38. 見 E. H. Gombrich, "In Search of Cultural History," in his *Ideals and Idols: Essays on Values in History and in Art* (London: Phaidon Press Limited, 1979), pp. 28-47.

39. 見 Robert Wicks, "Hegel's Aesthetics: An Overview," in Frederick C. Beiser, *The Cambridge Companion to Hegel*, pp. 366-368; Keith Moxey, "Art History's Hegelian Unconscious: Naturalism as Nationalism in the Study of Early Netherlandish Painting," in Mark A. Cheetham, Michael Ann Holly, and Keith Moxey, eds., *The Subjects of Art History: Historical Objects in Contemporary Perspectives* (Cambridge: Cambridge University Press, 1998), pp. 28-37.

40. 梁啟超在其關於中國民族精神的論文中，將這個詞翻譯為「國族精神」。關於此論文，見潘光哲，〈畫定「國族精神」的疆界：關於梁啟超《論中國學術思想變遷之大勢》的思考〉，《中央研究院近代史研究所集刊》，第 53 期（2006 年 9 月），頁 1-38；方維規，〈論近現代中國 "文明"、"文化" 觀的嬗變〉，《史林》，第 4 期（1999），頁 69-83。

41. 見王晴佳，〈中國近代「新史學」的日本背景 ── 清末的「史界革命」和日本的「文明史學」〉，《臺大歷史學報》，第 32 期（2003 年 12 月），頁 191-236。

42. 見加藤哲弘，〈近代日本における美学と美術史学〉，收入東京国立文化財研究所編，《今、日本の美術史学をふりかえる：文化財の保存に関する国際研究集会》（東京：東京国立文化財研究所，1999），頁 32-42；Mimi Hall Yiengpruksawan, "Japanese Art History 2001: The State and Stakes of Research," *Art Bulletin*, vol. 83, no. 1 (March 2001), pp. 111-117.

43. 關於東洋畫的形成，例見 Ellen P. Conant, *Nihonga: Transcending the Past: Japanese-Style Painting, 1868-1968* (St. Louis, Mo.: The Saint Louis Art Museum, 1995), pp. 12-14, 25-35.

44. 康有為在日期間結識了許多日本高官。有關他在日本逗留的情形，見康文佩編，《康南海先生年譜續編》，第 1 卷（臺北：文海出版社，1972），頁 88-107。

45. 1917 年徐悲鴻訪日時，中村不折將自己翻譯的康有為書學理論著作託付給徐悲鴻，請他帶回中國給康有為過目。見徐悲鴻，〈悲鴻自述〉，頁 10-11。有關康有為與中

村不折的關係，見 Aida Yuen Wong, "Reforming Calligraphy in Modern Japan: The Six Dynasties School and Nakamura Fusetsu's Chinese 'Stele' Style," in Joshua A. Fogel, ed., *The Role of Japan in Modern Chinese Art* (Berkeley: University of California Press, 2012), pp. 131-153, 338-344.

46. 中村不折、小鹿青雲，《支那繪畫史》（東京：玄黃社，1913），頁 5-6、82、96-107、137-138、184-185。關於此書的討論，見 Julia F. Andrews and Kuiyi Shen, "The Japanese Impact on the Republican Art World: The Construction of Chinese Art History as a Modern Field," pp. 19-22.

47. 姜丹書，《師範學校新教科書美術史》（上海：商務印書館，1917），〈自序〉，頁 1-2，以及正文第 1 章。

48. 這些日本教員中的許多人畢業於著名的東京美術學校。關於中國新教育體系中的藝術院系，參見吳方正，〈圖畫與手工 —— 中國近代藝術教育的誕生〉，收入顏娟英主編，《上海美術風雲 —— 1872-1949 申報藝術資料條目索引》（臺北：中央研究院歷史語言研究所，2006），頁 22-24。關於姜丹書及其著作之討論，見塚本麿充，〈滕固と矢代幸雄 —— ロンドン中国芸術国際展覧会（1935-36）と中国芸術史学会（1937）の成立まで〉，《Lotus：日本フェノロサ学会機関誌》，第 27 號（2007 年 3 月），頁 2-5。

49. 姜丹書，《師範學校新教科書美術史》，頁 20-21；中村不折、小鹿青雲，《支那繪畫史》，頁 102-104。

50. 姜丹書，《師範學校新教科書美術史》，〈自序〉，頁 1。此同於出現在沃爾夫林（Heinrich Wölfflin, 1864-1945）經典著作 *Principles of Art History* (London: G. Bell and Sons, Ltd., 1932) 中的體系。該書德文版 *Kunstgeschichtliche Grundbegriffe* 初版於 1915 年。

51. 見賀麟，〈康德黑格爾哲學東漸記〉，《中國學術》（北京：三聯書店，1980），第 2 輯，頁 343-387；Joey Bonner, *Wang Kuo-wei: An Intellectual Biography* (Cambridge, Mass.: Harvard University Press, 1986), pp. 56-112; Ban Wang, *The Sublime Figure of History: Aesthetics and Politics in Twentieth-Century China* (Stanford, Calif.: Stanford University Press, 1997), pp. 1-16, 55-100; 黃克武，〈梁啟超與康德〉，《中央研究院近代史研究所集刊》，第 30 期（1998 年 12 月），頁 105-146。

52. 有關蔡元培的生平、思想及其影響，見 William J. Duiker, *Ts'ai Yüan-p'ei: Educator of Modern China* (University Park, Penn.: Pennsylvania State University Press, 1977). 關於蔡元培對藝術在教育中的重要性及其對價值體系和社會團結的看法，見氏著，《蔡元培美學文選》，頁 53、80。

53. 關於藝術在德國哲學和藝術史研究中的重要地位，見 Michael Podro, *The Critical Historians of Art* (New Haven, Conn.: Yale University Press, 1982), pp. 1-16; Robert Wicks, "Hegel's Aesthetics: An Overview," pp. 301-373.

54. 蔡元培，〈華工學校講義〉和〈在中國第一國立美術學校開學式之演說〉，收入氏著，《蔡元培美學文選》，頁 53、77。相關的德國藝術史作品，見 David Castriota, "Annotator's Introduction and Acknowledgments" and "Introduction," in Alois Riegl, *Problems of Style: Foundations for a History of Ornament*, trans. by Evelyn Kain (Princeton, N.J.: Princeton

University Press, 1992), pp. xxv–xxxiii and pp. 3-13.

55. Michael Podro, *The Critical Historians of Art*, pp. 17-22.

56. 陳師曾，《中國繪畫史》，收入劉夢溪主編，《中國現代學術經典：魯迅、吳宓、吳梅、陳師曾卷》（石家莊：河北教育出版社，1996），頁 745。該書初版於 1926 年，主要以陳師曾 1922 年前後的演說手稿為基礎。

57. 例如，陳師曾以「文藝復興」（renaissance 或 Renaissance）一詞來定義宋代文化的成就，包括儒學的復興和文學的繁榮。見陳師曾，《中國繪畫史》，頁 770-771。但中村不折原文中所談到的，卻是神聖羅馬帝國薩克森選帝侯暨波蘭國王奧古斯都一世（Frederick Augustus I, 1670-1733）時期，而非文藝復興時期。見中村不折、小鹿青雲，《支那繪畫史》，頁 99。這個改變突顯出人們對於宋代文化及其與西方歷史時期之可比性的不同看法。在二十世紀初的中國，用以指稱一段歷史時期和一個歷史概念的「文藝復興」一詞廣泛流傳於知識分子之間。見李長林，〈歐洲文藝復興文化在中國的傳播〉，收入鄭大華、鄒小站編，《西方思想在近代中國》（北京：社會科學文獻出版社，2005），頁 14-48。

58. 關於晚明時期宋、元繪畫二分法的論述，見程君顥，《明末清初的畫派與黨爭》（國立臺灣師範大學歷史研究所博士論文，2000）；王正華，〈從陳洪綬的〈畫論〉看晚明浙江畫壇：兼論江南繪畫網絡與區域競爭〉，收入區域與網絡國際學術研討會論文集編輯委員會編，《區域與網絡：近千年來中國美術史研究國際學術研討會論文集》，頁 339-362。

59. 見（南朝梁）劉勰，《文心雕龍》，收入（清）紀昀等總纂，《景印文淵閣四庫全書》，第 1478 冊（臺北：臺灣商務印書館，1983），頁 19。

60. 關於明治時期日本使用這些術語的情形，見佐藤道信，《明治国家と近代美術：美の政治学》（東京：吉川弘文館，1999），頁 209-232。

61. 在徐悲鴻、康有為、蔡元培、陳獨秀等人的文本中，「寫實」、「肖物」（或「肖」）等是常用的詞語，但「寫真」一詞只出現在康有為的《萬木草堂藏畫目》中。「寫真」一詞在傳統上指的是肖像畫，卻被明治時期的日本從古典漢語中借用了出來並賦予其全新含義：攝影寫實。而在康有為的收藏目錄中，它則表示「描繪真實世界」或逼真。關於「寫真」含義的變化，見 Lydia H. Liu, *Translingual Practice: Literature, National Culture, and Translated Modernity---China, 1900-1937*, p. 320.

62. 見吳方正，〈圖畫與手工──中國近代藝術教育的誕生〉，頁 1-46。

63. 關於宋代「寫生」的意義，見河野元昭，〈「生」の源泉：中国〉，收入秋山光和博士古稀記念論文集刊行会編，《秋山光和博士古稀記念論文集》（東京：便利堂，1991），頁 481-514。

64. 傳統藝術文獻中關於「寫意」一詞的使用，例見（宋）劉道醇，《宋朝名畫評》，收入（清）紀昀等總纂，《景印文淵閣四庫全書》，第 812 冊（臺北：臺灣商務印書館，1991），頁 469。

65. 參見下列收入《徐悲鴻藝術文集》中的徐氏作品：〈悲鴻自述〉，頁 25-26；〈惑之不解（一）〉，頁 135-141；〈惑之不解（二）〉，頁 143-145。關於這些文章的解釋，見 Eugene Y. Wang, "Sketch Conceptualism as Modernist Contingency," in Maxwell K. Hearn and Judith G. Smith, eds., *Chinese Art: Modern Expressions* (New York: The Metropolitan

Museum of Art, 2001), pp. 111-114.

66. David Der-wei Wang, "In the Name of the Real," in Maxwell K. Hearn and Judith G. Smith, eds., *Chinese Art: Modern Expressions*, pp. 29-38.

67. 見 Linda Nochlin, *Realism: Style and Civilization* (New York: Penguin Books, 1971), pp. 13-56.

68. Eugene Y. Wang, "Sketch Conceptualism as Modernist Contingency," pp. 102-161; John Clark, "Realism in Revolutionary Chinese Painting," *The Journal of the Oriental Society of Australia*, no. 22 and no. 23 (1990-1991), pp. 1-30. 然而，在中華人民共和國，寫實主義的批判層面遇到了一個有趣的轉折；正如 John Clark 所指出的，寫實主義與共產黨政策結合後，不再成為社會批評的工具。

69. Aida Yuen Wong, "A New Life for Literati Painting in the Early Twentieth Century: Eastern Art and Modernity, A Transcultural Narrative," pp. 297-311; Julia F. Andrews and Kuiyi Shen, "The Japanese Impact on the Republican Art World: The Construction of Chinese Art History as a Modern Field," pp. 9-16.

70. 關於滕固及其生平與作品考證，見薛永年，〈滕固與近代美術史學〉，《美術研究》，第 1 期（2002），頁 4-8；沈寧編，〈滕固年表〉，收入氏編，《滕固藝術文集》（上海：上海人民美術出版社，2002），頁 416-426。筆者提到的滕固早年作品，為 1926 年的《中國美術小史》，見沈寧編，《滕固藝術文集》，頁 71-93。

71. 見滕固，〈關於院體畫和文人畫之史的考察〉，《輔仁學誌》，第 2 卷第 2 期（1931 年 9 月），頁 65-85。在此文中，滕固雖然沒有將中國畫自宋到元的發展簡化為從寫實到寫意的轉變，但他明確地指出，宋代院畫和元代文人畫的區別主要在於形似的程度。

72. 除了以上提到的滕固作品外，亦見滕固，《唐宋繪畫史》，1933 年初版，現輯入沈寧編，《滕固藝術文集》，頁 113-181。

73. Ernest F. Fenollosa, "Introduction," in Ernest F. Fenollosa, *Epochs of Chinese and Japanese Art: An Outline History of East Asiatic Design* (1912; reprint, New York: Dover Publications, Inc., 1963).

74. 關於大村西崖與中國知識分子的關係，以及他論及中國藝術的著作，見吉田千鶴子，〈大村西崖と中国〉，《東京芸術大学美術学部紀要》，第 29 號（1994），頁 1-36。在此，筆者引用了他的兩本著作：《東洋美術小史》（東京：審美書院，1906）；《支那繪畫小史》（東京：審美書院，1910）。

75. 關於末代皇帝於 1924 年底被逐出紫禁城一事，見沙培德（Zarrow Peter），〈溥儀被逐出宮記：一九二〇年代的中國文化與歷史記憶〉，收入中華民國史料研究中心編，《中國現代史專題研究報告：一九二〇年代的中國》（臺北：中華民國史料研究中心，2002），頁 1-32。

76. 此處所指的是留下自身收藏目錄的重要書畫收藏家，包括吳榮光（1773-1843）、潘正煒（1791-1850）、顧文彬（1811-1889）及其孫顧麟士（1865-1930）、陸心源（1834-1894）、完顏景賢、端方（1861-1911）以及龐元濟（1864-1949）。關於清末廣東地區收藏之研究，見莊申，《從白紙到白銀：清末廣東書畫創作與收藏史》（臺北：東大圖書股份有限公司，1997）。

77. 見 Cheng-hua Wang, "New Printing Technology and Heritage Preservation: Collotype Reproduction of Antiquities in Modern China, circa 1908-1917," in Joshua A. Fogel, ed., *The Role of Japan in Modern Chinese Art*, pp. 273-308, 363-372；中譯版〈新印刷技術與文化遺產保存：近現代中國的珂羅版古物複印出版（約 1908-1917）〉，見本書第 6 章（頁 232-277）。

78. 例如，《中國名畫集》、《神州國光集》這兩部同樣創刊於 1908 年的期刊中，便鮮見可靠的宋畫。至於收錄龐元濟收藏之早期畫作的珂羅版圖書《唐五代宋元名畫》中雖然多見「宋」畫，但幾為偽作。見龐元濟，《唐五代宋元名畫》（上海：有正書局，1916）。

79. 見狄葆賢，〈文華殿觀畫記〉，《平等閣筆記》，第 4 卷（上海：有正書局，1922），頁 7a-8b；顧頡剛，〈古物陳列所書畫憶錄〉，《現代評論》，第 1 卷第 19 期（1925 年 4 月 18 日），頁 12-16；第 1 卷第 20 期（1925 年 4 月 25 日），頁 16-17；第 1 卷第 21 期（1925 年 5 月 2 日），頁 16-18；第 1 卷第 23 期（1925 年 5 月 16 日），頁 17-18；第 1 卷第 24 期（1925 年 5 月 23 日），頁 15-18。

80. 顧頡剛探討了前皇家收藏如何轉變為公共財產和國家遺產的問題，見其〈古物陳列所書畫憶錄〉，頁 12-16。

81. 唐代繪畫的分類，見《畫鑑》與夏文彥《圖繪寶鑑》。關於後者，見于安瀾編，《畫史叢書》，第 2 冊（臺北：文史哲出版社，1983）。「宋畫」一詞也出現在夏文彥《圖繪寶鑑》著錄李公麟作品的條目中，見頁 718。

82. 最能展示宋代風格的近現代中國畫，是那些仿特定宋畫的作品。例見馮超然（1882-1954）仿宋代畫家馬遠的《華燈侍宴圖》，收入楊敦堯等編，《世變‧形象‧流風：中國近代繪畫 1796-1949》，第 3 冊（高雄：高雄市立美術館，2007），頁 114。

83. 如前所述，這兩場演說的內容都先發布在北京大學的《北京大學日報》，再轉載於藝術期刊《繪學雜誌》。關於北大畫法研究會的歷史，參見註 1。

84. 關於康有為收藏目錄的早期出版版本，見徐志浩，《中國美術期刊過眼錄（1911-1949）》（上海：上海書畫出版社，1992），頁 6-7；謝巍，《中國畫學著作考錄》（上海：上海書畫出版社，1998），頁 700。

85. 見北京大學校史研究室編，《北京大學史料》，第 2 卷，第 3 冊，頁 2613-2624。

86. 見盧宣妃，〈陳師曾與北京畫壇的重新評價：自其北京時期（1913-1923）與畫學研究談起〉（未刊稿），頁 25-26。

87. 見王玉立，〈《繪學雜誌》研究〉，《現代美術》，第 82 期（1999），頁 48-61。

88. 陳師曾，〈文人畫之價值〉，《繪學雜誌》，第 2 期（1921 年 1 月），頁 1-6。關於此文的討論，見 Julia F. Andrews and Kuiyi Shen, "The Japanese Impact on the Republican Art World: The Construction of Chinese Art History as a Modern Field," pp. 9-13.

89. 見徐志浩，《中國美術期刊過眼錄（1911-1949）》，頁 6-16。

90. 有關新文化運動時期藝術論述的總體研究，見謝宜靜，《民國初年觀畫論畫的現代轉型 —— 以上海地區的西畫活動為例》（國立中央大學藝術學研究所碩士論文，2007），第 1 章。

91. 見 Cheng-hua Wang, "New Printing Technology and Heritage Preservation: Collotype Reproduction of Antiquities in Modern China, Circa 1908-1917," pp. 273-308, 363-372；中

譯版〈新印刷技術與文化遺產保存：近現代中國的珂羅版古物複印出版（約 1908-1917）〉，見本書第 6 章（頁 232-277）。

92. 見 1907 年至 1909 年間劉師培（1884-1919）和黃賓虹（黃質，1865-1955）刊於各期《國粹學報》上的文章。

93. 關於《新青年》在新文化運動中所扮演的角色，見陳平原，〈一份雜誌：思想史／文學史視野中的《新青年》〉，收入氏著，《觸摸歷史與進入五四》（臺北：二魚文化出版公司，2003），頁 61-143。

94. 胡適，〈藏暉室箚記〉，《新青年》，第 2 卷第 4 號（1916 年 12 月），頁 1-2；魯迅，〈隨感錄（43）〉，《新青年》，第 6 卷第 1 號（1919 年 1 月），頁 70-71；魯迅，〈隨感錄（53）〉，《新青年》，第 6 卷第 3 號（1919 年 3 月），頁 325-326。

95. 見 David Der-wei Wang, "In the Name of the Real," pp. 29-59; 謝宜靜，《民國初年觀畫論畫的現代轉型 —— 以上海地區的西畫活動為例》，第 3 章。

徵引書目

古籍

（清）紀昀等總纂，《景印文淵閣四庫全書》，臺北：臺灣商務印書館，1983-1986。

（南朝梁）劉勰，《文心雕龍》，《景印文淵閣四庫全書》，第 1478 冊。

（宋）劉道醇，《宋朝名畫評》，《景印文淵閣四庫全書》，第 812 冊。

近人論著

大村西崖
1910 《支那繪畫小史》，東京：審美書院。
1906 《東洋美術小史》，東京：審美書院。

中村不折、小鹿青雲
1913 《支那繪畫史》，東京：玄黃社。

方維規
1999 〈論近現代中國 " 文明 "、" 文化 " 觀的嬗變〉，《史林》，第 4 期，頁 69-83。

王正華
2001 〈從陳洪綬的〈畫論〉看晚明浙江畫壇：兼論江南繪畫網絡與區域競爭〉，收入區域與網絡國際學術研討會論文集編輯委員會編，《區域與網絡：近千年來中國美術史研究國際學術研討會論文集》，臺北：國立臺灣大學藝術史研究所，頁 339-362。

王玉立
1998 〈北京大學畫法研究會始末〉，《現代美術》，第 79 期，頁 61-67。
1999 〈《繪學雜誌》研究〉，《現代美術》，第 82 期，頁 48-61。

王晴佳
2003 〈中國近代「新史學」的日本背景 —— 清末的「史界革命」和日本的「文明史學」〉，《臺大歷史學報》，第 32 期（12 月），頁 191-236。

王爾敏
2006 〈晚清實學所表現的學術轉型之過渡〉，《中央研究院近代史研究所集刊》，第 52 期（6 月），頁 24-48。

王震編
2006 《徐悲鴻年譜長編》，上海：上海畫報出版社。

加藤哲弘
1999 〈近代日本における美学と美術史学〉，收入東京国立文化財研究所編，《今、日本の美術史学をふりかえる：文化財の保存に関する国際研究集会》，東京：東京国立文化財研究所，頁 32-42。

北京大學校史研究室編

　　2000 《北京大學史料》，第 2 卷，第 3 冊，北京：北大出版社。

吉田千鶴子
　　1994 〈大村西崖と中国〉，《東京芸術大学美術学部紀要》，第 29 號，頁 1-36。

佐藤道信
　　1999 《明治国家と近代美術：美の政治学》，東京：吉川弘文館。

吳方正
　　2006 〈圖畫與手工 —— 中國近代藝術教育的誕生〉，收入顏娟英主編，《上海美術風
　　　　雲 —— 1872-1949 申報藝術資料條目索引》，臺北：中央研究院歷史語言研究所，
　　　　頁 22-45。

李長林
　　2005 〈歐洲文藝復興文化在中國的傳播〉，收入鄭大華、鄒小站編，《西方思想在近
　　　　代中國》，北京：社會科學文獻出版社，頁 14-48。

沈寧編
　　2002 《滕固藝術文集》，上海：上海人民美術出版社。

沙培德（Zarrow Peter）
　　2002 〈溥儀被逐出宮記：一九二〇年代的中國文化與歷史記憶〉，收入中華民國史
　　　　料研究中心編，《中國現代史專題研究報告：一九二〇年代的中國》，臺北：中
　　　　華民國史料研究中心，頁 1-32。

狄葆賢
　　1910 《平等閣詩話》，上海：有正書局。
　　1922 《平等閣筆記》，上海：有正書局。

周芳美
　　1999 〈二十世紀初上海畫家的結社與其對社會的影響〉，收入國立歷史博物館編輯
　　　　委員會編，《1901-2000 中華文化百年論文集 I》，臺北：國立歷史博物館，頁
　　　　15-50。

周芳美、吳方正
　　2001 〈1920、30 年代中國畫家赴巴黎習畫後對上海藝壇的影響〉，收入區域與網絡
　　　　國際學術研討會論文集編輯委員會編，《區域與網絡：近千年來中國美術史
　　　　研究國際學術研討會論文集》，臺北：國立臺灣大學藝術史研究所，頁 629-
　　　　668。

林志宏
　　2005 〈民國乃敵國也：清遺民與近代中國政治文化的轉變〉，國立臺灣大學歷史學
　　　　研究所博士論文。

河野元昭
　　1991 〈「生」の源泉：中國〉，收入秋山光和博士古稀記念論文集刊行会編，《秋山
　　　　光和博士古稀記念論文集》，東京：便利堂，頁 481-514。

姜丹書
　　1917 《師範學校新教科書美術史》，上海：商務印書館。

段勇
　　2004 〈古物陳列所的興衰及其歷史地位述評〉,《故宮博物院院刊》,第 5 期,頁 14-39。

胡適
　　1916 〈藏暉室箚記〉,《新青年》,第 2 卷第 4 號（12 月）,頁 1-2。

郎紹君
　　1993 〈四王在二十世紀〉,收入朵雲編輯部編,《清初四王畫派研究論文集》,上海：上海書畫出版社,頁 835-868。

唐培吉
　　1992 《上海猶太人》,上海：上海三聯書店。

夏文彥
　　1983 《圖繪寶鑑》,收入于安瀾編,《畫史叢書》,第 2 冊,臺北：文史哲出版社。

宮崎法子
　　1999 〈日本近代のなかの中国絵画史研究〉,收入東京国立文化財研究所編,《語る現在、語られる過去：日本の美術史学 100 年》,東京：平凡社,頁 140-153。

徐伯陽、金山編
　　1987 《徐悲鴻藝術文集》,臺北：藝術家出版社。
　　1991 《徐悲鴻年譜》,臺北：藝術家出版社。

徐志浩
　　1992 《中國美術期刊過眼錄（1911-1949）》,上海：上海書畫出版社。

徐悲鴻
　　1918 〈畫法研究會紀事第十五〉,《北京大學日刊》,5 月 10 日,頁 2-3；5 月 11 日,頁 2-3。
　　1918 〈中國畫改良之方法〉,《北京大學日刊》,5 月 23 日,頁 2-3；5 月 24 日,頁 2-3；5 月 25 日,頁 2-3。
　　1920 〈文華殿參觀記〉,《繪學雜誌》,第 1 期（6 月）,紀實,頁 1-6。
　　1920 〈中國畫改良論〉,《繪學雜誌》,第 1 期（6 月）,專論,頁 12-14。

徐煥如
　　1983 〈我的師父徐悲鴻〉,收入中國人民政治協商會議全國委員會、文史資料研究委員會編,《徐悲鴻：回憶徐悲鴻專輯》,北京：文史資料出版社,頁 207-209。

國立故宮博物院編
　　1989 《故宮書畫圖錄（二）》,臺北：國立故宮博物院。

康文佩編
　　1972 《康南海先生年譜續編》,第 1 卷,臺北：文海出版社。

康有為
　　1980 《歐洲十一國遊記》,長沙：湖南人民出版社。

1983 《萬木草堂藏畫目》，收入申松欣編，《康有為先生墨跡（二）》，河南：中洲書畫社，頁 93-131。

梅韻秋
1999 〈張崟《京口三山圖卷》：道光年間新經世學風下的江山圖像〉，《國立臺灣大學美術史研究集刊》，第 6 期，頁 195-239。

莊申
1997 《從白紙到白銀：清末廣東書畫創作與收藏史》，臺北：東大圖書股份有限公司。

陳平原
2003 〈一份雜誌：思想史／文學史視野中的《新青年》〉，收入氏著，《觸摸歷史與進入五四》，臺北：二魚文化出版公司，頁 61-143。

陳師曾
1921 〈文人畫之價值〉，《繪學雜誌》，第 2 期（1 月），頁 1-6。
1996 《中國繪畫史》，收入劉夢溪主編，《中國現代學術經典：魯迅、吳宓、吳梅、陳師曾卷》，石家莊：河北教育出版社。

陳獨秀
1917 〈復辟與尊孔〉，《新青年》，第 3 卷第 6 號（8 月），頁 1-4。
1919 〈美術革命〉，《新青年》，第 6 卷第 1 號（1 月），頁 85-86。

程君顒
2000 《明末清初的畫派與黨爭》，國立臺灣師範大學歷史研究所博士論文。

賀麟
1980 〈康德黑格爾哲學東漸記〉，《中國學術》，北京：三聯書店，第 2 輯，頁 343-387。

黃克武
1998 〈梁啟超與康德〉，《中央研究院近代史研究所集刊》，第 30 期（12 月），頁 105-146。

塚本麿充
2007 〈滕固と矢代幸雄 —— ロンドン中国芸術国際展覧会（1935-36）と中国芸術史学会（1937）の成立まで〉，《Lotus：日本フェノロサ学会機関誌》，第 27 號（3 月），頁 2-5。

楊敦堯等編
2007 《世變‧形象‧流風：中國近代繪畫 1796-1949》，第 3 冊，高雄：高雄市立美術館。

趙春堂、張萬夫編
1991 《徐悲鴻藏畫選集》，天津：天津人民美術出版社。

滕固
1931 〈關於院體畫和文人畫之史的考察〉，《輔仁學誌》，第 2 卷第 2 期（9 月），頁 65-85。
1933 《唐宋繪畫史》，初版，後輯入沈寧編，《滕固藝術文集》，上海：上海人民美

術出版社，頁 113-181。

潘光哲
　2006　〈畫定「國族精神」的疆界：關於梁啟超《論中國學術思想變遷之大勢》的思考〉，《中央研究院近代史研究所集刊》，第 53 期（9 月），頁 1-38。

蔡元培
　1917　〈以美育代宗教說〉，《新青年》，第 3 卷第 6 號（8 月），頁 5-9。
　1983　〈華工學校講義〉、〈在中國第一國立美術學校開學式之演說〉、〈在北大畫法研究會之演說詞〉，收入氏著，《蔡元培美學文選》，北京：北京大學出版社，頁 53、77、80。

鄧實
　1908　〈敘〉，《神州國光集》，第 1 集，頁 1-3。

魯迅
　1919　〈隨感錄（43）〉，《新青年》，第 6 卷第 1 號（1 月），頁 70-71。
　1919　〈隨感錄（53）〉，《新青年》，第 6 卷第 3 號（3 月），頁 325-326。

盧宣妃
　未刊稿　〈陳師曾與北京畫壇的重新評價：自其北京時期（1913-1923）與畫學研究談起〉，頁 25-26。

薛永年
　2002　〈滕固與近代美術史學〉，《美術研究》，第 1 期，頁 4-8。

謝宜靜
　2007　《民國初年觀畫論畫的現代轉型 —— 以上海地區的西畫活動為例》，國立中央大學藝術學研究所碩士論文。

謝巍
　1998　《中國畫學著作考錄》，上海：上海書畫出版社。

顏娟英
　2002　〈官方美術文化空間的比較 —— 1927 年臺灣美術展覽會與 1929 年上海全國美術展覽會〉，《中央研究院歷史語言研究所集刊》，第 73 本第 4 分，頁 625-683。

龐元濟
　1916　《唐五代宋元名畫》，上海：有正書局。

顧頡剛
　1925　〈古物陳列所書畫憶錄〉，《現代評論》，第 1 卷第 19 期（4 月 18 日），頁 12-16；第 1 卷第 20 期（4 月 25 日），頁 16-17；第 1 卷第 21 期（5 月 2 日），頁 16-18；第 1 卷第 23 期（5 月 16 日），頁 17-18；第 1 卷第 24 期（5 月 23 日），頁 15-18。

Andrews, Julia
　2007　"Exhibition to Exhibition: Painting Practice in the Early 20th Century as a Modern Response to 'Tradition'," 收入楊敦堯等編，《「世變・形象・流風：中國近代繪

畫 1796-1949」國際研討會摘要》，高雄：高雄市立美術館；臺北：財團法人
張榮發基金會，頁 21-38。

Andrews, Julia F. and Kuiyi Shen

1998　*A Century in Crisis: Modernity and Tradition in the Art of Twentieth-Century China*, New York: Guggenheim Museum, pp. 64-79, 213-227.

2006　"The Japanese Impact on the Republican Art World: The Construction of Chinese Art History as a Modern Field," *Twentieth-Century China*, vol. 32, no. 1 (November), pp. 4-35.

Barmé, Geremie R.

2005　"The Transition from Palace to Museum: The Palace Museum's Prehistory and Republican Years," *China Heritage Newsletter*, no. 4 (December), 檢索自：http://www.chinaheritagequarterly.org/features.php?searchterm=004_palacemuseumprehistory.inc&issue=004（2009 年 1 月 19 日查閱）。

Beiser, Frederick C.

1993　"Hegel's Historicism," in Frederick C. Beiser, ed., *The Cambridge Companion to Hegel*, Cambridge: Cambridge University Press, pp. 270-300.

Bonner, Joey

1986　*Wang Kuo-wei: An Intellectual Biography*, Cambridge, Mass.: Harvard University Press.

Bunzl, Matti

1996　"Franz Boas and the Humboldtian Tradition," in George W. Stocking Jr., ed., *Volksgeist as Method and Ethic: Essays on Boasian Ethnography and the German Anthropological Tradition*, Madison, Wisc.: The University of Wisconsin Press, pp. 19-28.

Castriota, David

1992　"Annotator's Introduction and Acknowledgments" and "Introduction," in Alois Riegl, *Problems of Style: Foundations for a History of Ornament*, trans. by Evelyn Kain, Princeton, N.J.: Princeton University Press, pp. xxv-xxxiii and pp. 3-13.

Chang, Hao

1976　"New Confucianism and the Intellectual Crisis of Contemporary China," in Charlotte Furth, ed., *The Limits of Change: Essays on Conservative Alternatives in Republican China*, Cambridge, Mass.: Harvard University Press, pp. 276-302.

Christ, Carol

2000　"'The Sole Guardian of the Art Inheritance of Asia': Japan at the 1904 St. Louis World's Fair," *Positions: East Asia Cultures Critique*, vol. 8, no. 3 (Winter), pp. 675-711.

Clark, John

1990-1991　"Realism in Revolutionary Chinese Painting," *The Journal of the Oriental Society of Australia*, no. 22 and no. 23, pp. 1-30.

Conant, Ellen P.

1995　*Nihonga: Transcending the Past: Japanese-Style Painting, 1868-1968*, St. Louis, Mo.: The Saint Louis Art Museum, pp. 12-14, 25-35.

Crozier, Ralph

1988 *Art and Revolution in Modern China: The Lingnan (Cantonese) School of Painting, 1906-1951*, Berkeley: University of California Press.

Duiker, William J.

1977 *Ts'ai Yüan-p'ei: Educator of Modern China*, University Park, Penn.: Pennsylvania State University Press.

Fenollosa, Ernest F.

1963 *Epochs of Chinese and Japanese Art: An Outline History of East Asiatic Design*, 1912; reprint, New York: Dover Publications, Inc.

Gombrich, E. H.

1979 "In Search of Cultural History," in his *Ideals and Idols: Essays on Values in History and in Art*, London: Phaidon Press Limited, pp. 28-47.

Greenhalgh, Paul

1988 *Ephemeral Vistas: The Expositions Universelles, Great Exhibitions, and World's Fairs, 1851-1939*, Manchester, U.K.: Manchester University Press.

Haskell, Francis

1993 *History and Its Images: Art and the Interpretation of the Past*, New Haven, Conn.: Yale University Press, 1993.

Hong, Zaixin

2004 "From Stockholm to Tokyo: E. A. Strehlneek's Two Shanghai Collections in a Global Market for Chinese Painting in the Early 20th Century," in Terry S. Milhaupt et al., *Moving Objects: Space, Time, and Context*, Tokyo: The Tokyo National Research Institute of Cultural Properties, pp. 111-134.

Lai, Yu-chih

2005 "Surreptitious Appropriation: Ren Bonian's Frontier Paintings and Urban Life in 1880s Shanghai, 1842-1895," Ph.D. diss., Yale University.

Levenson, Joseph R.

1958 *Confucian China and Its Modern Fate*, Berkeley: University of California Press.

Liu, Lydia H.

1995 *Translingual Practice: Literature, National Culture, and Translated Modernity---China, 1900-1937*, Stanford, Calif.: Stanford University Press.

Momigliano, Arnaldo

1950 "Ancient History and the Antiquarian," *Journal of the Warburg and Courtauld Institutes*, no. 13, pp. 307-313.

Moxey, Keith

1998 "Art History's Hegelian Unconscious: Naturalism as Nationalism in the Study of Early Netherlandish Painting," in Mark A. Cheetham, Michael Ann Holly, and Keith Moxey, eds., *The Subjects of Art History: Historical Objects in Contemporary*

Perspectives, Cambridge: Cambridge University Press, pp. 28-37.

Nochlin, Linda

　　1971　*Realism: Style and Civilization*, New York: Penguin Books.

Pagden, Anthony

　　1988　"The 'Defense of Civilization' in Eighteenth-Century Social Theory," *History of the Human Sciences*, vol. 1, no. 1 (May), pp. 33-46.

Podro, Michael

　　1982　*The Critical Historians of Art*, New Haven, Conn.: Yale University Press.

Smith, Woodruff D.

　　2005　"Volksgeist," in Maryanne Cline Horowitz, ed., *New Dictionary of the History of Ideas*, New York: Charles Scribner's Sons, pp. 2441-2443.

Wang, Ban

　　1997　*The Sublime Figure of History: Aesthetics and Politics in Twentieth-Century China*, Stanford, Calif.: Stanford University Press.

Wang, Cheng-hua

　　2003　"Imperial Treasures, Art Exhibitions, and National Legacy: The Institute for Exhibiting Antiquities in the 1910s," paper presented at the workshop "Memory Links and Chinese Culture," Center for East Asian Studies, Indiana University, October 30-November 1, pp. 1-34.

　　2010　"The Qing Imperial Collection, Circa 1905-25: National Humiliation, Heritage Preservation, and Exhibition Culture," in Wu Hung, ed., *Reinventing the Past: Archaism and Antiquarianism in Chinese Art and Visual Culture*, Chicago: The Center for the Art of East Asia, University of Chicago, pp. 320-341; 中譯版〈清宮收藏，約 1905-1925：國恥、文化遺產保存和展演文化〉，見本書第 4 章（頁 168-191）。

　　2012　"New Printing Technology and Heritage Preservation: Collotype Reproduction of Antiquities in Modern China, circa 1908-1917," in Joshua A. Fogel ed., *The Role of Japan in Modern Chinese Art*, Berkeley: University of California Press, pp. 273-308, 363-372; 中譯版〈新印刷技術與文化遺產保存：近現代中國的珂羅版古物複印出版（約 1908-1917）〉，見本書第 6 章（頁 232-277）。

Wang, David Der-wei

　　2001　"In the Name of the Real," in Maxwell K. Hearn and Judith G. Smith, eds., *Chinese Art: Modern Expressions*, New York: The Metropolitan Museum of Art, pp. 28-59.

Wang, Eugene Y.

　　2001　"Sketch Conceptualism as Modernist Contingency," in Maxwell K. Hearn and Judith G. Smith, eds., *Chinese Art: Modern Expressions*, New York: The Metropolitan Museum of Art, pp. 102-161.

Wicks, Robert

　　1993　"Hegel's Aesthetics: An Overview," in Frederick C. Beiser, *The Cambridge Companion to Hegel*, Cambridge: Cambridge University Press, pp. 301-373.

Wölfflin, Heinrich

 1932 *Principles of Art History*, London: G. Bell and Sons, Ltd.

Wong, Aida Yuen

 2000 "A New Life for Literati Painting in the Early Twentieth Century: Eastern Art and Modernity, A Transcultural Narrative," *Artibus Asiae*, vol. 60, no. 2, pp. 297-305.

 2006 *Parting the Mist: Discovering Japan and the Rise of National-Style Painting in Modern China*, Honolulu: University of Hawai'i Press.

 2012 "Reforming Calligraphy in Modern Japan: The Six Dynasties School and Nakamura Fusetsu's Chinese 'Stele' Style," in Joshua A. Fogel, ed., *The Role of Japan in Modern Chinese Art*, Berkeley: University of California Press, pp. 131-153, 338-344.

Wu, Lawrence

 1990 "Kang Youwei and the Westernization of Modern Chinese Art," *Orientations*, vol. 21, no. 3, pp. 46-53.

Yiengpruksawan, Mimi Hall

 2001 "Japanese Art History 2001: The State and Stakes of Research," *Art Bulletin*, vol. 83, no. 1 (March), pp. 105-122.

6 新印刷技術與文化遺產保存
近現代中國的珂羅版古物複印出版（約1908-1917）

引言

　　1860 年代晚期在德國發明的珂羅版（collotype，或稱玻璃版），是一種為印製精美複製品所開發的攝像製版法。自攝影術於 1839 年問世以來，精確複製藝術品或古物 [1] 等歷史悠久之物的圖像，一直被視為這項新技術創新的重要應用之一；[2] 珂羅版印刷正是為實現這一目標而持續實驗的成果。相較於木刻印刷（woodblock printing）或石版印刷（lithography）等早期複印藝術品或古物的技術，珂羅版印刷的優勢在於能夠呈現微妙的色調和灰階漸變。例如，中國繪畫中細膩的水墨效果難以透過木刻印刷或石版印刷來加以捕捉，卻能成功地以珂羅版複製出來（圖 6.1 即為一例）。更重要的是，早期技術需以手工製作出原始物品的初

圖 6.1
金農，《山水人物》
珂羅版複製品
出自《金冬心畫人物冊》，
無頁碼

始複本以求逼肖實物，珂羅版印刷則透過攝影技術捕捉該物品的原始影像，而得以創造出更接近實際視覺印象的效果。[3]

作為被引進近現代中國的西方印刷技術之一，珂羅版印刷早在二十世紀初就受到諸多出版商的認可和熱切追捧。自1908年起，複印古物圖像且附有極少文字的圖冊，便成為一種新型出版物大量湧現於中國圖書市場。這類書籍最初於十九世紀後期在近現代中國的印刷之都上海出現，接著在民初早期傳播到其他城市。[4]它們讓人們有機會接觸到當時私人收藏中的許多中國古物，以及中國末代王朝清朝（1644-1911）皇室收藏中的一些物品。[5]珂羅版印刷提供了一種觀看體驗，讓觀者得以檢視古文物複印品，正彷彿該物品實際存在一樣。其發展標誌著中國印刷史上一個前所未有的時刻：一般大眾讀者首次可以一窺原本只屬於少數特權階層的古物世界。這種可視性和實質性為古物帶來了前所未有的曝光度和即時性，形成了一個由出版商和匿名讀者所組成的公共空間。而就像古物公共空間的形成一樣，有關古物的再分類也在印刷中發展成形。

本章主要聚焦於早期兩種採用珂羅版複製古物的圖書：《中國名畫集》和《神州國光集》。兩者皆於1908年以雙月刊形式出現在上海圖書市場，由影響力遠超乎商業出版範疇的名人所發行。這兩份刊物的編輯都聲稱，他們的目的是要透過展示真正的古物來提高受教育階層對文化遺產保存的意識。這兩種出版物在清末所獲得的初步成功，既確保了它們不論是經過重印還是改名出版[6]都能存續至1930年代初期，也預示了珂羅版圖書在整個民國時期的蓬勃發展。然而，那些後期的珂羅版圖書有其自身的出版背景，其主要（但非唯一）的目的在於營利，這點讓它們與筆者欲在此討論的前兩部期刊有所不同。為清楚起見，本文將把重點放在珂羅版複製的前十年，早於1919年中國近現代史分水嶺 —— 新文化運動 —— 的高峰之前。透過考察這兩種期刊的出版及其社會文化影響，我們或許可以回答一個廣泛的問題：一種新引進的技術如何參與、甚至形塑了中國的文化遺產保存論述和實踐？

一、綜覽領域和框定議題

在探討以珂羅版複製古物的議題上，涉及了藝術史和印刷文化的交集。就藝術史而言，雖然攝影向為其學術研究之主題，但直到1990年代中葉，學者們才

開始反思這一新技術如何影響人們對藝術作品的看法。例如，一本關於十九世紀英國攝影藝術的書就指出，攝影「作為催化劑，將藝術研究從鑑賞形式轉化為現今所稱的藝術史」。[7] 然而，這種對於藝術史學科建立的自我反思探索，並未進一步推動有關藝術中攝像複製的研究。[8] 更加邊緣化的是，有關攝影技術及其在近現代中國藝術出版物中的應用，若非日本學者對於某些出版物的一些文章，相關研究更是幾乎不存在。[9]

儘管西方藝術史學家普遍認為，在鑑賞轉化為藝術史的過程中，攝影扮演一種催化的角色，[10] 然而中國的情況卻不依循同樣的線性進程。在近現代中國，歷史悠久的藝術鑑賞和新興的專業藝術史研究領域之間，尚涉及了其他與藝術出版有關的社會文化因素。藝術史在中國的建立，不過是藝術的攝影複製這一主題證明其本身乃是有意義的學術努力方式之一。

一直要到 1930 年代，藝術史作為一門專業才對中國學界產生重大影響，這一點可以由當時驟增的藝術相關學術刊物得到證實。[11] 到了 1930 年代，大部分近現代中國的藝術出版物都是圖解古物的圖書，當中雖然鮮見與藝術家和藝術品有關的當代學術研究，但它們的普及卻帶來了藝術和社會文化方面的影響。[12] 例如，其對同時代藝術創作（特別是書法和繪畫）的影響程度，就是一個重要卻尚未受到研究的課題，有待日後再加研究探索。

誠如本篇概述所展示的，迄今尚未形成一個令人滿意的印刷文化二手文獻體系，印刷文化方面的研究亦收穫甚微，此實為令人遺憾的事實，特別是考慮到近年來，近現代中國的印刷文化已成為歷史和文學研究中一個蓬勃發展的子領域。例如，有關西方文學、社會和經濟著作的翻譯和出版，就持續受到學界關注達四十年之久。[13] 而且，這一不斷發展的學術成果近來還有了新的定位，也就是將印刷文化的視角融入到與中國近現代轉型有關的智識和文學思潮研究中。對文學研究者來說，文學作品之發表和傳播的場域，對於理解其社會經濟特徵和影響至關重要。這種新方法乃是考慮到文學的印刷文化，將文學作品視為一種承載社會和文化信息之媒介，由物質性角度對其進行考察。[14] 對歷史學家來說，印刷的有趣之處，則不僅僅在於其本身是一種成功的行業，更重要的是，它還是一種具有傳播知識與營造新社會文化氛圍功用的新渠道。[15] 印刷文化因此提供了一種新的取徑，讓歷史學家們在探究近現代中國的重大變革時，捨北京、上海等大城市中掌握文化和知識權力者之觀點，而改由全國範圍內受過教育、能獲取新知識和權

力的普通階層之視角出發。

　　儘管近現代中國印刷文化方面的研究看似蓬勃發展，唯其範圍並不特別廣泛，關注點主要僅集中在上海印刷和出版業的三個方面：一是上海圖書市場的龍頭 ── 商務印書館，其至今仍是（甚至是唯一）被研究得最透徹的近現代中國出版商；[16] 二是翻譯自西方的作品；三是印刷技術的突破，例如石版印刷、活版印刷等，亦為久經關注的焦點。在此，將先對第二個焦點，即西方翻譯作品進行詳細說明，而把第三個焦點留到探討近現代中國圖書市場中技術競爭的下一節。

　　翻譯作品的議題之所以廣受學界關注，主要基於如下前提：源自西方的新知識思想與潮流構成了引導中國轉型為現代國家的主要社會文化力量。在這一或可稱為「西方影響之啟蒙工程」（enlightenment project of Western influence）的敘事策略中，近現代中國的命運被認為取決於引進和傳播西方的思想，以之「啟蒙」（enlighten）受教育階層，進而使啟蒙思想傳播予廣大群眾。此一敘事延續了新文化運動的主要論調，而其遺產仍然影響著當代中國。該運動的主要倡議者提出了一份仿效西方啟蒙運動的綱領，以拯救國家免受帝國主義侵略。在近來學界對此自認為是的宣稱提出挑戰前，新文化運動一直被視為一種積極和進步的社會文化趨勢，不存在悖論、衝突、倒退或扭曲的事實。[17]

　　啟蒙工程雖將西方影響視為對中國傳統和社會的直接衝擊，卻無法闡明諸多文化互動的複雜情況。例如，這一取徑忽略了日本向中國引介西方思想和事物方面的關鍵作用（發生在近現代中國的文化互動並非雙邊的，而是多邊的），以及每次互動中交涉協調的層次。[18] 在中國，珂羅版圖書的情況並不符合西方影響中國啟蒙的論調。透過日本所採用的最先進西方印刷技術，這些書籍僅僅呈現了中國過去的「老東西」（old things），其情況遠比主流的近現代中國史所論證的要來得複雜許多。因此，這有助於我們反思不同來源的社會文化元素究竟如何在近現代中國的文化實踐中進行交涉協調。

　　雖說《中國名畫集》和《神州國光集》系列的編輯試圖利用西方技術教育中國人民有關文化遺產保存觀念的此番作為，很容易被視為啟蒙工程的一部分，但這些出版物的故事卻不宜用新文化運動的大敘事來表述。這個故事不僅涉及新技術在中國的應用，還包括了憑藉新技術來賦予「老東西」新生命的過程。文化遺產保存的理念和實踐將中國的過去帶往鎂光燈前，這是一場無法簡單地套用新文化運動論調的政治和社會文化行動。

受到新文化運動論調的影響，一些二十世紀早期針對中國命運的討論視古物為陳腐無用之物，應當被銷毀、或至少被收起來「冰封」（frozen）在博物館裡，以免污染了嶄新的、具前瞻性的中國。一些學者認為，這種烏托邦式（utopian）、純粹主義（purist）的願景，是二十世紀初在中國古物方面最有影響力的觀點。[19]本章則旨在證明情況並非如此。事實上，近現代中國文化的新、舊兩種成分，不能再被視為是對立的、甚或涇渭分明的。然而，對於「啟蒙工程」的反面論述，或至少是其中更豐富、更複雜的圖景，仍有待更全面性的研究。

1990年代以來，學者們益發感興趣於那些以更同情的態度來審視中國傳統之所謂「保守」（conservative）思潮。[20]這類研究開啟了民族文化與民族遺產之形成的相關討論，模糊了新文化運動反傳統主義者及其競爭對手「保守派」之間曾昭然若揭的分界線。例如，即便是所謂的保守派知識分子，也不會只將注意力侷限在中國的傳統上。[21]同樣地，珂羅版圖書亦揭示了交織著相互衝突之思想與社會實踐的複雜社會文化背景。這些書籍在展示中國古代珍寶的同時，也將中國傳統置於一個全球連動的新視角上。舉例來說，文化遺產保存的議題當時即在整個近現代世界引發迴響；[22]利用珂羅版印刷等現代發明來實現文化遺產保存亦非二十世紀初中國獨有的現象。珂羅版印刷技術係由國外引進的這一事實，在中國引發了種種涉及過去、現在與未來之間關係的耐人尋味議題。顯然地，在二十世紀初，古物並不僅解決當代文化危機或回溯中國悠久的歷史，更指向中國作為現代國家的未來。

一般來說，這種混融的時態感，是傳統文化遺產保存項目的普遍特徵，但中國的菁英出版商在運用珂羅版印刷進行文化遺產保存方面則有其自身的主觀性。一種更加強烈的、以古物作為關注對象的文化遺產保存意識，在中國是很盛行的，特別是在珂羅版出版物出現的頭幾年。出版商宣稱自己是出於文化危機感而去再現那些因歷史意義或藝術價值而受到他們珍視的物品。他們認為這些物品與中華民族息息相關，是來自歷史的遺產，卻正受到外來帝國主義侵略的威脅。珂羅版圖書既實現了知識分子對文化遺產保存的渴望，也體現了他們的文化危機感。

與此同時，展演文化（exhibition culture）也為藝術品和歷史文物帶來了前所未有的公眾能見度。它們或者出現在如博物館和公園等公共場所的展覽中，或者被複印在如珂羅版圖書之類的出版物裡。這些書籍明顯地展現了收藏家社會地位來源的變化：一個人的文化資本來自於其收藏的公開度，而非來自於其收藏對公

眾之不可企及所產生的光環。這些珂羅版圖書也作為一種新的媒介，讓受教育階層得以接觸古物，從而創造出一個社會空間，讓置身其中的讀者們可以從具體文物（而非文字）的角度獲取古物相關知識並想像中國的過去。

二、技術競爭：二十世紀初珂羅版印刷術及其在上海的應用

1916 年，中華書局作為二十世紀初上海印刷出版業的「鼎立三雄」之一，於慶祝新建大樓落成之際，發表了一份關於其現況和未來發展的報告。[23] 報告中指出，中華書局的未來發展，取決於通過購買先進機器和聘請專業技術人員來引進新的印刷技術。更重要的是，該報告書將印刷的地位提昇到了「文明利器，一國之文化繫焉」的地位，[24] 接著又強調先進的印刷技術不只提高了中華書局的聲譽，更向全世界展示了中國民族文化的進步。

在中國，印刷雖有悠久的歷史，但是將印刷與民族文化或先進文明連繫在一起，仍屬相當新穎的觀念。與此同時，類似的修辭論調也被廣泛應用在與博物館和藝術相關的討論中，顯現出一股對於中國民族文化之形成與中華文明在世上之地位具有高度自覺意識的普遍社會文化趨勢。[25] 在此情況下，印刷承擔起全新的意義 —— 它不再是傳統的、歷史悠久的行業，而是中國在世界文明中所處地位的試金石。

在國際化的脈絡下，中國文化的各個方面都受到了重新的評估，而先進的印刷技術則證明了中國擁有高度的文明和民族文化。因是之故，印刷和出版技術的發展遂成為中國尋求現代化和在文明世界中崇高地位的象徵。這就無怪乎先前所述 1930 年代以來有關近現代中國印刷的諸多撰著，都圍繞著來自國外的各種技術傳播浪潮了。[26] 在這當中，又以 1870 年代在上海投入商業使用的石版印刷技術受到最多關注。[27] 大多數文獻認為石版印刷是中國印刷傳統的轉捩點，而視之為中國現代化的完美象徵。畢竟，石版印刷終結了木刻印刷千年來的統治。

商業利益和中國傳統圖書美學的結合，解釋了石版印刷在 1870 年代至 1905 年期間在上海盛行的原因。石印工作者直接用筆和墨在一塊準備好的石版上作業。這個程序比木刻印刷要快得多，也更簡單，雕刻在此已毫無用武之地。此外，石版印刷的製程還保留了筆觸的痕跡，這是中國文人所看重的一種品質，也是活版印刷無法與之匹敵的優勢。石版印刷被廣泛運用在古籍的複印，主要用於科舉

考試用書、書畫作品，以及新興的畫報雜誌媒體，其中最著名的就是《點石齋畫報》（圖 6.2）。[28]

石版印刷在中國近現代印刷史上占有主導地位，多數論史至多只是順便提到珂羅版印刷，即便其重點在於技術突破。[29] 珂羅版印刷之所以在歷史研究中相對受到忽視，除了因為石版印刷是最早在中國廣泛使用的西方印刷出版技術，有其重要性之外，也可能是由於石版印刷應用廣泛，特別是用於珍本古籍的複印上。

雖說珂羅版印刷的應用範圍有限，但由重要漢學圖書館中大量的珂羅版圖書及其被持續應用在教學和研究領域等方面來看，仍有值得考察的必要。[30] 事實上，自從上海商業出版商於二十世紀初習得這項技術以來，珂羅版就常常被用來印刷圖解藝術和古物的圖冊。包括商務印書館在內的多家出版商，無不競相聘雇日本技術人員或派遣工人去日本接受培訓，藉以掌控這項複製技術。[31] 當時的日本已將珂羅版技術應用在各類印刷項目達二十年之久，如藝術雜誌《國華》自 1889 年創刊以來的每一期都刊登了高品質的日本藝術之複印品，即為明證。[32] 這些黑白圖版證明了珂羅版印刷在複印平面及立體藝術品方面的成效，後者尤其呈現出令人印象深刻的空間感（圖 6.3 即為一例）。[33]

圖 6.2
石印版畫
出自《點石齋畫報・卯集》，頁 28-29

圖 6.3
珂羅版圖像
出自《國華》，創刊號，無頁碼

圖 6.4
日本考古出土文物
石印版畫複製品

*出自鈴木廣之，《好古家た
ちの 19 世紀：幕末明治に
おける《物》のアルケオロ
ジー（シリーズ・近代美術
のゆくえ）》，圖版 30*

但與石版印刷相比，珂羅版技術也有缺點。首先，印版表面所塗布的明膠質地，限制了可以從一個版（主要由玻璃製成）上獲得的印刷數量，這使珂羅版印刷比石版印刷更加昂貴。[34] 其次，石版印刷能夠按比例縮小所複印物件的尺寸，因此可以在一個版上放置多個不同物件以進行比較。相較之下，珂羅版印刷則無法顯示不同物件之間的比例，因為每塊版上都只能容納一個物件，無論其尺寸為何。十九世紀中葉的日本考古學家們即充分利用石版印刷的這項優勢，以並置的石印圖像對一整批藏品或考古出土文物進行比對研究（如**圖 6.4** 所示）。日本此際正是見證考古學和文化遺產保存崛起的時代，就學術研究而言，石版印刷技術的出現可謂恰逢其時。[35]

但儘管有著上述缺點，珂羅版印刷仍大獲成功，一下子就取代了石版印刷。用二十世紀初上海出版界一位資深人士的話來說，珂羅版可以被視為攝像製版技術的先驅，其在中國之運用實為印刷技術和藝術出版的重要突破。[36] 它那忠實複印圖像的能力，正是文化遺產保存和展演文化的首要目標，遂使其具有無可取代性。此外，上海商業出版社之間的技術競爭，亦被證明是珂羅版印刷熱潮的重要因素之一。

在上海，印刷技術的進步不僅帶來商業上實際的收益，也突顯了出版商努力的成果。從他們刊登在報紙和自家出版物的廣告中，我們可以看到出版社之間的技術競爭。這些廣告展示了出版商最新的印刷技術，尤其著重在這些技術的威力

以及其乃是由技術先進國家所傳入的。在某些情況下，他們甚至描述了印刷過程的細節。此舉既表明了印刷技術對於圖書營銷的重要性，也有助於使這些技術成為受教育菁英之間的常識。以《神州國光集》的廣告為例，在某一期的一則廣告中，就列出了印刷期刊所涉及的關鍵技術細節，包括油墨、印版、攝影器材和印刷機等，以強調書中圖片擁有無比精緻、真實和經久不衰的品質。該廣告還宣稱這些效果並非一蹴可幾，而是通過持續的研究才得以實現。[37]

在早期的珂羅版圖書出版商中，有正書局和神州國光社特別值得關注，因為他們不僅致力於複印古物，還從 1908 年起定期出版一系列珂羅版圖書。前者隸屬於身兼《中國名畫集》編輯的狄葆賢（1873-1941），[38] 而鄧實（1877-1951）則是與神州國光社同名之官方刊物《神州國光集》的編輯和出版者。除了這兩家出版社之外，商務印書館和文明書局也以出版珂羅版圖書著稱。但商務印書館很快就跨足全方位的出版業務，並未特別專注於圖本。而文明書局雖然有可能是中國最早推出珂羅版圖書的商業出版社，但遺憾的是，它所出版的個別卷冊目前散布在不同的圖書館中，難以匯集起來進行學術討論。再加上文明書局於 1915 年被併入中華書局，遂使其對珂羅版出版史的獨立貢獻相對有限。[39]

三、打造古物的公共空間

狄葆賢和鄧實皆以文化遺產保存為號召，在藝術收藏家之間形成一股新的凝聚力。在他們的編輯聲明中，都著眼於因古物遭毀或遺失所引發的文化危機感，強調為了文化保存和公共教育而展示它們的必要性。其策略首先是出版自身之收藏及其社交圈成員的收藏，同時鼓勵匿名收藏家將收藏或藏品照片寄給他們進行出版。儘管他們挪用傳統藝術品味並主張真實性的聲明，吸引了身為潛在買家的藝術鑑賞家，但此番號召的主要動機，仍在於中國及其文化遺產所面臨的新情況。[40] 這些情況主要起因於中國文物在清末戰亂時大量地流散，以及國際上文化遺產保存思潮的影響。各個國家的文化遺產保存項目，不管是由國家還是菁英所主導，都為過往的物品賦予了新的定義。當 1908 年狄葆賢和鄧實各自推出其珂羅版期刊時，古物顯然已成為文化遺產保存的重要焦點，而通過出版物來展示這些古物，則被認為是提高公眾心生對古物在國族文化中不可替代地位之意識的最重要步驟之一。

藝術收藏家之間的團結凝聚力，便蘊生自這兩部珂羅版期刊所創造出的空間

中，跨越了政治、家庭背景和地理位置。這股凝聚力之所以能將藝術收藏家連結在一起，不僅是因為友誼、家世、政治聯盟這三個最常見的在傳統中國形成特殊收藏群體的橫向因素，也是源於一股將自身收藏普及給一般大眾讀者的志願精神。通過以出版物作為媒介，這種凝聚力打造了一個公共空間，在其中，古物成為受教育階層的共同興趣，有關中國民族文化遺產的理念亦得以推廣、傳播。包括出版商、為出版而提供自身收藏的藝術收藏家、以及那些可以接觸到這兩種刊物的人們，都參與了這些讓古物成為反思和討論話題的集體努力。

身為有正書局（創立於1904年）的負責人，狄葆賢在藝術和攝影方面的興趣，肯定是該書局擅於攝像製版加工的原因。有正書局的珂羅版藝術刊物包括圖冊和中國書畫的單幀複印圖片，後者為那些買不起原件的人提供了欣賞藝術的機會。[41] 及至1930年代中葉，有正書局已出版了千餘本書畫圖冊，這是其他出版商所難以企及的記錄。[42] 除了藝術複印外，有正書局還出版了一些印有慈禧太后（1835-1908）、梁啟超（1873-1929）、1900年義和團拳亂及上海名妓等當代名人照片的相冊。[43] 雖說近現代中國的商業攝影並非本文關注的課題，但狄葆賢的出版事業顯然涵蓋了各式採用先進珂羅版印刷技術的產品，就此意義而言，他在中國近現代史上的意義，遠遠高出他作為具影響力的上海《時報》出版者之重要性。[44]

出身江蘇文官家庭的狄葆賢，以舉人之銜通過科舉考試，進入晚清菁英圈。這位活躍的改革者與革命家曾兩度流亡日本，並與康有為（1858-1927）、梁啟超等著名的歷史人物相熟。[45] 日後事實證明，狄葆賢在日本的經歷以及他與菁英階層的社交關係，對他在珂羅版出版的熱忱和成功有著很大的助益。

在二十世紀初的中國，專門從事珂羅版藝術複印的出版商，其本身也往往是藝術收藏家，狄葆賢和鄧實皆是如此。[46] 狄氏對藝術的熱愛，使得他在陪同日本友人參觀義和團拳亂後遭到外國軍隊破壞的清朝宮殿和皇室花園時，格外有著傷感之情。宮中所藏藝術品遭到損毀或搶劫並落入外國手中的這一悲慘事實，是他回憶起此創傷事件時反覆出現的主題。用狄葆賢的話來說，這些藝術品是「全國之精髓」，它們無可挽回的命運甚至比人命的喪失更加慘烈。[47]

此般親歷帝國主義掠奪的經歷，很可能影響了狄葆賢對藝術的理解以及對文化遺產保存工作的投入。此外，日本提倡保存「國粹」（national essence）的文化思潮，也更加強化了他對中國文化遺產保存的意識。[48] 他在1910年聲稱，藝術

與文學共同構成了中國作為一個民族的本質：一個不欣賞中國過往藝術的人是不會有國族認同感的。就此意義而言，藝術不僅僅是為了鑑賞，也跟文學一樣，是讓中華民族經過適當教育後藉以認同自己的民族文化支柱。[49]

《中國名畫集》雙月刊的出版，至少是以印刷的形式保存了中華民族的藝術，從而形塑了狄葆賢的文化遺產保存意識。這些書冊的形制特徵，例如它們的開本尺寸或是用一張透明紙來保護每個版面的做法，都讓人想起了《國華》。狄氏對日本文化保存的熟悉，似乎促成了他借鏡日本使用攝影術來保存民族藝術的舉措。早從 1870 年代起，日本政府便開始運用攝影術來點查各類藝術品，以此作為文化遺產保存的重要步驟。而負責此項工作的攝影師小川一真（1860-1929），也正是《國華》這部知名藝術雜誌中高品質珂羅版照片的幕後推手。[50] 事實上，《國華》雖然享有盛名，卻不過是日本世紀之交時展現珂羅版印刷作為文化遺產保存工具之重要性的諸多藝術雜誌之一。[51] 在《國華》的出版聲明中，可以清楚地看出其意欲成為珂羅版複印之代表的這一使命感，而其整體的修辭語境和特定短語，則讓我們想起了狄氏自身關於藝術、民族文化和國民教育的撰著。

在《中國名畫集》前十期的封面上，可以見到張謇（1853-1926）所書寫的題簽；他也和狄葆賢、羅振玉（1866-1940）一樣，為創刊號撰寫了一篇序言。[52] 由集刊中所提到的諸多名字可以看出，狄氏的社交圈似乎包括許多晚清著名的官員和收藏家。諸如盛宣懷（1844-1916）、鄭孝胥（1860-1938）、端方（1861-1911）、羅振玉等熟悉名字的出現，讓人不禁對晚清革命家與官員之間的傳統分野產生了疑問。

更有趣的是，由《中國名畫集》出版背後的社交網絡，我們一方面可以觀察到藝術與金石收藏家之間由來已久的凝聚力，亦即他們偶爾會交換藏品或一起觀賞珍貴的文物；[53] 另一方面，則能看到狄葆賢、張謇和羅振玉的名字經由一個非傳統的社會文化渠道被聯繫在一起，而其中參與度較高的則是一般大眾。雖說毫無疑問地，狄葆賢與某些收藏家是朋友，但誠如前述，《中國名畫集》更像是一個打著文化遺產保存名義的公共論壇，既鞏固了收藏家之間一種新的夥伴意識，也讓期刊的讀者群參與進來。

與此同時，上海的藝術協會也開始在公園等公共場所舉辦展覽。[54]《中國名畫集》第五期中，就輯錄了辦在豫園的一場展覽中所展出的一些畫作。[55] 這麼一來，公共空間的展覽和印刷形式的展示，便成為一體之兩面，藝術收藏家們通過

這些方式為他們的凝聚力發展出新的表達方式。

張謇本人即是公開展覽的有力倡導者之一，1905 年他在家鄉南通創立的一座博物館便實現了其部分之願景。[56] 他為《中國名畫集》所寫的序言則反映出與狄葆賢一致的信念，即認為保存中華民族藝術有兩大途徑 —— 建立博物館和出版書籍。這兩種方法都有助於教育中國人民欣賞自己的傳統。

雖說在藝術的領域裡，鑑賞的修辭語境仍保有其重要性，但藝術收藏家的社會地位似乎正在發生轉變。對於公開展示自身收藏的收藏家來說，參與一場「大眾」的公開展示似乎可以提高其社會地位。如端方這位曾登列於集刊上的收藏家一員，甚至還在 1904 年美國聖路易萬國博覽會（St. Louis World's Fair）這一對中國觀展經驗而言全然陌生的國際公共空間中，展出其青銅和陶瓷收藏。[57] 端方之所以成為一名藝術和金石收藏家，是因為收藏本身即是文化權威和政治同盟的一大源泉，[58] 這一現象在中國收藏史上並不罕見。然而，由於近當代受教育的菁英階層已普遍認知到大眾教育與文化遺產保存之間的連結，因此其獲取收藏的文化資本乃是發生在藝術展覽和出版物的公共論壇上，這點則使端方（及其眾多收藏家同行）與前人有別。

儘管沒有直接交往的記錄，[59] 狄葆賢和鄧實對於晚清的政治和社會活動顯然有著共同的熱情。誠如前述，他們的珂羅版集刊採用了相同的出版和發行機制，偶爾也依賴於同一組收藏家，如羅振玉和端方。與狄葆賢相比，鄧實作為《國粹學報》等重要出版物的編輯和作者之一，推動中國受教育大眾進行智識改革，其影響力不僅展現在政治層面，亦及於智識領域。雖說有關鄧實早年生活的資訊很少，但他對古物和藝術的投入可謂其畢生心血之一。其中一個例子就是他與著名畫家暨藝術評論家黃賓虹（1865-1955）在 1911 年合作出版的歷史藝術文獻彙編。[60]

與《神州國光集》相關的收藏家，包括已故的金石收藏大家，如陳介祺（1813-1884）、潘祖蔭（1830-1890）、吳大澂（1835-1902）等，以及一些更關注繪畫的當代收藏家，如龐元濟（龐萊臣，1864-1949）與黃賓虹。一些對《神州國光集》有貢獻的收藏家似乎未享有國家級聲望，但在省級間應該是較為知名的人物。[61] 雖說鄧實和列名其珂羅版集刊的多數藏家可能並無私交，但他極為重視在《神州國光集》上列出收藏家的名字，在每件文物的圖片下方都保留了一個空間以列出他們的名字；這種做法也出現在《中國名畫集》中。此一現象進一步證明了公開展示自身收藏的重要性，以及將某人的名字標記為藝術收藏家的成果，還

有以出版物為媒介而形成的藝術收藏家之間的凝聚感。在公共展示空間中將物品與其所有者聯繫起來的現代做法，不僅反映了藝術收藏作為財產的觀念，也揭示出一個收藏家網絡的公開性如何以高尚的事業來鞏固其集體意識。這個網絡也是開放式的，因為其連繫因素不盡然是個人性的，且其連結的範圍亦不若傳統收藏家群體那般嚴格，而更具流動性。

在《神州國光集》裡，鄧實收集了大量的古文物，包括繪畫、金石、青銅器和碑刻等，而且，他不僅將這些歷史文物並列展示，還透過標出收藏家大名確認其所有者，以表彰那些對於中華民族之文化保存有所貢獻的人們。而《中國名畫集》雖然只侷限於繪畫的範疇，卻也達成了類似的目標。至於在讀者群方面，這兩本期刊也指向了同一方向。雖說它們的發行量可能難以估算，但仍有很多跡象供我們推測其受歡迎的程度及可能的讀者群。

首先，《中國名畫集》多次再版的事實，表明了其乃是一份成功的出版物。此外，誠如著名記者包天笑（1876-1973）所提到的，由於有正書局在珂羅版文物複製的獲利彌補了《時報》的虧損，才讓狄葆賢得以維持其報刊之發行。[62] 其次，當約翰·杜威（John Dewey, 1859-1952）這位在受教育華人間廣為知名的美國哲學家於 1919 年訪問中國時，曾到有正書局購買古物複印品作為紀念品。這段有趣的插曲表明了有正書局的古物出版品已成為中國文化的具體體現，對於杜威這類博學者來說是恰如其分的紀念品。[63] 第三，在魯迅（1881-1936）、沈尹默（1883-1971）、傅斯年（1896-1950）、鄭振鐸（1898-1958）等歷史名人的藏書中，顯然都有珂羅版書籍。[64] 儘管沒有任何跡象表明他們的珂羅版藏書包含了此處所討論的兩種期刊，但珂羅版圖書成為許多菁英知識分子的收藏品類之一，誠為確有其事。

關於珂羅版圖書讀者的第二和第三條線索，儘管所涉及的都是菁英知識分子，而非幾乎未留名青史的一般閱讀公眾，然而誠如定期重印所證明的，珂羅版圖書在近現代中國圖書市場上的持續性和蓬勃發展，不可能僅賴中國文化人口頂端階層的支持。由於賞鑑藝術品和古物向來是中國傳統文化教育的必然結果，肯定有大量受教育者會珍惜見到忠實複印之古代珍品的機會。即便是在 1905 年廢除科舉考試之後，傳統教育體系的社會文化影響，例如受教育階層熟悉藝術的能力等，遠未成為逝去的歷史。

此外，考量到 1908 年左右《中國名畫集》和《神州國光集》各期價格為一

點五鷹洋（Mexican dollars，墨西哥所鑄銀幣），這兩部珂羅版期刊對有能力購買文化產品的人來說並不算奢侈品。例如，1912年左右，身為中階公務員的魯迅其月薪為二百五十鷹洋，而一名手工業工人每月最多僅能掙得七鷹洋。[65] 因此，購買一本一點五鷹洋的珂羅版圖書儘管對下層人民來說屬於天方夜譚，但上層或中產階級卻是負擔得起的。再看看1916年左右參觀紫禁城內新成立之美術館的費用為二點三鷹洋，這意味著珂羅版期刊的價格並不高於文化商品的平均價格。[66]

《中國名畫集》和《神州國光集》儘管欠缺長篇學術論文，卻在視覺上為古物開闢出一個公共空間。在這個空間裡，所有受教育者都是潛在的參與者，有助於形成圍繞著古物的論述實踐。換言之，古物構成了一種受教育者可以評論並喚起他們政治和社會文化責任感的類別。《中國名畫集》和《神州國光集》中的珂羅版圖像開啟了古物的新時代，一個將其從個人收藏轉化為中國國家遺產和文化的時代。

同樣地，主要聚焦鑑賞的傳統藝術論述，在潛在買家間仍具影響力。而且，事後看來，《中國名畫集》其實收錄了許多贗品，這事實上削弱了其所聲稱的真實性。更有趣的是，這些古物在其首度成為國家遺產的時代裡，扮演著多種角色並產生出多種論述。當1908年左右狄葆賢和鄧實發表他們發行珂羅版出版物的意圖時，將古物等同於文化遺產保存的新論述似乎並未與傳統的鑑賞論述相衝突，而僅僅是在晚清珂羅版期刊所創造的公共空間中毫無對話地共存。但即便在這個文化遺產保存的初期階段，這股新潮流仍挾帶著極大的力量湧入古物的公共空間，特別是在重新界定和重新調整不同古物和藝術品的類別方面。

四、藝術和古物的概念與分類

自1905年創刊以來，作為《神州國光集》姊妹刊的《國粹學報》就大量刊登了被視為國粹與文化核心的歷史人物和文物之插圖。[67] 值得注意的是，這本雜誌雖然不見得使用珂羅版印刷，卻是古物複印的先驅。作為清末「國學保存會」的官方刊物，該刊推動形成一種反滿清、反帝國的中華民族文化。除了宣揚其政治立場的圖像，例如所謂的漢族先祖名人肖像外，該刊還收錄了一些可供理解晚清中國藝術和古物觀念的歷史文物。

當這些歷史文物首次出現在1907年的《國粹學報》時，被統稱為「中國美

術品」，而並未區分其來源、類型或品質。由於每頁都只有一到兩個圖像，而無明確的編輯意圖或等級排序，因此，不論其是銅鏡、文人畫或古印，每件插圖化的歷史文物都被賦予同等的地位。[68] 其中，一座象牙微雕建築、兩幅刺繡畫和一件青花瓷盤（圖 6.5a、b）即是可供進一步探索的例子。

　　主要建立於南宋與明代的中國傳統鑑賞典範，雖然對青銅器、陶瓷、書法與繪畫有著複雜的審美論述，[69] 卻幾乎未提出任何準則以供欣賞象牙雕刻或刺繡作品。它們當然是文人 —— 即受過傳統教育、留下大量鑑賞相關著作之階層 —— 的收藏品，卻不屬於那些被視為值得載入文人品味史和鑑別體系的著名藝術品類。更何況鑑賞文獻中所提到的象牙，多半是印章或文房雜項，而非意在展現出色工藝技巧的物品，如《國粹學報》所刊登的象牙建築一樣。顯然地，這是為了出口而不是供中國文人收藏家欣賞所設計的。[70] 另一件或為晚清外銷品的瓷盤，則進一步點明了民間物品被納入「中國美術品」類別的做法；[71] 該一類別涵蓋了許多種類的歷史文物，而無高級或民間藝術之區分。

　　若我們從鑑賞學轉向傳統的古物研究，眼前便會浮現出更耐人尋味的景況。亦即高品質的陶瓷雖然從北宋時期便開始進入文人鑑賞的視野，[72] 但陶瓷器卻未

圖 6.5a
象牙雕刻圖像
出自《國粹學報》，第 38 號，頁 70

圖 6.5b
瓷盤圖像
出自《國粹學報》，第 38 號，頁 64

被納入傳統的歷史古物研究，即所謂的「金石學」。這一學術傳統主要關注的，是通過對於刻有銘文的青銅器、玉石、石頭等進行古文字學分析來研究中國古代史，唯作為實用器物的陶瓷器大多缺乏銘文，因此不在其考慮範圍內。然則《國粹學報》卻將象牙、陶瓷等文物與流傳有緒的青銅器、書法、繪畫等文物無差別地並列收錄，表明出一套有別於傳統鑑賞學和金石學的文物史料新準則。此外，由於「〔純〕美術」（fine arts）一詞是1900年前後才從日本引入的新詞，[73]因此，「中國美術品」這一標籤也展示了一個能夠全面性概括歷史文物的新認識論基礎；也就是將「美術」這一包括各種古物、將其視為同等重要的類別，放在「中國」的民族主義框架下進行修改。

當晚清眾多新詞與外國思潮湧入中國之際，1908年由鄧實所創辦之意在比《國粹學報》更強烈展現文化保存意識的《神州國光集》，則進一步闡明了當時對於美術和古物的概念。例如，該刊之編輯聲明中，便將「美術」這一全面包羅各種與中國民族緊密相關之歷史文物的範疇，與「古物」（antiquities）和「文物」（cultural relics）這兩個詞語交替使用。在清末民初過渡時期，諸如「美術」、「文物」、「古物」、「國寶」（national treasures）等詞語經常被互換使用，此可能是由於「美術」這個新詞尚未普遍地明確對應到西洋「美術」的領域，即繪畫、雕刻和建築。[74]例如，鄧實在《神州國光集》的編者敘中，即未清晰地區分被視為「美術」的物品在審美價值和歷史價值上的差異。「美術」一詞的日本對應詞「びじゅつ（*bijutsu*）」，乃1872年日本參加在維也納舉辦的萬國博覽會時，從德語「*Kunst*」借用而來，日後逐漸被規範為將日本與西方傳統之審美文物和歷史文物予以分類的有機結合。與此同時，與「びじゅつ」相關的概念，也在日本推動文化保存和藝術展覽的社會政治趨勢中扮演關鍵的角色。[75]和「びじゅつ」一樣，「美術」一詞在二十世紀初的中國也經歷了一系列轉化，才發展出眾所公認對應於西方「美術」的意義。在其傳入中國的最初十年，「美術」一詞在報刊雜誌、學術論著，以及藝術展覽與藝術團體的名稱中頻頻出現，成為一個象徵新的藝術、文化遺產保存和展演文化等論述崛起的時髦新詞。

然而，這個詞語的廣泛流傳，卻未引起太多關於其之能指（signifier）的討論，充其量只是一個多義詞（polysemous），偶爾存在著歧義和矛盾。一般來說，在1900年代初的這個時間段，「美術」一詞對於那些感興趣於德國哲學——如康德（Immanuel Kant, 1724-1804）和叔本華（Arthur Schopenhauer, 1788-1860）思想——的中國知識分子而言，乃包括了繪畫、雕刻、建築、音樂和詩歌，而

且與強調藝術在生活中具有不可或缺性的美學密切相關。此番理解，與「美術」的另兩個重要定義並存；一是西方的「美術」概念 —— 繪畫、雕刻和建築，二是傳統上被稱為「古物」的更廣泛歷史文物範疇（如鄧實序中所指）。[76]

鄧實和狄葆賢都以「美術」作為一個新詞，形成了民族主義框架內文化遺產保存和展演文化概念的核心。「美術」可以輕易地被轉換為「古物」和「文物」等歷史悠久的漢語詞彙，而毋需進一步的解釋或學術討論。它可以包羅任何被認為具重要保存價值的歷史物品。其中，「文物」一詞雖然有著超乎傳統「古物」（antiquities）框架的多重含義，但在民初 1914 年左右，「古物」一詞作為一個沿用千年或更久年歲、傳統上泛指禮器、出土文物、度量衡等各類歷史物品的詞彙，[77] 似乎已成為文化遺產保存論述的關鍵詞。在商業出版物、政府文件和公共機構的名稱中，「古物」這一標準化的詞語傳達了文化遺產保存和公共展覽的社會政治理念，亦即洽當對待中國歷史長河中所有製品的方式。[78] 與此同時，「美術」則逐漸以視覺藝術作為其基本含義，或作「美術」，或作「藝術」（art）；該一術語最初涵蓋古典漢語中所有的手工技能，但在二十世紀初從日語借用而來後，則用於表示包括裝飾藝術在內的各類藝術品。[79]

上述的討論表明了用於藝術和古物的詞彙，在調解中國、日本及西方觀念的過程中，經歷了一段交涉協調的過程，而《神州國光集》則進一步揭示了清末年間對於歷史物品類別的細部調整。和《國粹學報》一樣，《神州國光集》也收錄了超出傳統上可堪收藏和可資研究範圍的物品。總的來說，這本雙月刊將文物插圖分為兩大類：「金石」（金屬或石製的古物）與「書畫」（書法和繪畫）。書畫一類，自六朝以來一直是固定不變的類別，以毛筆為共用工具，以卷軸為常見形制。[80] 至於金石，則在宋代成為一項受人尊敬的研究類別，然而該類別所包含的物品並不固定。在宋代，這一類別乃由青銅器、玉器和碑刻組成；到了清代中葉，由於金石研究的復興和盛行，這一類別才擴大到涵蓋磚、瓦等在內；及至二十世紀初，隨著考古出土文物的大量出現，金石的範疇又進一步擴大，含括甲骨文、古陶瓷、隨葬品等新發現文物。[81]

《神州國光集》中的珂羅版圖像，大抵證實了金石與古物的範疇在文化遺產保存的論述中有不斷擴大的趨勢。起初，該雙月刊中刊登了許多青銅器和碑版拓片，這些都是在青銅器原件不易取得的情況下，金石學所習見的關注對象。然而，青銅器和碑刻實物的出現，表明了這一傳統正歷經著從注重古文字學，

再到強調整體實物之三維物質性的轉變。[82] 此外，探究新發現的物品如何被歸類到一個主要由金石和書畫所組成的系統中，也很重要。其中一些物品，例如帶有佛教圖像的石碑，被歸為「金石」一類。這般歸類並非毫無根據，畢竟傳統碑刻拓片即包含佛教浮雕，即便石碑原件的收藏率遠低於拓片。[83] 但另一方面，一些類似的石碑和青銅佛像，卻被歸類為「造像」這一適用於各種立體宗教圖像的傳統術語。至於其他以隨葬造像為主的新出土立體物品，則被歸類在「泥」這一基於其所用材料而新發明的類別裡。[84]

此一關乎新發現文物之分類的複雜性，表明了它們已超出中國傳統中可堪收藏與可資研究的範疇。這也意味著在中國傳統的歷史文物分類中，並沒有等同於西方術語「雕刻」（sculpture）此一能輕易涵蓋這所有文物的概念。這讓我們得以進一步印證，在「美術」一詞被引入中國的最初十年，西方的「美術」概念並未在中國紮根。

以上提到共計五件的隨葬雕像，傳統上被稱為「俑」，屬於為了陪葬而特意製作的「明器」之一種（圖6.6）。這些禁忌之物由於被視為不祥的、不可欣賞的，亦與治國之道無關，因此很少出現在文人著作中，更遑論收藏了。[85] 然而，《神州國光集》中所闡述的近現代文化遺產保存概念，卻改變了對於隨葬品的傳統看法。它為所有歷史文物賦予新的意義，正如《中國名畫集》雖只側重某一類藝術品，卻將中國繪畫從僅供個人欣賞的審美物品轉化為國家文化遺產一樣。而一旦隨葬品這種中國古物被賦

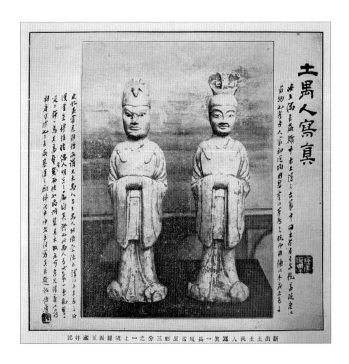

圖 6.6
土偶人寫真，珂羅版圖像
出自《神州國光集》，第 5 集，頁 14

予現代轉化的最極端例子擺脫了其喪葬意涵，重新被歸入「美術」或「古物」的大類時，中國過往的所有文物就變得可公平競爭，其之存在亦被賦予了新的認知基礎。

新興的民族主義框架，為古物的現代轉型提供了基礎。「國家」既是文化遺產保存項目之論述用以決定其邊界和結構的概念參數，同時也作為擁有政治權力和行政管轄權的權威機構，透過實施和執行相關政策來塑造該一項目。與運用圖片為古物打造公共空間的珂羅版期刊相比，運用調查和其他現代治理技術的國家機構在文化遺產保存項目中同樣扮演了重要的角色。

如上所述，珂羅版古物複印係以高級官員及其友人、或為高級官員工作的人們為主要參與者。[86] 他們為古物所打造的該一公共空間，並無意於挑戰國家的意識形態或政策，而是將古物融入「國家」的概念參數中，並致力於推動國家和私人博物館的建立。[87] 儘管清朝和民國政權有著截然不同的政治體制，但在文化遺產保存政策方面卻表現出延續性。1911 年革命所帶來的政治決裂，看似並未對許多受教育者所關心的文化政策產生戲劇性影響。

1916 年進行的全國古物普查，接續完成了始於清末的一項未竟計畫，至少是在北洋政府有效控制的省分範圍內。[88] 這項普查代表著晚清文化遺產保存項目的實現，而其概念綱要最早即是由《中國名畫集》和《神州國光集》所提出的。例如，1916 年內務部發布全國調查諮文所使用的論調，便傳達出與狄葆賢和鄧實相似的文化遺產保存態度。再

圖 6.7
王蒙，《青卞隱居圖》，珂羅版圖像
出自《中國名畫集》，創刊號，無頁碼

者，該項普查以省為主要劃分單位，採用標準化表格列出古物的名稱、日期、地點、以及負責特定古物的人員或機構。根據該款表格，每件文物都被賦予了無關其審美品質或歷史淵源的同等價值。這種平等主義業已存在於前面提到的珂羅版期刊中。例如，在《中國名畫集》創刊號（1908）中，佚名畫家的一幅畫作便與狄葆賢收藏中最重要的畫作、同時也是中國文人畫的偉大傑作之一 —— 王蒙（1308-1385）《青卞隱居圖》（圖 6.7）—— 並列展示。[89] 這種不帶歧視的態度正反映了民族主義的基本前提：保存原則一體適用於被認定是國家遺產一部分的所有古物。此外，該項普查還將私人收藏納入國家遺產的範圍內，這種對個人收藏的重新界定，也貫串於《中國名畫集》與《神州國光集》的編輯方針裡。

儘管有所不足，《神州國光集》所採用的分類方式，仍代表一種將各式古物納入一致且易於管理之分類體系的初步嘗試。此外，憑藉著其編輯理念、原則和方針，《中國名畫集》和《神州國光集》亦為文化遺產保存項目提供了一個概念框架。很顯然地，它們為二十世紀初中國古物概念和分類的規範化鋪平了道路。

五、視覺性（Visuality）和物質性（Materiality）

近現代中國在古物方面的最大轉變，是發展出一種將中國過往物品轉為國家遺產的民族主義；這個過程同時涉及公共和私人持有的古物。在文化遺產保存項目中，特別是在其初期階段，珂羅版技術為古物之展示創造出一個社會空間，這在當時被視為文化遺產保存的第一步，也是最重要的一步。更重要的是，珂羅版技術通過向公眾展示值得保存的物品，助使文化遺產保存的觀念更為活絡。

由於文化遺產保存的核心思想在於保存古物本身，所以有關真實性的課題長期以來一直是近現代國家遺產保存項目之重點。誠如大衛・勞文塔爾（David Lowenthal）和藍道夫・史坦（Randolph Starn）所剴切指出的，真實性在文化遺產保存中的主導地位建構了一則現代神話，而該一神話的前提，便是基於價值判斷賦予「忠實於物品本身」（true to the object itself）的概念權力。[90] 就某種意義而言，這種「真實」（authentic）的價值，取決於被保存物品那不可化約的獨一無二存在，且最重要的是透過其視覺性品質和物質性品質來加以理解。以一件拓片為例，儘管它忠實於時間的痕跡，能傳達出歷史更迭所造就的美感，[91] 卻無法如肉眼所見般地呈現該物品的具體形狀和物質性。畢竟其所獲致的物質性，乃是通過擦拓的行為將銘刻文字移轉到片紙上，比起視覺性毋寧更具有觸覺性。相反地，近現代

文化遺產保存項目的推動者，如狄葆賢、鄧實與其他珂羅版愛好者們，則是就擺放在他們面前的物品進行整體的評估。

視覺性與物質性的結合，體現了傳統古物概念與現代古物概念之間的巨大鴻溝。作為國家遺產，古物成為近現代時期歷史延續性的能動者，使國家的歷史從久遠以前到新近時期都保持無縫銜接，無休無止。一般來說，除卻晚明等中國歷史上的某些特殊時期，文本在歷史傳承的過程中扮演著更為顯著的角色。[92] 唯有文本才能將斷裂和混亂的時間感組織並整合成一種連貫的歷史意識。就廣義而言，存在於三維物質性中的古物及其出現在繪畫和木刻版畫中的圖像，都不如文本來得有歷史能動性，更不用說那些由近現代文化遺產保存的角度來看擁有獨一無二和不可替代性存在的任何特定古物了。即使宋代文人所持有的某些青銅器不可否認地承載了古代儀式的意義，從中可以窺見中國黃金時代治國之道的精髓，[93] 然而，這些特定的青銅器並未被重新定位和重新分類到一個民族國家的框架中，也沒有被視為其綿延不斷歷史的具體體現。

再者，眾所周知，使赤壁、黃鶴樓等歷史遺跡成為歷史意識的載體，並非透過保存遺跡本身這一行動所獲致的真實性。更確切來說，將中國歷史遺跡呈顯且重現為歷史記憶一部分的能動者，其實是那些以詩詞散文形式評論這些遺跡之種種的著名詞句。即便是對於一個虛構的遺跡，歷史記憶仍然可以通過文字本身傳遞下去，而物質符號的真實性則沒有為該遺跡及其相關記憶帶來神話般的光環。[94] 顯然地，近現代文化遺產保存項目的運作，乃是基於與上述以文本為導向之中國歷史意識態度相抵觸的視覺性和物質性。[95]

但是，珂羅版印刷究竟如何向肉眼傳達一種三維物質感？這種感覺又如何催生出足為文化遺產保存項目之表徵的古物新觀點？在《中國名畫集》中，圖版的視覺效果雖遠不如《國華》，卻為觀眾提供了一種猶如親眼目睹的體驗。而且，該刊的其他特點，例如列出每幅畫的精確尺寸，亦有助於創造出一種畫作乃是實際存在的真實物品之感。這是中國畫史上第一次成功地讓複製品在視覺上保留原作效果而無任何改變，僅除了尺寸縮小之外。舉例來說，晚明插圖書《顧氏畫譜》雖號稱以歷代大師畫作為原型，卻仍不得不調整、甚或經常扭曲每幅畫的尺寸以符合書籍開本，並且將手繪的筆觸轉換為雕刻線條。[96] 如此一來，縱使畫冊中仍保留了某些大師的原創風格，原畫作的視覺性和物質性肯定也會在從卷軸轉換為版畫的過程中有所喪失。以傳王時敏（1592-1680）《小中現大》冊為例，就

算是針對歷代大師山水畫進行細緻的臨摹，仍無法再現原作的構圖和筆觸。[97]

　　透過諸如描摹等各種複製過程來再現一幅繪畫或書法作品的做法，可謂中國藝術創作和藝術傳統傳承的核心課題。有關複製之複雜和多層次的概念化，需要一整本書的篇幅才能夠闡明。然而，無論複製的過程有著怎樣的細節差異，在近現代之前，中國書畫的複製品都無法完整地保留原作的所有視覺特徵。只有在珂羅版技術引進之後，才有可能實現真正忠實的繪畫再現。

　　一般來說，中國書畫史上的複製品，可作為藝術創作的範本、藝術欣賞的替代品、獲取藝術知識和鑑賞能力的入門指南，以及用來保存原作的實體副本。其中，傳統複製品的最後一項功能，使得皇室收藏的優質藝術品得以存有多個版本。畫作的珂羅版複印品雖然也意在保存原作，卻是涵蓋在文化遺產保存和展覽的框架下，而其之廣泛傳播也促進了大眾教育之所需。然而，數量並非唯一的參考點，諸如目擊效果和高逼真度等珂羅版複印畫作的品質，也突顯了物質性和視覺性在近現代文化遺產保存和展覽論述中的重要性。

　　《神州國光集》不僅收錄了繪畫和拓片，還包括青銅器和佛像的圖像，它們正展示了珂羅版如何複印多樣古物的方式。該刊中的佛教石碑和造像都以正面全貌來呈現，並無空間深度之暗示。相較之下，《國華》則採四分之三側面視角來展示一尊佛像，並以對角線透視賦予物體及其周圍環境之空間深度感（見圖6.3）。這意味著在《神州國光集》中，投射於佛像上的光影確實為其塑造出立體感。此外，正面全貌視角則為觀者提供了最全面的物品視角，亦即一個引導觀者直接反應並進行仔細審視的角度（圖6.8）。[98] 又，刊中收

精極劇鏤　許尺二高　像造石土出新
袁豹岑君影審

圖6.8
新出土石造像，珂羅版圖像
出自《神州國光集》，第20集，頁8

（左）圖 6.9
青銅爵
珂羅版圖像
出自《神州國光集》，第 21 集，頁 5

（下左）圖 6.10
青銅敦，木刻版畫
出自（宋）呂大臨，《考古圖》，《景印文淵閣四庫全書》，第 840 冊，頁 133

（下右）圖 6.11
青銅爵，木刻版畫
出自（宋）呂大臨，《考古圖》，《景印文淵閣四庫全書》，第 840 冊，頁 192

錄的一件青銅「爵」，同樣也使用了一種呈現其外形、裝飾和質地的全面性視角。由於 1911 年前後金石學的研究仍方興未艾，爵內所刻古代文字也以拓片形式出現在整個爵的圖像旁（圖 6.9）。

　　將銘文與整件青銅器的圖像並列，是習見於北宋以來青銅器圖譜的一種古老做法（圖 6.10）。新式珂羅版圖像與傳統青銅器展示的結合，表明了儘管有新技術之引進，某些歷史悠久的做法仍具有強大影響力。然而一旦有了珂羅版技術，便絕無可能漏失青銅器的立體物質性與真實性，尤其可以關注其握把頂部所顯現的反光。若是拿珂羅版圖像與宋代圖譜中類似的青銅「爵」圖像兩相比較，可以

更清楚地看出珂羅版圖像如親眼所見般的目擊效果。[99] 宋代的圖像雖也試圖展現該物品的全貌，唯其係以扭轉視角的方式來呈現器皿內部和器身中央部位的主要裝飾紋路，這些都是由正面視角或水平視角絕無可能見到的部位（**圖 6.11**）。

關於珂羅版所帶來的視覺性和物質性居於中國文化遺產保存先端的程度，還可以由「全形拓」（composite rubbings）進一步看出。這項出現在清末的複合式傳拓技術，可以很理想地把一件立體的青銅器轉拓到一張紙上，包含其整體造型、銘文以及歲月痕跡。儘管這是一項新的技術，但大多數的全形拓仍遵循傳統的圖繪慣例來展示青銅器，也就是說，其經常展現出比極目所見更多的器物內部部分。例如，一些全形拓便揭示出器物的內部，使銘刻其內的文字完整可見且位於拓片的中心（**圖 6.12**）。這種對於器物古文字學價值的重視，表明了即便有了全形拓這項發明，仍無法改變或撼動金石學在晚清所占的主導地位。

此外，全形拓被視為一種自帶欣賞和收藏潛質的藝術形式，其審美價值使之得以獨立於所拓形狀及紋理來源的原始文物。[100] 相較之下，意圖在視覺上複製值得保存之物的珂羅版技術，則未創造出具有獨立地位的新藝術形式。然則作為原始文物之輔助記憶或最忠實複製品的古物珂羅版圖像，由於具有很高的忠實度，故能以肖似原作的方式喚起對原物的感覺。因此，當時在古物方面

圖 6.12
青銅鼎，全形拓
出自鄒安，《周金文存》，第 2 冊，頁 61a

的重大變革，正是來自於引進了能夠再現古物之形狀、質地和裝飾細節，而毋需顧慮其是否為青銅器、陶瓷或碑刻的珂羅版印刷術。

以上對於珂羅版圖像、木刻版畫以及全形拓的比較，並非意圖論定近現代攝像製版技術作為一種複製物品的手段是具有中立性（neutrality）的。此處所引的日本佛教造像（見圖 6.3）就是展示現代技術如何操縱觀者對於圖像之認知的一個好例子。投射在造像及其背景的戲劇性燈光和陰影，營造出神秘的氛圍，強化了該造像作為國寶的視覺衝擊力；近距離特寫造像的上半身、特別是臉部，則讓該圖像能藉由展現其虔誠的宗教姿態和表情，產生出一種動人的效果。相對於此，正面示人且較乏細節表現的中國佛像圖像，雖然無法達到此般效果，但其採用的水平方向平視之全正面拍攝視角，卻為觀者帶來一種即便是採用新穎而陌生的近現代珂羅版技術亦無法削弱的臨場感和安全感（見圖 6.8）。

中國珂羅版圖像與日本珂羅版圖像的不同特點，尚體現在《中國名畫集》特意放大書寫在畫邊的題跋文字，以作為畫作本身的補充圖像（見圖 6.7）。相比之下，當時日本的美術雜誌則未複印那些並非寫在畫心內的題跋。這些雜誌裡的圖像明顯經過剪裁，僅聚焦於畫中的圖繪元素，而無裝裱或題跋之干擾，這讓人想起了大多數西方「畫架繪畫」（easel paintings）被複製到圖冊裡的呈現方式。[101] 中國鑑賞傳統則反之相當重視書於畫上的題跋，無論它們是否位於畫心的邊界內。著名士大夫或文化表率所寫的題跋，更是作為可資理解畫作歷史和審美定位的切入點而備受推崇。

中國的珂羅版愛好者在運用這項新技術時，採用了自身的表現模式，而獨立於日本模式之外。此外，如狄葆賢和鄧實等編輯者以保存自身文化遺產為己任而引進珂羅版這一點，則類似於《國華》，而不同於經常使用珂羅版印刷的兩本較早期西洋美術雜誌。1859 年創刊於法國的世上第一份美術雜誌《美術公報》（*The Gazette des Beaux-Arts*），從 1880 年代初就開始納入珂羅版圖像。至於英國發行的《伯靈頓鑑賞家雜誌》（*The Burlington Magazine for Connoisseurs*）雖只短暫出現在 1903 年，但從一開始就採用了珂羅版印刷。這兩本西洋美術雜誌顯然不以文化遺產保存為著力點。[102] 相較之下，《國華》的編輯聲明則明確地宣示其文化遺產保存的理念，《中國名畫集》與《神州國光集》同樣起而效尤。然而，這並不意味著狄葆賢和鄧實在將珂羅版運用於文化遺產保存時缺乏自主性。在《中國名畫集》和《神州國光集》中，珂羅版圖像的複印模式變化較少，並未表現出任何藝

術傾向，而是以更直接、更不加修飾的方式來解除文化遺產保存的燃眉之急。以上對這兩本刊物所展示的繪畫、佛像和青銅器插圖之討論，即進一步闡明了中國古物複製有別於日本的表現特色。

及至民國初年，珂羅版在中國的發展軌跡發生了變化，其重心從文化遺產保存轉向了商業獲利。只不過，由這項新技術所獲取的商業利潤，並未推動珂羅版技術的發展，從而生產出更高品質的圖像。相反地，一旦此新技術完美地契合中國圖書市場，它的進步就停止了。但這之後的歷史就不是我們關心的重點。更令人感興趣的，還是在從帝制到民國的政治轉變中，珂羅版期刊在教導受教育的中國人如何觀看和界定古物方面所扮演的重要角色。隨著珂羅版圖像的使用，視覺性和物質性在文化遺產保存方面的重要性，在近現代中國永遠改變了古物這一類別的意義。

本文由劉榕峻譯自：Cheng-hua Wang, "New Printing Technology and Heritage Preservation: Collotype Reproduction of Antiquities in Modern China, circa 1908-1917," in Joshua A. Fogel ed., *The Role of Japan in Modern Chinese Art* (Berkeley: University of California Press, 2012), pp. 273-308, 363-372.

本文源起於 2005 年 6 月由大維德中國藝術基金會、倫敦大學亞非學院所舉辦的「中國書籍藝術」國際研討會。在此，我要感謝會議召集人和參與者所給予的支持和反饋，以及在擴充和修訂這篇論文的過程中所得到諸多同事的幫助，特別是黃克武、李志綱、孟絜予（Jeff Moser）、沈松橋、吳方正和沙培德（Peter Zarrow）。

註 釋

1. 「古物」（Antiquities）和「藝術品」（artworks）是筆者在本文中打算釐清的術語和概念。一開始，我會交替使用它們，因為在二十世紀初的中國，它們基本上指的是同一類物品。我之所以在標題中更偏向使用「古物」而非「藝術」，是因為本文的主題為文化遺產保存。

2. 見 Anthony J. Hamber, "Photography in Nineteenth-Century Art Publications," in Rodney Palmer and Thomas Frangenberg, eds., *The Rise of the Image: Essays on the History of the Illustrated Art Book* (Aldershot: Ashgate, 2003), p. 215.

3. 珂羅版是一種在玻璃板上塗布感光明膠（light-sensitive gelatin）和重鉻酸鉀（potassium dichromate）以進行曝光與顯影的平版印刷（planographic printing）技術。在光線照射下，玻璃板上的明膠會按其受光量的比例變硬。接著，將玻璃板浸泡在甘油和水的混合物中，明膠會根據其硬度吸收這種混合物，之後再於其表面塗上油墨。在硬化的部分，油墨積聚得較厚，在較軟的部分，油墨則積聚得較少，如此便創造出完整的色調層次。有各種手動壓力機和機器被用來生產這類印刷品。見 W. Turner Berry, "Printing and Related Trade," in Charles Singer et al. *A History of Technology* (New York and London: Oxford University Press, 1958), vol. 5, pp. 707-708; 范慕韓編，《中國印刷近代史初稿》（北京：印刷工業出版社，1995），頁 567-571；張樹棟，《中華印刷通史》（臺北：印刷傳播興才文教基金會，1998），頁 509-514。上述有關石版印刷和珂羅版印刷的比較，同樣適用於攝像石印法。感謝李慶龍向我分享他在石版印刷和珂羅版印刷技術方面的專業知識。

4. 例如，著名的「藝苑真賞社」即設立於江蘇無錫。見 Christopher A. Reed, "Gutenberg in Shanghai: Chinese Print Capitalism, 1876-1937," (Ph.D. diss., University of California, Berkeley, 1996), p. 313, n. 172.

5. 在珂羅版技術被引進中國的前十年間（約 1908-1917），其也被用於出版中國著名的景點，如自然風光、紫禁城等等的圖片。商務印書館的這些廣告，見徐珂編，《上海商業名錄》（上海：商務印書館，1918），頁 157。

6. 整套《中國名畫集》至少重印過兩次。香港大學圖書館藏有初版，筆者另發現香港中文大學和哈佛大學也各擁有一套不同年分出版的版本。這些後來的重印本並不包含可見於初版的序及畫家小傳，也刪去了附在每張畫作上提及畫家、畫名，以及收藏家或藏地的文字說明。根據《中國名畫集》前幾期的編輯聲明，書中一些圖像是使用「銅網版」印刷術進行複製的，這意味著其印刷過程中涉及銅版印刷。據筆者所知，這可能是人們發現紋理細緻的玻璃板為更適合的材料前，一種使用金屬板進行的較早期珂羅版印刷類型。見范慕韓編，《中國印刷近代史初稿》，頁 567-569。《神州國光集》後於 1912 年改名為《神州大觀》，且這部新刊物及其續編一直出版到 1931 年為止。

7. 見 Anthony J. Hamber, *"A Higher Branch of the Art": Photographing the Fine Arts in England, 1839-1880* (Amsterdam: Overseas Publishers Association, 1996), p. 1.

8.　見 Anthony J. Hamber, "Photography in Nineteenth-Century Art Publications," p. 215.

9.　見松村茂樹，〈海上画派の図録類と学画法をめぐって〉，《中國文化：研究と教育》，第 57 期（1999），頁 30-39；菅野智明，〈有正書局の法書出版について〉，《中国近現代文化研究》，第 5 期（2002），頁 21-52。

10.　見 Valerie Holman, "'Still a Makeshift'? Changing Representations of the Renaissance in Twentieth-Century Art Books," in Rodney Palmer and Thomas Frangenberg, eds., *The Rise of the Image: Essays on the History of the Illustrated Art Book*, p. 247.

11.　見北京圖書館編，《民國時期（1911-1949）總書目：文化・科學・藝術》（北京：書目文獻出版社，1994），頁 162-234；以及《民國時期（1911-1949）總書目：歷史・傳記・考古・地理》，頁 507-509、636-637、717-747。石守謙對 1930 年代中國青銅器的研究也證實了這一點，見氏著，〈清室收藏的現代轉化 —— 兼論其與中國美術史研究發展之關係〉，《故宮學術季刊》，第 23 卷第 1 期（2005 年秋季號），頁 19-23。

12.　對於哈斯克爾（Francis Haskell）這位最早認真研究藝術圖書主題的領航學者來說，藝術圖書應結合文本與插圖。在探討十八世紀初藝術圖書出現的過程中，他將藝術圖書與插圖書或藝術作品集區分開來，因為前者在設計上納入了一些對於特定作品之畫家、品質和風格特點的研究，而不僅僅是相關插圖的集合。儘管這裡所討論的圖畫書並不符合藝術圖書的嚴格定義，但它們確實是二十世紀初中國藝術出版的主要途徑，因此值得考慮。見 Francis Haskell, *The Painful Birth of the Art Book* (New York: Thames and Hudson, 1988), pp. 7-53.

13.　在此舉四本書為例，它們都是過去四十年間所出版的：Benjamin Schwartz, *In Search of Wealth and Power: Yen Fu and the West* (Cambridge, Mass.: Harvard University Press, 1964); Vera Schwarcz, *The Chinese Enlightenment: Intellectuals and the Legacy of the May Fourth Movement of 1919* (Berkeley and Los Angeles: University of California Press, 1986); Lydia H. Liu, *Translingual Practice: Literature, National Culture, and Translated Modernity---China, 1900-1937* (Stanford, Calif.: Stanford University Press, 1995); Theodore Huters, *Bringing the World Home: Appropriating the West in Late Qing and Early Republican China* (Honolulu: University of Hawai'i Press, 2005).

14.　見 Judith T. Zeitlin and Lydia H. Liu, introduction to *Writing and Materiality in China: Essays in Honor of Patrick Hanan* (Cambridge, Mass.: Harvard University Asia Center, 2003), pp. 1-26. 早在 1980 年代中期，文學學者就開始關注中國現代文學作品的印刷語境。見 Leo Ou-fan Lee and Andrew F. Nathan, "The Beginning of Mass Culture: Journalism and Fiction in the Late Ch'ing and Beyond," in David Johnson, Andrew J. Nathan and Evelyn Rawski, eds., *Popular Culture in Late Imperial China* (Berkeley and Los Angeles: University of California Press, 1985), pp. 360-395.

15.　見鄒振環，《20 世紀上海翻譯出版與文化變遷》（南寧：廣西教育出版社，2000）；Christopher A. Reed, "Gutenberg in Shanghai: Chinese Print Capitalism, 1876-1937."

16.　見 Jean-Pierre Drège, *La Commercial Press de Shanghai, 1897-1949* (Paris: Collège de France, 1978); 吳相，《從印刷作坊到出版重鎮》（南寧：廣西教育出版社，1999）；楊揚，《商務印書館：民間出版業的興衰》（上海：上海教育出版社，2000）；Christopher A.

Reed, "Gutenberg in Shanghai: Chinese Print Capitalism, 1876-1937," pp. 203-279.

17. 關於新文化運動的遺產以及近來對其歷史意義和影響的重新評估，見 Milena Doleželová-Velingerová and David Der-wei Wang, introduction to *The Appropriation of Cultural Capital: China's May Fourth Project* (Cambridge, Mass.: Harvard University Asia Center, 2001), pp. 1-27；Ying-shih Yü, "Neither Renaissance nor Enlightenment: A Historian's Reflections on the May Fourth Movement," in Milena Doleželová-Velingerová and Oldřich Král, eds., *The Appropriation of Cultural Capital: China's May Fourth Project*, pp. 299-324; Rana Mitter, *A Bitter Revolution: China's Struggle with the Modern World* (Oxford: Oxford University Press, 2004), pp. 3-152.

18. 除了注 17 所引之研究外，王德威以晚清小說為論述主題的著作，也是針對新文化運動之修辭及其遺產的質疑。見 David Der-wei Wang, *Fin-de-siècle Splendor: Repressed Modernities of Late Qing Fiction, 1849-1911* (Stanford, Calif.: Stanford University Press, 1997), pp. 1-52.

19. 見羅志田，〈送進博物院：清季民初趨新士人從「現代」裏驅除「古代」的傾向〉，《新史學》，第 13 卷第 2 期（2002 年 6 月），頁 115-155。

20. 事實上，這個趨勢早在 1970 年代中期就開始了，當時，費俠莉（Charlotte Furth）編了一部聚焦於近代中國保守思潮與政治趨向的書，見其編著之 *The Limits of Change: Essays on Conservative Alternatives in Republican China* (Cambridge, Mass.: Harvard University Press, 1976). 然而，一直要到二十年後，有關保守思潮的研究才在中國近代史研究上占有重要的一席之地。見鄭師渠，《晚清國粹派：文化思想研究》（北京：北京師範大學出版社，1993）；Lydia H. Liu, *Translingual Practice: Literature, National Culture, and Translated Modernity---China, 1900-1937*; 喻大華，《晚清文化保守思潮研究》（北京：人民出版社，2001）；桑兵，《晚清民國的國學研究》（上海：上海古籍出版社，2001）；王汎森，《中國近代思想與學術的系譜》（臺北：聯經出版事業公司，2003），頁 95-108、111-132。

21. 見 Lydia H. Liu, *Translingual Practice: Literature, National Culture, and Translated Modernity---China, 1900-1937*, pp. 239-263；Ying-shih Yü, "Neither Renaissance nor Enlightenment: A Historian's Reflections on the May Fourth Movement," pp. 314-320.

22. 見 Ivan Karp, "Introduction: *Museums and Communities: The Politics of Public Culture*," in Ivan Karp, Christine Mullen Kreamer and Steven D. Lavine, eds., *Museums and Communities: The Politics of Public Culture* (Washington D.C.: Smithsonian Institution Press, 1992), pp. 1-16; Arjun Appadurai and Carol A. Breckenridge, "Museums Are Good to Think: Heritage on View in India," in Ivan Karp, Christine Mullen Kreamer and Steven D. Lavine, eds., *Museums and Communities: The Politics of Public Culture*, pp. 34-53; Maria Avgouli, "The First Greek Museums and National Identity," in Flora E. S. Kaplan, ed., *Museums and the Making of "Ourselves": The Role of Objects in National Identity* (London and New York: Leicester University Press, 1994), pp. 246-265.

23. 見中華書局，〈中華書局五年概況〉，收入宋原放主編，《中國出版史料‧近代部分》，卷 3（武漢：湖北教育出版社，2004），頁 165-172。關於出版商的歷史，見 Christopher A. Reed, "Gutenberg in Shanghai: Chinese Print Capitalism, 1876-1937," pp.

203-279.

24. 徐珂（1869-1928）在其彙編的文集中，也稱印刷為「文明之利器」，見《清稗類鈔》（1917），第 5 冊（北京：中華書局，1984），頁 2316。類似的表述亦見於二十世紀初的報刊廣告；其中一例，見宋原放、李白堅，《中國出版史》（北京：中國書籍出版社，1991），頁 184。

25. 筆者於另文中詳細探討了此議題，見 Cheng-hua Wang, "Rediscovering Song Painting for the Nation: Artistic Discursive Practices in Early Twentieth Century China," *Artibus Asiae*, vol. LXXI, no. 2 (January 2011), pp. 221-246; 中譯版〈國族意識下的宋畫再發現：二十世紀初中國藝術論述實踐〉，見本書第 5 章（頁 192-231）。

26. 見賀聖鼐，〈三十五年來中國之印刷術〉，收入莊俞、賀聖鼐編，《最近三十五年之中國教育》（上海：商務印書館，1931），頁 178-202；另有數篇文章收錄於宋原放主編，《中國出版史料·近代部分》，卷 3，頁 356-407；Christopher A. Reed, "Gutenberg in Shanghai: Chinese Print Capitalism, 1876-1937," pp. 1-202. 余芳珍則指出，近代中國圖畫期刊的歷史敘述，主要集中在西方印刷技術的引進上，見〈閱書消永日：良友圖書與近代中國的消閒閱讀習慣〉，《思與言》，第 43 卷第 3 期（2005 年 9 月），頁 191-282。

27. 見韓琦、王揚宗，〈石印術的傳入與興衰〉，收入宋原放主編，《中國出版史料·近代部分》，卷 3，頁 392-403；Meng Yue, "The Invention of Shanghai: Cultural Passages and Their Transformation, 1860-1920," (Ph.D. diss., University of California, Los Angeles, 2000), pp. 125-137; Christopher A. Reed, "Gutenberg in Shanghai: Chinese Print Capitalism, 1876-1937," pp. 88-127.

28. 見吳方正，〈晚清四十年上海視覺文化的幾個面向〉，《中央大學人文學報》，第 26 期（2002），頁 51-70。關於石版印刷技術，見 W. Turner Berry, "Printing and Related Trade," pp. 706-707.

29. 見賀聖鼐，〈三十五年來中國之印刷術〉，頁 273-274；Christopher A. Reed, "Gutenberg in Shanghai: Chinese Print Capitalism, 1876-1937," pp. 28, 64, 143.

30. 例如，出版於 1920 年代晚期的帝王肖像珂羅版圖書，就是收錄了最多幅國立故宮博物院現藏帝王像的一本畫冊，見不著編者，《歷代帝王像》（北平：北平古物陳列所，1934）。此外，一些由羅振玉（1866-1940）編輯的圖書仍與中國古文字研究有關。感謝來國龍提醒筆者注意這一點。

31. 在 1870 年代，珂羅版首先應用於上海的天主教印刷品上，但直到 1908 年其進入到商業出版領域才對當地社群有所影響。根據一些記錄，上海的商業出版社在 1902 年首先取得珂羅版印刷的知識，但直到 1908 年珂羅版圖書才成為上海圖書市場的主力。除了注 29 所引外，見劉學堂、鄭逸梅，〈中國近代美術出版的回顧〉，《朵雲》，第 2 期（1981），頁 151-153。

32. 除《國華》外，創刊於 1899 年的《大觀》也使用珂羅版複製日本和中國藝術品。到了十九世紀末，珂羅版印刷似乎已成為日本藝術雜誌的標準。見村角紀子，〈審美書院の美術全集にみる「日本美術史」の形成〉，《近代画説》，第 8 期（1999），頁 33-51。

33. 見岡塚章子，〈小川一真の「近畿宝物調査写真」について〉，《東京都写真美術館紀

要》，第 2 期（2000），頁 38-55；水尾比呂志，《國華の軌跡》（東京：朝日新聞社，2003），頁 7-16。感謝小川裕充教授提供筆者一份水尾比呂志文章的複本。在 2005 年 6 月的倫敦考察之行中，筆者在大維德中國藝術基金會（Percival David Foundation of Chinese Art）圖書館查閱了 1889 年到 1950 年代初出版的多期《國華》雜誌。感謝馬嘯鴻（Shane McCausland）向筆者提及這些收藏與該基金會工作人員的慷慨協助。

34. 見 W. Turner Berry, "Printing and Related Trade," pp. 707-708.

35. 見鈴木廣之，《好古家たちの 19 世紀：幕末明治における"物"のアルケオロジー（シリーズ・近代美術のゆくえ）》（東京：吉川弘文館，2003），頁 184-193。

36. 見劉學堂、鄭逸梅，〈中國近代美術出版的回顧〉，頁 151-153。

37. 見《神州國光集》，第 4 集，版權頁。在該刊的某些廣告頁中，提到了「複寫」（autotype）或「亞土版」（artotype），而非珂羅版；事實上，兩者都是珂羅版的替代名稱。

38. 見 Richard Vinograd, "Patrimonies in Press: Art Publishing, Cultural Politics, and Canon Construction in the Career of Di Baoxian," in Joshua Fogel, ed., *The Role of Japan in Modern Chinese Art* (Berkeley: University of California Press, 2012), p. 361, note 1 中有關狄葆賢生平的討論。

39. 關於文明書局的簡史，見錢炳寰編，《中華書局大事紀要：1912-1954》（北京：中華書局，2002），頁 22-23；秋翁，〈六十年前上海出版界怪現象〉，收入宋原放主編，《中國出版史料·近代部分》，卷 3，頁 269-270。

40. 狄葆賢，〈序〉，《中國名畫集》，第 1 集（1908），頁 1-4；鄧實，〈敘〉，《神州國光集》，第 1 集（1908），頁 7。

41. 筆者僅見過一本有正書局出版的關於西方藝術之珂羅版圖書，即香港大學收藏的《歐洲名畫》。而上海圖書館收藏之 1919 年左右有正書局出版品的綜合目錄中，則主要列出中國繪畫和書法作品的珂羅版複印品。根據這份目錄，小說也是這家出版社的主力。顯然地，有正書局在藝術出版史上的重要角色亦延伸到白話小說的出版。見有正書局編，《有正書局目錄》（上海：有正書局，約 1919）。

42. 見狄葆賢，《平等閣筆記》（上海：有正書局，1922），頁 1/20b-21a。

43. 對於狄葆賢商業攝影生涯（包括其工作室）之探討，見 Cheng-hua Wang, "'Going Public': Portraits of the Empress Dowager Cixi, circa 1904," *Nan Nü: Men, Women, and Gender in Early and Imperial China*, vol. 14, no. 1 (2012), pp. 119-176; 中譯版〈走向「公開化」：慈禧肖像的風格形式、政治運作與形象塑造〉，見本書第 3 章（頁 100-167）。

44. Joan Judge, *Print and Politics: 'Shibao' and the Culture of Reform in Late Qing China* (Stanford, Calif.: Stanford University Press, 1996).

45. 同上註，頁 27、42、183、187、208、253 與註 41。

46. 除了狄葆賢和鄧實之外，羅振玉、文明書局的廉泉（1868-1931）、藝苑真賞社的秦文錦（1870-1940），也都是藝術收藏家。

47. 見狄葆賢，《平等閣筆記》，頁 1/1a-6b。

48. 同上註，頁 5/20b-21a。

49. 同上註，頁 1/1b-2b。

50. 見岡塚章子，〈小川一真の「近畿宝物調査写真」について〉。小川一真也是《真美大觀》的攝影師，一生中充滿各種冒險。他曾在 1900 年義和團拳亂期間隨日軍赴北

京，大量拍攝紫禁城的照片，隨後出版了《清國北京皇城寫真帖》這本攝影集；見泉山るみこ編，《紫禁城寫真展》（東京：朝日新聞社，2008）。

51. 諸如《真美大觀》、《東洋美術大觀》等其他的美術雜誌和珂羅版圖書，也在文化遺產保存和日本民族藝術的形塑中扮演重要角色。見村角紀子，〈審美書院の美術全集にみる「日本美術史」の形成〉。

52. 羅振玉的前言刊登在第 2 集。

53. 見 Craig Clunas, *Pictures and Visuality in Early Modern China* (London: Reaktion Books, 1997), pp. 111-115; Shana Julia Brown, "Pastimes: Scholars, Art Dealers, and the Making of Modern Chinese Historiography, 1870-1928," (Ph.D. diss., University of California, Berkeley, 2003), pp. 52-57. 這種凝聚力不一定建立在審美或學術交流的基礎上，但往往很可能結為政治同盟。見浅原達郎，〈「熱中」の人 —— 端方伝〉，《泉屋博古館紀要》，第 4 期（1987），頁 68-73。

54. 見承載，〈試論晚清上海地區的書畫會〉，《上海社會科學院學術季刊》，第 2 期（1991），頁 100-102；熊月之，〈張園：晚清上海一個公共空間研究〉，原刊於《檔案與史學》，1996 年第 6 期，後收入張仲禮編，《中國近代城市企業・社會・空間》（上海：上海社會科學院出版社，1998），頁 344。

55. 《神州國光集》，第 2 集（1908）也刊登了在某個以古畫為主的展覽上所展出的數幅古畫。

56. 關於南通博物館（南通博物苑），見 Qin Shao（邵勤），"Exhibiting the Modern: The Creation of the First Chinese Museum," *China Quarterly*, no. 179 (September 2004), pp. 684-702; Lisa Claypool, "Zhang Jian and China's First Museum," *The Journal of Asian Studies*, vol. 64, no. 3 (August 2005), pp. 567-604.

57. 見 David R. Francis, *The Universal Exposition of 1904* (St. Louis: Louisiana Purchase Exposition Company, 1913), p. 317. 端方是晚清中國最著名的收藏家之一，他的部分收藏在清末被賣給了美國人。見 Warren I. Cohen, *East Asian Art and American Culture: A Study in International Relations* (New York: Columbia University Press, 1992), pp. 62-71.

58. 見浅原達郎，〈「熱中」の人 —— 端方伝〉，頁 71。有關身為收藏家的端方其人，亦見 Thomas Lawton, *A Time of Transition: Two Collectors of Chinese Art* (Lawrence: Spencer Museum of Art University of Kansas, 1991), pp. 5-64; Jason Steuber, "Politics and Art in Qing China: The Duanfang Collection," *Apollo*, vol. 162, no. 525 (November 2005), pp. 56-67.

59. 正如其日記中所指出的，鄭孝胥與狄葆賢和鄧實都有往來。後二者雖然不是親密的朋友，但極可能彼此認識。見鄭孝胥，《鄭孝胥日記》，第 3 冊（北京：中華書局，1993），頁 1191（日記日期：1909 年 5 月 12 日），以及第 3 冊，頁 1220（日記日期：1910 年 1 月 1 日）。這兩則日記記錄了狄葆賢與鄧實分別到鄭府拜訪的情形。

60. 關於鄧實的生平與出版，見程明，鄧實與古籍整理〉，《歷史文獻研究》，第 2 期（1991），頁 371-381；李占領，〈辛亥革命時期的鄧實及其中西文化觀〉，《歷史檔案》，第 3 期（1995），頁 111-116。鄧實和黃賓虹所編輯的《美術叢書》至今仍為人們所使用。

61. 例如，兩位分別來自山東濟南和安徽盱眙的王姓收藏家之身分，便無法確認。見《神州國光集》，第 4 集（1908），編號 16、19。

62. 見包天笑，《釧影樓回憶錄》（香港：大華出版社，1973），頁 414-415。

63. 見《有正書局目錄》，首 2 頁。杜威在寫給有正書局出版者的感謝信（紀年 1919 年）中，並未提及珂羅版印刷的具體技術。

64. 見魯迅，《魯迅日記》（北京：人民文學出版社，1959），頁 58、69；沈尹默，〈學書叢話〉、〈我對於翁覃溪所藏蘇軾《嵩陽帖》之意見〉，收入馬國權編，《沈尹默論書叢稿》（香港：生活・讀書・新知三聯書店，1981），頁 149、190。在中央研究院歷史語言研究所傅斯年圖書館內，有一部珂羅版圖書是傅斯年的藏書，見有正書局編，《金冬心畫人物冊》；以及鄭振鐸，《中國歷史參考圖譜》敘、跋，收入鄭爾康編，《鄭振鐸全集》（石家莊：花山文藝出版社，1998），第 14 卷，頁 373-381。此外，徐珂在其所編輯的叢書中也提到珂羅版，見《清稗類鈔》，第 5 冊，頁 2405。

65. 見李景漢，〈數十年來北京工資的比較〉，《現代評論》，第 4 卷第 80 期（1926），頁 6-7；魯迅，《魯迅日記》，頁 19。

66. 這座博物館即古物陳列所，成立於 1914 年 10 月 10 日。關於古物陳列所的入場費用，見《晨鐘報》，1916 年 5 月 1 日和 12 月 30 日的報導。

67. 《國粹學報》的宗旨和內容比本文對其之簡要介紹要來得複雜許多。例如，該刊於晚出的後半期數中，改變了對於引進外國學術的敏銳態度。關於該學報與社會的關係，研究者眾，在此僅能引用一小部分。見 Laurence A. Schneider, "National Essence and the New Intelligentsia," 及 Martin Bernal, "Liu Shi-p'ei and National Essence," 皆收入 Charlotte Furth, ed., *The Limits of Change: Essays on Conservative Alternatives in Republican China* (Cambridge, Mass.: Harvard University Press, 1976), pp. 57-89; pp. 90-112; 范明禮，〈國粹學報〉，收入丁守和編，《辛亥革命時期期刊介紹》（北京：人民出版社，1982），頁 314-366；鄭師渠，《晚清國粹派：文化思想研究》（北京：北京師範大學出版社，2014）。

68. 對於期刊中所包含圖片的詳細討論，見 Lisa Claypool, "Ways of Seeing the Nation: Chinese Painting in the National Essence Journal (1905-1911) and Exhibition Culture," *Positions: East Asia Cultures Critique*, vol. 19, no. 1 (winter 2011), pp. 1-41.

69. 遺憾的是，關於中國鑑賞史的研究很少。針對中國收藏文化、特別是晚明時期一些重要議題的探討，見 Craig Clunas, *Superfluous Things: Material Culture and Social Status in Early Modern China* (Urbana and Chicago: University of Illinois Press, 1991)。亦可參見以下展覽圖錄所收錄的數篇論文：李玉珉主編，《古色：十六至十八世紀藝術的仿古風》（臺北：國立故宮博物院，2003），頁 264-317。

70. 關於明清象牙文物，見 Craig Clunas, "Ming and Qing Ivories: Useful and Ornamental Pieces," in William Watson ed., *Chinese Ivories from the Shang to the Qing: An Exhibition Organized by the Oriental Ceramic Society Jointly with the British Museum* (London: Oriental Ceramic Society, 1984), pp. 118-133, 182-190；楊伯達，〈明清牙雕工藝概述〉，收入高美慶編，《關氏所藏中國牙雕》（香港：香港大學藝術館，1990），頁 127-137。

71. 此盤所附的標題說明其為晚明的作品，見《國粹學報》，第 38 號（1908），插圖部分。然而，它很可能是十九世紀民窯所燒製的外銷用產品。感謝國立臺灣大學畢業的碩士彭盈真協助筆者確認其年代。

72. 關於文人撰著之名窯及其產品的相關文獻，見馮先銘，《中國古陶瓷文獻集》（臺北：

藝術家出版社，2000）。

73. 見陳振濂，〈「美術」語源考 ──「美術」譯語引進史研究〉，《美術研究》，2003 年第 4 期，頁 60-71；2004 年第 1 期，頁 14-23；小川裕充，〈「美術叢書」の刊行について：ヨーロッパの概念 "fine arts" と日本の訳語「美術」の導入〉，《美術史論叢》，第 20 號（2004），頁 33-54。

74. 即便在西方，「fine arts」的定義也很靈活多變。然而，自文藝復興以來，繪畫、雕刻和建築領域在傳統上就被公認是「高級藝術」（higher arts）或「精緻藝術」（fine arts）。

75. 見北澤憲昭，《眼の神殿：「美術」受容史ノート》（東京：美術出版社，1989）；佐藤道信，《〈日本美術〉誕生：近代日本の「ことば」と戰略》（東京：講談社，2002）。

76. 除了註 73 所引用的參考文獻外，「美術」一詞經常出現在《教育世界》和《學報》這兩本雜誌裡。其中，羅振玉編輯的《教育世界》於 1901 年創刊，介紹與教育有關的新思潮；以上海和東京為據點的《學報》則是 1907 年至 1908 年間發行的短命期刊，致力於提倡西方學術。

77. 參見（後晉）劉昫，《舊唐書》，收入（清）紀昀等總纂，《景印文淵閣四庫全書》（臺北：臺灣商務印書館，1984），第 269 冊，頁 696；（宋）鄭樵，《通志》，收入（清）紀昀等總纂，《景印文淵閣四庫全書》，第 379 冊，頁 371；（宋）李燾，《續資治通鑑長編》，收入（清）紀昀等總纂，《景印文淵閣四庫全書》，第 315 冊，頁 828-829。

78. 見《東方雜誌》；中國第二歷史檔案館編，《中華民國史檔案資料匯編》，第 3 輯「文化」（南京：江蘇古籍出版社，1991），頁 7-9、185-202。民國初年有兩座以古物為名的公共機構成立，即古物陳列所和南京古物保存所。見王宏鈞編，《中國博物館學基礎》（上海：上海古籍出版社，2001），頁 81。

79. 「藝術」原為古典中文用語之一，然其意義於十九世紀末經日本轉化後，改以新的意涵傳回中國。見 Federico Masini, *The Formation of Modern Chinese Lexicon and Its Evolution toward a National Language: The Period from 1840 to 1898* (Berkeley: Project on Linguistic Analysis, University of California, 1993), p. 213. 關於「美術」的轉變，見陳振濂，〈「美術」語源考 ──「美術」譯語引進史研究〉，《美術研究》，2003 年第 4 期，頁 60-71；2004 年第 1 期，頁 14-23。

80. 見（南朝宋）范曄，《後漢書》，收入（清）紀昀等總纂，《景印文淵閣四庫全書》，第 253 冊，頁 269。

81. 見容庚，〈序〉，《金石書錄目》（北平：商務印書館，1930），頁 1-5。唯不同於容庚（1894-1983）這位介於傳統金石學與現代考古學之間的過渡學者，其他金石學者對於這一定義之拓寬採取較為保守的態度。參見陸和九，〈序〉，《中國金石學》（上海：上海書店據 1933 年版重印本，1996）。

82. 見《神州國光集》，第 12 集（1909）；第 20 集（1911）；第 21 集（1912）。

83. 據葉昌熾（1847-1917）所述，原碑之收藏始於北宋，但不若清代學者廣為研究的碑拓那般普及。見葉昌熾著，柯昌泗評，《語石》（北京：中華書局，1994），頁 563-564。

84. 見《神州國光集》，第 9 集（1909）；第 10 集（1909）；第 13 集（1910）；第 20 集（1911）；第 21 集（1912）。

85. 見羅振玉，〈序〉，《古明器圖錄》（自印本，1916）；鄭德坤、沈維鈞，《中國明器》（北平：哈佛燕京學社，1933），頁 8-10。

86. 例如，羅振玉雖然稱不上清末高官，卻推動了幾項重要的教育和農業改革，並以這樣的身分與許多高官共事。見羅振玉，《集蓼編》，收入存萃學社編，《羅振玉傳記彙編》（香港：大東圖書公司，1978），頁 157-188。

87. 見鄧實，〈敘〉，《神州國光集》。

88. 見中國第二歷史檔案館編，《中華民國史檔案資料匯編》，第 3 輯「文化」，頁 199-201。該次針對河北、河南、山西、山東等四個省分進行古物普查的結果，於 1918 年和 1919 年首度出版。關於其最近的重印本，見內務部編，《民國京魯晉豫古器物調查名錄》（北京：北京圖書館出版社重印本，2004）。

89. 關於狄葆賢家族的書畫收藏，見狄葆賢，《平等閣筆記》，頁 1/10b-12b、13b-14a、4/19b-20a；狄葆賢，《平等閣詩話》（上海：有正書局，1910），頁 2/20a-21b、26b-29a。

90. 見 David Lowenthal, *The Past Is a Foreign Country* (New York: Cambridge University Press, 1985), pp. 230-231; Randolph Starn, "Authenticity and Historic Preservation: Towards an Authentic History," in Randolph Starn, *Varieties of Cultural History* (Goldbach: Keip Verlag, 2002), pp. 281-296.

91. 關於拓本的美感與歷史感，見 Wu Hung, "On Rubbings: Their Materiality and Historicity," in Judith T. Zeitlin and Lydia H. Liu, with Ellen Widmer, eds., *Writing and Materiality in China: Essays in Honor of Patrick Hanan* (Cambridge, Mass.: Harvard University Asia Center for Harvard-Yenching Institute, 2003), pp. 29-72.

92. 關於視覺在中國晚明的意義，見 Craig Clunas, *Pictures and Visuality in Early Modern China.*

93. 見陳芳妹，〈追三代於鼎彝之間 —— 宋代從「考古」到「玩古」的轉變〉，《故宮學術季刊》，第 23 卷第 1 期（2005 年秋季號），頁 271-281。

94. 見 F. W. Mote, "A Millennium of Chinese Urban History: Form, Time, and Space Concepts in Soochow," *Rice University Studies*, vol. 59, no. 4 (1973), pp. 35-65; 石守謙，〈古蹟、史料、記憶、危機〉，《當代》，第 92 期（1993），頁 10-19；陳熙遠，〈人去、樓塌、水自流 —— 試論座落在文化史上的黃鶴樓〉，收入李孝悌主編，《中國的城市生活：十四至二十世紀》（臺北：聯經出版事業公司，2005），頁 367-416。

95. David Lowenthal 也提到 F. W. Mote 對於中國歷史遺跡和歷史記憶的看法（見註 94 所引書目），以此強調近現代西方文化遺產保存觀念與之全然不同的傾向。見 David Lowenthal, *The Heritage Crusade and the Spoils of History* (Cambridge, U.K.; New York: Cambridge University Press, 1998), pp. 19-21.

96. 見 Craig Clunas, *Pictures and Visuality in Early Modern China*, chapter 5.

97. 在這套冊頁中，臨摹傳十一世紀大師巨然所作的《雪景》一開，便是拙於複製原作的最好例證。關於副本與原作之複製，見 Wen Fong, *Images of the Mind* (Princeton, N.J.: The Art Museum, Princeton University, 1984), figs. 147b, 150。

98. 見《神州國光集》，第 20 集（1911）、第 21 集（1912）。

99. 雖說《考古圖》的作者為北宋士大夫，現存各版本《考古圖》所載插圖的年代卻難以確定。唯中華書局版《考古圖》的編輯聲稱這些圖像乃是根據宋代抄本。感謝許雅惠提供這一資訊。

100. 關於全形拓的研究，見 Thomas Lawton, "Rubbings of Chinese Bronzes," *Bulletin of the Museum of Far Eastern Antiquities*, no. 67 (1995), pp. 7-48; Qianshen Bai, "Wu Dacheng and Composite Rubbings," in Wu Hung, ed., *Reinventing the Past: Archaism and Antiquarianism in Chinese Art and Visual Culture* (Chicago: Center for the Art of East Asia, University of Chicago, 2010), pp. 291-319.

101. 此描述適用於《國華》、《真美大觀》、《東洋美術大觀》這三部十九世紀末和二十世紀初發行的日本珂羅版藝術期刊所收錄之中國畫形象。

102. 見 *Gazette des Beaux-Arts*, 1.1 (1859), pp. 5-15，簡介部分；"The Editorial Article."

徵引書目

古籍

（清）紀昀等總纂，《景印文淵閣四庫全書》，臺北：臺灣商務印書館，1983-1986。

　　（南朝宋）范曄撰，《後漢書》，《景印文淵閣四庫全書》，第 253 冊。
　　（後晉）劉昫，《舊唐書》，《景印文淵閣四庫全書》，第 269 冊。
　　（宋）李燾，《續資治通鑑長編》，《景印文淵閣四庫全書》，第 315 冊。
　　（宋）鄭樵，《通志》，《景印文淵閣四庫全書》，第 379 冊。
　　（宋）呂大臨，《考古圖》，《景印文淵閣四庫全書》，第 840 冊。

近人論著

小川裕充
　　2004 〈「美術叢書」の刊行について：ヨーロッパの概念"fine arts"と日本の訳語「美術」の導入〉，《美術史論叢》，第 20 號，頁 33-54。

不著編者
　　1934 《歷代帝王像》，北平：北平古物陳列所。

中國第二歷史檔案館編
　　1991 《中華民國史檔案資料匯編》，第 3 輯「文化」，南京：江蘇古籍出版社。

中華書局
　　2004 〈中華書局五年概況〉，收入宋原放主編，《中國出版史料・近代部分》，第 3 卷，武漢：湖北教育出版社，頁 165-172。

內務部編
　　2004 《民國京魯晉豫古器物調查名錄》，北京：北京圖書館出版社重印本。

水尾比呂志
　　2003 《國華の軌跡》，東京：朝日新聞社。

王汎森
　　2003 《中國近代思想與學術的系譜》，臺北：聯經出版事業公司。

王宏鈞編
　　2001 《中國博物館學基礎》，上海：上海古籍出版社。

包天笑
　　1973 《釧影樓回憶錄》，香港：大華出版社。

北京圖書館編
　　1994 《民國時期（1911-1949）總書目：文化・科學・藝術》，北京：書目文獻出版社。
　　1994 《民國時期（1911-1949）總書目：歷史・傳記・考古・地理》，北京：書目文獻出版社。

北澤憲昭
　　1989 《眼の神殿：「美術」受容史ノート》，東京：美術出版社。

石守謙
　　1993 〈古蹟、史料、記憶、危機〉，《當代》，第 92 期，頁 10-19。
　　2005 〈清室收藏的現代轉化 —— 兼論其與中國美術史研究發展之關係〉，《故宮學術季刊》，第 23 卷第 1 期（秋季號），頁 1-33。

有正書局編
　　1915 《金冬心畫人物冊》，上海：有正書局。
　　約 1919 《有正書局目錄》，上海：有正書局。

佐藤道信
　　2002 《〈日本美術〉誕生：近代日本の「ことば」と戰略》，東京：講談社。

余芳珍
　　2005 〈閱書消永日：良友圖書與近代中國的消閑閱讀習慣〉，《思與言》，第 43 卷第 3 期（9 月），頁 191-282。

吳方正
　　2002 〈晚清四十年上海視覺文化的幾個面向〉，《中央大學人文學報》，第 26 期，頁 51-70。

吳相
　　1999 《從印刷作坊到出版重鎮》，南寧：廣西教育出版社。

宋原放、李白堅
　　1991 《中國出版史》，北京：中國書籍出版社。

宋原放主編
　　2004 《中國出版史料・近代部分》，第 3 卷，武漢：湖北教育出版社。

李占領
　　1995 〈辛亥革命時期的鄧實及其中西文化觀〉，《歷史檔案》，第 3 期，頁 111-116。

李玉珉主編
　　2003 《古色：十六至十八世紀藝術的仿古風》，臺北：國立故宮博物院。

李景漢
　　1926 〈數十年來北京工資的比較〉，《現代評論》，第 4 卷第 80 期，頁 6-7。

村角紀子
　　1999 〈審美書院の美術全集にみる「日本美術史」の形成〉，《近代画説》，第 8 期，頁 33-51。

沈尹默
　　1981 〈學書叢話〉、〈我對於翁覃溪所藏蘇軾《嵩陽帖》之意見〉，收入馬國權編，《沈尹默論書叢稿》，香港：生活・讀書・新知三聯書店，頁 149、190。

狄葆賢
　　1908 〈序〉，《中國名畫集》，第 1 集，頁 1-4。

 1910　《平等閣詩話》，上海：有正書局。

 1922　《平等閣筆記》，上海：有正書局。

岡塚章子

 2000　〈小川一真の「近畿宝物調査写真」について〉，《東京都写真美術館紀要》，第
 2 期，頁 38-55。

承載

 1991　〈試論晚清上海地區的書畫會〉，《上海社會科學院學術季刊》，第 2 期，頁 100-
 102。

松村茂樹

 1999　〈海上画派の図録類と学画法をめぐって〉，《中國文化：研究と教育》，第 57
 期，頁 30-39。

泉山るみこ編

 2008　《紫禁城寫真展》，東京：朝日新聞社。

浅原達郎

 1987　〈「熱中」の人 ── 端方伝〉，《泉屋博古館紀要》，第 4 期，頁 68-73。

秋翁

 2004　〈六十年前上海出版界怪現象〉，收入宋原放主編，《中國出版史料・近代部分》，
 第 3 卷，武漢：湖北教育出版社，頁 269-270。

范明禮

 1982　〈國粹學報〉，收入丁守和編，《辛亥革命時期期刊介紹》，北京：人民出版社，
 頁 314-366。

范慕韓編

 1995　《中國印刷近代史初稿》，北京：印刷工業出版社。

容庚

 1930　《金石書錄目》，北平：商務印書館。

徐珂編

 1918　《上海商業名錄》，上海：商務印書館。

 1984　《清稗類鈔》（1917），第 5 冊，北京：中華書局。

桑兵

 2001　《晚清民國的國學研究》，上海：上海古籍出版社。

神州國光集

 1908　第 1 集；第 2 集；第 4 集；第 5 集。

 1909　第 9 集；第 10 集；第 12 集。

 1910　第 13 集。

 1911　第 20 集；第 21 集。

國粹學報

 1908　第 38 號，插圖部分。

國華

1889 創刊號。

張樹棟

1998 《中華印刷通史》，臺北：印刷傳播興才文教基金會。

晨鐘報

1916 5 月 1 日；12 月 30 日。

陳芳妹

2005 〈追三代於鼎彝之間 ── 宋代從「考古」到「玩古」的轉變〉，《故宮學術季刊》，第 23 卷第 1 期（秋季號），頁 267-332。

陳振濂

2003 〈「美術」語源考 ──「美術」譯語引進史研究〉，《美術研究》，第 4 期，頁 60-71。

2004 〈「美術」語源考 ──「美術」譯語引進史研究〉，《美術研究》，第 1 期，頁 14-23。

陳熙遠

2005 〈人去、樓塌、水自流 ── 試論座落在文化史上的黃鶴樓〉，收入李孝悌主編，中國的城市生活：十四至二十世紀》，臺北：聯經出版事業公司，頁 367-416。

陸和九

1996 《中國金石學》，上海：上海書店據 1933 年版重印本。

喻大華

2001 《晚清文化保守思潮研究》，北京：人民出版社。

程明

1991 〈鄧實與古籍整理〉，《歷史文獻研究》，第 2 期，頁 371-381。

菅野智明

2002 〈有正書局の法書出版について〉，《中国近現代文化研究》，第 5 期，頁 21-52。

賀聖鼐

1931 〈三十五年來中國之印刷術〉，收入莊俞、賀聖鼐編，《最近三十五年之中國教育》，上海：商務印書館，頁 178-202。

馮先銘

2000 《中國古陶瓷文獻集》，臺北：藝術家出版社。

楊伯達

1990 〈明清牙雕工藝概述〉，收入高美慶編，《關氏所藏中國牙雕》，香港：香港大學藝術館，頁 127-137。

楊揚

2000 《商務印書館：民間出版業的興衰》，上海：上海教育出版社。

葉昌熾著，柯昌泗評

1994 《語石》，北京：中華書局。

鄒安
　　1916　《周金文存》，上海：廣倉學宭，卷 2，中央研究院歷史語言研究所傅斯年圖書館藏。

鄒振環
　　2000　《20 世紀上海翻譯出版與文化變遷》，南寧：廣西教育出版社。

鈴木廣之
　　2003　《好古家たちの 19 世紀：幕末明治における "物" のアルケオロジー（シリーズ・近代美術のゆくえ）》，東京：吉川弘文館。

熊月之
　　1996　〈張園：晚清上海一個公共空間研究〉，原刊於《檔案與史學》，第 6 期，頁 31-42，後收入張仲禮編，《中國近代城市企業・社會・空間》，上海：上海社會科學院出版社，1998。

劉學堂、鄭逸梅
　　1981　〈中國近代美術出版的回顧〉，《朵雲》，第 2 期，頁 151-153。

鄧實
　　1908　〈敘〉，《神州國光集》，第 1 集，頁 7。

鄭孝胥
　　1993　《鄭孝胥日記》，第 3 冊，北京：中華書局。

鄭師渠
　　2014　《晚清國粹派：文化思想研究》，北京：北京師範大學出版社。

鄭振鐸
　　1998　《中國歷史參考圖譜》敘、跋，收入鄭爾康編，《鄭振鐸全集》，石家莊：花山文藝出版社，第 14 卷，頁 373-381。

鄭德坤、沈維鈞
　　1933　《中國明器》，北平：哈佛燕京學社。

魯迅
　　1959　《魯迅日記》，北京：人民文學出版社。

錢炳寰編
　　2002　《中華書局大事紀要：1912-1954》，北京：中華書局。

韓琦、王揚宗
　　2004　〈石印術的傳入與興衰〉，收入宋原放主編，《中國出版史料・近代部分》，第 3 卷，武漢：湖北教育出版社，頁 392-403。

點石齋畫報
　　1983　《卯集》，廣州重印本：廣東人民出版社。

羅志田
　　2002　〈送進博物院：清季民初趨新士人從「現代」裏驅除「古代」的傾向〉，《新史學》，第 13 卷第 2 期（6 月），頁 115-155。

羅振玉

1916 《古明器圖錄》，自印本，中央研究院歷史語言研究所傅斯年圖書館藏。

1978 《集蓼編》，收入存萃學社編，《羅振玉傳記彙編》，香港：大東圖書公司，頁157-188。

Appadurai, Arjun and Carol A. Breckenridge

1992 "Museums Are Good to Think: Heritage on View in India," in Ivan Karp, Christine Mullen Kreamer and Steven D. Lavine, eds., *Museums and Communities: The Politics of Public Culture*, Washington D.C.: Smithsonian Institution Press, pp. 34-53.

Avgouli, Maria

1994 "The First Greek Museums and National Identity," in Flora E. S. Kaplan, ed., *Museums and the Making of "Ourselves": The Role of Objects in National Identity*, London and New York: Leicester University Press, pp. 246-265.

Bai, Qianshen

2010 "Wu Dacheng and Composite Rubbings," in Wu Hung, ed., *Reinventing the Past: Archaism and Antiquarianism in Chinese Art and Visual Culture*, Chicago: Center for the Art of East Asia, University of Chicago, pp. 291-319.

Berry, W. Turner

1958 "Printing and Related Trade," in Charles Singer et al. *A History of Technology*, New York and London: Oxford University Press, vol. 5, pp. 683-715.

Brown, Shana Julia

2003 "Pastimes: Scholars, Art Dealers, and the Making of Modern Chinese Historiography, 1870-1928," Ph.D. diss., University of California, Berkeley.

Claypool, Lisa

2005 "Zhang Jian and China's First Museum," *The Journal of Asian Studies*, vol. 64, no. 3 (August), pp. 567-604.

2011 "Ways of Seeing the Nation: Chinese Painting in the National Essence Journal (1905-1911) and Exhibition Culture," *Positions: East Asia Cultures Critique*, vol. 19, no. 1 (winter), pp. 1-41.

Clunas, Craig

1984 "Ming and Qing Ivories: Useful and Ornamental Pieces," in William Watson ed., *Chinese Ivories from the Shang to the Qing: An Exhibition Organized by the Oriental Ceramic Society Jointly with the British Museum*, London: Oriental Ceramic Society, pp. 118-195.

1991 *Superfluous Things: Material Culture and Social Status in Early Modern China*, Urbana and Chicago: University of Illinois Press.

1997 *Pictures and Visuality in Early Modern China*, London: Reaktion Books.

Cohen, Warren I.

1992 *East Asian Art and American Culture: A Study in International Relations*, New York: Columbia University Press.

Doleželová-Velingerová, Milena and David Der-wei Wang

2001 Introduction to *The Appropriation of Cultural Capital: China's May Fourth Project*, Cambridge, Mass.: Harvard University Asia Center, pp. 1-27.

Drège, Jean-Pierre
　　1978 *La Commercial Press de Shanghai, 1897-1949*, Paris: Collège de France.

Fong, Wen
　　1984 *Images of the Mind*, Princeton, N.J.: The Art Museum, Princeton University.

Francis, David R.
　　1913 *The Universal Exposition of 1904*, St. Louis: Louisiana Purchase Exposition Company.

Furth, Charlotte
　　1859 *Gazette des Beaux-Arts*, 1.1, pp. 5-15.

Furth, Charlotte ed.
　　1976 *The Limits of Change: Essays on Conservative Alternatives in Republican China*, Cambridge, Mass.: Harvard University Press.

Hamber, Anthony J.
　　1996 *"A Higher Branch of the Art": Photographing the Fine Arts in England, 1839-1880*, Amsterdam: Overseas Publishers Association.
　　2003 "Photography in Nineteenth-Century Art Publications," in Rodney Palmer and Thomas Frangenberg, eds., *The Rise of the Image: Essays on the History of the Illustrated Art Book*, Aldershot: Ashgate.

Haskell, Francis
　　1988 *The Painful Birth of the Art Book*, New York: Thames and Hudson.

Holman, Valerie
　　2003 "Still a Makeshift'? Changing Representations of the Renaissance in Twentieth-Century Art Books," in Rodney Palmer and Thomas Frangenberg, eds., *The Rise of the Image: Essays on the History of the Illustrated Art Book*, Aldershot: Ashgate.

Huters, Theodore
　　2005 *Bringing the World Home: Appropriating the West in Late Qing and Early Republican China*, Honolulu: University of Hawai'i Press.

Judge, Joan
　　1996 *Print and Politics: 'Shibao' and the Culture of Reform in Late Qing China*, Stanford, Calif.: Stanford University Press.

Karp, Ivan
　　1992 "Introduction: *Museums and Communities: The Politics of Public Culture*," in Ivan Karp, Christine Mullen Kreamer and Steven D. Lavine, eds., *Museums and Communities: The Politics of Public Culture*, Washington D.C.: Smithsonian Institution Press, pp. 1-16

Lawton, Thomas
　　1991 *A Time of Transition: Two Collectors of Chinese Art*, Lawrence: Spencer Museum of Art

University of Kansas.

1995 "Rubbings of Chinese Bronzes," *Bulletin of the Museum of Far Eastern Antiquities*, no. 67, pp. 7-48.

Lee, Leo Ou-fan and Andrew F. Nathan

1985 "The Beginning of Mass Culture: Journalism and Fiction in the Late Ch'ing and Beyond," in David Johnson, Andrew J. Nathan and Evelyn Rawski, eds., *Popular Culture in Late Imperial China*, Berkeley and Los Angeles: University of California Press, pp. 360-395.

Liu, Lydia H.

1995 *Translingual Practice: Literature, National Culture, and Translated Modernity---China, 1900-1937*, Stanford, Calif.: Stanford University Press.

Lowenthal, David

1985 *The Past Is a Foreign Country*, New York: Cambridge University Press.

1998 *The Heritage Crusade and the Spoils of History*, Cambridge, U.K.; New York: Cambridge University Press.

Masini, Federico

1993 *The Formation of Modern Chinese Lexicon and Its Evolution toward a National Language: The Period from 1840 to 1898*, Berkeley: Project on Linguistic Analysis, University of California.

Mitter, Rana

2004 *A Bitter Revolution: China's Struggle with the Modern World*, Oxford: Oxford University Press.

Mote, F. W.

1973 "A Millennium of Chinese Urban History: Form, Time, and Space Concepts in Soochow," *Rice University Studies*, vol. 59, no. 4, pp. 35-65.

Reed, Christopher A.

1996 "Gutenberg in Shanghai: Chinese Print Capitalism, 1876-1937," Ph.D. diss., University of California, Berkeley.

Schneider, Laurence A.

1976 "National Essence and the New Intelligentsia," 及 Martin Bernal, "Liu Shi-p'ei and National Essence," 皆收入 Charlotte Furth, ed., *The Limits of Change: Essays on Conservative Alternatives in Republican China*, Cambridge, Mass.: Harvard University Press, pp. 57-89; pp. 90-112.

Schwarcz, Vera

1986 *The Chinese Enlightenment: Intellectuals and the Legacy of the May Fourth Movement of 1919*, Berkeley and Los Angeles: University of California Press.

Schwartz, Benjamin

1964 *In Search of Wealth and Power: Yen Fu and the West*, Cambridge, Mass.: Harvard University

Press.

Shao, Qin

2004 "Exhibiting the Modern: The Creation of the First Chinese Museum," *China Quarterly*, no. 179 (September), pp. 684-702.

Starn, Randolph

2002 "Authenticity and Historic Preservation: Towards an Authentic History," in Randolph Starn, *Varieties of Cultural History*, Goldbach: Keip Verlag, pp. 281-296.

Steuber, Jason

2005 "Politics and Art in Qing China: The Duanfang Collection," *Apollo*, vol. 162, no. 525 (November), pp. 56-67.

Vinograd, Richard

2012 "Patrimonies in Press: Art Publishing, Cultural Politics, and Canon Construction in the Career of Di Baoxian," in Joshua Fogel, ed., *The Role of Japan in Modern Chinese Art*, Berkeley: University of California Press, pp. 245-272, 361-363.

Wang, Cheng-hua

2011 "Rediscovering Song Painting for the Nation: Artistic Discursive Practices in Early Twentieth-century China," *Artibus Asiae*, vol. LXXI, no. 2 (January), pp. 221-246; 中譯版〈國族意識下的宋畫再發現：二十世紀初中國藝術論述實踐〉，見本書第 5 章（頁 192-231）。

2012 "'Going Public': Portraits of the Empress Dowager Cixi, circa 1904," *Nan Nü: Men, Women, and Gender in Early and Imperial China*, vol. 14, no. 1, pp. 119-176; 中譯版〈走向「公開化」：慈禧肖像的風格形式、政治運作與形象塑造〉，見本書第 3 章（頁 100-167）。

Wang, David Der-wei

1997 *Fin-de-siècle Splendor: Repressed Modernities of Late Qing Fiction, 1849-1911*, Stanford, Calif.: Stanford University Press.

Wu, Hung

2003 "On Rubbings: Their Materiality and Historicity," in Judith T. Zeitlin and Lydia H. Liu, with Ellen Widmer, eds., *Writing and Materiality in China: Essays in Honor of Patrick Hanan*, Cambridge, Mass.: Harvard University Asia Center for Harvard-Yenching Institute, pp. 29-72.

Yü, Ying-shih

2001 "Neither Renaissance nor Enlightenment: A Historian's Reflections on the May Fourth Movement," in Milena Doleželová-Velingerová and Oldřich Král, eds., *The Appropriation of Cultural Capital: China's May Fourth Project*, Cambridge, Mass.: Harvard University Asia Center, pp. 299-324.

Yue, Meng

2000 "The Invention of Shanghai: Cultural Passages and Their Transformation, 1860-1920,"

　　　　Ph.D. diss., University of California, Los Angeles.

Zeitlin, Judith T. and Lydia H. Liu

　　2003　Introduction to *Writing and Materiality in China: Essays in Honor of Patrick Hanan*, Cambridge, Mass.: Harvard University Asia Center.

7 羅振玉的收藏與出版
「器物」、「器物學」在民國初年的成立

引言

羅振玉（1866-1940）不僅是清末民初著名的學者、收藏家、出版人、藝品商，也是個集教育與農業改革者、前清遺老及滿州國官員等身分於一身的人物。研究者近年來對其多采多姿的一生，以及在中國近現代史上所扮演的多樣且充滿矛盾的角色，有了更豐富的認識。[1] 晚清時期，他因倡議新學有功，而為張之洞等清末大員及清政府重用；當時代的巨輪一轉，1911 年政治鼎革之際，他彷彿在一夜之間從晚清時聲譽卓著的改革提倡者，一變而為效忠前朝的保守勢力，與民國初年主流的社會文化思潮相對立。他雖尊尚中國古學，在保存傳統的種種作為（practices）上，卻又處處師法日本，且在日本所扶植的偽滿政權裡為官。他一生中時為大大小小的經濟問題所迫，掙扎在供養其家或實踐自身對學術與古物保存的使命之間。經濟壓力及學術使命雖驅使他廣蒐文物，並出版大量的書籍，使之成為中國史上最多產的作者與編者之一，卻也讓他蒙上傳統士大夫避之唯恐不及的市儈之名。

作為一個歷史人物，羅振玉所涉及難以截然劃分黑白的道德與政治議題，已值得研究者關注。本文則欲將焦點放在羅振玉於民國開國後的十年間（約 1911-1920），以一介避居海外的前清遺老，對學術研究及古物保存等議題所進行的種種文化作為。藉由檢視羅振玉的收藏及其出版事業，本文將探討近現代中國史上與古物保存息息相關的重要課題 ──「古物」的重新定義與重新分類。新定義與新分類不僅賦予「古物」一個嶄新的思考架構與歷史意義，「古物」亦反過來賦

予保存論述「實質」（materialistic）的內涵，對於何謂「中國」形成新的認識。此一對「中國」的新認識是建立在一件件具體的物品上，而非只是典籍中斑斑記載的文獻內容。羅振玉可說在這過程中扮演著極為關鍵的角色；他將各色各樣的歷史物品都收納在古物保存的論述裡，而新的分類、新的思考架構亦由此應運而生。時至今日，我們對這些古物的看法，仍脫離不了羅振玉所提出的思考架構。

羅振玉對於古物保存的種種見解雖萌芽於清末，其實踐卻要等到民國後的十年之間。在此十年間，別人視他為滿清遺老，他也自認為是滿清遺老，遺老身分毫不模糊。和其他的清遺民一樣，他的政治與文化理念總似緊密相連。當舊時代的價值觀隨著滿清政權的崩解而漸被揚棄，一股存亡繼絕的迫切感，驅使羅振玉積極地實踐其古物保存的理念，遂在 1910 年代清楚表述這些文化主張。羅振玉忠於清室、甘為遺民的政治選擇，實與其保存古物的種種文化作為密切相關，尤其可自其在辛亥革命前後的文化活動中窺知。在清廷傾覆前，羅振玉展現更宏觀的企圖心，等到民國肇建、自己成了人人眼中保守的清遺民後，他才專心於古物保存及相關的學術研究。

本文之作，橫跨當前中國研究的兩個新興領域 —— 古物保存與清遺民研究。近年來，好古之風（antiquarianism）作為一學術課題，已吸引來自人類學、考古學、歷史學與藝術史學等背景的學者從事跨領域的研究。中國悠長的史學傳統與尚古之風，更令此議題充滿了前景。然而，除了中國自身所具有的縣長傳統外，對中國好古之風的研究實仍處於蒙昧不明的狀態，尚未結成可連篇累牘討論的果實。其中固然不乏開創性的研究，卻仍缺少大批學術成果的厚實積累。[2] 對於古物及好古之風在近現代的轉化所知更少，例如：二十世紀初不同政府、民間團體與個人關於古物保存的論述與實際作為。本文意欲填補此一空白，以羅振玉為切入點，檢視其古物保存的理念如何在他成為清遺民後的十年間，落實於物質的層面上發揮作用。

一、重新評價清遺民及羅振玉

學界對羅振玉的興趣，代表著進一步理解這批忠於清室之菁英世代的更大企圖。[3] 此企圖促成對清遺民的重新評價，特別是清遺民在民國紛擾政局中的立場，以及他們在傳統菁英文化轉型至現代的過程中所扮演的角色。姑不論個別學者用

以探索的角度是否有所異同，總體的研究成果可說更豐富了民初政治、社會及文化所呈現的歷史圖像。

對清遺民的負面報導可追溯至辛亥革命成功之始，於民國初年更是屢見不鮮。被譏為「遺老」的這批人，是民初公眾媒體批判撻伐的一大門類。他們既然仍以皇清子民自居，其公眾形象自不可免地與失勢的王朝相連。在政治上，他們被當成貪得無厭、鎮日權謀、處心積慮籌畫復辟的野心分子；在文化與社會上，他們又因所效忠的君主政體及其相應的價值（如傳統的家庭倫理等），而顯得過時迂腐，甚至有害於現代化新中國的未來。[4]

再者，當今主流的史觀亦多側重於促成中國現代化的元素，將新文化運動（約1916年至1920年代初）描繪為主導中國現代歷史軌跡，甚至是唯一的思想、政治、社會與文化潮流。新文化運動的思想基礎中來自海外的新成分，以及這運動本身所造成的社會文化劇變，不僅早已是學者們關注的焦點，也決定了歷史敘述的基本調性。[5]即使在討論所謂與新文化運動相對立的「文化保守主義」的研究裡，亦見不到清遺民的蹤跡。[6]學者們在研究中國近現代思想史時，多半選擇討論那些積極參與各種思想及社會文化論辨的人物。即便「文化保守主義」此一標籤可包含不同背景的知識分子，且各有其擁護的政治、社會及文化觀點，清遺民仍因其與當代主流的論辨看似無關，而隱身於歷史舞臺之後。[7]

若以革命史觀看來，1911年的辛亥革命賦予民國正當性與正統的地位，清遺民在中國近現代史上遂顯得邊緣，評價亦多屬負面。無論在國民黨或中國共產黨的歷史版本裡，辛亥革命都是正面且積極的歷史過程，推翻帝制政權，結束封建時代。[8]部分清遺民其後在滿洲國為官，更被視為背叛民國的理想，乃是國族的叛徒，清遺民的歷史形象於此更墮入無可挽救的地步。

相較於史冊中高度評價的南宋（1127-1279）及明（1368-1644）遺民，歷史對清遺民的貶抑更顯得特殊。「忠君」的道德標準原是維持王朝政權的重要支柱，在清遺民身上顯然並不適用。[9]史家對於明、清遺民迥然不同的歷史評價，似乎也不全然只因為清朝是滿洲人、而非漢人所建立的政權。更重要的是，有一股對滿清及其一切相關價值的敵意，於清末民初之際瀰漫於中國，成為集體心理。這雖不在本文的討論範疇之內，然若以研究明遺民的熱忱，對清遺民的社會文化及思想背景作進一步的瞭解，必能對民初這一段重要的歷史有更深刻的認識。主流的歷史研究不管對新文化運動有如何多面向、多角度的理解，清遺民的歷史都無

法進入新文化運動的研究議題之中。當明遺民多采多姿的藝術與思想表現，已被公認建立了十七世紀下半葉文藝的黃金時代，清遺民的社會文化角色及其歷史意義，仍有待探索。

然而，本文之所以重新定位清遺民，並不在於他們是史學裡常被忽略的一群，而是因為他們的確在中國近代傳統文化生產的轉變過程中扮演極為重要的角色。此處所謂的「傳統文化生產」（traditional cultural production），指涉文人階層的文化，特別是足以宣示文人文化特色的藝術及古物收藏作為。大多數的清遺民都屬於末代仕清的文士，原本即為政治、社會與文化上的菁英。他們自小受傳統的儒學教養與科考教育，長而投入仕途，除了為官之外，尚飽讀詩書，學養深厚。例如，清遺民中有多人在傳統詩學與中國詩史上占有一席之地，如沈曾植（1850-1922）、陳三立（1852-1937）與況周頤（1859-1926）等。

晚清逐漸制度化的新式學校教育，以及 1905 年的詔廢科舉，對原本培育知識分子的社經環境產生了極大的衝擊。許多主導民國社會文化及政局發展的人物，多曾留學歐美或日本。即以新文化運動中互相對立的知識分子陣營為例，無論支持或排拒新文化運動所提倡的西方價值與思想，他們分享同樣的思想與社會文化資源，而西方價值在中國社會的流衍與影響，更是他們共同關心的議題。[10] 反之，屬於舊世代的清遺民，除了效忠覆亡的清室之外，則致力於傳統學術與文化價值觀的發揚，更不欲以西方的價值衡量中國所面臨的社會文化問題。

清遺民在藝術、文學及學術等領域裡的活動，不只意在傳承文人階層種種的文化作為，更促成了傳統文化生產的轉化。因此，從清遺民的文化生產入手，實可提供一個探討傳統文化如何參與近現代中國極其複雜之轉型過程的社會與文化脈絡。這些傳統因素或許還比那些自海外輸入的思想、社會、文化因素，更具關鍵性。

中國的藝術收藏文化至清朝時，早已蔚為大觀。參與收藏活動的人除了帝王、貴族外，主要來自兩種社會階層 —— 文人與巨賈。清代時，豪商巨富雖仍以收藏古代字畫為主，士大夫的文化資本卻已投入青銅器與銘文、碑文等拓本的範圍。青銅器與碑石上的古文字，經過墨拓而成拓本；這些古文物，正是清代主流學術「金石學」的研究對象。對一些清代士大夫而言，作為一金石藏家，實可累積文化資本以發展社交網絡，並鞏固官僚圈裡的政治結盟。職是之故，這些古物在金石學勃興的時代中，指向收藏家的淵博學識。

從收藏家吳雲（1811-1883）、陳介祺（1813-1884）、潘祖蔭（1830-1890）、吳大澂（1835-1902）、王懿榮（1845-1900）及端方（1861-1911）所留下的著作，可窺知他們如何熱切地想瞭解自己的藏品，亦可一探當時收藏文化如何滲透於文人士大夫的日常生活中。[11] 這些收藏家熱衷出版關於自家藏器的研究，書裡並配有拓本或器物的圖像以供讀者參校。[12] 身兼收藏家、學者、出版人的現象，雖非史無前例，卻在晚清時日趨普遍，成為抬高個人聲價的重要方式。[13] 他們其中更有採用當時最先進印刷技術的藏家，如攝影、石印等，都是為了展示並流通自家藏品。[14]

一般而言，石印法因價廉，於 1870 年代至 1905 年間，出版大量的科舉考試用書。當用於複製古物或拓片時，石印因出版量大，其觀眾亦廣，遠非舊時三兩位收藏家與士大夫同好所組成的小圈圈可比。[15] 然而，上述這些收藏家並未點明其預設的讀者群，也未將其出書旨趣與大眾教育或以「國家」為單位的古物保存使命相連結。相較之下，下一個世代的收藏家，如清朝最後幾年逐漸在出版文化與收藏界嶄露頭角的狄葆賢（1873-1941），則明確提出欲透過大眾教育的手段來保存中國所有的古代文物，明顯與前一代的收藏家不同。[16]

羅振玉也是這麼一位收藏家；他對自身藏品及出版事業亦有極為清晰的想法。表面上他似乎承繼了吳大澂以來的金石學傳統，集收藏家、學者及出版人的身分於一身。然而，羅振玉如何看待自家的藏器、又如何賦予這些藏品文化意義，實較其繼承晚清士大夫好古之風的面向來得重要。從羅振玉身上，可知此時文人士大夫出版個人藏器的觀念架構已產生了質變，大眾教育與國家遺產觀念架構的出現，讓近現代時期的古物保存有別於傳統。在國家遺產觀念下的古物保存，對於古物的定義與歸類方式，亦已有了嶄新的理解。

羅振玉不僅不同於傳統的收藏家，與二十世紀初年其他的收藏家相比，也有相異之處。如前所述，晚清興起的一批收藏家如狄葆賢等人，多半視出版自家藏品為大眾教育的一環，用以促進國家框架下的古物保存；然民國成立之後，這樣的焦點亦有所轉移，狄葆賢等人的古物出版更形商業化。[17] 羅振玉亦以保存古物之心來發展其出版事業，其初衷並未隨著新政權的建立而改變，另一重要的相異點則是羅振玉對學術研究的高度重視。他幾乎是窮盡一切可能地尋求並出版耳聞眼見且值得深究的古物，更發展出新的學術研究方法。羅振玉的一生，多致力於編輯與出版這些古物，自古籍（包括僅見於日本的稀有版本）、新出土的文物與

壁畫，以至年代久遠的銘文、銅器、石碑等，無不遍收。其所出版的古文物圖錄，無論在質量或視野上，俱洋洋可觀。[18] 據此而論，羅振玉經手過的古文物，其數量與多樣性遠超過當時其他收藏家。圖錄裡更有他撰寫的文章，再加上其他林林總總的研究及私人筆記，我們可藉由得知羅振玉所認知的「古物」概念究竟為何，也可思考此概念如何於二十世紀初年有所轉化。

羅振玉可謂清遺民中最受爭議的人物之一。除了滿洲國的經歷外，眾人皆認定其與王國維投湖自盡脫不了干係，因錢「逼死」之說更不脛而走。[19] 再者，羅振玉之涉足於中、日古物交易市場，甚至在其中扮演主角，[20] 以國族主義的辭令看來，沾染上「市儈」之氣已是錯誤，背負國族文化叛徒的惡名更不可原諒。在二十世紀初年，古物開始被認定是「中國之所以為國」的要素之一；古文物即使經由合法的買賣與管道流至異域，也被視為中國的一大損失，甚而引為國恥。[21]

羅振玉在清末民初各種文化作為中所扮演的角色，實足以在二十世紀中國文化生產的研究中自成一章。眾多的爭議忽略了羅振玉對於中國傳統收藏文化之轉化，更少見學者觸及羅振玉在古物學研究上所扮演的重要角色。如是之故，本文欲藉著羅振玉的文化生產，探討「器物」（即三度空間、立體的古物）如何在中國近現代種種與古文物相關的論述和作為裡，漸漸成為一個特定的類別（category）。本文亦討論「器物學」（即對於三維、立體的古物的研究）如何從傳統的「金石學」發軔，與新興的「考古學」對應，建立成一個研究領域。

二、京都時期的出版事業

羅振玉出身衰落的仕宦之家，本身亦無功名，卻因推廣農業與教育改革新知，且積極參與辦報與結社等知識分子的新式社會活動，而在清末的官場崛起，曾為張之洞幕僚，也在學部任職。[22] 官場之外，他對甲骨文的發現與研究亦影響深遠，在中國古文字學及上古史的領域有所建樹。[23] 甲骨文不過是羅振玉「古物保存」中的一環，另有更宏大的歷史圖像值得我們觀察。

清朝末葉，知識分子有鑑於外國人搜求中國古物之風日盛，也見識到日本古物保存運動的前例，遂號召國人保存歷史文物，保存國粹。這些號召的知識分子橫跨不同的政治陣營，有的維護帝制，有的鼓吹立憲，亦有追求共和革命者。他們對於政治體制的看法是否影響其古物保存作為，仍未可知。然而，清末古物保

存理想確實橫越政治陣營的壁壘，以「中國」作為國家單位的觀念架構進行古物保存。羅振玉位於這波風氣的先驅，也是舉足輕重的倡議者。

羅振玉大約在 1902 年左右開始在中國提倡古物保存的理念，較其他知名人物如張謇（1853-1926）、鄧實（1877-1951）等，都要來得早。[24] 1902 年時，日本政府在全國施行的古物保存運動，已推行了三十多年，相當有計畫地重新定義、分類、清查、登錄、出版及研究古物。[25] 當這個運動的餘波在清朝末年傳到中國時，掀起令人驚訝的巨浪，拍醒成群的知識分子，而日本政府的舉措成為晚清有志之士在古物保存議題上的依歸。可惜的是，原本該由中央朝廷或政府來推行的國家政策，卻因清朝的忽然滅亡，而繼起的政權無力掌控全局，即使在「國家」的觀念架構下企圖推動古物保存措施，實質上卻無法由治權統一的政權實行全國性的古物保存。[26] 相比之下，羅振玉似乎一人包辦了政府在古物保存上應有的作為，在毫無政府奧援的情況下，實現古物保存的理念。在當時的觀念下，此理念最好的實踐場所就是出版品。

在晚清知識分子的眼中，「出版」也是一種「展覽」形式，其重要性並不亞於博物館，更是古物保存的首要手段。然而，民國肇建之後，出版作為古物保存的重要實踐方式，卻不見發揚光大，在上海的書籍市場中反而日趨式微。羅振玉在民國時期仍堅持出版，屬於少數。表面上看來，羅振玉販賣古物至國外的行為，似乎違背古物作為國家遺產的觀念，但在當時生活困境下，其經手的古物為其所發表者仍屬大量，實為難得。就是透過出版，一種抽象的國家遺產觀念得以形成，雖然這些發表的古物並不一定保存在清朝或中華民國所治理與管轄的地理範圍之內。例如，羅振玉出版法人伯希和（Paul Pelliot, 1878-1945）收藏的敦煌古文書，也根據日人大谷光瑞（1876-1948）收藏的西域文物進行高昌歷史的研究及出版。[27] 這些收藏於國外的古物，一旦形之出版，更彰顯「國家」框架下古物保存的重要性與意義。

對晚清提倡「古物保存」的知識分子而言，政治立場影響他們對於清朝正統與否的判斷，但在「國家」框架下保存古物的理念仍為一致，即使這個「國家」無法落實於某個具體的政權上。就羅振玉而言，中華民國不是他所效忠的政權，但古物屬於「國家遺產」必須保存於出版品中的觀念，仍是其投注心力於出版業的重要原因。二十世紀初年中國古物保存論述中的「國家」觀念值得進一步的探究，不過就羅振玉的例證看來，古物所存的具體空間如果無法在中國的地理範圍

之內，或許其保存在出版品中的抽象空間更形重要，而且此種保存並未損於該古物作為中國此一文化傳統之遺產的地位。

　　晚清時期的羅振玉已經積極參與古物的出版，在當時最新式的珂羅版刊物上發表了許多古物的圖像。珂羅版是一種照相印刷技術，常用來製作高品質的藝術與古物的圖像複製品。因其運用了照相技術，能有多層次的感光，遂可複製細微的色調變化，表現木版或石印技術所不能的灰階效果。晚清早一輩的收藏家如吳大澂等人，雖也將其藏品以石印出版物的形式公諸於世，這些出版品的效果、普及性與商業性，皆遠不如 1908 年在上海書市興起的珂羅版複製品。珂羅版出版品無疑地為出版者帶來豐厚的經濟收益，但公開宣稱的出版目的卻在於教育大眾，向大眾公開在過去只有少數人才能一見的珍貴文物。出版參與者如張謇、鄧實等人理念的真誠度，應毋庸置疑。即使商業利益為出版的考量之一，珂羅版出版品確實是將中國古文物轉化為國家遺產的重要管道。雖然衡量當時的政治狀況，所謂的「國家」，僅在理論的層次上實踐，而實際的政府並未參與拍攝或出版古物。[28]

　　終清之世，羅振玉都未曾親身出版自己的收藏。然因其藏品散見於當時風行的珂羅版刊物，如鄧實出版的《神州國光集》等，故可知羅振玉對於珂羅版的複製活動也樂觀其成。[29] 只不過清季之時，羅振玉將重心放在與政治機構、政府部門有關的改革上；[30] 直到 1911 年滿清覆滅，羅振玉附隨在政府機制中的改革之路隨之中斷，才「迫使」他轉而投身於文化事業。

　　羅振玉對古物保存與研究的努力，於 1912 年至 1919 年這段期間開始深化。他當時以清遺民身分，在日本京都過著自我放逐的生活。他既已在政治、社會與文化議題方面不見容於故鄉，又與所處之日本社會不無扞格；這雙重的流離感，想必讓他更強烈地意識到本國文化的危急處境。[31] 他在京都時期所編著的五十多本書，在在表露了這分憂患感。在這些書籍中，羅振玉所收藏、借觀實物及見過影像的古物，首度藉由珂羅版的印刷技術呈現在中國讀者眼前，其中還包括許多重要的考古發掘。[32]

　　羅振玉在京都時似乎已建立起一套日常的起居規律，好讓他過著集收藏家、出版人、研究者與古物商於一身的生活。層出不窮的經濟問題迫使他必須靠著買賣古物而過活，經由羅振玉之手而賣至日本的古物相當多，其中良莠不齊、真偽紛雜之狀，尚待進一步的研究，而羅振玉在買賣之間的諸種考量，也有待釐清。

無論如何，羅振玉保存下來的古物在數量上相當驚人，也包括對於中國歷史文化極其重要的甲骨與敦煌文書。若非身兼古物商人等數種身分，羅振玉或許無法經手與過眼如此大量的中國古代文物，也無法有如此數量的出版品。

從他與王國維的通信中可知，羅振玉在京都的日子，大部分的時間都花在研究古物、出版古物上。他積極地尋找某些特定的器物並攝影為記，企圖以珂羅版的技術複製這些器物圖片，好與他所作的研究文章或筆記一起出版。[33] 因珂羅版印刷所費不貲，羅振玉只得與當時在上海由猶太巨賈哈同（Silas Aaron Hardoon, 1851-1931）及其妻羅迦陵所主持的廣倉學窘合作，以完成其出版計畫。[34]

早在 1909 年時，羅振玉即提到以珂羅版技術複製古物的殊勝，見於其出訪日本考察農業教育的筆記中。當時，東京一家出版社的老闆向他展示珂羅版印刷品如何地忠於原作，而小川一真（1860-1929）的成品更是上上之選。[35] 以保存古物為名而成立的《國華》雜誌，裡頭精美的珂羅版圖片，便出自小川一真之手。小川一真更幫忙建立國家級的古物照片檔案；此照片檔案被視為日本古物保存、調查與分類計畫的第一步，足見小川一真在古物保存運動中的關鍵地位。[36] 在羅振玉的出版事業裡，亦可見珂羅版印製技術與古物保存的理念緊密結合。如前所述，珂羅版雖昂貴，其效果卻非其他印製技術可望其項背；尤其是日本的珂羅版技術，遠較中國更為進步。故羅振玉不惜血本，堅持以珂羅版印製古物。[37] 當羅振玉將古文物攝影製版成珂羅版圖片後，有的在京都就地出版，有的圖片則寄往上海，由哈同所支持的廣倉學窘編入叢書《藝術叢編》出版。

廣倉學窘的主事者不具備任何學術能力，王國維雖曾任《藝術叢編》的編輯，羅、王兩人仍對學窘頗多微詞。[38] 該叢書的題名並非羅振玉決定，但其基本架構及文化意義仍須仰賴羅、王兩人的構思。羅振玉在 1916 年為《藝術叢編》所寫的序言中，提出「藝術」並非只是壯夫不為的雕蟲小技，而是古人意匠之展現；該叢書裡所發表的某些歷史文物，甚至可用以考究古代中國的典章制度。[39] 這項宣示不僅賦予了藝術與文物一層嚴肅的意義，也標誌了甲骨與青銅器在歷史研究中的地位，因其與古代的禮制與政事密不可分。《藝術叢編》裡關於古物的分類，則循王國維之見，將之分為「金石」、「書畫」與「古器」（「古器物」之簡稱）。[40]「古器」，實等同於羅振玉於序言裡所提到的「器物」一詞。

羅、王兩人對《藝術叢編》既無主導權，我們自不必細考《藝術叢編》的編輯原則；但對於「藝術」一詞所指涉的範圍、其相關字詞錯綜複雜的使用脈絡，

以及羅、王所提出的三個分類，卻值得進一步深究。「藝術」一詞於二十世紀初年的古物保存風潮中興起，在當時的情境中，有時與西方的「art」觀念相對應，有時又與「古物」相混，其指涉意義的定型化則要等到1910年代中葉。中國文言裡有不少詞彙，其意義在十九世紀末期時為日人所轉化，並重新輸入中國，「藝術」就是如此的一個詞彙。它在文言裡，原泛指所有需要運用到手工的技術，然在現代中文裡，其用法卻多限於指稱西方「art」的概念，包含一切的藝術品，高低品秩皆有。[41] 當羅振玉在1910年代下半葉出版《藝術叢編》時，對何謂「藝術」、「藝術」與古物保存的關連等議題無甚興趣。他的戰場，實不在此。對他而言，「器物」一詞的範圍，以及關於此一新創古物類別的研究，才是重點。

羅振玉與王國維為《藝術叢編》所立下的三個類別，彰顯中國古代文物在二十世紀初年古物保存架構下的分類轉變（categorical transformation）。為了討論這重要的轉變，我們必須檢視羅振玉在1910年代所編輯與出版的書籍，以便考察「器物」這個新分類如何興起，並改變古代文物的分類架構。其中，以發表墓葬用器、製器模範及殷墟出土物品的圖錄最為重要。[42]

三、「可堪收藏」與「可資研究」

羅振玉對古物的出版與研究，離不開他個人的收藏活動與收藏品。他的收藏眼光與藏品橫跨「可堪收藏」（the collectable）與「可資研究」（the researchable）的界線，收入過去中國鑑藏系統中所未包容的物品。這不僅擴充了所謂「可堪收藏」之古文物的範圍，也標誌了收藏文化本身的一大轉變。

一般而言，古文物在晚清時期被分為「金石」與「書畫」兩類。「金石」多指銅器與銅器或石碑的拓片；「書畫」則指書法與繪畫。「書畫」一類，自六朝（220-589）以降即固定不變。[43] 當日後的藝術批評以「用筆」為兩者共通的鑑賞原則而提出「書畫同源」的理論後，「書畫」自成一類的分類觀念遂更加鞏固。「金石」一詞雖起源甚早，卻要到宋代（960-1279）時，才真正成為一門嚴肅的學問。當時對金石有興趣的學者，多致力於編纂目錄，並透過銅器等的形制及其上所鐫刻的文字，以考究上古的禮制與歷史。[44] 故金石學乃是基於某種特定的智識追求而生的學問，其所看重的材料，亦以具有古文字學價值的物品為尚。有宋一代，銅器與碑銘拓片是「金石」底下主要的次門類。一直要到清中葉「金石

學」復興後，其他種類的物件像是磚瓦等，才有系統地漸次納入「金石」的研究範疇。至二十世紀初年，新出土及新發現的文物大增，「金石」的內容再變，納入了如甲骨、古陶器及墓葬用器等類別的文物。[45] 羅振玉的收藏與出版活動，在在展示了這個大轉變，甚至可說促進了此一轉變。

試舉墓葬用品說明。歷來稱之為「明器」，指的是專門為了陪葬而製作的物品，被視為不祥或忌諱。在傳統中，明器不僅少有文字提及，更別說是收而藏之。[46] 然而，羅振玉所提倡的古物保存概念，改變了傳統上對這些墓葬用品的看法。[47] 最早在 1907 年，羅振玉首次於北京琉璃廠的古玩鋪裡，購入出土於河南地區的兩件陪葬人俑。它們伴隨其他古物而出土，古玩商雖知其乏人問津，但收購整批出土物時，遂包含其中，順帶運至北京。[48] 這兩件人形俑，不僅是羅振玉收藏明器的開始，也是明器進入近現代中國古物保存論述的起點。

羅振玉收藏中有部分人俑，顯然出自 1905 年洛陽地區因鐵路修築工程而發掘的墓葬群。羅振玉和某位日本收藏家是最早開始收藏這批墓葬出土明器的人物；[49] 然羅振玉對明器的興趣，並不僅止於收藏，他更名其居所為「俑廬」，以誌其入藏，此舉可說是羅振玉古物保存作為與古物研究的分水嶺。[50] 1909 年，也就是羅振玉首次收藏人俑後兩年，四件羅振玉所收藏的人偶在珂羅版雙月刊《神州國光集》刊出（圖 7.1a、b）。1916 年時，它們又出現於羅振玉自己出版的珂羅版圖冊《古明器圖錄》中（圖 7.2a、b）。

《古明器圖錄》並不是羅振玉旅居京都時所編唯一具有開創性的古代文物研究書籍，其他還有關於模範、古陶器、封泥及壁畫的圖錄，其中任一物件皆是傳統收藏或研究時所未及的類別（圖 7.3a、b）。[51] 在這些圖錄的序言裡，羅振玉總是反覆提及文化保存及研究中國古代文物的重要性，並強調外國人已開始競相購求並研究圖錄中的古物。[52] 這些圖錄的出版年代都很早，可見羅振玉應是古物保存風潮中的先驅。「古物保存」主張所有中國過去所製造出的歷史文物都應是國家遺產，都值得被保存與研究。這看法與日本 1871 年展開的古物保存運動遙相呼應，日本在此潮流裡所列舉的三十一種古物類別，便企圖涵蓋日本各個歷史階段裡所製造或所輸入的所有文物，並將之等而視為國家遺產。[53] 然而，即使羅振玉古物保存的理念取用了日本的思考架構，他仍得解決如何重新定義、重新分類中國古物的問題，例如傳統上歸類為「金石」類的物品，日本並無此種分類。

人俑之所以從令人忌諱的明器，搖身一變而為值得收藏的物品，都源自古物

 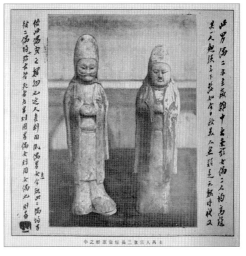

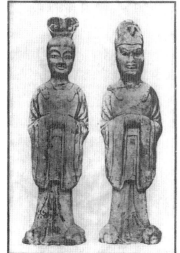 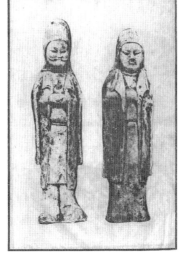

（上）圖 7.1a、b
土偶人寫真
出自《神州國光集》
第 5 集，頁 14

（下）圖 7.2a、b
土偶人
出自羅振玉
《古明器圖錄》
卷 1，頁 6 上、頁 13 上

圖 7.3a（左）
古陶量
出自羅振玉
《古明器圖錄》
卷 1，頁 13 上

圖 7.3b（右）
封泥
出自羅振玉
《雪堂所藏古器物圖》
頁 45

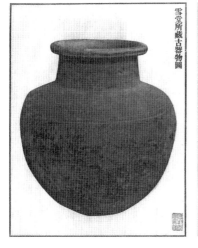

觀念的轉變。除了明器外，收藏石碑原物（而非其拓片）的風氣也是新的改變。收藏石碑在傳統金石學裡固非罕見，[54] 然一般而言，收藏家多將收藏重點放於拓片，而非原石。拓片較利於古文字學之研究，而原石則因重量與體積的關係不易搬運與保存。當石碑上可資研究的文字不多，如佛教造像碑等，則金石學的研究者往往棄而不顧。羅振玉則不然，他積極地購藏新發現的碑石，無論其上有無可觀的文字。[55] 就收藏文化的角度而言，收藏態度的轉變賦予「原石」或「原器」新的意義；其上有無可資研究的古文字，已非收藏的重點所在，此種轉化在近現代更是明顯。例如，《神州國光集》在 1911 年左右便刊出幾件佛教造像碑，其上並無明顯的文字。[56] 換言之，在古物保存的新潮流及珂羅版複製技術的運用下，「原石」在新的古物概念裡有了新的定位，亦成了「國光」的一部分。

不同於其他「古物保存」的倡議者，羅振玉本身即是金石學家，而他的做法自對二十世紀初傳統金石學的轉化有著深遠的意義。如前所述，傳統金石學主要以銅器或石碑上的古文字為研究對象，藏家們多不考慮物件的形制、材質與裝飾紋樣，或至少不認為這些元素與銘文具有同樣的歷史意義與重要性。換言之，多數金石藏家將原本三維的、立體的青銅與石碑，等同於二維的、平面的、布滿古文字的拓片。

十九世紀中葉後，從陳介祺開始，金石收藏家們流行「全形拓」，將青銅全器的各面拓下組成一完器，以保留原器的樣貌與時間的軌跡（圖 7.4）。當一張紙無法全部拓盡立體的器物時，有時也局部運用木刻印刷或攝影技術拼接而成。「全形拓」在當時也是一種藝術形式，除了收藏家外，書畫家也用於創作，本身即具鑑賞與收藏之價值。故「全

圖 7.4
周雩鑊鼎
出自鄒安，《周金文存》，第 2 冊，頁 61 上

形拓」雖得其形、得其質於原器，卻有獨立於原器之外的美感。[57] 相較之下，用於保存原器與原石樣貌的珂羅版複製技術，則不具有獨立藝術形式的地位。珂羅版所複製的文物圖像，僅被認為是忠於原件影像的複製品，具有傳達原件如實訊息的能力。十九世紀下半葉，金石學的基本假設並未受到全形拓的影響，仍以古文字學為中心。直到二十世紀初年後，金石學的核心觀念才有所改變。改變的原因相當複雜，不過新發現文物的驟然勃興與珂羅版技術的同步輸入，應促成金石學家反思以古文字學為依歸的研究主旨。無論原件是青銅、陶瓷或石碑，珂羅版技術皆能精密地複製各種形狀、材質及裝飾的細節，文字的地位不再是唯一（**圖7.5**）。

　　歷史文物本身不可分割的價值乃古物保存的重點所在。以珂羅版技術翻製的圖像因能同時展現物品的材質及三維的立體性，自成為調查、登錄的第一步。藉著珂羅版印刷術，古物的圖像也將留傳久遠，而達到保存國家遺產的目的。當珂羅版的出版品中，拓本的比重漸漸變少，三維立體性的實物照片卻愈來愈多時，金石學的重點也不得不有所轉變；從古文字學轉向對全件的研究，如形制、材質及裝飾紋樣等。有些金石學家將此轉變認為是金石學由傳統轉入現代的過渡，金石學的研究對象亦因此而從銅器及碑銘拓片，擴展到一切新發現的文物。[58] 然而，羅振玉對此卻有不同想法，他為古物設想了更廣大的視野。他不將此研究轉向視為「金石學」本身的過渡，而視之為新的研究領域，融合了傳統與西方的學術淵源，用以處理日漸龐大的新發現文物。他稱此研究領域為「古器物學」（簡稱「器物學」），明白指出此學科乃是立基於「器物這個新的分類上」。[59]

圖 7.5
新出土石造像
出自《神州國光集》，第 20 集，頁 8

四、「器物」vs.「書畫」的二元分類架構

　　儘管「器物」一詞的用法可追溯至二千年前，這個詞彙卻在新的古物研究領域裡獲得新的意義。傳統用法裡的「器物」，泛指一切可使用的工具或器皿，而非一種分類的概念，亦不具有分類的效能。然分類系統乃古物研究的發展基礎，「器物」遂被援用來指涉三維空間的古代文物，並不考慮物件的材質；無論以銅、泥、玉、金、銀、鐵、骨、木、竹、玻璃或其他材質製成，都可納入其中。傳統金石學講究銅器或碑石上的文字，從未包含所有的三維物件。然而，「器物」對古文物卻無所不包，只要不是書法（包括拓片）、繪畫或織繡即可。此一對「器物」的定義，在羅振玉清末時期的文章裡即可得見，而在其 1910 年代的出版品裡更加確立。至於此詞的學術性用法，其 1919 年討論器物學的專著《古器物學研究議》提供最好的範例。羅振玉在「器物」作為一獨立分類的發展上，實扮演關鍵性的角色。「器物」不但取代了「金石」，成為與「書畫」相對應的類別，亦改變了既有古物分類系統的樣貌。

　　羅振玉於 1906 年至 1911 年在北京為官，寓居北京的經歷不僅讓他得以擴充其收藏，亦令他以新的眼光看待古物。[60] 當時北京的古物交易市場，正因皇室收藏的非法流出與新發現文物的大量出現而蓬勃發展。[61] 羅振玉在北京時的筆記裡即曾感嘆傳統金石學在面對此一情境時的侷限，因金石學完全忽略了未刻有古文字的歷史文物。他亦意識到自己在北京古玩鋪中所見的古文物亟需一個分類上的定位，遂提出以「器物」名之的看法。[62] 而羅振玉此處所謂的「器物」，指的則是陝西、河南一帶新出土的文物，特別是古代的車馬具。[63]

　　「器物」一詞在羅振玉之手獲得新生之際，正是日本新辭彙與新譯語大量流入中國之時。基於羅振玉與日本的深厚淵源，我們不禁要問，「器物」是否像「藝術」一詞一樣，也是日本取用的傳統中國語詞，經過日人賦予新意義後，再轉而輸入中國，成為「新」詞彙？1871 年日本政府開始推行國家古物保存運動時，的確使用了「古旧器物」（*kokikyūbutsu*）一詞以統攝三十一種古物門類，包羅所有於日本製造或輸入到日本的歷史文物。[64] 然而，這個包羅甚廣的詞彙，雖有「器」與「物」二字，卻與羅振玉所提出的「器物」概念有別，而是包含所有歷史文物的全稱詞。明治（1868-1912）中晚期時所出版的字典，對「器物」（*kibutsu* 或 *utsuwamono*）的解釋，基本上指的是茶會中所使用的器皿或成套的物件，與羅振玉的定義有所不同。[65] 我們雖然難以查知日本的「器物」一詞如何轉化為目前

的慣用法，然某些二十世紀初年出版的日文書籍，已開始使用「器物」指稱所有立體、三度空間的古物，並不限於器皿或茶具。[66] 中、日間的互動究竟對於研究立體、三度空間的古物有何影響，雖是個有趣的問題，卻很難追索。無論如何，就羅振玉使用「器物」一詞的時間及其用法所涵蓋的廣度而言，羅振玉都是促成「器物」作為一門類而「器物學」作為一門新學問的先驅。

羅振玉 1910 年代間所編纂與出版的圖錄，便收羅許多三維的古物，我們可以藉此窺知他所賦與「器物」的現代用法。其中有三本圖錄的題名，包含有「器物」一詞，指的都是難以依傳統「金石」、「書畫」之分來歸類的古物。

其一為《古器物范圖錄》，收有製作銅器與陶器的范具（圖 7.6）。其二為《殷墟古器物圖錄》，收有新出土於晚商首都殷墟的古物，多為獸骨或骨器（圖 7.7）。殷墟出土物於 1911 年時為羅振玉所收藏，當時其弟羅振常（1875-1942）赴殷墟遺址收買甲骨文片。眾所周知，中國於 1899 年始意識到甲骨文的存在，此一發現被視為近現代中國第一批揭露中國上古史原先不為人知面向的文物，不僅對中

（左）圖 7.6　模范　出自羅振玉，《古器物范圖錄》，卷上，頁 3 上
（右）圖 7.7　骨器　出自羅振玉，《殷墟古器物圖錄》，頁 1 下

國的自我文化認同有所影響，也確立中國在世界古文明史上的地位。羅振玉的特別之處，在於他不但深知甲骨文的價值，也特別囑咐羅振常將其他的出土物品一併帶回。[67]《殷墟古器物圖錄》裡有大量的獸骨及骨具，多是小件且不太特殊的物件，在在證明了羅振玉的學術信念，以及「器物」這一門類統攝包含的特性。

第三本圖錄則是《雪堂所藏古器物圖》。羅振玉在這本圖錄裡，以「器物」一詞，涵蓋其收藏中所有三維的古物；有趣的是，其中還包括許多小件的佛教造像（圖7.8）。[68] 小件的造像，既非日用器皿或特定用具，卻也納入「器物」的範圍，點出了「器物」與「書畫」二元並存且對立的分類法則。「器物」乃是一門有別於「書畫」，而與「書畫」相對立的類別，分類標準在於平面與立體或二維與三維，此標準具有統攝所有物品的能力。[69]

中國傳統的古物或收藏品分類標準，主要在於物品的形質、製法、功能或製造處等的不同，從未考量物品之平面或立體維度此一抽象的數學原則。如果不談銅器與瓷器或銅、瓷器內部之別，僅就最重要且範圍包含最廣的「金石」與「書畫」之別討論；這二個分類並未如「器物」與「書畫」般對等而對立，換言之，也未能合成二元、非此即彼的分類架構。例如，石碑拓本既可從屬於「金石」，亦可歸類為「書畫」，端賴分類者的重點。如果強調其在古文字學上的重要性，則屬於「金石」，如果討論的是書風的特質與可否在書法史上當作標準的範式性，則是「書畫」。更何況，諸如「瓷器」與「文房之寶」等，既不屬於「金石」、也不算是「書畫」，卻在藝術鑑賞與研究中占有一席之地，只好單獨自成一類了。

直到二十世紀初，二元並存且對立的古物分類架構才開始出現。傳統上「器物」一詞並不具有統攝性，也不

圖 7.8
佛像
出自羅振玉，《雪堂所藏古器物圖》，頁 40 下

指向固定的類別；既無知識論上的基礎，在人們的認知中自成一類，也未因之產生一種與「書畫」相對的認知方式或研究方法。然而，到了羅振玉所在的二十世紀初，「器物」已成為一類別，並於所指涉的範圍和內容上，與「書畫」兩相對立；此二者之分野，就在物件不同的空間維度上。兩者合觀，則成一相互排除（mutually excluded）的分類系統。整個古物分類系統於重新組織、重新定位中國古物的同時，亦有所轉化，轉而成為一個將二維與三維物件截然分立的分類體系。

在物質文化的研究取向影響藝術史學之前，西方傳統的藝術分類系統，將藝術品分為「繪畫」、「雕刻」、「建築」及「裝飾藝術」等四個主要的類別，亦具有相互排除的特性。繪畫與雕刻、建築不可能相混，品類分別也影響到學習與研究方法隨之不同，也就是知識論的基礎有所差異。物質文化研究興起於 1980 年代，衝擊到中國藝術史時，已近 1990 年代初期。[70] 此一研究取向對繪畫研究的衝擊顯而易見，原先根據德國藝術史學傳統中對於繪畫與雕刻等的區別，即在二維與三維，也就是平面與立體的分別；此種依據平面與否而來的分類標準可見雕刻可依脫離平面的程度再細分為淺浮雕（較接近平面）、浮雕與立雕等，而將繪畫視為平面的基本假設，影響學者如何接近（approach）與研究繪畫。無論畫面形式分析或圖像學皆將繪畫視為平面；反之，在物質文化研究中，則回歸繪畫本身的物質性，因此繪畫作品作為物體的裝裱、流傳與觀看方式、脈絡等，才轉而受到重視。

由此觀之，二十世紀初年中國新出現而以「器物」與「書畫」相對立的二元架構，或許可說是中、西方對藝術分類之概念有所交涉容受的成果。西方的藝術分類系統至遲在 1917 年左右引進中國，可見於史上第一本美術史教科書，即姜丹書的《師範學校新教科書美術史》。此書大量抄襲日人著作，並不具有原創性與研究性質。[71] 然而，重要的是，我們對此書的討論一則可見當時西方藝術的分類系統已出現在民初中國，再則也可自比較中，見出羅振玉分類系統的特色。

姜丹書之教科書依前述西方藝術分類的架構綜論中西藝術，但為了呼應中國傳統對書法的重視，遂以傳統的「書畫」分類，將書法納入當中，試圖在中西方傳統對藝術不同的分類架構中取得調適。該書以「工藝美術」之名，統括陶瓷、青銅、玉器、漆器與織繡等。[72] 此分類將具有「功能性」的藝術品類全歸之「工藝美術」，來自西方藝術傳統對於非功能性精緻藝術（fine art）與工藝美術之別

的基本假設。當然，陶瓷、青銅等歸為一類也符合清末以來自「實業」生產的角度審視工藝美術的看法，[73] 其出發點與羅振玉不同。羅振玉的「器物」分類轉化傳統的「金石」，自當時新發現的文物出發，並未顧及西方藝術傳統的分類，也不考慮實業生產與商業利益的部分。

依據羅振玉 1919 年的專論《古器物學研究議》，其中十五類的「器物」分類中，並未論及「建築」，與「雕刻」相近的次分類則見「梵像」。「梵像」仍來自傳統的觀念，一如「造像」，考慮的是基於宗教因由而具有人形的三維物件，浮雕及立雕皆有。

再者，姜丹書「工藝美術」與羅振玉「器物」並非相等的範疇，例如：「工藝美術」中的織品與繡品並不囊括在「器物」中。羅振玉並未觸及織繡品，也未在十五類的「器物」中包含織繡品。然而，若就前述羅振玉「器物」分類的原則與基本假設看來，織繡品應屬於「書畫」。時至今日，兩岸的故宮博物院裡，織繡都隸屬於「書畫處」管理，而非「器物處」。[74] 其中的理由也可想見，中國的織繡多半以模仿書畫為宗。無論羅振玉的分類與同時的姜丹書有何不同，我們皆可見到來自不同傳統的文化元素，如何交融、統整而促成中國文物與藝術分類系統的轉化。

五、成立一門新學問

「器物」一詞直到今日，仍是日常生活與學術圈中的常用詞彙。暫且不論其於日常生活中的用法，「器物」已是藝術史學界與考古學界裡具有固定涵義的學術字眼，且可用以指涉各種工具、器皿、武器、儀器及其他用於日常生活或祭祀儀式中的物品。

當民國初年「器物」漸成為一固定的古物類別時，「器物學」亦於 1910 年代後半興起。當其時，興於宋、清兩朝的金石學已呈衰象，關心金石學走向的學者如羅振玉，正亟思以一現代的治學方法取而代之。另一方面，考古學和藝術史學分別於 1920 年代末期與 1930 年代初期引進中國，這兩種現代學科均有能力處理當時大量發現的文物，這些文物或剛出土，或久被主流思潮遺忘，直到清末民初才浮出學術之表。[75] 與考古學和藝術史學相較，羅振玉所提出的「器物學」，並無西方固有學科的光環加持，故在中國學術界裡，未被視為一門獨立學科，頂多

可稱之為研究領域。然而，「器物學」並非毫無自己的天地，它依舊在中國的學術圈裡生存，能與考古學與藝術史相接，並能發展出對古物研究的獨特著眼點、研究方法與學術標的。這些治學上的要求，早在羅振玉 1910 年代出版的圖錄中便具雛型，更於其 1919 年《古器物學研究議》得到進一步闡釋。

羅振玉雖未留下任何類似今日學術文章的論文，他在 1910 年代後半所出版的諸多圖錄及短文、筆記等，卻為器物學研究的先河。比方說，圖錄裡許多器物皆以等比例複製；若無法印出器物的原本大小，也會將原尺寸附上。羅振玉曾在一〈序〉中特別說明，此一特色乃是為了要能更深入地研究個別器物。[76] 以珂羅版技術精準地複製出器物的造型、材質及裝飾，也是出自便於研究的學術考量，同時點出了器物學的研究重點，在個別的器物本身（圖 7.9）。羅振玉所撰的圖版說明，一般多描述器物的形貌，討論器物功能與技術細節，並以此與相關的文獻記載相比對。就這些圖錄的視覺與行文特色而觀，羅振玉實奠立了今日器物學研究的基礎，貢獻顯見。

羅振玉在京都時期對器物學的努力，獲得北大校長蔡元培（1868-1940）的注意。1919 年年中羅振玉回到中國，蔡元培隨即邀請他到北大考古系任教。羅振玉並未答應，但以一篇論文回函蔡元培。[77] 該文即是《古器物學研究議》，羅振玉在文中表達了古物保存的關懷如何使之投身於學術的研究，並敘述「器物學」的理念與研究方法，實為「器物學」研究的藍圖與總結。

論文中，羅振玉將「器物學」與傳統「名物學」及外來學科如古生物學及佛雕研究連結。「名物學」乃經學中的一支，原是對《詩經》裡提及的草木、

圖 7.9
銅勾
出自羅振玉，《雪堂所藏古器物圖》，頁 10 上

蟲魚、鳥獸、礦石及人造物的考察；其主要目的在於幫助瞭解經典的文本，而非研究物器之本身。[78] 至於佛教雕刻，由於中國學術傳統對此不甚重視，歷來並無學術論著、美學理論或鑑賞系統可資參考，成果遠遜於歐洲與日本的研究。於此，羅振玉認為中國應學習外國的長處。

如前所述，該論文還條列了「器物」的十五種門類，囊括了二十世紀初所有新發現與出土的文物。[79] 羅振玉更能在各類中一一舉出個別的器物說明原委，在在顯示他對於這些列舉器物有著相當程度的熟悉，例如：這些器物在中國、歐洲或日本的所在地等等。羅振玉對於個別器物的嫻熟度，並非來自於文獻上對這些古物的描述，而是基於對實物或實物圖像的反覆檢視，甚至是觸摸所得。其中並有些器物是羅振玉自家收藏，如車馬具、明器及佛像等，都各自成為一類。這十五類中，有一類將漢代（西元前 206-西元 220）畫象磚石及唐（618-907）、宋時期的卷軸畫歸為一類。乍看之下，似乎有違「器物」相對於「書畫」的大原則。姑且不論畫象磚石並非傳統上認可的「繪畫」，羅振玉之所以將畫象磚石與古代卷軸畫也歸入器物學的範疇，實因他所倡議的器物學研究需要透過古代圖像對於器物的描繪，以瞭解器物樣貌。如此一來，漢畫象磚石及早期的卷軸畫便成了瞭解器物的管道之一，因為它們留存了古代器物的圖像。

羅振玉雖將「器物學」的源頭指向中國的學術傳統，然他對器物可見之形制及可觸之材質的重視，則與現代考古學與藝術史學若合符節。羅振玉這篇論文也指出，若無實物、實物的珂羅版圖片或實物的翻模複製品在手，欲進行器物學研究與保存古物，幾乎是緣木求魚。

經由對於器物本身的研究，羅振玉意欲改正古文獻的錯誤，這與一般歷史研究重文獻、輕實物的研究取向相反。這不禁讓人聯想到王國維於 1925 年所倡議的「二重證據法」；此法將考古發掘納入中國上古史的研究中，依此寫成的上古史，自有別於只根據傳世文獻而來的觀點。[80] 中國對歷史的瞭解及其學術導向，原本是建立在以文獻為本的悠久傳統上；如今，於此傳統之外，考古發現或出土的器物又提供了另一考究歷史的途徑。羅、王兩人長期以來的學術往來，無疑對羅振玉「器物學」概念的形成貢獻良多。兩人對器物研究的共同興趣於 1919 年左右更為明朗；此時期所交換的信件中，甚至有一封附有手繪的古器物圖。[81]

以今視昔，器物學出現的時間點可說是介於金石學與考古學之間。前者將全副精力放在解讀古文字上，而將三維的器物等同為二維的拓片；後者則意在掌握

考古遺址中各層位的出土情況，並研究遺址之文化與週遭的生態環境，又不同於器物學之專注於個別器物本身。器物學的研究方法及基本假設與古物保存風潮密不可分，並來自對金石學的不滿；其與考古學的關係可分可合，合之處在於考古學亦處理出土遺址的器物，器物學可稱之為分支。然而，在 1920 年代後期，當西方考古學學科在中國逐漸成熟之時，考古學家或為了建立自己學科的獨立性、學術超然性，以及全然不同於傳統的「現代」形象，積極地宣稱他們與傳統的金石學、脫胎自金石學的器物學有重要區別。[82]

有三件值得一提的例子。一是 1929 年時，新成立的中央研究院歷史語言研究所拒絕聘任馬衡（1881-1955），當時史語所正開始發掘安陽遺址。馬衡是羅振玉的私淑弟子，並於 1920 年代初與羅振玉往來密切。[83] 與哈佛出身的考古學家李濟（1896-1979）相比，馬衡對器物的研究取向，被認為過時。[84]

第二例是史語所初始發掘安陽時，地方人士懷疑其動機，聯想及盜賣古物的商人。李濟與董作賓等考古學家形成共識，絕不收藏任何古物，以取信於人，因為這些出土物應為公有。日後在李濟的回憶中，此點印證了兩人對於現代考古學立場的堅持。[85] 由此看來，羅振玉式融合古物商、收藏家、出版人與研究者的身分，在李濟眼中，想必是過時而不符合現代考古學信念與價值的做法。

最後一例則是容庚（1894-1983），他是中國青銅器的研究先驅，也是羅振玉的弟子，繼承了羅振玉所立下的器物學方法。他所撰述的圖錄與研究，日後皆成了器物學研究不可或缺的重要基礎，卻未若同時代的考古學家（如李濟等）受重視。[86]

然而，器物學的研究儘管於 1920 年代末期為學者所輕，這個研究領域在學術界裡仍有不可或缺的地位。李濟與史語所後來亦正式承認器物學是考古學裡的一支，並出版一套研究叢書，其題名中便有「器物」二字。[87] 更重要的是，「器物學」的成立，不僅標誌著古文物之現代轉化，亦揭示了古物保存並非孤立於當時思想、社會與文化之外；例如，它與學科的重整與建構，實有密不可分的關係。

中國古文物的概念，在二十世紀初古物保存的脈絡下，產生了極大的變化；其最著者，則為古文物分類系統之重整。「器物」門類的成立，體現了藝術與古物在重新分類、重新定位之過程中的複雜性。這是個不斷往復交涉的過程，雜然且異質，內有多個不同的傳統彼此交纏、整合。再者，「器物」門類的成立，亦於學術之外，產生了政治、社會與文化上的效應。一套清清楚楚的分類系統，

正是政府推行古物保存的前提。日本政府 1871 年的古物保存計畫，就確立了三十一種古物類別。

晚清至 1930 年代的中國，確實是考古發現與國際藝術交易市場的黃金時代。羅振玉則是其間最熱衷於古物的知識分子，他的個人收藏亦昭示著新時代的來臨。這是個視古物為國家遺產的時代，所有的古代遺存物都值得保存，也都應該展示。羅振玉於 1910 年代的出版事業，將其致力於器物學的努力，形諸於物（出版品）。「器物」這個新分類，於當時，改變了傳統的古物分類系統；於今日，更突顯了二十世紀初在中國，金石學、器物學與考古學（甚至是藝術史）之間複雜的學術網絡與互動關係。

本文由劉宇珍譯自：Cheng-hua Wang, "Luo Zhenyu's Collection and Publications: The Formation of Qiwu and Qiwexue in the First Decade of the Republican Era," 原刊於《國立臺灣大學美術史研究集刊》，第 31 期（2011），頁 277-320。

本研究獲得國科會年度計畫的補助，謹申謝意，並感謝京都大學平田昌司教授於筆者赴日研究期間慷慨的協助。本文初稿曾發表於 2008 年 8 月由黃巧巧（Nixi Cura）及楊佳玲教授所組織的羅振玉研討會，非常感謝兩位組織者的邀約。白謙慎及高哲一（Robert J. Culp）兩位教授曾於不同階段對本文提出寶貴的建議，受益良多。另外，感謝兩位匿名審稿人的意見，讓本文更為完整。本文原為英文，承蒙牛津大學劉宇珍博士翻譯成中文，在此一併申謝。

註釋

1. 見 Shana Julia Brown, "Pastimes: Scholars, Art Dealers, and the Making of Modern Chinese Historiography, 1870-1928," (Ph.D. diss., University of California, Berkeley, 2003); 林志宏，《民國乃敵國也：政治文化轉型下的清遺民》（臺北：聯經出版事業公司，2009）；張惠儀，〈遺老書法與新出土書法材料 ── 二十世紀中國書法發展的契機〉，《國立臺灣大學美術史研究集刊》，第 19 期（2005），頁 163-208。關於羅振玉在蘇州的教育改革，見 Peter Carroll, *Between Heaven and Modernity: Restructuring Suzhou, 1895-1937* (Stanford, Calif.: Stanford University Press, 2006), pp. 119-124. 此外，黃巧巧（Nixi Cura）在 2007 年 3 月 24 日美國亞洲研究學會（Association for Asian Studies）的年會上，組織了以滿清遺老文化活動為主題的專場（panel）；除筆者外，參加者尚有白謙慎、宗小娜（Shana Brown）、傅佛果（Joshua A. Fogel），而羅振玉即是此專場中最常被提及的人物。

2. 關於中國好古之風的開創性研究，見 Jessica Rawson, "The Many Meanings of the Past in China," in Dieter Kuhn and Helga Stahl, eds., *Die Gegenwart des Altertums: Formen und Funktionen des Altertumsbezugs in den Hochkulturen der Alten Welt* (Heidelberg: Ed. Forum, 2001), pp. 397-422; Craig Clunas, "Images of High Antiquity: The Prehistory of Art in Ming Dynasty China," in Dieter Kuhn and Helga Stahl, eds., *Die Gegenwart des Altertums: Formen und Funktionen des Altertumsbezugs in den Hochkulturen der Alten Welt*, pp. 481-492; 陳芳妹，〈宋古器物學的興起與宋仿古銅器〉，《國立臺灣大學美術史研究集刊》，第 10 期（2001），頁 37-160；陳芳妹，〈追三代於鼎彝之間 ── 宋代從「考古」到「玩古」的轉變〉，《故宮學術季刊》，第 23 卷第 1 期（2005 年秋季號），頁 267-332。此外，可見近期出版的相關新書：Wu Hung, ed., *Reinventing the Past: Archaism and Antiquarianism in Chinese Art and Visual Culture* (Chicago: The Center for the Art of East Asia, University of Chicago, 2010).

3. 關於近期清遺民的研究成果，見林志宏，《民國乃敵國也：政治文化轉型下的清遺民》，頁 4-14。

4. 雖然只有少數清遺民積極參與復辟運動，然報章所載的清遺民形象仍是如此，既片面又偏頗。例見《晨鐘報》，1916 年 9 月 26 日、10 月 1 日、11 月 11 日、11 月 17 日；1917 年 3 月 20 日、3 月 23 日、4 月 24 日、4 月 27 日、5 月 2 日、6 月 20 日、6 月 25 日、8 月 13 日、8 月 17 日、9 月 5 日、9 月 20 日、9 月 26 日、10 月 24 日、10 月 25 日、11 月 1 日；1918 年 1 月 11 日、1 月 24 日、2 月 4 日、2 月 10 日、2 月 18 日、3 月 4 日、3 月 9 日、4 月 15 日、5 月 8 日、5 月 31 日、6 月 7 日。近期研究亦顯示清遺民在二十世紀初期多給人負面的觀感，見張惠儀，〈遺老書法與新出土書法材料 ── 二十世紀中國書法發展的契機〉，頁 163-208；林志宏，《民國乃敵國也：政治文化轉型下的清遺民》，第 5 章。

5. 近年來，研究中國近現代史的學者在看待新文化運動對歷史撰述的影響時，已有了不同的見解。見 David Der-wei Wang, *Fin-de-siècle Splendor: Repressed Modernities of Late Qing*

Fiction, 1849-1911 (Stanford, Calif.: Stanford University Press, 1997), pp. 1-52; Rana Mitter, *A Bitter Revolution: China's Struggle with the Modern World* (Oxford: Oxford University Press, 2004).

6. 例如，Charlotte Furth, ed., *The Limits of Change: Essays on Conservative Alternatives in Republican China* (Cambridge, Mass.: Harvard University Press, 1976).

7. 王國維（1877-1927）可說是唯一的例外。他被視為學術泰斗，而其投湖自盡的悲劇性結局，更使之成為二十世紀初年世風劇變下，仍能堅守道德與文化節操的知識分子典範。見 Joey Bonner, *Wang Kuo-wei: An Intellectual Biography* (Cambridge, Mass.: Harvard University Press, 1986); 林志宏，《民國乃敵國也：政治文化轉型下的清遺民》，第 4 章。

8. 中共的歷史版本以馬克思主義的歷史決定論為本，將辛亥革命視為布爾喬亞階級革命，之後便是共產階級革命的時代。

9. 筆者瞭解南宋、明朝與清朝遺民的道德與政治訴求並非只是「忠君」如此簡單，但此處主要論點是突顯清遺民在史冊中被忽略的現象，無須處理不同朝代遺民對於新舊政權的對應態度與思想脈絡。

10. 此處指的是學衡派與新文化運動陣營的對立，見沈松僑，《學衡派與五四時期的反新文化運動》（臺北：國立臺灣大學出版委員會，1984）。謝謝林志宏教授的提點。

11. 例如，端方之所以熱衷於收藏與鑑賞，即是為了打入高官收藏家的圈子。關於晚清專研金石學的士大夫藏家，見淺原達郎，〈「熱中」の人 —— 端方伝〉，《泉屋博古館紀要》，第 4 號（1987），頁 68-73；Thomas Lawton, "Jin Futing, A 19th-Century Chinese Collector-Connoisseur," *Transactions of the Oriental Ceramic Society*, no. 54 (1989-1990), pp. 35-61；Thomas Lawton, *A Time of Transition: Two Collectors of Chinese Art* (Lawrence: Spencer Museum of Art, The University of Kansas, 1991), pp. 5-64；Thomas Lawton, "Rubbings of Chinese Bronzes," *Bulletin of the Museum of Far Eastern Antiquities*, no. 67 (1995), pp. 7-48；中村伸夫，〈王懿〉，《中国近代の書人たち》（東京：二玄社，2000），頁 128-161；Shana Brown, "Pastimes: Scholars, Art Dealers, and the Making of Modern Chinese Historiography, 1870-1928," pp. 52-57；Jason Steuber, "Politics and Art in Qing China: The Duanfang Collection," *Apollo*, vol. 162, no. 525 (November 2005), pp. 56-67. 陳介祺與同代收藏家的通信表露了當時士大夫階層對於青銅器、拓本及古文字學的熱忱。見陳介祺著，陳繼揆編，《秦前文字之語》（濟南：齊魯書社，1991）。承蒙雷德侯教授告知 Thomas Lawton 的著作，在此謹表謝忱。

12. 見吳雲，《二百蘭亭齋收藏金石記》，收入中國社會科學院考古研究所編纂，《金文文獻集成》，卷 7（香港：明石文化國際出版有限公司，2004），頁 508-558；潘祖蔭，《攀古樓彝器款識》，收入中國社會科學院考古研究所編纂，《金文文獻集成》，卷 7，頁 559-611；吳大澂，《說文古籀補》（蘇州：振新書社，1883）；端方，《陶齋藏石記》（自印本，1909）。

13. 許多致力於金石學研究的宋代士大夫，集收藏家、作者及學者的身分於一身。見王國維，〈宋代之金石學〉，《國學論叢》，第 1 卷第 3 號（1927），頁 45-49。其中有不少人亦推動藏器圖像的流通；然而，他們是否也出版自己的研究成果，仍是一大問題。見 Ya-hwei Hsu, "Reshaping Chinese Material Culture: The Revival of Antiquity in the Era of Print, 961-1279," (Ph.D. diss., Yale University, 2010), chapter 3.

14. 注 12 所提及的最後兩本書即以石印法印成。關於這些收藏家如何運用新引進的複製印刷技術，見 Thomas Lawton, *A Time of Transition: Two Collectors of Chinese Art*, pp. 13-14；陳介祺著，陳繼揆編，《簠齋鑑古與傳古》（北京：文物出版社，2004），頁 76、79。

15. 關於晚清對石印技術的廣泛使用，見 Christopher A. Reed, *Gutenberg in Shanghai: Chinese Print Capitalism, 1876-1937* (Vancouver: University of British Columbia Press, 2004), pp. 88-127.

16. 端方可說是介於新舊世代間的人物。他死於 1911 年清朝尚未覆亡時，但其藏品又多見於新世代收藏家的出版品中。關於提倡大眾教育、國家遺產及古物保存的出版家，見 Cheng-hua Wang, "New Printing Technology and Heritage Preservation: Collotype Reproduction of Antiquities in Modern China, circa 1908-1917," in Joshua A. Fogel, ed., *The Role of Japan in Modern Chinese Art* (Berkeley: University of California Press, 2012), pp. 273-308, 363-372; 中譯版〈新印刷技術與文化遺產保存：近現代中國的珂羅版古物複印出版（約 1908-1917）〉，見本書第 6 章（頁 232-277）。

17. Cheng-hua Wang, "New Printing Technology and Heritage Preservation: Collotype Reproduction of Antiquities in Modern China, Circa 1908-1917," pp. 273-308, 363-372; 中譯版〈新印刷技術與文化遺產保存：近現代中國的珂羅版古物複印出版（約 1908-1917）〉，見本書第 6 章（頁 232-277）。

18. 關於羅振玉所編輯與出版的完整書目，見《羅雪堂先生校印書籍價目》，收入徐蜀、宋安莉編，《中國近代古籍出版發行史料叢刊》，第 28 冊（北京：北京圖書館出版社，2003），頁 111-129。此乃羅振玉在天津的書目廣告。

19. 傳言多謂王國維讓羅振玉給逼上絕路，有可能是因為王積欠羅的債務。見林志宏，《民國乃敵國也：政治文化轉型下的清遺民》，頁 280-281。

20. 見 Zaixin Hong, "Moving onto a World Stage: The Modern Chinese Practice of Art Collecting and Its Connection to the Japanese Art Market," and Tamaki Maeda, "(Re-) Canonizing Literati Painting in the Early Twentieth Century: The Kyoto Circle," in Joshua A. Fogel, ed., *The Role of Japan in Modern Chinese Art*, pp. 115-130, 329-338 and pp. 215-227, 353-358.

21. 見 Cheng-hua Wang, "The Qing Imperial Collection, Circa 1905-25: National Humiliation, Heritage Preservation, and Exhibition Culture," in Wu Hung, ed., *Reinventing the Past: Archaism and Antiquarianism in Chinese Art and Visual Culture*, pp. 320-341; 中譯版〈清宮收藏，約 1905-1925：國恥、文化遺產保存和展演文化〉，見本書第 4 章（頁 168-191）。

22. 羅振玉組織許多社團以推廣新學、普及日文，並曾編輯《農報》、《教育世界》等刊物。關於其生平，可見羅振玉，《集蓼編》，收入氏著，《雪堂自述》（南京：江蘇人民出版社，1999），頁 1-123。

23. 見李濟，〈探索階段：甲骨文的搜集、考釋和初步研究〉，收入氏著，《安陽》（石家莊市：河北教育出版社，2002），頁 19-37。Shana Brown 的博士論文大篇幅地討論了羅振玉在甲骨文之出土、保存與公開所扮演的角色，見其 "Pastimes: Scholars, Art Dealers, and the Making of Modern Chinese Historiography, 1870-1928," chapter 3. 另見白謙慎，〈二十世紀的考古發現和書法〉，收入國立歷史博物館編，《1901-2000 中華文

化百年論文集》（臺北：國立歷史博物館，1999），頁 244-257。

24. 見羅振玉，《集蓼編》，頁 17。例如，就筆者所能取得的 1906 年的《教育世界》，羅振玉便發表好幾篇專論古物保存的文章。關於張謇與鄧實，見 Cheng-hua Wang, "New Printing Technology and Heritage Preservation: Collotype Reproduction of Antiquities in Modern China, Circa 1908-1917," pp. 273-308, 363-372; 中譯版〈新印刷技術與文化遺產保存：近現代中國的珂羅版古物複印出版（約 1908-1917）〉，見本書第 6 章（頁 232-277）; Cheng-hua Wang, "The Qing Imperial Collection, Circa 1905-25: National Humiliation, Heritage Preservation, and Exhibition Culture," pp. 320-341; 中譯版〈清宮收藏，約 1905-1925：國恥、文化遺產保存和展演文化〉，見本書第 4 章（頁 168-191）。

25. 見岡塚章子，〈小川一真の「近畿宝物調査写真」について〉，《東京都写真美術館紀要》，第 2 號（2000），頁 38-55；水尾比呂志，《國華の軌跡》（東京：朝日新聞社，2003），頁 7-16；鈴木廣之，《好古家たちの十九世紀：幕末明治における"物"のアルケオロジー（シリーズ・近代美術のゆくえ）》（東京：吉川弘文館，2003），頁 7-18。謝謝小川裕充教授提供水尾比呂志的著作。

26. 北洋政府曾於 1916 年進行古物普查，但治理區域僅限北京周圍的河北、河南、山東與山西，且普查過後，未見相應的保存措施。在此普查的說明中，明白表示繼承清末未能完成的工作。見 Cheng-hua Wang, "New Printing Technology and Heritage Preservation: Collotype Reproduction of Antiquities in Modern China, Circa 1908-1917," pp. 273-308, 363-372; 中譯版〈新印刷技術與文化遺產保存：近現代中國的珂羅版古物複印出版（約 1908-1917）〉，見本書第 6 章（頁 232-277）。

27. 見董作賓，〈羅雪堂先生傳略〉，《中國文字》，第 7 期（1962 年 3 月），頁 3。

28. 見 Cheng-hua Wang, "New Printing Technology and Heritage Preservation: Collotype Reproduction of Antiquities in Modern China, Circa 1908-1917," pp. 273-308, 363-372; 中譯版〈新印刷技術與文化遺產保存：近現代中國的珂羅版古物複印出版（約 1908-1917）〉，見本書第 6 章（頁 232-277）。

29. 見 Cheng-hua Wang, "New Printing Technology and Heritage Preservation: Collotype Reproduction of Antiquities in Modern China, Circa 1908-1917," pp. 273-308, 363-372; 中譯版〈新印刷技術與文化遺產保存：近現代中國的珂羅版古物複印出版（約 1908-1917）〉，見本書第 6 章（頁 232-277）。

30. 如羅振玉曾於 1901 及 1909 年兩度赴日考察教育、財政及農業制度。見羅振玉，《扶桑兩月記》、《扶桑再遊記》，收入張本義、蕭文立編，《羅雪堂合集》，第 6 冊（杭州：西泠印社出版社，2005）。感謝陳正國教授幫忙蒐集兩書。

31. 羅振玉不諳日文。雖有些頗具影響力的日本友人，他基本上過著孤獨的生活，鎮日憂心中國的政治與社會文化情況。在旅居京都的八年間，他也經常回中國作短暫停留。見羅振玉，《集蓼編》，頁 40-44；羅繼祖，《我的祖父羅振玉》（天津：百花文藝出版社，2007），頁 93-113。

32. 羅振玉之孫羅繼祖認為羅振玉在 1912 年至 1919 年間最重要的成就，正是編輯與出版。羅繼祖更整理條列了其祖父於京都期間所出版的所有書籍，見其《我的祖父羅振玉》，頁 101-103。

33. 特別是 1916 年的往來信件，多在討論如何出版這些古文物。見王慶祥、蕭立文校注，

《羅振玉王國維往來書信》（北京：東方出版社，2000），頁 26-224。

34. 見羅繼祖，《我的祖父羅振玉》，頁 99。羅振玉在京都時期所出版的一些圖錄與書籍上也有「廣倉學宭」的出版字樣。廣倉學宭由哈同的妻子羅迦陵所組織，用以推廣金石學的核心 —— 古文字學，這個社團也常舉辦以古物研究為中心的展覽與收藏活動。關於哈同的文化活動，見唐培古，《上海猶太人》（上海：上海三聯書店，1992），頁 77-81；Chiara Betta, "Silas Aaron Hardoon (1851-1931): Marginality and Adaptation in Shanghai," (Ph.D. diss., University of London,1997), chapter 5.

35. 見羅振玉，《扶桑再遊記》，頁 4。然羅振玉誤記為小川真一。這家東京出版社指的應當是田中文求堂；羅振玉在天津時的出版品，都交由這家出版社負責流通。見《羅雪堂先生校印書籍簡目》，頁 128。

36. 見岡塚章子，〈小川一真の「近畿宝物調査写真」について〉，頁 38-55；水尾比呂志，《國華の軌跡》，頁 7-16。

37. 如羅振玉，《古明器圖錄》（自印本，1916）、《高昌壁畫精華》（自印本，1916）、《殷墟古器物圖錄》（上海：廣倉學宭，1919）。關於日本製珂羅版印刷品如何地忠於原作，見 Cheng-hua Wang, "New Printing Technology and Heritage Preservation: Collotype Reproduction of Antiquities in Modern China, Circa 1908-1917," pp. 273-308, 363-372; 中譯版〈新印刷技術與文化遺產保存：近現代中國的珂羅版古物複印出版（約 1908-1917）〉，見本書第 6 章（頁 232-277）。

38. 見收錄於王慶祥、蕭立文校注，《羅振玉王國維往來書信》裡 1916 年的信件，特別是頁 28-29、50-60、65。

39. 見羅振玉，〈藝術叢編序〉，收入氏著，《殷虛書契後編》（上海：廣倉學宭，1916）。這個版本的《藝術叢編》見於中央研究院歷史語言研究所，然東京國立國會圖書館的版本卻無羅振玉的序言。這時期的珂羅版印刷品，包括《藝術叢編》本身，可能都經過好幾次重印，有時是全本重印，有時只是部分重印，故很難查知第一版的確切情況。

40. 見《羅振玉王國維往來書信》，頁 40。羅振玉自己還多了「雕刻」這個類別，不過王國維並未遵從。

41. 見 Federico Masini, *The Formation of Modern Chinese Lexicon and Its Evolution toward a National Language: The Period from 1840 to 1898* (Berkeley: Project on Linguistic Analysis, University of California, 1993), p. 213.

42. 見羅振玉，《古明器圖錄》、《殷墟古器物圖錄》及《古器物范圖錄》（自印本，1916）。這三本圖錄都收在《藝術叢編》裡。有些羅振玉的收藏則另行出版，並附有一冊獨立的圖版說明，見《雪堂所藏古器物圖》（天津：貽安堂，1923）、《雪堂所藏古器物圖說》，收入氏著，《羅雪堂先生全集》，初編，第 6 冊（臺北：大通書局，1973），頁 2581-2592。筆者所見的版本是 1923 年版，然根據羅振玉在《雪堂所藏古器物圖說》的自序，初版應在他旅居日本時便已發行。

43. 例如：（南朝宋）范曄，《後漢書》，收入（清）紀昀等總纂，《景印文淵閣四庫全書》，第 253 冊（臺北：臺灣商務印書館，1983），頁 269。

44. 見王國維，〈宋代之金石學〉，頁 45-49。

45. 見容庚，〈序〉，《金石書錄目》（北平：商務印書館，1930）。容庚是介於傳統金石

學與現代考古學的轉型期人物，其他的金石學學者則仍保有較傳統的觀念，不認為「金石」範疇的擴張是全然正面且可行之路。例如，陸和九，〈序〉，《中國金石學》（上海：上海書店據 1933 年版重印本，1996）。

46. 見羅振玉，〈序〉，《古明器圖錄》。

47. 見鄭德坤、沈維鈞，《中國明器》（北平：哈佛燕京學社，1933），頁 8-10。

48. 見羅振玉，〈序〉，《古明器圖錄》；《俑廬日札》，收入氏著，《羅雪堂先生全集》，五編，第 17 冊（臺北：大通書局，1973），頁 6920-6925。

49. 見富田昇著，趙秀敏譯，《近代日本的中國藝術品流轉與鑒賞》（上海：上海古籍出版社，2005），頁 2。

50. 「俑廬」的「俑」字，即為人俑之意。羅振玉為其 1910 年左右所書筆記取名《俑廬日札》，並發表於《國粹學報》上。此學報乃晚清知識分子間最富影響力的學報，後《俑廬日札》以單行本行世。關於《俑廬日札》的出版狀況，見羅繼祖編，〈「俑廬日札」拾遺〉，《中國歷史文獻研究集刊》，第 2 集（長沙：湖南人民出版社，1981），頁 273。

51. 例見《齊魯封泥集存》（自印本，1913）、《古明器圖錄》、《高昌壁畫精華》、《殷墟古器物圖錄》及《古器物范圖錄》。

52. 見羅振玉，《雪堂校刊群書敘錄》（北京：北京圖書館出版社，2002）。

53. 鈴木廣之，《好古家たちの十九世紀：幕末明治における"物"のアルケオロジー（シリーズ・近代美術のゆくえ）》，頁 7-18。

54. 根據葉昌熾的說法，北宋時始有收藏石碑的風氣，於清代收藏家間亦時有所聞，其中最著者為陳介祺。見葉昌熾著，柯昌泗評，《語石》（北京：中華書局，2005），頁 563。

55. 見羅振玉，《雪堂金石文字跋尾》，收入氏著，《羅雪堂先生全集》，初編，第 2 冊（臺北：大通書局，1986），頁 533。羅振玉也曾阻止外國人帶走「大秦景教流行中國碑」，見羅振玉，《俑廬日札》，頁 6866。

56. 見《神州國光集》，第 20 集（1911 年農曆 4 月）、第 21 集（1912 年 10 月）。

57. 關於「全形拓」的討論，見 Thomas Lawton, "Rubbings of Chinese Bronzes," pp. 7-48; Wu Hung, "On Rubbings: Their Materiality and Historicity," in Judith T. Zeitlin and Lydia H. Liu, with Ellen Widmer, eds., *Writing and Materiality of China: Essays in Honor of Patrick Hanan* (Cambridge, Mass.: Harvard University Asia Center for Harvard-Yenching Institute, 2003), pp. 29-72; Qianshen Bai, "Wu Dacheng and Composite Rubbings," in Wu Hung, ed., *Reinventing the Past: Archaism and Antiquarianism in Chinese Art and Visual Culture*, pp. 291-319.

58. 容庚與朱劍心皆視二十世紀初年為金石學轉化的關鍵時期。見容庚，〈序〉，《金石書錄目；朱劍心，〈序〉，《金石學》（上海：商務印書館，1948）。

59. 見羅振玉，《古器物學研究議》（天津：貽安堂，約 1920）。感謝許雅惠教授告知此文，以及 Youn-mi Kim 幫助筆者找到此資料。

60. 見陳邦直，《羅振玉年譜》，收入周康爕編，《羅振玉傳記彙編》（臺北：大同圖書公司，1978），頁 93-98。

61. 見富田昇著，趙秀敏譯，《近代日本的中國藝術品流轉與鑒賞》，第 1 章。

62. 見羅振玉，《古器物識小錄》，收入中國社會科學院考古研究所編纂，《金文文獻集

成》，第 37 冊（香港：明石文化國際出版有限公司，2004），頁 380。

63. 見羅振玉，《古器物識小錄》，頁 380-393。

64. 鈴木廣之，《好古家たちの十九世紀：幕末明治における"物"のアルケオロジー（シリーズ・近代美術のゆくえ）》，頁 7-18。

65. 筆者曾依據飛田良文《明治生まれの日本語》中所列出的明治中晚期字典，查閱「器物」一詞的解釋。見氏著，《明治生まれの日本語》（京都：淡交社，2002），頁 222-223。

66. 例見小室新蔵、松岡寿，《一般図案法》（東京：丸吉書店，1909）；赤津隆助，《教育略画之実際》（東京：啓発舎，1910）。

67. 見羅振常，《洹洛訪古游記》（上海：蟬隱廬，1936），卷上，頁 1-2。

68. 見羅振玉，《雪堂所藏古器物圖》、《雪堂所藏古器物圖說》，頁 2581-2592。

69. 時至今日，佛教雕刻的研究在國立故宮博物院裡仍為「器物處」所轄，然在一般的中國藝術史研究中，不管是在臺灣、日本或中國，「器物」一詞都不將雕刻造像算在內。

70. 最好的例證當然是 Craig Clunas, *Superfluous Things: Material Culture and Social Status in Early Modern China* (Urbana and Chicago: University of Illinois Press, 1991).

71. Cheng-hua Wang, "Rediscovering Song Painting for the Nation: Artistic Discursive Practices in Early Twentieth-century China," *Artibus Asiae*, vol. LXXI, no. 2 (January, 2011), pp. 221-246; 中譯版〈國族意識下的宋畫再發現：二十世紀初中國藝術論述實踐〉，見本書第 5 章（頁 192-231）。

72. 姜丹書，《師範學校新教科書美術史》（上海：商務印書館，1917），頁 44-51。

73. 關於清末民初實業與美術的關係，見吳方正，〈圖畫與手工 —— 中國近代藝術教育的誕生〉，收入顏娟英主編，《上海美術風雲 —— 1872-1949 申報藝術資料條目索引》（臺北：中央研究院歷史語言研究所，2006），頁 29-45。

74. 臺北與北京兩個故宮博物院的組織架構，亦可佐證此處所討論的二元並存且對立的分類結構，因為兩者皆有書畫處與器物處。另外，1914 年 10 月成立於紫禁城外廷區域的古物陳列所，其展覽館的區別也是書畫與器物分置於文華殿與武英殿兩處。見 Cheng-hua Wang, "The Qing Imperial Collection, Circa 1905-25: National Humiliation, Heritage Preservation, and Exhibition Culture," pp. 331-333; 中譯版〈清宮收藏，約 1905-1925：國恥、文化遺產保存和展演文化〉，見本書第 4 章（頁 176-178）。

75. 此處關於考古學與藝術史學於中國成立的大致時間，乃是以民國時期此二學科的出版品數量來推定。見北京圖書館編，《民國時期（1911-1949）總書目：文化・科學・藝術》（北京：書目文獻出版社，1994），頁 162-234；《民國時期（1911-1949）總書目：歷史・傳記・考古・地理》，頁 507-509、636-637、717-747。亦參見 Magnus Fiskesjö and Chen Xingcan, *China before China: Johan Gunnar Andersson, Ding Wenjiang, and the Discovery of China's Prehistory* (Stockholm: Museum of Far Eastern Antiquities, 2004), chapter 2.

76. 見羅振玉，《殷墟古器圖錄》。

77. 見羅琨、張永山，《羅振玉評傳》（南昌：百花洲文藝出版社，1996），頁 89-90。該文於 1919 年發表後，次年收入《雪窗漫稿》，改名為〈與友人論古器物學書〉。查對

　　兩文，後者在文章開始處增多數言，從這幾句話，更可見該文原意在於回答蔡元培對於古器物學的詢問。見〈與友人論古器物學書〉，《雪窗漫稿》，收入氏著，《羅雪堂先生全集》，初篇，第 1 冊（臺北：文華出版公司，1958），頁 75-85。

78. 見王強，〈中國古代名物學初論〉，《揚州大學學報》，第 8 卷第 6 期（2004 年 11 月），頁 53-57。

79. 見羅振玉，《古器物學研究議》。

80. 「二重證據法」被視為中國上古史在研究方法上的一大突破。關於其重要性，見王汎森，〈什麼可以成為歷史證據〉，收入氏著，《中國近代思想與學術的系譜》（石家莊：河北教育出版社，2004），頁 366-373。

81. 見王慶祥、蕭立文校注，《羅振玉王國維往來書信》，頁 421、461-462、484。

82. 關於 1920 年代後期考古學在中國的成立與興起，以及其與金石學的衝突，見王汎森，〈什麼可以成為歷史證據〉，頁 366-373。然王汎森之文並未提及器物學，亦未言及圍繞著金石學、器物學與考古學等關於學科成立與古物保存的複雜議題。

83. 見王慶祥、蕭立文校注，《羅振玉王國維往來書信》，頁 484、501。

84. 杜正勝，〈無中生有的志業〉，《古今論衡》，第 1 期（1998 年 10 月），頁 25。

85. 李濟，〈南陽董作賓先生與近代考古學〉，收入氏著，《感舊錄》（臺北：傳記文學出版社，1985），頁 100-103。

86. 容庚初見羅振玉於 1922 年，他帶著自己對古文字學的研究向羅振玉請益。見容庚，《頌齋自訂年譜》，收入東莞市政協編，《容庚容肇祖學記》（廣州：廣東人民出版社，2004），頁 223-225。1928 年容庚被史語所聘為特約研究員，然其學術地位卻未若李濟般受人推崇，可自史語所七十週年的紀念文集窺見。見杜正勝、王汎森編，《新學術之路：中央研究院歷史語言研究所七十週年紀念文集》（臺北：中央研究院歷史語言研究所，1998）。

87. 見石璋如，〈李濟先生與中國考古學〉，收入杜正勝、王汎森編，《新學術之路：中央研究院歷史語言研究所七十週年紀念文集》，頁 151-160。另外，董作賓對於羅振玉的成就相當推崇，尤其是其保存古文物與倡導明器研究的貢獻。見董作賓，〈羅雪堂先生傳略〉，頁 1-3。

徵引書目

古籍

（清）紀昀等總纂，《景印文淵閣四庫全書》，臺北：臺灣商務印書館，1983-1986。
　　（南朝宋）范曄，《後漢書》，《景印文淵閣四庫全書》，第 253 冊。

近人論著

小室新藏、松岡寿
　　1909　《一般図案法》，東京：丸吉書店。

中村伸夫
　　2000　《中国近代の書人たち》，東京：二玄社。

水尾比呂志
　　2003　《國華の軌跡》，東京：朝日新聞社。

王汎森
　　2004　〈什麼可以成為歷史證據〉，收入氏著，《中國近代思想與學術的系譜》，石
　　　　　家莊：河北教育出版社，頁 366-373。

王國維
　　1927　〈宋代之金石學〉，《國學論叢》，第 1 卷第 3 號，頁 45-49。

王強
　　2004　〈中國古代名物學初論〉，《揚州大學學報》，第 8 卷第 6 期（11 月），頁 53-
　　　　　57。

王慶祥、蕭立文校注
　　2000　《羅振玉王國維往來書信》，北京：東方出版社。

北京圖書館編
　　1994　《民國時期（1911-1949）總書目：文化‧科學‧藝術》，北京：書目文獻出版社。
　　1994　《民國時期（1911-1949）總書目：歷史‧傳記‧考古‧地理》，北京：書目文
　　　　　獻出版社。

白謙慎
　　1999　〈二十世紀的考古發現和書法〉，收入國立歷史博物館編，《1901-2000 中華文
　　　　　化百年論文集》，臺北：國立歷史博物館，頁 244-257。

石璋如
　　1998　〈李濟先生與中國考古學〉，收入杜正勝、王汎森編，《新學術之路：中央研究
　　　　　院歷史語言研究所七十週年紀念文集》，臺北：中央研究院歷史語言研究所，
　　　　　頁 151-160。

朱劍心
　　1948　《金石學》，上海：商務印書館。

吳大澂
　　1883　《說文古籀補》，蘇州：振新書社。

吳方正
　　2006　〈圖畫與手工 —— 中國近代藝術教育的誕生〉，收入顏娟英主編，《上海美術風
　　　　　雲 —— 1872-1949 申報藝術資料條目索引》，臺北：中央研究院歷史語言研究
　　　　　所，頁 22-45。

吳雲
　　2004　《二百蘭亭齋收藏金石記》，收入中國社會科學院考古研究所編纂，《金文文獻
　　　　　集成》，卷 7，香港：明石文化國際出版有限公司，頁 508-558。

李濟
　　1985　〈南陽董作賓先生與近代考古學〉，收入氏著，《感舊錄》，臺北：傳記文學出
　　　　　版社，頁 100-103。
　　2002　〈探索階段：甲骨文的搜集、考釋和初步研究〉，收入氏著，《安陽》，石家莊市：
　　　　　河北教育出版社，頁 19-37。

杜正勝
　　1998　〈無中生有的志業〉，《古今論衡》，第 1 期（10 月），頁 4-29。

杜正勝、王汎森編
　　1998　《新學術之路：中央研究院歷史語言研究所七十週年紀念文集》，臺北：中央
　　　　　研究院歷史語言研究所。

沈松僑
　　1984　《學衡派與五四時期的反新文化運動》，臺北：國立臺灣大學出版委員會。

赤津隆助
　　1910　《教育略画之實際》，東京：啓発舎。

岡塚章子
　　2000　〈小川一真の「近畿宝物調査写真」について〉，《東京都写真美術館紀要》，第
　　　　　2 號，頁 38-55。

林志宏
　　2009　《民國乃敵國也：政治文化轉型下的清遺民》，臺北：聯經出版事業公司。

姜丹書
　　1917　《師範學校新教科書美術史》，上海：商務印書館。

浅原達郎
　　1987　〈「熱中」の人 —— 端方伝〉，《泉屋博古館紀要》，第 4 號，頁 68-73。

飛田良文
　　2002　《明治生まれの日本語》，京都：淡交社。

唐培吉

1992 《上海猶太人》，上海：上海三聯書店。

容庚

1930 《金石書錄目》，北平：商務印書館。

2004 《頌齋自訂年譜》，收入東莞市政協編，《容庚容肇祖學記》，廣州：廣東人民出版社，頁 222-230。

神州國光集

1908 第 5 集。

1911 第 20 集。

張惠儀

2005 〈遺老書法與新出土書法材料 —— 二十世紀中國書法發展的契機〉，《國立臺灣大學美術史研究集刊》，第 19 期，頁 163-208。

晨鐘報

1916 9 月 26 日、10 月 1 日、11 月 11 日、11 月 17 日。

1917 3 月 20 日、3 月 23 日、4 月 24 日、4 月 27 日、5 月 2 日、6 月 20 日、6 月 25 日、8 月 13 日、8 月 17 日、9 月 5 日、9 月 20 日、9 月 26 日、10 月 24 日、10 月 25 日、11 月 1 日。

1918 1 月 11 日、1 月 24 日、2 月 4 日、2 月 10 日、2 月 18 日、3 月 4 日、3 月 9 日、4 月 15 日、5 月 8 日、5 月 31 日、6 月 7 日。

陳介祺著，陳繼揆編

1991 《秦前文字之語》，濟南：齊魯書社。

2004 《簠齋鑑古與傳古》，北京：文物出版社。

陳邦直

1978 《羅振玉年譜》，收入周康燮編，《羅振玉傳記彙編》，臺北：大同圖書公司。

陳芳妹

2001 〈宋古器物學的興起與宋仿古銅器〉，《國立臺灣大學美術史研究集刊》，第 10 期，頁 37-160。

2005 〈追三代於鼎彝之間 —— 宋代從「考古」到「玩古」的轉變〉，《故宮學術季刊》，第 23 卷第 1 期（秋季號），頁 267-332。

陸和九

1996 《中國金石學》（1933），上海：上海書店據 1933 年版重印本。

富田昇著，趙秀敏譯

2005 《近代日本的中國藝術品流轉與鑑賞》，上海：上海古籍出版社。

葉昌熾著，柯昌泗評

2005 《語石》，北京：中華書局。

董作賓

1962 〈羅雪堂先生傳略〉，《中國文字》，第 7 期（3 月），頁 1-3。

鄒安

1916 《周金文存》，上海：廣倉學宭，第 2 冊。

鈴木廣之

2003 《好古家たちの十九世紀：幕末明治における“物”のアルケオロジー（シリーズ・近代美術のゆくえ）》，東京：吉川弘文館。

端方

1909 《陶齋藏石記》，自印本。

潘祖蔭

2004 《攀古樓彝器款識》，收入中國社會科學院考古研究所編纂，《金文文獻集成》，卷 7，香港：明石文化國際出版有限公司，頁 559-611。

鄭德坤、沈維鈞

1933 《中國明器》，北平：哈佛燕京學社。

羅振玉

1913 《齊魯封泥集存》，自印本。

1916 《古明器圖錄》，自印本，中央研究院歷史語言研究所傅斯年圖書館藏。

1916 《古器物范圖錄》，自印本，中央研究院歷史語言研究所傅斯年圖書館藏。

1916 《殷虛書契後編》，上海：廣倉學宭。

1916 《高昌壁畫精華》，自印本。

1919 《殷墟古器物圖錄》，上海：廣倉學宭，中央研究院歷史語言研究所傅斯年圖書館藏。

約 1920 《古器物學研究議》，天津：貽安堂。

1923 《雪堂所藏古器物圖》，天津：貽安堂，中央研究院歷史語言研究所傅斯年圖書館藏。

1958 〈與友人論古器物學書〉，見《雪窗漫稿》，收入氏著，《羅雪堂先生全集》，初篇，第 1 冊，臺北：文華出版公司，頁 75-85。

1973 《俑廬日札》，收入氏著，《羅雪堂先生全集》，五編，第 17 冊，臺北：大通書局，頁 6781-6926。

1973 《雪堂所藏古器物圖說》，收入氏著，《羅雪堂先生全集》，初編，第 6 冊，臺北：大通書局，頁 2581-2592。

1986 《雪堂金石文字跋尾》，收入氏著，《羅雪堂先生全集》，初編，第 2 冊，臺北：大通書局，頁 419-610。

1999 《集蓼編》，收入氏著，《雪堂自述》，南京：江蘇人民出版社，頁 1-123。

2002 《雪堂校刊群書敘錄》，北京：北京圖書館出版社。

2003 《羅雪堂先生校印書籍價目》，收入徐蜀、宋安莉編，《中國近代古籍出版發行史料叢刊》，第 28 冊，北京：北京圖書館出版社，頁 111-129。

2004 《古器物識小錄》，收入中國社會科學院考古研究所編纂，《金文文獻集成》，第 37 冊，香港：明石文化國際出版有限公司。

2005 《扶桑兩月記》、《扶桑再遊記》，收入張本義、蕭文立編，《羅雪堂合集》，第 6 冊，杭州：西泠印社出版社。

羅振常

1936 《洹洛訪古游記》，上海：蟫隱廬。

羅琨、張永山

1996 《羅振玉評傳》，南昌：百花洲文藝出版社。

羅繼祖

2007 《我的祖父羅振玉》，天津：百花文藝出版社。

羅繼祖編

1981 〈「俑廬日札」拾遺〉，《中國歷史文獻研究集刊》，第 2 集，長沙：湖南人民出版社，頁 268-273。

Bai, Qianshen

2010 "Wu Dacheng and Composite Rubbings," in Wu Hung, ed., *Reinventing the Past: Archaism and Antiquarianism in Chinese Art and Visual Culture*, Chicago: The Center for the Art of East Asia, University of Chicago, pp. 291-319.

Betta, Chiara

1997 "Silas Aaron Hardoon (1851-1931): Marginality and Adaptation in Shanghai," Ph.D. diss., University of London.

Bonner, Joey

1986 *Wang Kuo-wei: An Intellectual Biography*, Cambridge, Mass.: Harvard University Press.

Brown, Shana Julia

2003 "Pastimes: Scholars, Art Dealers, and the Making of Modern Chinese Historiography, 1870-1928," Ph.D. diss., University of California, Berkeley.

Carroll, Peter

2006 *Between Heaven and Modernity: Restructuring Suzhou, 1895-1937*, Stanford, Calif.: Stanford University Press.

Clunas, Craig

1991 *Superfluous Things: Material Culture and Social Status in Early Modern China*, Urbana and Chicago: University of Illinois Press.

2001 "Images of High Antiquity: The Prehistory of Art in Ming Dynasty China," in Dieter Kuhn and Helga Stahl, eds., *Die Gegenwart des Altertums: Formen und Funktionen des Altertumsbezugs in den Hochkulturen der Alten Welt*, Heidelberg: Ed. Forum, pp. 481-492.

Fiskesjö, Magnus and Chen Xingcan

2004 *China before China: Johan Gunnar Andersson, Ding Wenjiang, and the Discovery of China's Prehistory*, Stockholm: Museum of Far Eastern Antiquities.

Furth, Charlotte ed.

1976 *The Limits of Change: Essays on Conservative Alternatives in Republican China*, Cambridge, Mass.: Harvard University Press.

Hong, Zaixin

2012 "Moving onto a World Stage: The Modern Chinese Practice of Art Collecting and Its Connection to the Japanese Art Market," in Joshua A. Fogel, ed., *The Role of Japan in Modern Chinese Art*, Berkeley: University of California Press, pp. 115-130, 329-338.

Hsu, Ya-hwei

2010 "Reshaping Chinese Material Culture: The Revival of Antiquity in the Era of Print, 961-1279," Ph.D. diss., Yale University.

Lawton, Thomas

 1989-1990 "Jin Futing, A 19th-Century Chinese Collector-Connoisseur," *Transactions of the Oriental Ceramic Society*, no. 54, pp. 35-61.

 1991 *A Time of Transition: Two Collectors of Chinese Art*, Lawrence: Spencer Museum of Art, The University of Kansas.

 1995 "Rubbings of Chinese Bronzes," *Bulletin of the Museum of Far Eastern Antiquities*, no. 67, pp. 7-48.

Maeda, Tamaki

 2012 "(Re-)Canonizing Literati Painting in the Early Twentieth Century: The Kyoto Circle," in Joshua A. Fogel, ed., *The Role of Japan in Modern Chinese Art*, Berkeley: University of California Press, pp. 215-227, 353-358.

Masini, Federico

 1993 *The Formation of Modern Chinese Lexicon and Its Evolution toward a National Language: The Period from 1840 to 1898*, Berkeley: Project on Linguistic Analysis, University of California.

Mitter, Rana

 2004 *A Bitter Revolution: China's Struggle with the Modern World*, Oxford: Oxford University Press.

Rawson, Jessica

 2001 "The Many Meanings of the Past in China," in Dieter Kuhn and Helga Stahl, eds., *Die Gegenwart des Altertums: Formen und Funktionen des Altertumsbezugs in den Hochkulturen der Alten Welt*, Heidelberg: Ed. Forum, pp. 397–422.

Reed, Christopher A.

 2004 *Gutenberg in Shanghai: Chinese Print Capitalism, 1876-1937*, Vancouver: University of British Columbia Press.

Steuber, Jason

 2005 "Politics and Art in Qing China: The Duanfang Collection," *Apollo*, vol. 162, no. 525 (November), pp. 56-67.

Wang, Cheng-hua

 2010 "The Qing Imperial Collection, Circa 1905-25: National Humiliation, Heritage Preservation, and Exhibition Culture," in Wu Hung, ed., *Reinventing the Past: Archaism and Antiquarianism in Chinese Art and Visual Culture*, Chicago: The Center for the Art of East Asia, University of Chicago, pp. 320-341; 中譯版〈清宮收藏，約 1905-1925：國恥、文化遺產保存和展演文化〉，見本書第 4 章（頁 168-191）。

 2011 "Rediscovering Song Painting for the Nation: Artistic Discursive Practices in Early Twentieth-century China," *Artibus Asiae*, vol. LXXI, no. 2 (January), pp. 221-246; 中譯版〈國族意識下的宋畫再發現：二十世紀初中國藝術論述實踐〉，見本書第 5 章（頁 192-231）。

 2012 "New Printing Technology and Heritage Preservation: Collotype Reproduction of Antiquities in Modern China, circa 1908-1917," in Joshua A. Fogel, ed., *The Role of*

Japan in Modern Chinese Art, Berkeley: University of California Press, pp. 273-308, 363-372; 中譯版〈新印刷技術與文化遺產保存：近現代中國的珂羅版古物複印出版（約 1908-1917）〉，見本書第 6 章（頁 232-277）。

Wang, David Der-wei
 1997 *Fin-de-siècle Splendor: Repressed Modernities of Late Qing Fiction, 1849-1911*, Stanford, Calif.: Stanford University Press.

Wu, Hung
 2003 "On Rubbings: Their Materiality and Historicity," in Judith T. Zeitlin and Lydia H. Liu, with Ellen Widmer, eds., *Writing and Materiality of China: Essays in Honor of Patrick Hanan*, Cambridge, Mass.: Harvard University Asia Center for Harvard-Yenching Institute, pp. 29-72.

Wu, Hung, ed.
 2010 *Reinventing the Past: Archaism and Antiquarianism in Chinese Art and Visual Culture*, Chicago: The Center for the Art of East Asia, University of Chicago.